拾筆客

非懂不可的100位

電影大咖！

不懂，別說你愛看電影

許汝紘【編著】

百年電影史，百位電影人
用鏡頭對話的舞台持續演出……

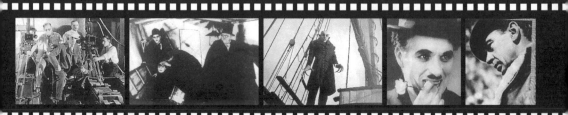

Contents

Contents

Contents

出版序

因為精彩所以經典。

人類因為有了電影的發明，想像力與創造力才有了別於文字的呈現方式。在電影中我們的想像力無止境的隨處飛揚，電影既改變了人們窺探世界的模式，洞察了人性的光明面與黑暗面，也挑戰了人類理智的最後底線。

1895年12月28日，盧米埃兄弟在巴黎的地下咖啡館，成功進行了第一次的電影放映。120年後的今天，電影的發展已經一日千里，大大不同。但是翻翻電影的歷史，除了技術發展一再突破，不斷滿足人們的視覺享受之外，真正隱藏在電影五光十色、眼花撩亂的聲光音效之外的藝術靈魂，依舊堅堅實實的在許多傑出電影人的身上閃亮展現，他們有的是發明者，有的是導演、編劇，還有的是我們再熟悉不過的優秀演員。

在這本書裡，我們挑選了100位曾經用他們的智慧與努力，改變世界電影思維的偉大電影人，這裡有他們奇偉、有趣、混亂、壯烈的一生，我們或與他們每一個人相識，或又戀戀不捨的與他們的人生道別，但還有更多優秀的電影人，正在此時此刻，以他們各自的天賦，為我們創造並寫下新的電影歷史。

或許曾經有一個電影畫面深植你的腦海，讓你永生難忘；或許有一段情節深深扣緊了你的喉嚨，讓你無法喘息；或許有一個眼神讓你意亂情迷，至今依舊怦然心動，難以忘懷；抑或有一部電影讓你頭昏腦脹，到現在為止還理不清頭緒……。影像藝術的魅力就在你心臟猛然跳動的剎那，成為你想像力的豐富養分。

　　我們想像不到120年前,「風吹過樹梢」的短片,徹底改寫了人們觀看世界的方式,當時,世界彷彿是一位情竇初開的少女,即將站在鏡子前,進行她的第一次梳妝。從清純淡掃到濃妝豔抹,電影的拍攝技巧、編劇的想像功力、演員演技的爐火純青,已經複雜到當時人類無法想像的地步。

　　當我們回溯這短短120年的電影歷史時,這本書將告訴你究竟是哪些人,因為這個19世紀末的科技發明,而耗盡了他們短暫而壯闊的一生;又是哪些人一棒接一棒的奮力奔跑,為發掘電影藝術之美,而費盡摧枯拉朽之力,勇敢前行。這些人沒有一個中途早退,幾乎都嘔心瀝血、奮不顧身,戰死在銀幕那長方形的虛幻沙場上。現在正在接棒的電影人,仍舊蓄勢待發,在一段又一段的起跑線上蹬腳,等待著槍聲響起……。

華滋出版　總編輯

許汝紘

湯瑪斯・愛迪生
Thomas Edison（1847～1931）

001

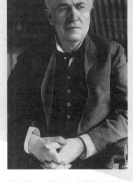

湯瑪斯・愛迪生（圖片來源：Wikimedia Commons）

他，引領人類進入電光時代；他，讓電影走出實驗室；他，就是大發明家愛迪生。

愛迪生曾說：「我的人生哲學是工作。我要揭示大自然的祕密，運用大自然為人類造福。」從愛迪生16歲的第一項發明——自動定時發報機算起，平均每12天半就有一項新發明，終其一生獲得的專利高達一千多項。

1847年2月11日，湯瑪斯・愛迪生誕生於美國俄亥俄州的米蘭小市鎮，八歲進入一所鄉村小學，卻因太愛發問激怒了老師，被斥為智能有障礙的「低能兒」，短短三個月就被攆出了校門。從此之後，母親成了愛迪生的「家庭老師」。在母親的教導下，閱讀成了他最大的興趣，11歲便讀完《羅馬興亡史》、《英國史》、《世界史》、《自然與實驗哲學》等書。

▶▶

「對於電影的發展，我只是在技術上出了點力，其他都是別人的功勞。我希望大家不要只拿電影來賺錢，也要為社會多做一些有益的貢獻。」
——愛迪生

關於科學實驗的書籍，深深吸引求知若渴的小愛迪生，為他開啟了一扇通往嶄新世界的窗。愛迪生不僅試著閱讀艱深的科學書籍，依照書中所述動手做實驗，甚至為了籌措更多的實驗經費，開始工作賺錢。

12歲那年，愛迪生成為報童，在往來休倫港和底特律之間的火車上，一邊販售報紙、點心和糖果，一邊兼做水果、蔬菜生意，而在等待列車駛回的空檔，他最愛前往底特律圖書館，恣意優游於廣大浩瀚的知識之海。此外，為了增加做實驗的時間，愛迪生徵得列車長同意之後，將列車上乏人使用的休息室改成實驗室，方便他利用車上的空閒時間進行實驗。

南北戰爭期間，擅長賣報的愛迪生發現：人們搶購報紙，是為了快速掌握戰爭消息，因此，報紙上的消息越新，銷量就越好。同時，搭火車的人也喜歡藉由讀報來排遣旅途中的無聊。於是，他萌生了在車上發行報紙的念頭。他購買了一台舊印刷機，開始出版自己一手包辦的週刊《先驅報》（Weekly Herald）。辦報賺來的錢，讓愛迪生擁有了車廂裡的化學實驗室，卻也因為這實驗室的一場意外大火，他和他的所有物品全被拋下了車，不得不結束他的鐵路生涯。

當時，電報是一門新興的發明，愛迪生已經自我摸索了好久，甚至立志要成為一名電報員。1862年8月，愛迪生見義勇為，救了一個在火車軌道上即將遇難的男孩，孩子的父親不知該如何報答他，於是特別傳授他電報技術以示感謝。從此，愛迪生進入電報的世界，也正式踏上了科學之路。

1863年，年僅16歲的愛迪生開始擔任鐵路電報員，之後隨著工作更換，流浪般輾轉各地擔任電報員，1868年他以報務員的身分前往波士頓，發明了「投票計數器」，獲得他人生中的第一個發明專利權。隔年，愛迪生與友人在紐約合開波普愛迪生公司，專門製造和改良事務機器，例如：股票行情顯示器、黃金行情顯示器等商用機器，同時研製各種科學儀器。1876年，愛迪生於紐澤西的夢羅園成立了發明實驗中心，稱為「愛迪生發明工廠」，一群以愛迪生為首的科學家、工程師、技術員等專業人士，聚集於此進行科學研發工作。

1977年，愛迪生發明了留聲機，讓聲音突破時空藩籬而留存，隔年量產上市，轟動了全世界。1879年，他發明了電燈，征服黑暗、點亮了全世界，隔年獲得電燈發明專利權，促使人類文明往前邁開一大步。1887年，愛迪生在西奧蘭治建立更大的實驗室，陸續完成許多發明。

　　繼留聲機之後，愛迪生開始反覆實驗，思索如何為動態事物設計一個留聲機般的機器，然後將兩者結合，讓連動的畫面和聲音得以流暢重現。

　　在1889年的一次旅途中，愛迪生以相機結合留聲機的概念，畫出一張攝影機草圖，經過幾年的努力嘗試，他的得力助手狄克森（William Dickson），終於研發出一台利用長條膠卷記錄連續影像的相機，同時還製作了一台觀景器，人們由此可以觀看連動畫面，這就是活動電影放映機的雛形。經過幾番改良，1891年，這個僅供一個人觀賞的「活動電影放映機」，在美國獲得了專利權。

　　1893年愛迪生於實驗室的庭院，建立起世界上第一座電影攝影棚，由於是以木頭和黑色防水紙搭設而成，因此稱之為「黑色瑪麗亞」（Black Maria）。這座攝影棚是個長方形的建築，挑高的中央頂部有扇大門，門一打開，陽光便能直射進來。為了確保拍攝區域全天都有陽光照射，整個攝影棚可以在圍成半圓的鐵軌上來回移動。愛迪生的黑色瑪麗亞雖然稍嫌簡陋，仍吸引遠近的人們前來，儘管當時拍攝出來的影片內容平凡至極，無非就是一些帶有動作的場景，卻總能吸引人們的目光。

　　1894年4月14日，第一家活動電影放映機影院在紐約開放並造成轟動。兩年後，愛迪生推出新的放映機，名為「維太放映機」（Vitascope），4月23日，紐約的科斯特-拜厄爾音樂廳首次用它來放映影片，大受好評。第二天的《紐約時

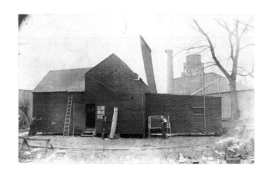

愛迪生的製片廠（圖片來源：Breve Storia del Cinema）

報》（The New York Times）這樣描繪當時的情景：「昨天晚上，音樂廳的燈光全部熄滅後，角樓裡傳出了一陣陣嘈雜的機器聲，一道異常耀眼的光柱投射到幕布上。於是，大家看到兩個金髮妙齡演員，穿著花花綠綠的衣服，飛快地跳著雨傘舞。她們的動作是那樣的清晰鮮明。當她們消失之後，出現了一片驚濤駭浪，正湧向靠近石堤的沙灘，觀眾無不大吃一驚……這些鏡頭異常逼真，使人情緒特別亢奮。」

在維太放映機大放異采之際，巴黎的盧米埃兄弟和英國的羅伯・鮑爾也已開始在劇院放映電影了，若要明確斷定誰是這個領域的第一位成功者，實在是個不小的難題。而若回顧愛迪生對美國電影的影響，不難發現他的重要性，不是來自電影機器的發明或品質，而是他透過法律途徑，為攝影機與放映機取得在美國的專利權。

1903年，愛迪生公司拍攝製作了第一部故事片《火車大劫案》（The Great Train Robbery），這是一部有激烈動作的無聲西部劇情片，成功運用了外景拍攝、剪輯等創新技術，堪稱是第一部真正的電影，為日後的電影業奠定了基礎。

電影終於插上聲音的翅膀，是在1914年。愛迪生終於將留聲機和活動電影合而為一，他激動地說：「把聲音和影像結合在一起，這件事我已經想了30多年，現在總算大功告成。」

同年的12月9日，愛迪生的影片實驗室突然起火。愛迪生邊指揮救火，邊在小筆記本上畫著什麼，原來那是再建製片場的方案草圖。這一場大火，愛迪生至少損失了幾百萬元，他卻泰然地安慰老妻：「放心！從明天早晨起，一切都將重新開始。我相信，沒有一個人會老得不能重新開始，何況我才67歲，並不老呀！」第二天，愛迪生不但開始重建片場，還開始了他的另一項新發明——為消防員設計可攜式探照燈。

電影的發明，雖然只是愛迪生發明生涯中的一部分，但無庸置疑，這項發明卻為電影鋪就了起飛的踏板。

喬治・伊士曼
George Eastman（1854～1932）

喬治・伊士曼（圖片來源：United States Library of Congress）

伊士曼是柯達公司的創始人，在數位相機蓬勃發展之前，柯達（Kodak）公司曾經是世界最大的影像產品商，所生產的膠卷（Film，也稱底片）廣受人們使用與喜愛，曾經風行世界百餘年，而伊士曼就是這個膠卷帝國的締造者。

回顧電影的誕生，無疑是奠定在攝影技術上，然而捕捉影像的想法，其實早在11世紀就已經醞釀成形，當時科學家發現透過一個小孔，能讓外面的形象在內部顯現出來。到了16世紀，義大利藝術家達文西更進一步提出「黑箱」理論，即通過一個黑箱子射出的光線，可以在對面牆上形成放大的顛倒影像。此外，還有發明家發明了「魔燈」，這是一種通過蠟燭和透鏡放映畫面的方法。

▶▶

對於電影誕生掌握決定性關鍵的人，正是喬治・伊士曼，如果沒有他發明創造的膠卷，電影的誕生顯然會是一個未知數。

在電影誕生之前，照相技術首先問世，19世紀法國科學家尼埃普斯（Joseph Nicéphore Niépce）發明了照相術，從此，人們可以透過暗箱曝光的技術，把人物和風景等各種影像永久留存在金屬版上，然而當時技術仍十分原始粗糙，整個影像畫面幾乎模糊難辨。若干年後，法國人路易・達蓋爾

（Louis-Jacques-Mandé Daguerre）發明了銀版照相術，如施了魔法般留住了影像，普羅大眾無不為之著迷，瞬間風靡全球，將照相技術穩穩地往前推進了一大步。1882年，法國科學家朱爾・馬雷（Étienne-Jules Marey）為了記錄生物的運動模式，運用左輪手槍的原理發明了連續攝影槍，使得攝影在深度和廣度上都有了突破。

伊士曼出生在美國。19世紀的美國是一個發明創造力爆發的時期，在影像保存與呈現上，沿著迥異於法國的思路前進，在這樣的氛圍中，愛迪生發明了電影放映機，讓人們可以欣賞到活動的影像，為電影的誕生奠定了基礎。而伊士曼堪稱是幕後功臣，他革新了成像技術，為電影的誕生創造了有利的條件。

伊士曼在24歲時對攝影產生濃厚的興趣，這個時候各種成像技術的發明方興未艾。當時攝影用的感光材料是濕片，必須在拍攝前於玻璃上塗抹感光層，並且必須在乾掉之前完成拍攝和沖洗。因此，外出攝影時，非得要大包小包帶上帳篷和各種藥水，才有辦法在室外完成拍攝。這些手續實在太繁瑣了，伊士曼下定決心進行革新，於是從感光材料著手，開始了他決定性的發明。

有一天，他從一份英國雜誌上看到，攝影家們正在研究一種可以在乾燥之後使用的明膠乳劑，他根據文章中的化學配方，直接嘗試製作明膠乳劑，獲得了非常好的效果。1880年，他租了一間閣樓，開始生產和銷售自製的照相乾版，他的這個工作室，就是後來獨霸底片市場的柯達公司誕生地。

當時他製作的照相乾版十分笨重，不易攜帶又容易破碎。為了讓攝影能更輕鬆普及，伊士曼不斷試驗，直到1884年終於成功發明了一種攜帶方便的照相卷紙，拍攝之後加工沖洗，再到玻璃上印製，就可以見到一張張照片，這下子將照相技術提高到一個新境界。這一年，他正式成立伊士曼柯達公司（Eastman Kodak Company）。

伊士曼讓柯達膠卷上市，促使照相技術發生了革命性的變化。1888年，他替這種在賽璐璐底片上使用的底片乳劑申請了專利，兩年多之後，愛迪生發明了可以連續放映影像的活動電影放映機。

1889年，伊士曼研究發明了新型的感光底片，為電影的誕生創造了十分有利的條件，加上愛迪生發明的放映機，隨即在1895年，法國的盧米埃兄弟進一步發明手提式電影放映機，完成了「電影」的整個發明創造。

柯達Instamatic X-15相機及底片（圖片來源：Stefan Powell）

在這個過程中，伊士曼的底片技術具有舉足輕重的地位，他的柯達膠卷獨占了絕大部分美國市場，伊士曼很快就獲得「底片大王」的稱號。當時，歐洲電影底片的使用量遠遠超過美國，於是伊士曼又把目光轉向歐洲，業務更是蒸蒸日上。即使當時還有「不燃性底片」與他競爭，但事後證明那並不成功。

伊士曼逝世之後，柯達公司並未停下發展腳步，而是逐漸擴大為一個擁有十萬以上員工的跨國公司，成了名副其實的帝國。在「不斷革新、開創未來」的理念下，柯達公司對於電影的貢獻沒有停歇，1948年發明了專供電影使用的不易燃安全底片，1950年發明了可以穩定彩色影像品質的成色劑，這兩項發明都獲得美國電影藝術與科學學院的技術大獎。1985年，柯達公司正式宣布加入視訊市場的競爭，從而與電子視覺藝術關係越來越近。

然而，柯達公司低估了數位影像的發展速度，這具有百年歷史的底片巨人，仍在席捲全球的數位浪潮中敗退下來，2012年柯達公司申請破產保護，直到2013年完成重組，才終於解除破產危機。儘管，許多電影已經進入全數位製作，仍有不少導演偏愛以傳統底片拍攝電影，為了避免這世界碩果僅存的底片製造商關閉電影底片生產線，2014年美國好萊塢大型製片廠與柯達公司達成長期訂單的協議，保全了電影產業的傳統價值。

003

盧米埃兄弟

Auguste Lumière（1862～1954）
Louis Lumière（1864～1948）

盧米埃兄弟（圖片來源：
Wikimedia Commons）

　　盧米埃兄弟之所以能為電影催生，一切得歸功於經營照相館的父親——克勞德・安東尼・盧米埃（Claude-Antoine Lumière），他在1840年生於法國上索恩省莫瓦城，原本是位招牌畫匠，後來嗅到攝影的商機，轉而成為攝影器材製造商。大兒子奧古斯特・盧米埃（Auguste Lumière）生於1862年10月20日，小兒子路易・盧米埃（Louis Lumière）生於1864年10月5日，他不僅教兄弟倆攝影技術，還將他們送往「馬蒂尼工商學校」學習管理，以免他們成為只顧個人興趣、不顧家業的紈褲子弟。

　　兄弟倆長成後都在父親的公司工作，弟弟路易・盧米埃是出色的攝影家，他對靜態攝影的關注與研究，為動態攝影的誕生和發展奠定了技術基礎，而哥哥奧古斯特・盧米埃深諳商業管理的訣竅，確保了盧米埃家族事業興盛發展，兄弟倆一個負責技術、一個負責管理，為「活動攝影機」的研究、實驗提供了雄厚的資金。

　　在當時，研究放映影像的新機器，還是一項費而不惠的風雅事業，倘若沒有對理想的堅持和巨大的資金投入，電影的誕生將是難以想像的。因為

▶▶

> 電影就像是一個醞釀已久的幽靈，在空中等待、盤旋多年之後，借盧米埃兄弟之手，選擇巴黎作為自己的降生地。

僅僅幾秒鐘的放映，就必須耗費許多價格昂貴的底片帶子，這種看似前途渺茫又需耗費大量金錢的事業，就算是國家實驗室也難以堅持。

電影精靈的投胎降生，也並非只選定了盧米埃一家。美國的愛迪生解決了電影誕生的大部分問題，巴黎的朱爾・馬雷也發明了固定底片連續攝影的攝影槍，1895年製造的活動攝影機，已經採用柯達式的小片軸，但底片還沒有洞孔，在不傷害底片的前提下，如何穩定均勻地連續放映，仍是亟待解決的問題。同一時間，世界各地熱衷於電影發明的許多人，無不翹首盼望，天空盤旋已久的「電影精靈」趕快到來。

盧米埃兄弟以毅力和智慧，在充滿困難的環境中，孜孜不倦地工作，靠著革新技術所發明的「藍標」新底板積累財產，讓盧米埃家族在競爭激烈的攝影器材業界站穩腳步，並得以甩開破產危機的威脅，加快腳步研究電影技術。

盧米埃兄弟利用一個類似縫紉機上壓腳的偏心輪部件，解決了底片的牽引問題，革新的「活動電影機」一上市就大獲好評，這種拉片方法沿用至今。1895年，他們的「活動電影機」取得了專利，然而，兄弟倆謙沖不居功，將榮耀歸於朱爾・馬雷和愛迪生，專利證書上用了與朱爾・馬雷研究的「軟片式連續攝影機」相近的名稱：「攝取和觀看連續照片的器械」，以表示對朱爾・馬雷教授的尊敬。兩兄弟還一再聲明，他們的發明是受到愛迪生的啟發。

盧米埃兄弟在希臘詞彙中尋找字根，創造了新的名詞「Cinematographe」，來稱呼這種集攝影、放映、洗印三種用途於一身的器具，他們以確鑿無疑的領先技術，為電影的降生做好了溫暖巢穴。而「Cinematographe」的簡寫為「Cinema」，廣泛被人們用來稱呼此一新世紀的發明，甚至有人把這項發明，與那些促進大型紡織工業誕生的英國製造商相比擬，預言此種發明將為人類帶來歷史上空前的巨大改變。

盧米埃兄弟還確立了電影底片每秒16格的速度標準。在此之前，朱爾・馬雷採用每秒十格速度，衍生畫面閃爍抖動、模糊不清的困擾，而愛迪生採用的每秒48格的速度，在拍攝一般物體運動時又顯得不必要，盧米埃兄弟找到了每秒16格這個恰當的速度，成為日後無聲電影共通採用的底片速度。

　　盧米埃兄弟的重大貢獻，還包括了「活動電影機」的應用方法。不像愛迪生僅僅拍攝一些具體、規則化的視覺奇觀，並且僅僅供一個人觀看，盧米埃兄弟利用攝影機拍攝陽光下的巴黎，讓人們看到塞納河在銀幕上潺潺流動了起來。

　　盧米埃兄弟懷著家族的驕傲，拍出全世界第一部電影《工廠大門》（Employees Leaving the Lumière Factory），這是他們家設在里昂的工廠，兩扇大門打開時，許多職工一湧而出，呈現充滿活力與動感的人流。將近二分鐘的影片，記錄下來這戲劇性的瞬間：首先見到的是身穿緊身上衣和曳地長裙、頭戴緞帶扭結帽子的女職工，接著是大部分推著自行車的男職工，其間還穿插著高大的馬車，以及一隻蹦蹦跳跳的大狗，大隊人群結束之際，守門人走了出來，把兩扇大門關上。

　　1895年3月28日，路易·盧米埃在一次法國照相工業的演講會上，為了說明當時法國照相業已經達到的水準，首次放映這部影片。1895年6月，盧米埃兄弟曾向法國攝影協會大會的代表們，放映他們24小時之前拍下的場景：大會代表們在河邊散步，在鏡頭面前高亢激昂地交談說笑……代表們看到自己的活動影像竟然出現在畫面之上，大為驚奇。這使得路易·盧米埃又找到了新商機，他後來常常指示助手到人流熙攘的巴黎街頭假裝拍攝，讓那些在攝影機前走過的人，為了在晚上看到自己出現在銀幕上的樣子，自動呼朋喚友前來觀看播映，為盧米埃兄弟引來更多的觀眾，做了更多的免費宣傳。

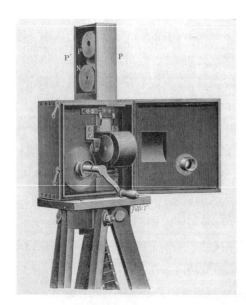

當時的活動電影機（圖片來源：Mcapdevila）

　　盧米埃兄弟以不同題材拍了好幾部影片，將「風吹動了樹葉」、「風把煙霧吹散」、「海浪衝擊海岸」等景象，奇蹟式地放上銀幕再現眼前，使人們對電影不同於舞臺的寫實魅力大為驚歎。

　　《火車到站》（Arrival of a Train）中，由遠而近的火車彷彿即將衝出銀幕，驚駭的觀眾起身躲避逃跑，擔心自己被轟隆隆急駛而來的火車撞上。在這裡，觀眾和攝影機看到的東西已融為一體，攝影機第一次變成故事裡的角色了。

　　《嬰兒的午餐》（Baby's Lunch）是兄長奧古斯特‧盧米埃一家的午餐場景，安靜晴和的夏日，奧古斯特與妻子和女兒坐在餐桌前，風吹亂了奧古斯特又黑又濃的頭髮，夫人用嘲笑而溫柔的眼光，注視著他給女兒餵粥，小女兒流著口水，還用手扯著自己的圍兜。在他們背後，花園的樹葉在陽光下閃動。這些細節，對早已習慣電影的我們來說，必須非常留心才能注意到，但在1896年卻使當時的觀眾大為驚奇，他們一下子就發現：「風吹動了樹葉！」

　　「這和現實中我們看到的自然情景完全一樣！」早期影評家如此贊許，盧米埃兄弟巧用攝影機，對現實致予充滿詩意的樸素禮讚，他們用鏡頭發現、捕捉了「動」，更在觀念上釐清、確認了「靜」。

　　「風吹波浪，自成詩篇」，盧米埃兄弟的攝影機鏡頭是向現實開放的，他們在電影發明之始勇敢、莽撞、無忌的舉動，已經為日後電影的發展開啟了空間。《拆牆》（Demolition of a Wall）以「特技」的重播手法，使一堵在煙塵中消失的牆，重新「立」了起來；《水澆園丁》（The Waterer Watered）以簡單的劇情，製造了戲劇性的小噱頭；《攝影大會代表下船》（The Photographical Congress Arrives in Lyon）詳實記錄人們的活動，開創了新聞片的先河。後來新浪潮的導演們，經常在作品中模仿盧米埃兄弟的早期作品片斷，有的導演甚至乾脆把其中一段原片，毫不保留地放進自己的影片中，質樸地表達著他們對盧米埃兄弟無可置疑的敬意。

　　1895年12月28日，周末之夜，盧米埃兄弟的「活動電影機」第一次售票公映，地點在巴黎卡普辛路14號「大咖啡館」地下室。在此之前，世界各地也舉行過幾場活動影片的售票公映，但都因放映品質差、題材平庸，並未獲

得廣泛迴響。因此，盧米埃兄弟經過審慎地商業考量，選擇了這個理想的放映地點，因為它只有120個座位，在這樣小型的場地放映，萬一成績不佳或反應不好，也不會顯得太過冷清，不致於連累日後生意。

「大咖啡館」地下室的這場售票公映，更像是一種神秘而羞澀的招魂儀式，盤旋空中的精靈緩緩步下，《工廠大門》、《火車到站》、《水澆園丁》……，總長30分鐘的放映，在觀眾的熱烈反應中，宣告了電影的誕生。電影終於翩然降生的消息，由巴黎傳向全世界，人們共享著這新生的喜悅。

1895年12月28日，是電影器械發明時期的終結，實驗室階段的雛型生涯也劃下句點，電影風行的時代，由此正式展開。

喬治・梅里葉
Georges Méliès（1861～1938）

喬治・梅里葉是第一個將電影導向戲劇的人，為電影的發展指引了一條道路。其實，在他之前已經有人嘗試這樣做了，但「電影戲劇」的真正誕生，是在他的手裡完美而大規模地體現。

喬治・梅里葉是巴黎羅貝烏丹劇院的老闆，劇院裡平時上演的是戲劇和魔術、雜耍等節目，因此，他對戲劇和魔術特別熟悉。

喬治・梅里葉（圖片來源：Wikimedia Commons）

盧米埃兄弟發明電影兩年之後，巴黎的觀眾瘋狂地前往影劇院觀看盧米埃兄弟拍攝的影片，像《火車到站》、《工廠大門》、《嬰兒的午餐》等等，這些帶有紀實色彩的短片，一開始引起人們的莫大興趣與高度驚奇，但時間一久，人們對盧米埃兄弟和其他人拍攝的短片感到厭倦，單純記錄和模仿生活真實場景的老套橋段，已經無法滿足觀眾的好奇心。

電影是一種魔術，只有揮灑電影影像的魔術魅力，電影才會更有意思。
電影沒有疆界，凡是想像力所及之處，都可以是電影。
　　　——喬治・梅里葉如此相信！

這個時候，電影才問世一年多，卻已經落到了「門前冷落車馬稀」的地步。在巴黎，只剩寥寥數家電影院還慘澹經營、苦苦支撐，電影變成了外地人到巴黎旅遊時才看的東西。

連電影的發明人盧米埃兄弟都悲觀地認為，電影機即將被淘汰，變成小孩才玩的一種玩具。

在這個關鍵的時刻，是喬治‧梅里葉推動了電影事業的前進。身為劇院老闆，他不僅特別了解觀眾心理，也熟悉電影和戲劇這個娛樂事業的經營之道。平時，他的劇院會在表演魔術的空檔，穿插放映當時的電影短片，因此他十分瞭解觀眾的反應。

1897年，他閱讀了英國出版的《魔術》（Magic: Stage Illusions and Scientific Diversions, including Trick Photography）一書，受到莫大的啟發。1898年以後，喬治‧梅里葉摒棄了實地拍攝外景片和紀錄片，而在「排演片」和「變形片」上動起了心思。從電影發展脈絡來看，顯而易見地，喬治‧梅里葉的「排演片」就是對電影戲劇化的努力，而「變形片」則是現代科幻片的前身。

喬治‧梅里葉在拍攝電影時，動用了光學效果、美工、布景、特技、魔術、舞臺機關設置、模型等各種手段，以豐富電影的魔幻效果。他認為電影必須具備魔術般的魅力，才能吸引觀眾前來一窺究竟，他更認為凡是想像力所及之處，都是電影可以發揮的空間。

在電影的表現內容上，他遠遠地拋開了死板僵硬的紀實片，無論是喜劇、追逐場面、丑角表演、雜技、鄉村劇、芭蕾劇、歌劇、戲劇、宗教儀式、歷險故事、時事、社會新聞、災害、犯罪與謀殺等等，一一成為他拍攝的內容，他是完全「排演」──實際上是導演了所有這些影片，大幅提升電影的表現力與吸引力，重新把觀眾拉回到電影院。

其實喬治‧梅里葉也可算是最早期類型片的創始人，如果從影片的內容來劃分，他的電影已經具有愛情片、歌舞片、動作片、科幻片、劇情片、犯罪片、戰爭片的雛形，對電影的貢獻非常大。

有一次，喬治‧梅里葉拍攝巴黎街景時，正當公共汽車駛來的時候，膠卷卡住了，這時一輛靈車來到了剛剛公共汽車短暫經過的所在，於是當這段影片在銀幕上放映的時候，公共汽車瞬間變成了靈車，這意想不到的巧合帶

給喬治・梅里葉很大的啟發，促使他用停機法拍攝了早期的故事片《貴婦失蹤》（The Lady Vanishes）。

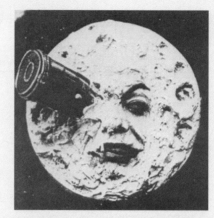

《月球之旅》劇照（圖片來源：Wikimedia Commons）

此外，他還充分發揮想像力，把人們的各種美夢都用電影呈現，帶領觀眾進入幻覺的世界。他把電影技術和故事，拍攝了《海底兩萬里》（20,000 Leagues Under the Sea）、《仙女國》（Kingdom of the Fairies）、《藍鬍子》（Blue Beard）、《天方夜譚》（The Palace of Arabian knights）、《月球之旅》（A Trip to the Moon）、《橡皮頭人》（The Man with the Rubber head）、《魯濱遜漂流記》（Robinson Crusoe）等影片，為面臨危機的電影藝術注入新的活力。

1902年，他根據法國作家凡爾納（Jules Gabriel Verne）的科幻小說《月球之旅》（A Trip to the Moon）拍攝了同名電影，這是早期一部比較成熟的科幻片，長達16分鐘，一時之間巴黎萬人空巷，人們蜂擁到電影院爭相目睹。這部影片，預示了20世紀電影光輝的未來。

唐狄拉吉・戈溫特・巴爾吉
Dhundiraj Govind Phalke（1870～1944）

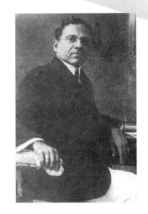

唐狄拉吉・戈溫特・巴爾吉

　　巴爾吉是印度電影的創始人，由他開創的印度電影，始終是人類電影藝術最繁花錦簇的一部分，年產量曾將近千部。印度有最為狂熱和忠實的大批電影觀眾，只是礙於語言和文化的隔閡，尚未廣泛受到世界注意。目前，印度電影年產量仍舊高達數百部，穩居世界前三位。

　　巴爾吉出生於納西克城的一個婆羅門書香門第，從小喜歡藝術，後來進入美術學校和藝術學院學習。畢業以後曾經從事美術印刷工作，直到1911年，接觸一部經過著色的影片《基督傳》（The Life of Christ），激發他建立印度電影工業的雄心。隔年，42歲的巴爾吉投身電影事業，導演的第一部影片是《一棵幼苗茁壯成長》，以40分鐘的短片，記錄一棵幼苗成長的全過程。

　　當時印度盛行短片，一個小時以上的長篇故事片尚未問世，巴爾吉卻決定大膽嘗試，將他第一部短片的收入，全部投入《哈里什昌德拉國王》（Raja Harishchandra）這部長片。1913年5月，影片正式上映，在這部影片的廣告中，巴爾吉形容這部影片是印度的第一部故事片，自己則是印度第一位

「自從電影藝術誕生以來，巴爾吉先生的影片公司，第一次拍攝了印度的第一部故事片，他是印度第一位電影製作人。」——巴爾吉這麼評價自己。

電影製作人。其實，這種說法一點都不誇張，《哈里什昌德拉國王》沿用西方神話故事片的手法，拍攝印度的歷史傳說，大受好評，成功地為印度電影工業奠定了基礎。

巴爾吉先後建立了巴爾吉製片廠和印度斯坦影片公司，經常自己擔任影片產出過程中的工作，像是製片人、編導、布景、服裝設計、攝影、洗印、發行和宣傳，是一位電影的全才和通才。

1914年，他取材印度神話《摩訶婆羅多》（Mahabharata），拍攝了兩部神話故事片《迷人的巴斯馬蘇爾》（Mohini Bhasmasur）和《薩達萬和薩維特里》（Savitri Satyavan），獲得很高的票房收入。亮眼的成績引起英國製片商的注意，力邀他前往英國拍攝影片，巴爾吉原想趁機赴英學習先進的拍攝技術，卻遇上第一次世界大戰爆發，只好取消計劃，繼續致力於推動印度本土電影工業。

1917年，他執導的影片《火燒楞迦城》（Lanka Dahan）上映了，這照例是一部印度神話片，卻迅速打破印度電影的票房紀錄，連續上映23週，人們爭相前往電影院觀賞，以致將電影院的大門都給擠破了，而票房收入更是裝滿了整部牛車。

找巴爾吉投資的人越來越多，於是他採取合股的方式，將巴爾吉電影公司擴大，成為印度規模最大的電影製片公司。1918年，巴爾吉再度取材印度神話傳說，拍攝了影片《克里希納大神的誕生》（Shri Krishna Janma），描繪克里希納大神誕生和殺死惡魔的故事，依然十分賣座，還獲得了影劇院老闆頒發的金質獎章。在巴爾吉的主導下，

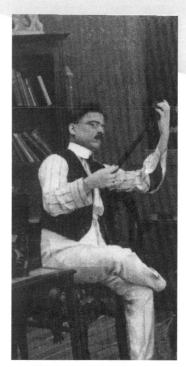

唐狄拉吉・戈溫特・巴爾吉（圖片來源：Palaviprabhu at English Wikipedia）

《火燒楞加城》打破當年印度電影的
票房記錄。（圖片來源：Wikimedia
Commons）

又陸續拍攝了三部故事片，同樣獲得極高的票房和評價。

巴爾吉對印度電影的貢獻是無法估量的，只有美國導演格里菲斯（David Llewelyn Wark Griffith）足以與之媲美。巴爾吉透過電影生動地表現印度神話與歷史傳說，讓印度電影在資金匱乏與一片空白的情況下，依舊取得亮眼與驚人的成就。

1917年，他還拍攝了一部《怎樣拍攝影片》的短片，詳細介紹電影拍攝與製作的各個程序，是一部非常珍貴的電影資料。此外，他還發明電影敘述方法，為電影如何表現情感和思想境界提供了可依循的模式。

巴爾吉一生共拍攝了20部故事長片和97部短片，後期的代表作有1927年的《修海橋》（Setu Bandhan），和1937年的《恆河落潮》（Gangavataran），影片題材已經拓展到印度的現實社會生活。

他為印度電影的內容和藝術表現形式提供了具體範本，且一直沿用至今，所以他被稱為「印度電影之父」。1971年，在紀念巴爾吉誕辰100週年時，印度發行了紀念他的郵票，還拍攝了一部關於他的紀錄片，並為他豎立了雕像。身為印度電影工業的開創者，他不僅把製片廠塑造成藝術與工業完美結合的產物，更讓製片廠成為一個歡樂的大家庭。

大衛・沃克・格里菲斯
David Wark Griffith（1875～1948）

大衛・沃克・格里菲斯（圖片來源：Wikimedia Commons）

　　格里菲斯出生於美國肯塔基州的一個村落，22歲開始在一家劇團擔任喜劇演員，在美國各地演出。他曾經嘗試當劇作家卻失敗了，直到1908年，他導了自己的第一部電影《桃麗歷險記》（The Adventures Of Dollie），從此展開導演生涯。此後的五年，他一共導演了450部電影（因為身處默片時代，絕大多數都是短片）。

　　這些影片的題材十分廣泛，有喜劇片、劇情片、恐怖片、西部片等各種類型。在默片時代，對各個領域他都有著開創性的探索，並培植了像道格拉斯・費爾班克斯（Douglas Fairbanks）、瑪麗・碧克馥（Mary Pickford）這樣的明星。後來的電影史家認為，在拍攝這些影片時，他嘗試了各種電影拍攝技法，探索了電影藝術的可能性。之後他把攝影組搬到西岸，更直接促成了好萊塢的成立。

　　1913年，格里菲斯籌組了自己的電影公司。他根據美國作家狄克森（Thomas Dixon）的作品，於1915年拍攝《一個國家的誕生》

▶▶

> 經由大衛・格里菲斯之手，電影從戲劇的附庸變成了獨立的影像藝術，為電影發展埋下伏筆。
> 大衛・格里菲斯是美國電影開創時期最重要的電影導演之一，擁有「好萊塢之父」、「美國電影之父」、「電影界的莎士比亞」等光榮頭銜。

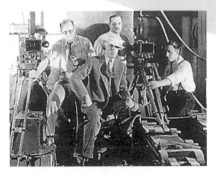

頭戴巴拿馬草帽的「電影之父」與他心愛的攝影班底

（The Birth of a Nation），描繪仇視黑人的美國3K黨的誕生，並站在美國南方黑奴的視角看待種族問題，這是一部在電影史上十分重要的經典影片。

影片上映以後，引起黑人甚至許多白人的憤怒，結果遭到「全國電影評論委員會」審查，一些地方開始禁播這部電影。後來，威爾遜（Thomas Woodrow Wilson）當上了美國總統，他是影片原著作者狄克森的老朋友，他透過總統的影響力，終於使這部影片重新獲得正面和積極的評價，在票房上大獲成功。即使其內容頗多爭議，但美國電影卻因此擺脫了自卑感與束縛，踏上蓬勃發展之路。好萊塢電影巨頭、奧斯卡獎的創始人梅耶（Louis B. Mayer），也是靠舉債發行這部《一個國家的誕生》而賺到人生的第一桶金。

1916年，格里菲斯開始拍攝巨片《忍無可忍》（Intolerance: Love's Struggle Through the Ages），這部影片費時兩年，外景完全在好萊塢搭建，幾乎耗盡格里菲斯的積蓄。影片的時間貫穿古今，分為「巴比倫的陷落」、「基督的受難」、「聖巴特羅謬大屠殺」、「母與法」等四個部分，情節十分複雜，格里菲斯企圖透過這部影片描繪人類的悲劇。

影片上映後，票房慘敗，格里菲斯債臺高築，從此一蹶不振，他的電影公司旋即倒閉。這部影片在當時遭到冷漠對待，但隨著時間推移，人們逐漸意識到這部影片的藝術價值，重新給予它很高的評價。

儘管如此，當時格里菲斯還是大受打擊。1919年，他和費爾班克斯、碧克馥、卓別林等人組建聯美電影公司（United Artists），又執導了影片《殘花淚》（Broken Blossoms），仍無法挽回頹勢。20年代以後，他的影響力就逐漸減弱。1931年拍攝了最後一部影片《鬥爭》（The Struggle），此後就沒有作品問世。

　　1935年，美國電影藝術與科學學院為他頒發了特別獎。1936年，他和一個比他小34歲的女演員締結了第二次婚姻，並擔任《西元前一百萬年》（One Million Years B. C.）電影拍攝的藝術顧問，最後卻因為和導演發生嚴重爭執而合作破裂。此後，他備受冷落，加上性格孤傲，幾乎不與人來往。

　　1948年7月22日，他在當時隱居的旅館大廳摔倒，從此再未醒來。他的葬禮只有四個人參加，好萊塢的巨頭們沒有為他花半分錢，也不曾為他樹立任何紀念碑，〔然而隨著時代的腳步，人們對他的評價卻越來越高。〕

羅伯·威恩
Robert Wiene（1873～1938）

007

羅伯·威恩

羅伯·威恩以富有表現主義風格的《卡里加利博士的小屋》（The Cabinet of Dr. Caligari）一片，為後人留下最具爭議性的作品，片中棺材裡的僵屍形象，創造出恐怖片的基本原型，而卡里加利博士更成了日後許多影片中科學怪人和專制暴君的模仿對象。

《卡里加利博士的小屋》被視為德國表現主義誕生的重要標誌。當時的人們甚至以「卡里加利主義」作為表現主義的代名詞。路易斯·雅各布斯（Lewis Jacobs）在《美國電影的興起》（The rise of the American film）一書中說：「沒有一部影片，曾經像《卡里加利博士的小屋》那樣，在一個月內引起如此多的評論、爭議和思考，那是創紀錄的。」

> 對一部作品而言，肥沃污濁的泥淖也許比清澈見底的池塘更適合生存。

1873年4月27日，威恩生於德國的布列斯勞（Breslau），1912年成為比奧史克普電影公司的編劇，後來進入梅斯特公司工作，1914年獨立導演第一部影片《他右，她左》（Arme Eva），這是德國電影史上一部很重要的影片，成為德國表現派的代表作。

在《卡里加利博士的小屋》中，卡里加利博士身裹一件黑色斗篷，一雙眼睛在厚鏡片底下詭祕地四處張望，他有一口棺材般的箱子，裡面有一個死屍模樣的人物西撒。卡里加利博士以催眠術驅使西撒不斷地殺人，小鎮籠罩著恐怖

的氣氛。終於人們有機會追上了飛簷走壁的西撒，而在卡里加利博士的辦公室，法蘭西斯發現一本詳細記載如何對西撒進行催眠，並利用他去行兇殺人的日記，於是，人們把卡里加利博士送進了禁閉室……。然而，影片最後告訴人們，這一切都是法蘭西斯的精神幻覺，並由酷似卡里加利博士的瘋人院院長，面帶微笑地把法蘭西斯送進了禁閉室。

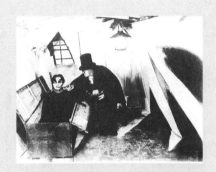

《卡里加利博士的小屋》劇照（圖片來源：drmvm1）

　　《卡里加利博士的小屋》原本出自卡爾・梅耶（Carl Mayer）的劇本，他是德國無聲電影時期一位重要的電影劇作家。他做過商販、流浪畫師，當過演員，大戰期間服過兵役，由於行為反常，曾被送進精神病院接受治療。在卡爾・梅耶和朋友捷克詩人漢斯・傑諾維茲（Hans Janowitz）共同創作的劇本《卡里加利博士的小屋》裡，卡里加利是真正的殺人瘋魔，他利用催眠術驅使無辜的青年去殺人，作品中充滿了瘋狂和驚恐。

　　製片人買下劇本之後，經羅伯・威恩之手大幅更動，把情節改為一個連環套：卡里加利博士不過是大學生法蘭西斯的一個狂想。從劇本到電影，卡里加利由一個恐怖的殺人瘋子，變成慈祥可愛的瘋人院院長——理性的守護神。卡爾・梅耶對整部作品的逆轉怒不可遏，卻又無可奈何。

　　當時的德國藝術充滿一股表現主義風潮，領風氣之先的繪畫，盡情展現誇張的變形、失真的扭曲、奇幻的色彩、怪異的線條，濃濃地散發著20世紀初狂亂、騷動、不安的氣味，這使得追求怪誕、扭曲、奇異成為各種藝術的共同走向。而製片人之所以決定把《卡里加利博士的小屋》拍成表現主義的作品，是為了和好萊塢的風潮一別苗頭。

　　德國在第一次世界大戰中淪為戰敗國，他們充分發揮了這股頹唐、淒厲、詭異的思潮，努力拍出「風格化」的作品。為此，威恩邀請表現主義畫家赫爾曼・華姆（Hermann Warm）、華特・羅里希（Walter Röhrig）和華

特‧雷曼（Walter Reimann）擔任布景設計，因為美術布景對於整部電影的風格具有舉足輕重的影響力。法國電影史學家喬治‧薩杜爾（Georges Sadoul）說：「這部電影的真正導演並不是威恩，而是三個『狂飆運動』（Sturm und Drang）的表現主義畫家。」羅伯‧威恩把眾多元素融入改頭換面的情節中，使這部電影成為令後人頗費唇舌的複雜作品，有人甚至把《卡里加利博士的小屋》表現出的情緒，和日後的希特勒法西斯政權聯想在一起。

影片上映後，電影理論家潘諾夫斯基（Erwin Panofsky）、詩人艾茲拉‧龐德（Ezra Pound）和電影評論家安德烈‧巴贊（André Bazin），大肆抨擊《卡里加利博士的小屋》變形的畫面和怪異的攝影風格，認為那是在耍花招、施小技，還說這部舞台效果惡劣至極的作品，不僅犯了電影藝術的大忌，更破壞了電影的本質。

「無聲的歇斯底里、雜色的畫布、亂塗亂抹的影片，塗滿油彩的面孔的表情動作，和一群惡魔般怪物的矯揉造作。」俄羅斯電影大師愛森斯坦（Sergei Eisenstein）如此評論，甚至形容它是「野蠻人的狂歡」，認為這部惡劣之作破壞了電影藝術健康的萌芽期。

德國電影理論家克拉考爾（Siegfried Kracauer）在《從卡里加利博士到希特勒》（From Caligari to Hitler: a psychological history of the German film）一書中，提出令人驚異的論斷：影片強烈地表現了當時德國潛伏的集體意識——害怕個人自由會導向不可收拾的混亂，從而為希特勒以導正倫理為藉口進行獨裁統治找到了精神佐證。克拉考爾還說，如果卡爾‧梅耶劇本所描繪的傾向，是絕對權威潛藏著濫用權力的危險，那麼威恩所拍成的作品結尾，則帶有對這種權威進行臣服的暗指，並在某種程度上暗示這種臣服將對大眾有益。

威恩為原本單純的故事賦予複雜難辨的層層結構，多向的旨義和具有危險恐怖傾向的畫面，更使這部作品陷入議論的漩渦。然而，是拍慣了商業片的威恩，和一心想出奇制勝、大敗好萊塢，藉此狂賺一筆的製片人，把這部電影帶進了複雜的泥淖。

對於一部作品來說，肥沃污濁的泥淖，也許比清澈見底的池塘更適合生存。

在影像上，威恩把誇張、變形和怪異發揮到瘋狂的境地：囚犯蹲在尖角木樁的頂端；黑影如飛般行走在煙囪林立的屋頂；夢遊者瘦長的身影投映在變形高牆布景的白色圓圈中；黑暗和明亮的極度反差如木刻一般鋒利、確鑿；扭曲、變形的鏡頭為觀者呈現出

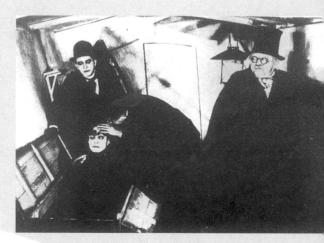

《卡里加利博士的小屋》劇照

極度變形的空間關係；卡里加利博士的古怪裝束和西撒死人般的妝扮；演員們誇張的表情和古怪的步態……。威恩以極端的粗俗和毫不遲疑的商業運作，把這部片子引領到複雜的巔峰。1958年，在26個國家、117位電影史家評選下，這部電影進入比利時布魯塞爾的世界電影12佳作之列。

威恩陸續拍攝了幾部電影，包括1923年的《拉斯科尼科夫》（Raskolnikov）和混雜現代主題與基督生平的《基督的一生》（I. N. R. I.）、1924年創作了情節曲折驚險的《奧克拉之手》（Orlacs HAnde）；1930年重返商業片本行拍了《另一個人》（Der Andere），但卻未再拍出同樣傑出的作品。因此，許多人認為威恩是在卡爾‧梅耶等人的成果之上浪得虛名。

最後，威恩帶著《卡里加利博士的小屋》的榮譽和陰影，移居法國，但關於卡里加利夢魘般的往事，始終如影隨形。在命運和死神的雙雙作弄之下，羅伯‧威恩1938年病逝於法國，無法在自己造就的高峰上再培新土。

羅伯・佛萊瑞堤
Robert Flaherty（1884～1951）

羅伯・佛萊瑞堤總是懷著謙卑、謹慎的態度關注事物、發現世界，將手中的攝影機化成人類心靈的延伸物。佛萊瑞堤說：「所有的藝術都是探險行為，所有藝術家的工作最終都在於發現。換句話說，藝術家就是要把隱藏的真實清晰呈現出來。」

佛萊瑞堤熱衷於探險活動，而電影只不過是他探索命運的偶然產物。他的探險從位於北極圈的哈德遜灣開始，六年之中他完成了四次探險，其中兩次跨越了當時世人尚未瞭解的北極大地。

羅伯・佛萊瑞堤（圖片來源：The World's Work，1922）

▶▶
> 在以聲音、影像記錄人類生活的道路上，佛萊瑞堤達到了史詩與哲學的高度，人們尊稱他為「紀錄片之父」。

佛萊瑞堤第三次遠征哈德遜灣的時候，已經40歲了，上司對他說：「你不妨把最新流行的玩意兒——電影攝影機帶上。」冰雪覆蓋的世界中，每一絲風吹草動都意味著獵物與危險，愛斯基摩人將感受自然的本能轉化成賴以為生的生存本領，擁有驚人的視力與觀察力，任何微妙變化都逃不過他們的眼。佛萊瑞堤熟悉愛斯基摩人的生活，從他們那裡學到截然不同的看待事物的方法，並透過攝影機，去模仿、接近這種出自人類本能的視角。

他所拍攝的第一批底片運送到加拿大多倫多剪輯時，不慎掉進片盒的煙頭引起火災，七萬英呎的底片付之一炬。但佛萊瑞堤並不放棄，他從頭再來，花了兩年的時間得到皮貨商的贊助，並在哈德遜灣遇到愛斯基摩伊奇比米特族的好獵手南努克（Nanook），他成了佛萊瑞堤的助手和主角。

為了取得沖洗底片的水，他們鑿開冰凍六英呎的河面，用木桶把浮滿冰塊的水運回去，再耐心地融化過濾。當帶來的發電機無法工作，沒有足夠的照明可以沖洗底片時，他們就把所有窗戶遮黑，只留下相當於一格底片大小的洞口，讓北極微弱的陽光照射進來，一格一格地曝光。當攝影機掉進海裡，天性聰穎的愛斯基摩人就幫佛萊瑞堤把結構複雜的攝影機拆開修理好。攝影機像一位笨拙而又羞怯的外鄉人，一步步走進愛斯基摩人的生活當中，成為佛萊瑞堤和他們接觸交流的工具，沒有先入為主的成見，使得他所拍攝的影像呈現著毫無偽飾的純真。

為了讓這些朋友們先睹為快，佛萊瑞堤用厚厚的毯子遮擋光線，建造一個臨時電影院，白天拍攝南努克抓海象的影像，在此如實上演。寒氣中刺目的光線，照亮了銀幕上的南努克。從未看過電影的愛斯基摩人，在黑暗中發出吼叫：「抓住海象！快去幫幫南努克！」他們踢開椅子，衝向銀幕……只是，他們一時難以理解：為什麼這裡有一個南努克，那裡還有另一個南努克？

這部名為《北方的南努克》（Nanook of the North）的紀錄片發行並不順利，幾經周折之後，看過的人們都深受其中某種特質打動。英國導演卡羅爾・里德（Carol Reed）說：「通常，在看別人的電影時，我可以輕易地指出它所依賴的技術手法，但在佛萊瑞堤的電影面前，這一套完全行

愛斯基摩的獵手南努克，後來成了佛萊瑞堤的助手和主角。

不通。」還有人說：「許多批評家都意識到了，佛萊瑞堤電影中潛藏著『魔法般的東西』，但無一例外的是，沒有人說得準，那到底意味著什麼。」法國評論家則將《北方的南努克》與古希臘戲劇相提並論。

在《北方的南努克》中，南努克抓海象的長鏡頭格外引人注目，20分鐘1,200英尺的底片，忠實記錄了南努克和海象的格鬥過程。從此，人們認定這類長鏡頭是紀錄片完整敘述一件確鑿事物的典範手法。事實上，佛萊瑞堤的初衷並沒有如此複雜，攝影機只不過是他探險裝備裡的一件附帶品，只是為了稍稍留住北國風光和愛斯基摩人的生活痕跡。佛萊瑞堤以單純的目的，貼近愛斯基摩人的生活，攝影機記錄的是佛萊瑞堤和他們之間的親密關係，當他回憶這段生活時，紀錄片仍隱沒在他與南努克、愛斯基摩人的關係背後：「3月10日，我們回到了站上，南努克行經600英哩、歷時15天的『最了不起的影片』之舉就此宣告結束。但我對我那些真摯的朋友——愛斯基摩人的優秀品質，有了更深刻的瞭解，光憑這點便不虛此行。」

接下來，佛萊瑞堤拍攝了與弗雷澤（James George Frazer）的《金枝》（The Golden Bough）相提並論的《摩阿納》（Moana），講述夏威夷島過著古老傳統生活、淳樸的玻利尼西亞人。然後又拍攝了《亞蘭島人》（Man of Aran），一部表現美國西南部印第安人——亞蘭人生活的影片，用影像記錄了亞蘭島上的居民，為了獲得一小塊土地而付出的巨大生命代價。亞蘭人一旦踏上拖網小船，展開與風暴的戰鬥，他們立刻變得高大而威嚴，如同他們傳說中的英雄人物轉世。同行的人回憶佛萊瑞堤時說：「他不管離對象多遠，都能準確發現攝影機應該捕捉的場面。這時，誰也攔不住他，就是那種連公牛也會膽怯的荊棘荒地，他也會毫不猶豫地衝進去。這就是他的性格，他的心裡燃燒著熊熊火焰，決定做一件事之後，二話不說就會豁出生命地幹下去。」

英國人約翰・格里遜（John Grierson）赴美研究社會科學時，首次看到《北方的南努克》，1926年，當他又看到佛萊瑞堤的《摩阿納》一片時，在美國《太陽報》（The Sun）上首次運用「記錄（Documentary）」一詞來形容這類影片，「紀錄片」的稱謂也因此誕生。

　　佛萊瑞堤以「不抱成見」的眼光和世界相遇，他認為攝影機具備「改變我們心靈的存在方式，讓我們經驗自身的寬容。」的力量，他手中的攝影機是人心與世界相愛的橋樑，而不是阻隔和威壓的手段。拋棄成見、心懷虔敬、素心相對、永保好奇，是佛萊瑞堤的人生觀。他的妻子回憶他時這樣說：「佛萊瑞堤從不拒絕鏡頭中的任何事物，他天真率直、好奇心旺盛，彷彿永遠活在少年時代，從來不曾長大。在他眼裡，一切事物都值得讚歎，『真棒！』是他的口頭禪。」

　　他透過攝影機和世界產生共鳴，在三部以人的生存為主題的作品中，佛萊瑞堤讓觀看者憑藉這種深刻的共鳴，與片中的人們一起進行著「神祕的參與」。

　　他認為這是一種深切的安慰——知道自己並非孤單一人，而是與所有事物、人類同在，而這也是我們和他人共同體驗人生意義的時刻。透過深刻的共鳴，這些作品彷彿獲得不朽的生命，超越有限而進入永恆。

　　美國人類學學者艾德蒙‧卡本特（Edmund Carpenter）說：「最近，我在觀看了羅伯‧布列松（Robert Bresson）的四部影片之後，頓覺豁然開朗。我深知布烈松和佛萊瑞堤之間存在巨大差異，但是，忽略這些差異，則兩人極為相像。他們都以自己固執的方法開拓獨特的影像之路，都熱中於探索人類靈魂和精神生活。布列松是從觀察人物的內心開始，逐漸過渡到創造外部世界；佛萊瑞堤則是從觀察外界起步，去發現人們的內心世界，這種方法跟愛斯基摩人的行為方式相同。」

　　1951年7月23日，佛萊瑞堤逝世於佛蒙特州鄧納斯頓。他一生遵循的信條是：「謙虛對待研究物件，信賴自己手中的工具。」

009

路易斯・梅耶
Louis B. Mayer（1885～1957）

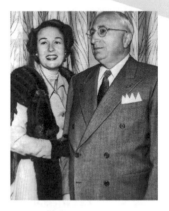

路易斯・梅耶
（圖片來源：Wikimedia Commons）

路易斯・梅耶執掌好萊塢最大製片公司米高梅（MGM）長達30多年，20世紀30、40年代是米高梅公司的鼎盛時期，由其推上大銀幕的電影明星多如繁星，因此梅耶可以說是好萊塢最有權勢的製片人之一。

不僅如此，美國電影藝術與科學學院每年頒發的奧斯卡獎，也是1927年在路易斯・梅耶倡議下成立，所以他可說是奧斯卡電影獎之父。這是梅耶對電影史最大的貢獻。

「我願雙膝跪地，親吻有才能的人走過的地面。」這是好萊塢之王——路易斯・梅耶說過的一句話。

梅耶生於俄國的一個猶太家庭，由於當時在俄國的猶太人飽受迫害，他幼年就跟著父母親前往美國。其實，連他的母親都說不清楚，他到底在哪一年出生，她只記得那一年剛好遇上俄國大饑荒。1882年和1885年俄國都曾發生大饑荒，因此，梅耶選擇了1885年7月4日當成自己的生日，之所以選擇這一天，是因為美國給予他新生。

梅耶小時候，家裡靠收購廢五金為生，這時他的經商才能就已經顯現出來。十歲時，老師問他：「假如有1,000美元，會拿它來幹什麼？」他毫不猶豫地說：「拿它來做生意。」14歲時，他在自家門口掛出「梅耶父子公司」

的招牌，還勸說父親從事打撈沉船的行業，幾年後，他們的公司成為美國東部頗具規模的打撈公司。

後來梅耶結婚生子，搬到波士頓居住；1907年經商失敗，一個偶然的機會裡，他發現波士頓附近有一家劇院招租，於是他舉債經營劇院，並且到處演講，宣傳自己的劇院並推廣欣賞電影的理念。第一年就淨賺2.5萬美元。後來，他又蓋了一座豪華劇院，買下由格里菲斯導演的《一個國家的誕生》東部獨家發行權，結果賺進100萬美元。於是，他漸漸由電影發行商轉為電影製作商，1924年他成為好萊塢五大電影製作公司米高梅的老闆。

在梅耶的領導下，米高梅公司進入黃金時期。1830年代，米高梅公司每年生產影片50部，這個時期拍攝的影片主要有《塊肉餘生記》（David Copperfield）、《叛艦喋血記》（Mutiny on the Bounty）、《茶花女》（Camille）、《忠勇之家》（Mrs. Miniver）等傑作，其他大部分影片都是迎合當時觀眾口味的平庸之作。這個時期也是米高梅公司旗下電影明星們星光熠熠的時期，像克拉克·蓋博（Clark Gable）、葛麗泰·嘉寶（Greta Garbo）、史賓塞·屈賽（Spencer Tracy）、伊莉莎白·泰勒（Elizabeth Taylor）、瓊·克勞馥（Joan Crawford）等大明星，都是他們的臺柱。

梅耶和電影明星的關係十分微妙，他曾經對一個明星怒吼：「我造就了你，我也可以毀了你！」當他出現在電影製片廠時，人們都如對父親般敬畏他，並深深折服於他絕佳的演說才能，認為他如果當演員一定相當優秀。

奧斯卡小金人像（圖片來源：Loren Javier）

　　1926年底，電影業的工人透過工會，和電影公司老闆進行勞資談判，弄得梅耶焦頭爛額。於是他萌生想法，發起電影製作人工會，同時倡議成立一個評審電影的機構。趁著當時好萊塢電影界最有權勢的人一起出席宴會之際，他發表了動人的演說，大家深受感動紛紛簽署了同意文件，梅耶也被選為美國電影藝術與科學學院的規劃委員會主席。1927年6月11日，這個對美國和全球電影事業影響深遠的學院，以人類第一個電影學術機構之姿誕生了。

　　1929年5月16日，籌備了一年多的電影藝術與科學學院，頒發第一屆電影獎。在1931年頒發電影獎時，學院的圖書管理員瑪格麗特（Margaret Herrick）看到獎盃上那個小金人，脫口而出：「它真像我的叔叔奧斯卡！」於是，奧斯卡逐漸成為這個獎項的名字。這就是奧斯卡電影獎的由來。

　　1951年，梅耶面對美國新興電視行業的挑戰，拿不出有效的抗衡招數，被迫辭去米高梅公司總裁的職務，1957年因白血病逝於洛杉磯。

　　1981年米高梅公司與聯藝公司合併，直到今日，仍舊穩居好萊塢七大製片公司之一。

費德里希‧威廉‧穆瑙
Friedrich Wilhelm Murnau（1888～1931）

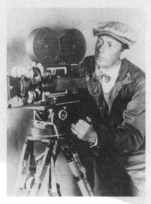

費德里希‧威廉‧穆瑙（圖片來源：Wikimedia Commons）

穆瑙是德國電影表現主義的重要代表人物，以《吸血鬼》（Nosferatu）等片，為後人開闢了新異的題材和創作手法，這個具有無窮解釋意義的「吸血鬼」形象，成為後世無數驚悚作品的基本原型，而穆瑙把吸血鬼與愛情故事並陳，為「愛」與「吸血鬼」這兩個極端事物找到了連結。

穆瑙原名費德里希‧威廉‧布隆（Friedrich Wilhelm Plumpe），1888年12月28日生於德國的比勒費爾德，曾在海德堡學習哲學、音樂和藝術史，並成為馬克斯‧萊恩哈特（Max Reinhardt）表演學校的學員。後來開始拍攝一些宣傳影片，並執導商業片，從1919年的《魔王》（Der Knabe in Blau），1920年的《雅努斯的頭顱》（Der Januskopf）、《駝背人和舞女》（Der Bucklige und die Tänzerin）和1921年的《古堡驚魂》（Schloß Vogelöd）之後，他於1922年拍了他的第10部影片——成名作《吸血鬼》。

《吸血鬼》講述的是新婚夫婦湯瑪斯、愛倫與「吸血鬼」諾斯費拉圖之間的故事。湯瑪斯因工務之需，前往一處

▶▶

穆瑙以極端否定幸福和生命的吸血鬼形象，為我們刻劃出了「愛」和「生命」。

閒置多年的老舊房屋，直覺驚人的愛倫，感覺到此行凶多吉少，但她無力阻止去意堅定的丈夫。在一連串的怪異事件之後，湯瑪斯終於見到化身為奧洛克伯

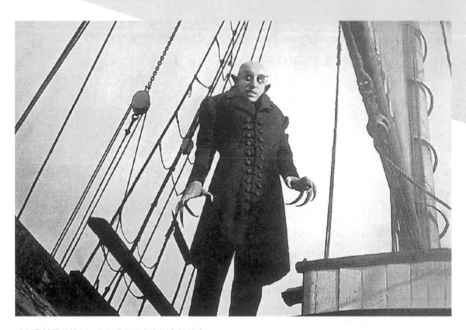
諾斯費拉圖的造型，日後成為吸血鬼形象的範本。

爵的諾斯費拉圖。當湯瑪斯用餐時，刀具刺破了手指，伯爵就情不自禁地吮吸湯瑪斯的血液。夜裡，變身為諾斯費拉圖的伯爵，潛入湯瑪斯的房中吸吮他的血，遠在家鄉的愛倫突然從夢中驚醒，她聽到了「死亡之鳥」的鳴聲。

　　第二天早上，湯瑪斯發現脖子上有幾個紅紅的血印，而諾斯費拉圖從湯瑪斯隨身攜帶的相片中，愛上了湯瑪斯的妻子愛倫。湯瑪斯和諾斯費拉圖循著不同的道路，分別趕往美麗的愛倫那裡，一個為愛而保護，一個為愛而吸血。諾斯費拉圖所到之處，瘟疫肆虐，但只要有「一位純潔而又無畏懼的女士挺身而出，將吸血鬼拖到第一縷晨光之中，那麼它將在陽光中化為烏有」。美麗勇敢的愛倫決心自我犧牲。先於湯瑪斯到來的諾斯費拉圖深情地愛著愛倫，但它示愛的方式，卻是吸吮愛倫那白皙動人的脖子。愛倫設法與吸血鬼周旋，終於讓諾斯費拉圖在第一縷陽光照耀下化為灰燼，但愛倫也為此付出她年輕的生命，換得了全城人的新生。

1921年前後的德國，在戰敗的頹唐情緒籠罩下，經濟蕭條、通貨膨脹、百姓失業、當權趁火打劫，驚恐與不安在現實中瀰漫，而趁著混亂大發橫財的強人在生活中亦多有所見。這時德國表現主義的電影與「棚內電影」，如同一面巨大的哈哈鏡，從中映照出德國變形的現實世界。

吸血鬼諾斯費拉圖使潛隱的某種形象活生生地出現，身形枯槁、面容瘦削、臉色蒼白、眼球突出、目光遲滯、神色陰沉的典型意象，一下子啟動了現實中潛伏的惡夢，人們在幻想、神祕、驚恐與悲劇性的《吸血鬼》當中，看到了自身可怕的生活場景。

難能可貴的是，穆瑙在片中還書寫了湯瑪斯和愛倫的純美愛情，愛倫純潔、勇敢、正直、清白與自我犧牲的形象，和諾斯費拉圖陰暗、貪婪、邪惡的噬血形象形成對比，從而在片中形成了震撼人心的兩股力量。這種兩極對立當中，隱藏著愛情悲劇和藝術組合的深層祕密，這使得《吸血鬼》遠遠超越了作品的表面意義。

後世的藝術家們不斷從中汲取養分，在衝突激烈的故事中，演繹每一個時代的愛恨故事。2000年，英國拍了劇情片《吸血鬼的陰影》（Shadow Of The Vampire，又譯《我和吸血鬼有份合約》），片中出現關於導演穆瑙的情節，指稱導演穆瑙當年為了拍《吸血鬼》，竟找來一個真的吸血鬼演戲，為了演出逼真，穆瑙一再妥協，同意讓吸血鬼吃掉攝影師、又吃掉女影星……。

其實，在穆瑙拍攝《吸血鬼》當年，就有人懷疑如此逼真的電影是「半紀錄片」形式，而扮演諾斯費拉圖的演員馬克斯‧希瑞克（Max Schreck）也可能是一個真正的僵屍。「禿頭尖腦、一雙蝙蝠一樣的大耳朵、老鼠一樣尖利的牙齒、獸爪一樣的雙手……。」當年穆瑙電影的影響力實在難以估計，馬克斯‧希瑞克的怪異形象，也立下吸血鬼不斷進化和變形的範本。

1924年，穆瑙拍攝的《最後一笑》（Der letzte Mann），是德國棚內電影時代的代表作，作品通過老門僮對於「制服」的崇拜心理，揭示了人在某種社會心理壓力之下的生存狀態。攝影機的靈活運動是該片的最大特色，於是有人稱，穆瑙在這部片子裡，真正解放了「被縛多年的攝影機」。

在1925年的《偽君子》（Tartüff）和1926年的《浮士德》（Faust）之後，穆瑙前往好萊塢拍片，結合自己的德國風格和好萊塢特色，於1927年拍出《日出》（Sunrise: A Song of Two Humans），影片中流暢的長鏡頭，成為穆瑙作品中顯著的個人徽記。

隨後，他又導演了1928年的《四個惡魔》（4 Devils）和1930年的《都市女郎》（City Girl），其中《都市女郎》有相當份量的外景，即所謂的「半紀錄片」形式。1928年，穆瑙與羅伯·佛萊瑞堤成立了一家製片公司，1931年完成作品《禁忌》（Tabu）的攝製工作，片中洋溢著美麗的異國風光和美好輕揚的幻想。

1931年，穆瑙在《禁忌》首映前，意外死於車禍。

《日出》片頭（圖片來源：Insomnia Cured Here）

查理・卓別林
Charlie Chaplin（1889～1977）

011

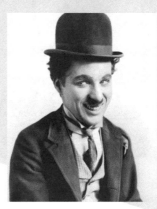

查理・卓別林
（圖片來源：P.D Jankens）

　　很多人誤解卓別林是美國人，其實卓別林是英國的電影導演、演員、製片人、劇作家和作曲家。他生於英國倫敦一個演藝世家，父母親都是遊藝場的歌唱演員，卓別林遺傳了他們的表演天賦。

　　在父母的安排下，卓別林五歲就登上舞臺代替母親獻藝、演唱歌曲，並獲得好評。六歲時父親去世，七歲時母親失業後，他只好流浪街頭，一度還被送進孤兒院。他和哥哥整個少年時代都在遊藝場和巡迴劇團中打雜，飽嘗生活艱辛，但這些經歷也成為日後他在電影裡扮演各種令人同情角色的養分。

　　1913年，他和一家電影製片公司簽定合約，開始在美國發展，從此展開長達六十多年的電影生涯。起初，他從事劇本寫作和導演工作，每個星期都拍攝一部喜劇短片。1914年，在參與演出的第二部電影《陣雨之間》

卓別林以一撮小鬍子、一頂破舊禮帽、一條寬鬆褲子、一雙特大號鞋子和一根枴杖，成功塑造了電影史上最經典的銀幕形象，歷經百年而不衰。

（Between Showers）中，他塑造出一個戴禮帽、拿手杖的流浪漢夏爾洛，從此成為百年電影史上最令人難忘的形象之一。

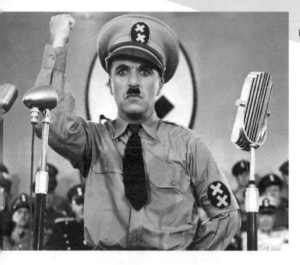

《大獨裁者》劇照（圖片來源：Insomnia Cured Here）

1915年，他推出《流浪漢》（The Tramp）一片，頓時使這個流浪漢的角色深植人心，也奠定卓別林獨樹一幟的喜劇電影形象。這一年裡，他主演和編導了15部影片，從此身價看漲。

1919年，他和格里菲斯等人共同創辦了聯美公司，算是擁有了自己的獨立製片公司。隔年，他拍攝了《尋子遇仙記》（The Kid），因為卓別林的第一個孩子，生下來沒幾天就死了，這部影片幾乎是他的自傳式電影。影片描述倫敦的一個流浪漢和一個孤兒的故事，諷刺人性中的卑劣，同時讚美人性中的光亮，而這部令人發笑又催人淚下的劇情長片，轟動全球，獲得空前的成功。

此後，他開始進入電影生涯最輝煌的時期。1925年，他主演的影片《淘金記》（The Gold Rush）上映，描寫19世紀末美國發生的淘金狂潮，大大諷刺了美國夢的破滅。這一部諷刺現實的影片，也是他電影生涯的經典之作。1928年，電影《馬戲團》（The Circus）上映，同樣引起廣大的迴響。次年，第一屆奧斯卡獎把特別榮譽獎頒給了他。

1931年，他推出了影片《城市之光》（City Lights），這時電影正處於告別默片的時代，但卓別林似乎對有聲片不太適應，這部《城市之光》仍舊是一部默片，卻照樣佳評如潮。

1936年，他最優秀的作品《摩登時代》（Modern Times）上映，描繪工業時代工人們過的非人生活，批判所謂的美國夢是如此虛無縹緲。這部電影關懷小人物的生活，既是現實主義的呈現，也是不折不扣的悲喜劇。當時，美國政府

認為這部電影對美國社會的評價太過負面，於是處處刁難，企圖禁演，但是並未成功。時至今日，這部影片不僅成為卓別林最著名的經典之作，更是電影寶庫中的經典喜劇。

1940年，他耗時兩年拍攝的《大獨裁者》（The Great Dictator）上映，這部片子因為影射德國納粹首領希特勒（Adolf Hitler），而在當時引起轟動。其實，早在這部電影拍攝到一半時，電影審查機關就表示這部影片很難通過審查，直到1940年，希特勒發動的第二次世界大戰席捲了整個歐洲，為了鼓舞美國人的士氣，影片才終於上映。但這部影片一直飽受美國部分媒體的批判與抵制，影片上映非但沒有給卓別林帶來好運，反而因為片中強烈的反法西斯意識和同情俄國革命的態度，遭到美國聯邦調查局將他列入黑名單。一直到珍珠港事件爆發後，這部影片才真正顯現其價值，受到美國民眾的喜歡。

1943年，他和美國著名劇作家尤金‧歐尼爾（Eugene O'Neill）的女兒烏娜（Oona O'Neill）結婚，這是他的第四次婚姻，這段為時34年的婚姻十分美滿，一直持續到他去世。

1947年，他主演了影片《華杜先生》（Monsieur Verdoux），這部黑色喜劇同樣具有強烈的人道關懷，標誌著他成為偉大的批判現實主義電影大師和反法西斯主義的民主戰士。即使，他對美國的對手納粹希特勒進行批判，但仍舊惹惱了美國當局。1952年，正是美國麥卡錫主義（McCarthyism）盛行的時候，當他前往英國參加影片《舞臺春秋》（Limelight）首映，還在大西洋的輪船上，就傳來美國禁止他上岸的消息。

於是，他移居瑞士。1957年拍攝了諷刺美國麥卡錫主義的影片《紐約王》（A King in New York）。1962年接受牛津大學授予的榮譽學位。1967年，他拍攝了最後一部影片《香港女伯爵》（A Countess from Hong Kong）。1972年，由於「對本世紀電影具有不可估量的貢獻」，再次獲得了奧斯卡榮譽獎，這才使他重返好萊塢，再度踏上美國的土地。

1975年，英國女王授予他爵士封號，甚至對他說：「你的所有電影，我都看過，它們太棒了。」這使卓別林十分激動。兩年後，他在瑞士的家中去世。

佛列茲・朗
Fritz Lang（1890～1976）

012

佛列茲・朗生於維也納，死於洛杉磯。少年時代曾經立志當畫家，在維也納和慕尼黑上大學期間，學習的是建築和美術。第一次世界大戰爆發時，他不得不應徵入伍，後來在戰爭中負傷。退役之後，無法繼續從事自己喜愛的建築，出於謀生的需要，他進入一家製片公司編寫劇本，結果當時德國幾個導演將他的劇本拍成了電影，激發他對於執導電影的濃厚興趣。

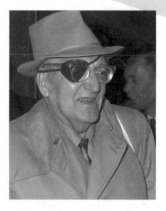

費列茲・朗（圖片來源：Joost Evers Anefo at Nationaal Archief）

佛列茲・朗是德國默片時代的電影大師，也是德國100年來最重要的電影導演之一。他用「愛」、「死神」等關鍵字，描述當時德國社會的慌亂、瘋狂氣氛，無論是對愛的渴望、對死亡恐懼的渲染、對詭異事物的描述，全都以負片的形式，講述著確鑿的現實。佛列茲・朗和穆瑙相互映襯，成為德國表現主義電影的兩面黑暗之旗。

1919年，他自編自導了第一部電影《混血兒》（Halbblut），這是一部以悲劇作結的愛情片，同年他導演的另一部影片《蝴蝶夫人》（Harakiri），仍舊是以愛情為題材的作品。之後，他推出了影片《蜘蛛》（Die Spinnen），好評如潮水般湧來。

為了拍攝《蜘蛛》第二集，佛列茲・朗將《卡里加利博士的小屋》讓給另一位德國表現主義大師羅伯・威恩執

導，後來成為電影史上的傑作。當時德國是表現主義的天下，一次世界大戰後，德國彌漫著反思的氣氛，在這股思潮下，湧現出一大批表現主義作家、導演和藝術家，而佛列茲‧朗便是其中之一。

1921年，佛列茲‧朗執導了表現主義傑作《疲倦的死神》（Der Müde Tod），講述一個少女為了讓死去的戀人復活，和死神打交道的故事。影片充滿表現主義的痕跡，他還運用了象徵主義的手法，並充分發揮光的造型能力，詭異的仰射光、陰森的暗光、搖曳如脆弱生命的燭火，使得畫面朝更抽象、更怪異的方向發展，賦予默片極高的藝術效果。

這是他在電影藝術上的一次突破，因此，在德國電影史上占有一席之地。德國電影史家蘿特‧艾斯娜（Lotte Eisner）指出：「光為表現主義電影賦予了靈魂」，而西班牙導演路易斯‧布紐爾（Luis Buñuel）則說：「《疲倦的死神》打開了我的眼界，使我看到了電影，擁有詩一般的表達力⋯⋯。」

次年，他執導了電影《賭徒馬布斯博士》（Dr. Mabuse, der Spieler）；1924年拍攝《尼貝龍根》（Die Nibelungen: Siegfried），改編自德國的英雄傳奇史詩《尼貝龍根之歌》（Nibelungenlied），在歐洲獲得廣泛好評。於是，他趁勝追擊，拍攝了當時耗資巨大的《大都會》（Metropolis），片中洋溢著表現主義和科幻色彩，透過一個虛構的大都會建築，解析了未來的社會，而這個社會卻導致人類走向滅亡。這部電影以高超的預知力，為上個世紀的人們描述21世紀的可怕景象：機器大生產帶來的異化、複製人帶來的無法解決的矛盾；即使今日，看來仍然令人震驚、感歎。這是佛列茲的代表作，也是德國電影史上最重要的影片之一，確立了他在德國電影史上的地位。

1928年，他獨資成立一家製片公司，陸續拍攝了《間諜》（Spione）和《月亮中的女人》（Frau im Mond）。隨著有聲電影時代來臨，1931年，他拍攝了他的第一部有聲電影《M》，這是一部恐怖片，講述一個精神病人殘害兒童的故事，影片中巧妙結合聲音和畫面，把氣氛渲染得十分到位。這部影片使他的聲譽達到高峰，後來更贏得許多電影學者與導演的推崇與讚賞。

　　1932年，正是德國納粹興起之際，他拍攝的《馬布斯博士的遺囑》（Das Testament des Dr. Mabuse）惹怒了納粹，在1933年被禁演。當時，有良知的藝術家的處境都變得十分困難，希特勒要他擔任納粹政府的電影官員，迫於無奈他只好流亡法國。

　　在法國流亡期間，他雖繼續拍攝電影，但沒有什麼突破，也乏人問津。

恩斯特·劉別謙

013 Ernst Lubitsch（1892～1947）

1999年，創建10年的美國國會圖書館電影收藏處，宣布第四次收藏劉別謙的作品，這些影片是《天堂無計》（Trouble in Paradise）、《俄宮豔使》（Ninotchka）、《生死問題》（To Be or Not to Be）、《街角的商店》（The Shop Around the Corner）。美國國會圖書館電影收藏處的收藏宗旨是「在文化、歷史或美學上，具有重要意義的影片」，可見，劉別謙縱使已離世半個世紀，他的重要性仍舊不容忽視。

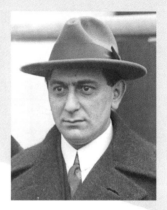

恩斯特·劉別謙（圖片來源：the George Grantham Bain collection at the Library of Congress）

1892年生於德國柏林的劉別謙，剛開始是擔任話劇演員，22歲時成為電影導演。

劉別謙曾經說：「我唯一迷戀的，就是我從事的那門子工作——拍電影。」
恩斯特·劉別謙是活躍於20世紀二、三十年代的大師級電影導演，一生共拍攝了近50部電影。

在電影從默片走向有聲片的過渡時期，卓別林是無聲電影喜劇片的頂尖翹楚，而劉別謙則是有聲電影喜劇片的開山大師。在默片時代，喜劇片沒有聲音幫襯，演員以誇張的動作、離奇的表情，讓觀眾知道劇情的笑點。電影的聲音技術問世後，誇張的動作與表情讓位，表演轉向含蓄謙遜，由臺詞對白的語言幽默獨擅勝場，劉別謙在電影中確

實地展現這些變化，開創一種機智幽默卻又優雅含蓄的喜劇風格。

　　針對劉別謙的喜劇，一些影評家整理歸納之後，發現「他把各種奇思妙想濃縮在鏡頭中，並直接表現在主角的性格特徵與影片的含義中。」於是，他與眾不同的喜劇手法，被稱為「劉別謙式觸動」（Lubitsch Touch）。

　　劉別謙早年在德國拍電影，也是早期德國表現主義電影思潮的見證人之一，但他卻與之擦肩而過，並沒有成為表現主義電影的一員大將。當時他已經開始喜劇片的探索，以歷史題材拍攝喜劇片，卻不以歷史的真實來架構電影情節。他運用虛構的噱頭與細節，讓電影更有可看性也更具商業性，像《牡蠣公主》（The Oyster Princess）和《杜巴萊夫人》（Madame DuBarry）等。

　　他在電影裡拿歷史開了很多玩笑，引起很大的爭議，也招來眾多批評。但在美國市場，反應卻相當熱烈。

　　1922年，劉別謙前往美國，當時正是好萊塢蓬勃發展的時期，他的視野大開，拍攝的影片題材更加廣泛，此後的二十幾年裡，他以社會諷刺喜劇、輕鬆喜劇和歌舞喜劇，豐富了喜劇片的內容和表現形式。好萊塢時期，他的電影佳作如潮、聲名大噪，在當時人們眼中，他與卓別林，以及「美國電影之父」格里菲斯齊名。

　　拍攝時採用聲音、影像分離的技術，是劉別謙對電影史的另一個貢獻，在拍攝時採用聲畫分離的技術，這個方法持續使用了幾十年，多年以後丹麥導演拉斯‧馮‧提爾

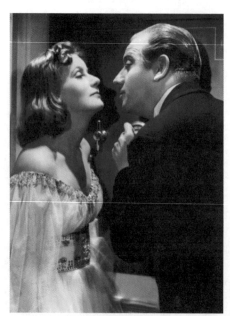

《俄宮豔使》劇照（圖片來源：Studio publicity still）

（Lars von Trier）再次強調了同步錄音的重要性，然而，兩者的主張分別代表不同的重大意義。劉別謙當時用聲畫分離的技術拍攝喜劇片，這種事後配音的方法，不用擔心拍攝現場的聲音品質，演員表演起來更加輕鬆自然，拍攝歌舞片尤其合適。

1929年，劉別謙以《璇宮艷史》（The Love Parade）獲得奧斯卡最佳導演獎提名，這部電影將19世紀末歐洲流行的輕歌劇引入電影，被認為是音樂類型作品中的傑作。1943年，他因為執導《天堂可待》（Heaven Can Wait）再次獲得奧斯卡最佳導演獎提名，這是一部探討道德善惡歸宿的影片。1947年，他獲得了奧斯卡特別榮譽獎，以表彰他對電影做出的傑出貢獻。

同時代的大師級導演對他的評價很高，驚悚大師希區考克（Alfred Hitchcock）說：「他是一個純粹為電影而生的人」，冷面笑匠卓別林說：「他以一種高雅的方式來表達性的優美和幽默，我尚未見過其他人能做到這一點。」電影天才奧森・威爾斯（Orson Welles）說：「劉別謙是一個巨人，他的才能和獨創性令人驚歎。」而在更多的人眼中，劉別謙是一代不朽的宗師。

尚·雷諾瓦

Jean Renoir（1894～1979）

014

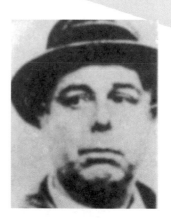

尚·雷諾瓦

尚·雷諾瓦是狂亂的資本社會裡的純真者，他以孩童般的目光，發現了人們心照不宣的「遊戲規則」，但強大的壓力使得他又閉上了張大的嘴巴。遊戲仍要繼續，規則不容打破。

尚·雷諾瓦是印象派畫家奧古斯特·雷諾瓦（Pierre-Auguste Renoir）的次子，1894年9月15日生於巴黎。童年深受表姨影響，她帶他接觸木偶戲和通俗喜劇。1912年中學畢業，1914年服兵役，第一次世界大戰爆發時升任准尉，不久後因右腿負傷而退役。

後來他曾學習過陶瓷工藝美術，有和父親一樣在瓷器上作畫的體驗，擁有明麗的色彩感受，在他的電影作品中多有呈現。1924年，他創作了劇本《悲慘生活》（Une vie sans joie），並與導演阿貝爾·迪爾多納（Albert Dieudonné）一起將它拍成《凱薩琳》（Catherine），次年獨立執導第一部影片《水上姑娘》（La fille de l'eau）。雷諾瓦繼承父親印象派的光影原則，摒棄當時劇情片多在攝影棚內拍攝的慣例，幾乎全部都以外景實地拍攝。大自然的陽光、海水，在鏡頭前形成眩目的光影，這是一部活動的「印象畫派」作品。關於女主角的夢境，更採用快速攝

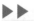

在尚·雷諾瓦心中，電影是時代的王者，是一種嶄新的印刷術，是徹底改造世界的一種手段。

影和多次曝光的方法，在技法上做了各種嘗試，使這部片子在當時被視為「前衛的實驗之作」。

尚‧雷諾瓦的作品呈現了下層勞工生活的動人之處，他拋開父親關注的「遊艇」、「舞會」和「客廳裡的慵懶場景」，把攝影機對準貧苦百姓。1926年，根據左拉（Émile Zola）的《娜娜》（Nana）改編的同名作品，揉合了文學的自然主義和繪畫的印象主義風格，這部作品被認為是他默片時代的代表作。

1928年，尚‧雷諾瓦執導了《賣火柴的小女孩》（La petite marchande d'allumettes），把父親筆下泛著絨毛的錦衣華服，變成了自己鏡頭前的破爛衣衫。1931年，他以自己的第一部有聲片《墮胎》（On purge bébé）和《娼婦》（La Chienne）進一步揭示巴黎社會底層生活的普遍貧困，片中飄散著難以掩飾的頹廢氣息。

尚‧雷諾瓦早期的影片，顯現著他一絲不苟的創作態度，他慢工出細活的創作週期，令許多製片人敬而遠之。他把從父親那裡繼承來的資產投入電影公司，但耗資巨大的拍攝成本，終究難以與微薄的票房收入相抵，他第一次創辦的電影公司最後宣告倒閉。30年代他再次創辦自己的電影企業——「法國新版影業公司」（Nouvelle Édition française），結果又被高成本的電影《遊戲規則》（La Règle du jeu）拖垮。

尚‧雷諾瓦把家族對藝術的瘋狂熱情，從畫布移到了底片。他對新生的電影藝術投入極大的熱忱，把電影的發明和印刷術的發明相提並論，認

影片《衣冠禽獸》劇照

為「盧米埃兄弟是另一個古騰堡（Johannes Gutenberg），他的發明所引起的翻天覆地影響，跟用書籍傳播思想的功勞不相上下。」

1935年，法國人民陣線運動高漲，尚・雷諾瓦把重點進一步轉移到無產階級身上，所拍攝的《蘭基先生的罪名》（Le crime de Monsieur Lange），被認為是一部同情和鼓吹無產階級革命的影片。但現實的壓力，又使他由激進、憤怒轉而悲觀、頹喪。

尚・雷諾瓦以藝術家的敏感和脆弱，抵擋各方的壓力和責難，1937年拍出了《大幻影》（La Grande Illusion），站在人道主義的立場，描寫一戰時德軍收容法國戰俘的故事。《大幻影》是一部人道主義的壯麗之歌，表現出強烈的反軍國主義和反資產階級的情緒，但一切矛盾的最終歸宿卻是博愛的調和。這部影片入圍當年的奧斯卡，結果大敗而歸，雷諾瓦說：「好萊塢之所以對好電影關上大門，是因為他們討厭天才。」

1938年的《馬賽曲》（La Marseillaise）從人的本位出發，再現了法國大革命的一幕，主題與《大幻影》相互應和。同年，根據左拉小說改編的《衣冠禽獸》（La bête humaine），則帶有更加濃重的悲劇色彩。1939年，耗資巨大的《遊戲規則》，是尚・雷諾瓦留給世界電影史的不朽之作，他說：「想拍一部喜劇影片，而又要講一段悲慘的故事，結果就拍出了這樣一部有多重含義的影片。」

《遊戲規則》中的飛行員安德烈，創造了一項飛越大西洋的飛行紀錄，他帶著欣喜和惆悵去找自己仰慕的侯爵夫人克莉斯汀娜。安德烈的好朋友奧克達夫看出朋友的心事，設法讓侯爵邀請安德烈前往侯爵莊園做客，侯爵的宴會堂皇地舉行，然而，端莊的禮服卻掩飾不住七情六欲在內心惹起的騷動，偷情、私奔、妒殺、誘拐……一聲槍響之後，安德烈倒在荒唐的槍口之下。誰都知道這中間曲折複雜的糾葛纏繞，但大家卻都接受了侯爵對此的偽飾說法，一切復歸平靜。

影片中為觀眾描繪一個異化的社會：謊言是人際關係的基礎，欺騙是事物運行的基本方式，「保住面子」是所有人心照不宣的遊戲規則。安德烈的悲劇

在於他的清醒與真誠，他意識到這遊戲規則的荒唐、虛偽，但他仍心存希望，天真地以為只要把心愛的人帶出那規則之外，就可以擁有遠遁的世外桃源。

尚·雷諾瓦以飛行員這樣的隱喻身分，暗示安德烈的精神狀態，並用他最終倒在槍口下的慘敗，說明人世規則無可逃遁，最後再借安德烈朋友奧克達夫的口說道：「我們生活在一個人人都撒謊的時代，製藥廠的廣告、政府的公告，廣播、電影、報刊全都謊話連篇。像咱們這樣的小人物，豈能不跟著撒謊？」

儒里歐和奧克達夫是作者意欲表達的兩種思想，奧克達夫以軟弱和退讓維護了面子，保持「遊戲的規則」，因而得以裝瘋賣傻地苟活，而儒里歐以硬碰硬的莽撞前行，結果被封閉堅硬的社會所吞噬。這部影片猶如童話故事「國王的新衣」裡那個天真孩童一樣，道出了赤裸事實的醜態，引起了人們的恐慌和憤怒，當時影片被評為「傷風敗俗」而被禁播。

尚·雷諾瓦把人們對待這部作品的態度歸咎於自己的坦率，他說：「我們大家都受騙上當，被人愚弄。我有幸從青年時代起就學會識破騙局，在《遊戲規則》中，我把我的發現告訴觀眾，但他們不喜歡。因為這麼一來，他們就不能舒舒服服地自以為是了。」多年以後，尚·雷諾瓦在哈佛大學放映了這部作品，學生們報以熱烈的歡呼聲，他感觸深刻地說：「在1939年被認為是侮辱人的東西，現在成了先見之明。」這部片子被稱為世界十大著名影片之一。

在藝術上，《遊戲規則》也是一部精心之作，長鏡頭、大景深的充分運用，使畫面的敘事功能，呈現出多線索、多層次的交響合聲效果。他讓同一個景深鏡頭的前景和後景，同時展開平行的動作、戲劇性的對照，洗煉、簡潔的運鏡、調度，帶有客觀呈現的冷靜和包容，觀眾必須主動選擇自己看到的內容。喜劇、鬧劇與悲劇既平行又交叉地進行著，高潮處的轉折，又顯現出一種詩意。《遊戲規則》是雷諾瓦靈魂深處的自敘，彷彿是他踞坐在藝術高峰之上，為自己晚年唱出的一首輓歌。

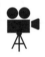

　　《遊戲規則》的現實遭遇，讓尚‧雷諾瓦經歷了片中主角同樣尷尬的境遇，以致於他決定，要麼不再拍電影，要麼離開法國。1941年，尚‧雷諾瓦流亡美國，陸續拍攝了《吾土吾民》（This Land Is Mine，1943）、《南方人》（The Southerner，1945）、《女僕日記》（The Diary of a Chambermaid，1946）等精彩作品，但盛年作品中潛藏的刀鋒已被時間和美國文化蝕磨蕩平。

　　1951年，尚‧雷諾瓦到印度拍攝了《河流》（The River），以恆河為背景，表現了印度悠久的歷史和生活。隨後雷諾瓦重返歐洲，先到義大利導演舞臺劇，又回法國拍攝了《法國康康舞》（French Cancan），講述巴黎蒙馬特區，有位老人一心想將粗俗奔放的民間傳統康康舞帶入藝術殿堂，影片最後，老人苦心經營的康康舞，終於在新落成的大廳裡，受到觀眾熱烈歡迎，老人則獨自坐在空蕩蕩的後臺，隨著節奏輕打節拍。老人彷彿是雷諾瓦的化身，而獨坐在溫暖的夕陽晚照中，也許是他自己的心境寫照，導演宛如一個已上年歲的哈姆雷特，年輕的激憤已化成老來的溫和、寬恕與平靜。

　　1962年，他完成了最後一部作品《逃兵》（Le Caporal épinglé），以此為自己的導演生涯畫上了一個安詳的句號。

　　尚‧雷諾瓦在晚年趕上了法國的「新浪潮」，雖然他並沒有更前衛的作品問世，但身為先驅，他的養分滋養著年輕的一代。楚浮（François Truffaut）、尚-盧‧高達（Jean-Luc Godard）等人都不斷地在作品中插入尚‧雷諾瓦的電影片斷，以此向這位「一生只拍一部電影」的前輩致敬。

　　尚‧雷諾瓦在自傳中謙遜地說：「我們今天之所以是我們，並不取決於我們自己，而是取決於我們成長過程中周圍的種種因素。使我成為今天的我的環境是電影，我是一個電影公民。」他在書的扉頁題辭中寫道：「謹將本書奉獻給觀眾稱為新浪潮派的導演們。他們的思慮，也是我的思慮。」

　　1979年2月12日，尚‧雷諾瓦病逝法國，法國政府為他舉行了國葬。

約翰・福特
John Ford（1894～1973）

015

　　愛爾蘭裔的約翰・福特是美國西部片的大師，也是一個傳奇人物。在他長達50年的好萊塢生涯中，曾四次獲得美國奧斯卡最佳導演獎，二戰結束時以少將軍銜退役，成為少數擁有將軍頭銜的電影人。

約翰・福特

　　18歲從中學畢業以後，他就跑到好萊塢找到當導演的哥哥法蘭西斯，從此開始摸索自己的電影生涯。起初他在環球影業公司打雜、擔任布景工作，還在格里菲斯導演的影片《一個國家的誕生》中當過演員，後來協助哥哥做助理導演，拍攝一個系列影片，積累了一些當導演的經驗。在哥哥執導的這個系列西部片裡，他以一個叫「牧童落馬」的鏡頭被製片廠的老闆看中，從此開始獨立執導電影。

　　1917年，他導演了處女作短片《龍捲風》（The Tornado），然後接連執導了接近三十部西部片，大部分影片都是由當時西部片紅星哈利・凱瑞（Harry Carey）主演。1924年，他29歲時執導的《鐵騎》（The Iron Horse），淋漓盡致地發揮攝影機的運動性，成為早期西部片的代表作，也是他的成名之作。這部電影以美國修築橫貫東西的大鐵路為背景，描繪了美國西部蠻荒的優美

> ▶▶
> 約翰・福特賦予西部片再生和長久的生命，他是一位不斷超越自己的電影大師。

《搜索者》劇照

景色，無論取材或場景都規模浩大、氣勢磅礴，是他默片時代的代表作。

1930年代，他開始為美國海軍的情報部門從事祕密工作，拍攝了一些海軍影片，像《汪洋大戰》（Seas Beneath）等。1935年，他拍攝了《革命叛徒》（The Informer，又譯《告密者》），這部電影讓他拿到第一座奧斯卡最佳導演獎。影片講述愛爾蘭人抵抗英國的故事，一個出賣愛爾蘭人的叛徒最終受到了懲罰。值得一提的是，約翰‧福特只用了18天，就成功拍攝完這部影片。

1939年，他拍攝了畢生的代表作品《驛馬車》（Stagecoach，又譯《關山飛渡》），這是被載入電影史的西部片代表作，故事取材於法國作家莫泊桑（Guy de Maupassant）的短篇小說《脂肪球》（Butterball），但是故事的背景卻挪到了美國西部的蠻荒之地。一輛載著妓女、銀行家和逃犯的驛車，不斷地穿越西部荒原，一路上受到印第安人的襲擊，緊張的追逐和後來在小鎮上的決鬥，扣人心弦的情節與美國西部的壯麗山河，加上強大的演員陣容，從而拍出這部劃時代的經典之作。

之後他又拍攝了《少年林肯》（Young Mr. Lincoln），這部影片對美國總統林肯的少年時代進行刻畫，揭示林肯的成長過程，同時也是美國的成長歷程。

1940年他導演了兩部電影《怒火之花》（The Grapes of Wrath）和《天涯路》（The Long Voyage Home）。其中，《怒火之花》是根據後來獲得諾貝爾文

學獎的作家約翰・史坦貝克（John Steinbeck）的長篇小說《憤怒的葡萄》（The Grapes of Wrath）改編而成，描繪美國大蕭條時代下層民眾艱難生存的故事，也為約翰・福特拿到第二座奧斯卡最佳導演獎的小金人。

隔年他又拍攝了電影《翡翠谷》（How Green Was My Valley），以礦工生活為題材，在英國威爾斯的礦區拍攝而成，這部電影為約翰・福特拿到了第三座奧斯卡最佳導演獎。這是他的電影巔峰時期。

不久，美國也捲入了第二次世界大戰，長期秘密為美國海軍工作的他，這時被任命為海軍戰略情報局少校、攝影處處長，指揮拍攝戰地紀錄片，尤其是參與對日本的「中途島戰役」，拍攝了具有很高價值的同名紀錄片《中途島戰役》（The Battle of Midway）。戰爭結束退役時，他已經擁有了少將軍銜。當過將軍的大導演、像約翰・福特這樣的傳奇人物，在電影史上應該絕無僅有。

之後約翰・福特重返好萊塢，繼續拍攝西部片。1946年拍攝了《俠骨柔情》（My Darling Clementine），這是西部片的新經典，影片中有一個馬棚決鬥的場景被後來的電影不斷模仿。此後，他又以邊疆騎兵隊為題材，拍攝成了「騎兵三部曲」，這三部具有濃郁浪漫色彩的西部片，拓展了西部片的疆域。1952年執導的影片《蓬門今始為君開》（The Quiet Man）使他第四次獲得奧斯卡最佳導演獎，這簡直是一個奇蹟，說明了好萊塢內外對他的欣賞和熱愛。

1956年，61歲的福特執導了他一生的代表作《搜索者》（The Searchers），這部影片可以稱之為大師的收山之作，他塑造了一個不同以往的西部片英雄，內心充滿矛盾。主角找回了被印第安人搶走的姪女，但是他必須先接受她已經變成一個印第安婦女的現實。這仍舊是關於美國荒原的禮讚，只是人物的感情更加複雜了。

1966年，他執導了最後一部影片《七個女人》（7 Women），然後宣布息影，1973年因癌症去世。

016 吉加・維爾托夫
Dziga Vertov（1896～1954）

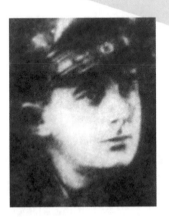

吉加・維爾托夫

　　吉加・維爾托夫是「電影眼睛派」的創始人，以充滿青春熱情的創造活力，在電影發明的早期，為挖掘攝影機的表現潛能做出了意義深遠的努力。青春活力和創造的欣喜，不僅表現在他《持攝影機的人》（The Man With A Movie Camera）等影像作品裡，也洋溢在他一系列的宣言和理論表述中。他在1923年發表的《電影眼：一場革命》（Kinoks: A Revolution）中這樣寫道：「我是電影眼。我的這條路，引領一種對世界的新鮮感受，我以嶄新的方法闡釋一個你所不認識的世界。」

▶▶

自詡為電影眼的維爾托夫，不斷探索攝影機的可能性，以一種鮮活嶄新的方式，呈現肉眼無法看見的視覺世界。

　　維爾托夫原名傑尼斯・阿爾卡基耶維奇・考夫曼（Denis Arkadievich Kaufman），1896年生於比亞維斯托克（Bialystok，今屬波蘭），曾就讀於軍樂學校、精神性神經醫學院和莫斯科大學。他最初是未來派的作曲家，曾建立「聽覺實驗室」記錄並嘗試聲音的各種效果。1918年開始在莫斯科電影委員會新聞電影部工作，曾參與最早的蘇聯新聞影片《電影周刊》（Kino-Nedelia）的剪輯工作。

　　1919年起，他領導一個電影工作者小組在國內戰場拍攝新聞記錄影片，並從事宣傳工作。在工作中，他不斷探索實驗新的拍攝方法和剪輯方法，以揭示隱藏在社會生活中的真實。1921年，他成立「電影眼睛派」（Kinoki Team），多次發表宣言，撰寫理論文章，以激情澎湃的創新熱情為「攝影機——眼睛」所看到的新世界歡呼讚頌。

　　他把過往所有的影片都判處死刑，認為在這些作品之中，攝影機仍處於可憐的奴隸狀態，屈從於不完美的、目光短淺的肉眼。他當時提出的口號是「解放攝影機」，並自稱為「電影眼」，他們的出發點是：「把電影攝影機當成比肉眼更完美的電影眼睛來使用，以探索充塞空間的那些混沌的視覺現象。」他們的目的是：「通過電影對世界進行感性的探索。」維爾托夫和他的「電影眼睛派」夥伴們，充分肯定攝影機的發明延伸了人的感知力，他們認為肉眼受限於構造和人體的所在位置，無法達到攝影機那樣靈活自如的觀點，而「電影眼睛是完美的，它能感受到更多、更好的東西」。

　　維爾托夫認為，在此之前的電影作品都玷污了攝影機，人們強迫它複製肉眼所看見的一切，而且複製得越精細，就越被認可為攝影佳作。「從今天開始，我們要解放攝影機，讓它反其道而行之——遠離複製。」

　　他認為攝影機擁有自己的時空向度，它的力量和潛力正向著自我肯定的頂峰增長。攝影機因其機械構造的特殊性，可以任意改變物體的時間流程和空間構成，而「電影眼睛派」正在準備一個有意製造改變的體系，透過肉眼看似失常的影像來探索和重組客觀世界。

　　維爾托夫曾欣喜地這樣表述：「我是電影眼，我將我自己從人類的靜止狀態中解放出來，我將處於永恆的運動中，我接近物體，又離開物體，我在物體下爬行，又攀登物體之上。我和奔馬一起疾馳，全速衝入人群，我越過奔跑的士兵，我仰面躍下，又和飛機一起上升，我隨著飛翔的物體一起奔馳和飛翔。現在，我，這架攝影機，撲進了它們的河流，在運動的混沌中左右逢源，同時詳實記錄運動，從最複雜的運動組合開始……我可以把宇宙中任何既定的動點結合在一起，至於我是在哪兒記錄下這些動點的，就不言可喻

了。」鮮活生動的語言背後，是發現和創造的喜悅，維爾托夫在攝影機中重新發現了一個嶄新的宇宙世界。

在維爾托夫心中，攝影機是向人類有史以來的「肉眼觀看史」提出了挑戰，而電影的剪輯，則靠新的組織方法首次發現生活結構被忽略和遮蔽的瞬間。他的作品《持攝影機的人》就是一部沒有攝影棚，沒有演員，沒有布景，沒有劇本，沒有字幕的純影像作品，它與戲劇和文學徹底分了家。

《持攝影機的人》用類似頑童的好奇探索精神，上下翻飛地嘗試攝影機的可能性：疊化、分割鏡頭、加速攝影、慢速攝影、倒放……在嬉笑遊戲的心態中進行剪接：改變節奏、惡作劇對剪……這部片子在當時引起公開的辯論，有人說這是一種視覺音樂的實驗、是一場視覺音樂會，有人說這是一種蒙太奇的高等數學，也有人說這不是生活的「本來面目」，而只是他們——攝影者及剪輯者「心目中的生活」。

以維爾托夫為核心的「電影眼睛派」運用捕捉生活的「即拍」手法，用隱藏的攝影機拍下勞工們坦然的笑容和街頭女子美麗沉思的眼睛。他們發表《電影眼：一場革命》的宣言，「加速、顯微、逆動、靜物活動」等各種被人們指責為異常的、故弄玄虛的方式，在他們看來正是攝影機充分展現自己能力的正常、質樸方法。他們為「電影眼」定義如下的公式：

電影眼 ＝ 電影視覺（我通過攝影機看）＋ 電影寫作（我用攝影機在電影膠片上書寫）＋ 電影組織（我剪輯）。

維爾托夫繼而提出「無線電眼睛」的概念，他希望無線電眼睛可以消除人們之間的距離，使全世界的人不但有機會相互看見，同時也能相互聽見。

如果說愛迪生、盧米埃兄弟對電影機進行了發明和第一重的發現，那麼維爾托夫及其後繼者可以說對電影機進行了第二重、第三重的發現。維爾托夫的觀點深深影響了後來的人們，高達還把自己在巴黎參加的組織命名為「吉加．維爾托夫小組」。

　　既然有列寧1912年創辦的文字《真理報》（Pravda），就該有影像形態的呈現。1922年，維爾托夫與朋友們製作了《電影真理報》（Kino-Pravda），並大膽嘗試加入聲音，他們的作品被稱為「真理電影」（Film Truth）。

　　維爾托夫的作品除了「電影眼睛派」時期的多集《電影真理報》和《電影眼》（Kino-Eye-Life Caught Unawares）等紀錄片之外，還有《前進吧！蘇維埃》（Forward, Soviet!），《在世界六分之一的土地上》（A Sixth of the World）、《第十一年》（The Eleventh Year）、《頓巴斯交響曲》（The Symphony of the Don Basin）、《關於列寧的三支歌曲》（Three Songs About Lenin）、《搖籃曲》（Lullaby）等作品。

　　1954年2月12日，以電影眼睛自詡的維爾托夫，病逝於莫斯科。

霍華・霍克斯

017

Howard Hawks（1896～1977）

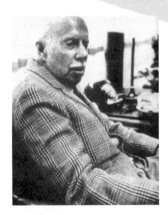

霍華・霍克斯

霍華・霍克斯是1930至1940年代好萊塢鼎盛時期的傑出電影導演，他以鮮明的個性拍攝了大量影片，而且表現不俗。他可說是一位電影類型片的大師，在幾十年的導演生涯中，幾乎嘗試過各種各樣的類型片，有著極強的適應能力，在強手如林的好萊塢，獨樹一幟。

一般對電影導演有三個層次的評價。最好的當然是大師級，他們以電影為表達思想、觀念和情感的工具，電影無異是和世界溝通的一個媒介，他們不屈從於任何電影規則，遊刃有餘地把電影規則玩弄於股掌之上，並透過影像創造一個獨立的、自足的藝術世界，這一類導演通常稱為「作家導演」。

> 霍華・霍克斯是好萊塢鼎盛時期的四大導演之一。

第二類導演是十分純熟地掌握電影拍攝技巧，善於把握市場反應和時代的風尚，屬於卓越的匠人，他們向時代審美趣味妥協的同時，也可以在規則之內淋漓盡致地發揮才能。這一類人屬於藝匠。至於最差的電影導演，就是那種沒有太多的創造力，沒有太多個性，人家說拍什麼就拍什麼的人。

這三類電影導演形成了一個金字塔，第一類數目稀少，電影發展到今天，這一類的電影大師可能只有十幾位，而屬於藝術匠人的電影導演相對多

些，至於第三類導演則就更加普遍了。從這種觀點來看，霍華‧霍克斯大致是屬於藝術匠人層次的導演。

當然，當一個卓越的藝術匠人已經相當困難了，霍華‧霍克斯的成功之路也充滿坎坷。他生於美國印第安那州，在紐約康乃爾大學時期，一放暑假就到美國西海岸的好萊塢電影製片廠打工，或許那時他已經決定一生的志向，就是當一個電影導演。

1918年，他加入空軍擔任教練員，第一次世界大戰結束後，在一個飛機製造廠工作，但是他仍然放不下自己的電影夢，再度前往好萊塢，先是在派拉蒙公司作助理導演、編輯、剪接，1922年受聘任為編劇。在隨後的幾年時間，派拉蒙公司出品的電影劇本，幾乎都經過他的挑選。此外，他還在拍攝現場擔任製片，對電影的生產流程十分熟悉。

為了能夠擔任導演，他把自己的劇本《光榮之路》（The Road to Glory）賣給了20世紀福斯公司，條件是由他來執導這部影片，從此終於走上夢寐以求的導演之路。

在他拍攝的電影當中，為人熟悉和難忘的有警匪片《疤面人》（Scarface）、喜劇片《育嬰奇談》（Bringing up Baby）、偵探片《夜長夢多》（The Big Sleep）、西部片《紅河谷》（Red River）與《赤膽屠龍》（Rio Bravo）、歌舞片《紳士愛美人》（Gentlemen Prefer Blondes）等等。霍華‧霍克斯遊刃有餘所拍攝的各類型電影，載入了美國電影史，深深根植於人們的記憶之中。

他的電影有一個最大特點，就是他喜歡在影片中探討男人之間的友情，以及男性之間的衝突，當時的傑出演員約翰‧韋恩（John Wayne）等，因此而有特別突出的表演。在《紳士愛美人》中，他發掘了瑪麗蓮‧夢露（Marilyn Monroe）的歌舞才華，而有「愛情女神」之稱的巨星麗塔‧海華絲（Rita Hayworth），也是在他的影片當中脫穎而出，才成為時代的寵兒和象徵。

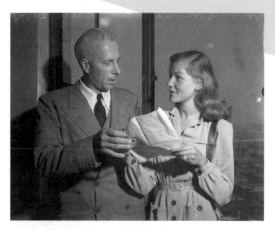

霍克斯與洛琳‧白考兒（Lauren Bacall）
（圖片來源：Tillman at English Wikipedia）

　　儘管，霍華‧霍克斯是一個電影類型片的大師，但是並沒有引領一個時代的電影潮流，他只是非常適應好萊塢的拍攝風格，在好萊塢的規則中，徹底發揮卓越的導演才能。

　　1930年代時，法國一些導演對他的評價非常高，認為他屬於「作家導演」之列，但是隨著時間的推移，人們對他的評價略有下降，而他在席捲全球的60年代藝術解放風潮之後，漸漸失去把握時代的能力，逐漸退出影壇。1975年，他獲得奧斯卡榮譽獎，1977年病逝。

　　然而，今天的好萊塢，霍華‧霍克斯依舊持續發揮影響力，深受他影響的電影導演有昆汀‧塔倫提諾（Quentin Tarantino）、約翰‧卡本特（John Carpenter）、布萊恩‧狄帕瑪（Brian De Palma）等等，他們把霍華‧霍克斯創立的電影元素，在自己的影片裡繼續發揚光大。

塞吉爾‧愛森斯坦
Sergei Mikhailovich Eisenstein（1898～1948）

塞吉爾‧愛森斯坦

愛森斯坦以激動人心的革命性蒙太奇（Montage）電影理論，投身到同樣激動人心的俄國革命的大變革之中，並以藝術家的激情，完成了將軍的一生。前往美國訪問的愛森斯坦，曾險些被當局驅逐出境，因為他們認為愛森斯坦「比紅軍的一個師還危險」！

1898年1月23日，愛森斯坦生於拉脫維亞，父親是建築工程師，愛森斯坦先進入聖彼德堡土木工程學院求學，後轉入美術學校。蘇維埃社會主義革命浪潮湧來，激情澎湃的愛森斯坦放棄學業，毅然決然參加紅軍。他在前線參與構築防禦工事，同時致力於部隊文藝活動，後來被派到劇團工作，擔任繪景師和布景設計工作，不久成為導演，熱中於排演實驗劇，把馬戲雜耍和音樂舞蹈表演方法摻雜進來，形成了富有活力的舞臺效果。愛森斯坦早年的劇場經驗，為他日後接觸電影並將二者連結和發展打下了基礎。

愛森斯坦最初拍攝的短片，借鑑了舞臺劇的表現手法，1923年的《格魯莫夫的日記》（Glumov's Diary）等片子可以看

▶▶

身為蒙太奇理論的奠基人和實踐者，愛森斯坦享有「現代電影之父」的美稱。

到戲劇因素的明顯影響，但他隨即意識到傳統戲劇在電影這門新藝術中的局限。電影是一種全新的藝術，應該有自己獨立的語言語法。

　　1925年，他的第一部故事長片《罷工》（Strike）問世，愛森斯坦第一次使用「雜耍蒙太奇」的概念，闡述他在片中的表現手法。愛森斯坦發現電影在自由時空轉換上迥異於戲劇，電影的意義應該在這時空轉換之間生成，他需要革新、需要變化，更需要在陳舊的現實面前創造嶄新的想像空間。而這一切革命性的創新與變革，在時代節拍上，和蘇維埃革命在歷史陳舊鏈條上另闢新天地的要求一致，愛森斯坦找到了新與舊之間的「關係」，他要在既有的事物上創造新紀元。

　　愛森斯坦認為，將兩個獨立意義的鏡頭剪接在一起時，效果「不再是兩數之和，而是兩數之積」。而這種不同畫面之間的組合剪接，從而生成新的手法，就是電影的基本語法——蒙太奇。

「奧德薩階梯」片段

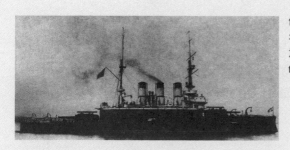

俄羅斯戰艦「波將金號」，攝於1904年。後經由愛森斯坦拍攝成電影，而成為歷史的永恆經典影片。（圖片來源：tonynetone）

愛森斯坦認為蒙太奇的精髓在於不同元素之間的相互衝突，這種衝突，才構成真正有力度的蒙太奇。愛森斯坦提出「雜耍蒙太奇」和「衝擊蒙太奇」的概念，在重新組合的藝術要素上產生足夠衝擊力的意義，一如蘇維埃政權在歷史環節上勇敢有力的打破與重組。

愛森斯坦的蒙太奇理論背後，是對於時間和空間的自由改變，憑藉蒙太奇的手法，電影比戲劇享有更大的組織時空能力，可以產生與生活時空和戲劇時空不同的電影時空，藝術門類中的電影一族，將為人類精神領域貢獻前所未有的一場盛宴。

也許，正是看到這一新生藝術門類在未來的巨大威力，列寧（Vladimir Lenin）說：「在所有的藝術中，電影對於我們是最重要的。」

1925年，蘇聯中央執委會為慶祝十月革命勝利20周年，指派愛森斯坦拍攝紀念性影片，這就是電影史上的《戰艦波將金號》（The Battleship Potemkin，1905），影片揭露沙皇統治俄羅斯的黑暗與罪惡，歌頌水兵們的反抗精神。因食物之爭而引起的犧牲，激怒了水兵，他們把軍官拋下大海，戰艦升起紅旗開進奧德薩港，在港口120級臺階前，受到數千名市民的熱烈歡迎。但是沙皇軍隊展開血腥屠殺，著名的「奧德薩階梯」一景，正是屠殺的高潮。

在拍攝這一場景時，愛森斯坦充分發揮了「雜耍蒙太奇」的強烈敘事功能，實地的外景拍攝取代了攝影棚內的搭景，動用數萬名群眾演員代替了個別明星。全景與特寫此起彼伏，在革命性的節奏中，高潮迭起。為了突出沙皇軍隊的殘忍和血腥屠殺，愛森斯坦以慢動作呈現每個細節，整齊步伐、刺刀向前

的沙皇士兵，懷抱嬰兒勇敢吶喊的婦女，倒在血泊中的群眾，在階梯上無助滑落的嬰兒車，以及逃散時沒有雙腿的殘疾者……兩分鐘拍攝的鏡頭被延長剪輯成十分鐘，愛森斯坦以無數刺激人心的瞬間，延展了人們的心理時間。

1905年6月發生在這艘戰艦上的兵變，經由愛森斯坦的抒寫而成為藝術史乃至歷史的永恆經典。影片在荷蘭放映之後，一艘名為「七省號」的軍艦士兵們受到激發，果真發動了一場規模浩大的起義。卓別林讚譽這部電影是「世界上最優秀的影片」，它成為「世界十大經典影片之一」，並列入電影學院的教科書。據說希特勒的宣傳部長戈培爾（Paul Joseph Goebbels）看到此片欽佩至極，要求德國電影界也要拍出類似的傑作，女導演蘭妮・萊芬斯坦（Leni Riefenstahl）在《意志的勝利》（Triumph of the Will）中，以同樣的蒙太奇手法將希特勒塑造為神。

鑒於當時現實需要，愛森斯坦將藝術與宣傳兩相結合，1928年拍攝的《十月》（October）和1929年拍攝的《總路線》（The General Line）就是藝術與現實的結合產物。《總路線》在幾經更刪之後，改名為《舊與新》（Old and New）獲准上映。這部片子被稱為愛森斯坦的里程碑。

在政治壓力下，愛森斯坦轉往好萊塢發展，他想把西奧多・德萊賽（Theodore Dreiser）的小說《美國的悲劇》（An American Tragedy）搬上銀幕，甚至還想把馬克思（Karl Heinrich Marx）的《資本論》（Das Kapital）拍成電影，但這些題材的選擇和創作傾向必定與好萊塢的商業傾向不容。於是，他轉往墨西哥，拍攝了他的第一部有聲片《墨西哥萬歲》（Que Viva Mexico），最後因資金不足而中止，返回美國時卻遭到禁止入境的對待，他只好折返莫斯科。在現實的壓力下他無法再繼續拍片，直到1938年才拍攝了他的第一部古裝片《亞歷山大・涅夫斯基》（Alexander Nevsky），這部作品進一步實踐了他關於視聽蒙太奇和交響對位的想法，他和作曲家普羅高菲夫（Sergei Prokofiev）的完美合作為作品增色不少。

1944年，愛森斯坦拍攝的《恐怖伊凡》（Ivan the Terrible, Part One）大受好評，並獲得史達林獎的肯定，1946年拍攝的《恐怖伊凡2》（Ivan the

Terrible, Part Two）卻因有含沙射影之嫌遭到封殺，史達林（Joseph Stalin）懷疑他借伊凡四世的殘暴來諷喻自己，特別將愛森斯坦召到克里姆林宮。這趟克里姆林宮之行並不愉快，每次有人問起他生平最愉快的時刻時，他總說那是他出訪劍橋的日子，而不是在克里姆林宮受史達林接見的時候。

愛森斯坦根據屠格涅夫（Ivan Turgenev）小說改編的《處女地》（Virgin Soil）還未完工便遭查禁，據看過片斷的影評家說法，那可能是愛森斯坦最好的作品。愛森斯坦因為犯了形式主義的錯誤，遭到無情的批判，當時政府視他為「不安分的人」，1946年被批判為「形式主義者」。

每當有人希望他對即將開拍的片子提供建議時，愛森斯坦的第一句話總是說：「你的第一個鏡頭是什麼？」他希望把這個鏡頭拍成一個經典鏡頭，第二個鏡頭也應該如此拍攝，直至全篇。愛森斯坦就是這樣以字斟句酌的方式，逐步構建他的電影。

1948年2月11日，愛森斯坦心臟病發，死於書桌前，直到第二天早上才被管家發現。曾經擔任愛森斯坦助手的蘇俄名演員史特勞克（Maksim Shtraukh）在回憶錄中提到，愛森斯坦死前兩天曾給他看過拍片計畫書，其中一頁下方用紅筆劃了一道直線，愛森斯坦還開玩笑說：「這是我的心電圖。」不料一語成讖，這位「現代電影之父」在人生中的黃金時期撒手人寰，享年50歲。

019 尤里斯·伊文思
Joris Ivens（1898～1989）

尤里斯·伊文思

伊文思是偉大的紀錄片導演，是紀錄電影的一代宗師，也是一個國際主義者和偉大的人道主義者，他的足跡踏遍全球各地，記錄了20世紀真實生動的歷史片斷。

1898年，伊文思生於荷蘭奈梅亨（Nijmegen），對於電影的喜愛很早就萌芽，15歲時拍攝過一部短片，1927年與一些志同道合的電影人，創辦了荷蘭第一家電影俱樂部「電影聯盟」，開始了自己的電影生涯。

這個時期，正是歐洲前衛派思潮興起的時期，這股文化思潮也吹到電影界，伊文思在阿姆斯特丹和法國巴黎分別拍攝了一些前衛電影，像《對運動的研究》（Studies in Movement at Paris）、《橋》（The Bridge）、《雨》（The Rain）等，這些影片的表現手法極具實驗性。

▶▶
> 他用紀錄片豐富了人類的電影語言，使紀錄片獲得真正的生命。

1930年是伊文思電影觀念的轉振點，這一年他應邀為荷蘭的建築工程拍攝紀錄片，將荷蘭人填海造田的場面拍成紀錄片《須德海》（Zuiderzee），並由此開啟了他的紀錄片之路。他發現，紀錄片的優勢，在於可以記錄創造歷史的人，而人才是歷史真正的主導力量。

1931年，他拍攝了反映工業化生產對工人的神經造成傷害的《工業交響曲》（The Symphonie Industrielle），以及反映化學木材處理的《木餾油》（Creosote），開始關注社會弱勢族群。次年，他前往蘇聯，拍攝了反映蘇聯共產社會面貌的《英雄之歌》（Song of Heroes）。1933年，不知疲倦的他趕往比利時，拍攝了反映比利時博里納日煤礦工人大罷工的紀錄片《博里納日的悲哀》（Misère au Borinage），為窮苦的煤礦工們吶喊。

1937年，西班牙內戰危急，伊文思和美國作家海明威（Ernest Hemingway）一起進入西班牙，合作攝製了《西班牙的土地》（The Spanish Earth），為西班牙共和派發聲，爭取世界的道義聲援。1940年在美國拍攝了紀錄片《權力和土地》（Power and the Land），探討美國社會農村電氣化帶來的問題。

當日本全面侵華的戰爭爆發以後，1939年伊文思又風塵僕僕趕往中國，拍攝了中國人民抗日的紀錄片《四億人民》（The 400 Million），使世界瞭解發生在中國大地上的日本侵略暴行。

他對二次世界大戰前的緊張態勢十分敏銳，1943年赴加拿大拍攝了反映二戰的紀錄片《警報》（Action Stations），記錄為運送戰爭物資而定期航行於加拿大與英國之間的船隊活動情況。在日本偷襲珍珠港事件之後，好萊塢導演法蘭克・卡普拉（Frank Russell Capra）奉命製作《我們為何而戰》（Why We Fight）的系列紀錄片，讓美國大兵知道為何而戰，伊文思應邀製作其中的一集《認識你的敵人：日本》（Know Your Enemy: Japan），卻因為對日本天皇的態度與美國國防部的觀點相左，最後伊文思拒絕完成該片。

1946年，他前往印尼，拍攝印尼碼頭工人拒絕為荷蘭船隻裝武器的紀錄片《印尼在呼喚》（Indonesia Calling），結果遭到祖國荷蘭政府的責難，禁止他出入荷蘭，這個禁令到1966年才解除。

1947年到1952年之間，他的足跡主要在東歐各國，拍攝反映共產國家的紀錄片，這些影片包括《最初的年代》（The First Years）、《和平一定在全世界勝利》（Peace Will Win）、《世界青年聯歡節》（Friendship Triumphs）和《華沙、

柏林、布拉格和平賽車》（Drive for Peace, Warsaw-Berlin-Prague）等等。

1954年，他把目光投向養育人類文明的大河上，拍攝了以密西西比河、長江、恒河、伏爾加河、尼羅河、亞馬遜河為主角的紀錄片《激流之歌》（Song of the Rivers），記錄生活在這些大河邊上的人民和文化，是十分重要且具有人類學價值的紀錄片。

1955年，他輾轉奔波於巴西、中國、法國、義大利和蘇聯五個國家，之後他的足跡更是遍布法國、馬利、義大利、古巴、越南、柬埔寨等國家，拍攝了紀錄片《塞納河畔》（La Seine a rencontré Paris）、《明天在南圭拉》（Demain à Nanguila）、《古巴旅行日記》（Travel Notebook）、《天空、土地》（The Sky, the Earth）、《越南十七度線》（17th Parallel: Vietnam in War）、《人民和武器》（The People and Their Guns）等紀錄片，記錄了這些國家人民對於美好生活的渴望。

1958年之後的三十年間，他先後前往中國十幾次，1958年拍攝了反映中國人民生活的紀錄片《早春》（Letters from China）。1976年，費時五年拍攝完成的一部763分鐘、共12集的影片《愚公移山》（How Yukong Moved the Mountains），全面記錄了中國發生的變化，對當時發生在中國的「文化大革命」進行了深入研究，被認為是伊文思最成功的作品，也是西方瞭解中國的一部絕佳影片。

1988年，以90歲高齡，在中國拍封鏡之作《風的故事》（A Tale of the Wind），彷彿是對自己藝術生涯的回顧，1989年初於巴黎首映，年底伊文思病逝於巴黎。他的一生共拍攝四十多部紀錄片，以人類學者的深邃視野和人道主義的溫暖情懷，記錄了20世紀發生在地球各個角落的歷史大事，把紀錄片的功能發揮到了極致，也使紀錄片獲得真正的生命。

伊文思在世界文化史上擁有至高的聲譽，曾獲得法國坎城影展的大獎和義大利威尼斯影展終身成就金獅獎，法國總統授予他騎士勳章，義大利總統授予他大軍官獎章，西班牙國王授予他藝術文化獎，英國倫敦皇家藝術學院授予他名譽博士。

溝口健二

020 みぞぐち けんじ（1898～1956）

溝口健二

　　溝口健二和小津安二郎（おづ やすじろう）並稱為日本民族電影的兩位大師，與後來的黑澤明形成日本影壇三足鼎立的格局。

　　溝口健二以源自日本民族文化的影像風格，深切關注婦女問題，隨著世界電影的不斷發展，溝口健二「一個鏡頭主義」的長鏡頭攝影風格，以及對女性身世命運的關懷之情，對於後來的電影產生重大影響。希臘電影之父安哲羅普洛斯（Theo Angelopoulos）等許多導演，坦然承認溝口健二對於他們的影響，法國新浪潮導演高達更認為溝口健二的電影是「完美的電影」。

　　1898年，溝口健二生於日本東京，小學畢業後就開始工作，從事過多種職業，還曾經學習過繪畫，日本繪畫特有的民族風格影響了溝口後來的影像構成。1920年，他進入日活公司向島製片廠做助導，由此踏入電影界。1923年執導處女作《愛情復甦日》（愛に甦へる日），他導演的第五部影片《敗軍的歌曲悲慘》（敗残の唄は悲し）引起影壇關注。然而，溝口早期的創作並不穩定，1923年拍攝的《霧之港》（霧の港）被認為是美國劇作家尤金‧奧尼爾《安娜‧克里斯蒂》（Anna Christie）

溝口健二的作品，宛若疏影橫斜、暗香浮動的紙貼屏風，窗格歷歷，古風盈盈。

的翻版之作，同時他還拍攝了一系列鬧劇，這一時期，他以每年十部作品的速度創作。到1934年，他共拍攝50部無聲電影，但現今存世的只有三部拷貝。從1930年到1956年，溝口健二共完成有聲電影38部。

1936年，溝口拍攝了表現底層婦女悲慘命運的《浪華悲歌》（なにわエレジー）和《祇園姊妹》（祇園の姉妹），接著又有《愛怨峽》（あいえんきょう）、《殘菊物語》（ざんぎくものがたり），對日本女性的同情和關注，讓溝口得到了「日本女性導演」的稱號。在現實生活中，溝口和女性也保持緊密的關係，在溝口從影初期，他和藝妓百合子（ゆりこ）的情感風波，曾在日本引起轟動，當年的《朝日新聞》（あさひしんぶん）等媒體對百合子用刀刺傷溝口的事大肆渲染：「溝口健二被情婦捅了一刀！」、「百合子刺殺情人溝口健二！」、「京都血案，妓女殺人！」

百合子是京都妓院裡的藝妓，溝口很喜歡她，每天拍完戲就到百合子那裡。血案發生後，百合子被捕，但溝口沒有提出告訴，百合子很快獲得釋放，並離開京都前往東京。溝口傷癒之後，並沒有引以為戒，而是馬上跑去東京找他的百合子。溝口說：「那天，從背上流下來的血，腥紅、腥紅地染了一地，我一生都無法忘記那種紅色，帶著苦難、悲傷，但是微弱地透著一股暖氣。」百合子在溝口背上留下了一條淺紅色的傷疤，讓溝口對女人有了感同身受的刺傷。

電影《曲馬團的女王》（1924）劇照

　　1942年，溝口健二的古裝劇《元祿忠臣藏》（げんろく　ちゅうしんぐら）以形式莊嚴、製作華美，被稱為「史詩」電影。1952年的《西鶴一代女》（さいかくいちだいおんな）以畫卷和史詩的形式，在銀幕上呈現了日本的歷史，該影片獲得威尼斯影展國際獎，1953年的《雨月物語》（うげつものがたり）再度於威尼斯影展獲得銀獅獎（該年沒有金獅獎）。

《西鶴一代女》劇照
（圖片來源：japanesefilmarchive）

　　《雨月物語》以兩對夫妻在和平與戰亂年代的際遇，講述人生應該珍惜樸素生活的道理。影片之中，陶工源十郎的妻子宮木被亂兵殺死之後，葬於自家後院，源十郎妹妹在一心功名的丈夫離家後，遭到散兵游勇的強姦，然後淪為妓女。身為女鬼的富家千金若狹，苦戀源十郎卻陰陽兩隔不能相遇，男人在慌亂中自保性命，根本無暇顧及女人的內心苦痛。溝口借女鬼母親之口，對男人發出這樣的質問：「為什麼男人有了錯誤可以，而女人卻不可以？」影片中幾乎所有的男人都無視女性的存在，拋下身邊的女人到外面的世界追求功名與財富，溝口似乎對男人這種建立在私心之上的野心，進行了嘲諷。女人們絕望地阻攔著男人愚蠢的離去，滿是無奈地問道：「每個男人都是一樣的嗎？」

　　《雨月物語》改編自具有妖異、神祕、幽豔氣息的作家上田秋成之作，作品畫面的日本特色和溝口特有的運鏡風格，成為電影史上閃耀的星星。早年習畫的經驗，讓溝口健二熟稔地借用日本絹軸畫的散點透視法，畫面猶如絹軸畫般鋪展開來，攝影機橫移過一個個平行的空間，每個空間裡都有人在活動。

　　法國電影理論家安德烈·巴贊的長鏡頭理論，強調同一鏡頭應嚴守敘事空間的統一，而長鏡頭的敘事魅力也正在於統一空間的說服力。在溝口的長鏡頭裡，還有內部時空的流轉，當鏡頭從源十郎和若狹洗澡的場景盪開之

際，鏡頭已從此時此地轉向了彼時彼地，眼前是一塊開闊的空地，在同一個鏡頭內不動聲色地完成時空轉換。溝口的長鏡頭流動著帶有日本「能樂」空間敘事的民族特色，在時空描述上，鏡頭取得了更大的自由度。這種同一鏡頭內的時空暗轉，希臘導演安哲羅普洛斯發揮得最為淋漓盡致，使他得以在短短的兩個小時內，講述希臘數百年的瑰麗歷史。

在《雨月物語》中，源十郎回到家中，屋裡空空蕩蕩，「宮木、宮木」，他喊著妻子的名子穿堂過屋，攝影機始終跟隨拍攝，當他又出現在最初進門時的位置時，屋中已是灶火熊熊、飯香蒸騰，妻子宮木正在灶前往鍋底添柴，似乎渾然不知源十郎的到來……其實，我們知道宮木已經遭難，被埋在屋後的庭院。

在溝口的影片裡，幾乎沒有特寫鏡頭，他認為特寫沒有表現力，當人物向攝影機走來，攝影機就會謙退，總讓鏡頭與被攝者保持相當的距離。謙和恭敬、寧靜默視的攝影機，保持著距離，好像生怕驚動了故事裡的人物，使現實人生添加了幾分淒清與蒼涼。

有評論者也關注到溝口作品中「全景鏡頭」的大量存在，日本人稱之為「全景主義」，這在小津安二郎的片中也隨處可見，大全景的大量運用，被認為是日本電影和其他國家電影的最大不同。這體現了東西方對於人和自然的觀念差異，西方注重人，景是附帶品，而日本人重視自然和人的關係，把人放回自然之中去觀察，這在日本齋藤青、東山魁夷的畫作中也經常可見。

1953年，溝口重新拍攝《祇園姊妹》，1954年的《山椒大夫》（さんしょうだゆう）又一次使他捧回威尼斯影展銀獅獎，另一部《近松物語》也大獲好評。1955年他根據白居易的《長恨歌》拍攝了《楊貴妃》（ようきひ），再一次把關注目光投向了悲劇性的女人。他的一生總共完成了100部左右的影片。

1956年8月24日，溝口健二卒於京都，享年58歲。許久之後，人們才發現溝口對於電影世界的重大意義。

阿弗列德·希區考克
Alfred Hitchcock（1899～1980）

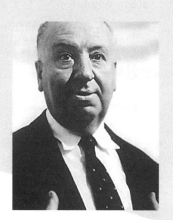

阿弗列德·希區考克

希區考克曾經說過：「我終生都對懸疑片有著濃厚的興趣，這是一種特殊的虔誠和癡迷。」希區考克在今日的地位雖然非常崇高，但事實上，他的聲譽也是漸漸累積起來的，他不僅受到法國新浪潮導演高達和楚浮的推崇，西班牙的阿莫多瓦（Pedro Almodóvar）也聲稱希區考克是他靈感的唯一源泉。因此，希區考克在電影史上的地位受到了神化，儘管他可能沒有那麼偉大，但今天再也沒有人敢質疑他的地位。

希區考克似乎屬於離人們越遠就越重要的那種電影人，對他的發現和解釋似乎才剛剛開始，然而，希區考克是懸疑片大師這一點，則是誰也否認不了的事實。他數十年如一日地把一個類型的電影，拍到了絕佳的地步，讓所有的人都無話可說。他終其一生，致力於包裝懸疑電影。

穩坐驚悚大師寶座的希區考克，同時是位效果大師、緊張大師，以精湛巧妙的手法，融合情慾、幽默與懸疑為觀眾創造了無比刺激的感官盛宴。

1979年8月13日，朋友們為坐在輪椅上的希區考克慶祝80歲生日時，他突然站起來說：「這個時候我最想要的是，一個包裝精美的恐怖。」

其實，他的一生，不斷地送給觀眾一個又一個由他親手包裝的恐怖情節，我們輕而易舉地就可以列出十部令人難忘的恐怖電影：《鳥》（The Birds）、《蝴蝶夢》（Rebecca）、《美人計》（Notorious）、《後窗》（Rear Window）、《奪魂索》（Rope）、《驚魂記》（Psycho）、《北西北》（North by Northwest）、《狂兇記》（Frenzy）、《深閨疑雲》（Suspicion）、《電話謀殺案》（Dial M for Murder），在這些影片當中，希區考克一步步營造出驚悚懸疑的氣圍，直到影片結尾，才讓人們鬆一口氣。

希區考克的整個青少年時代，是在英國倫敦度過的，以此為起點，可以清楚探究他成長之後的祕密。

倫敦經常籠罩在一片濃霧之中，那種陰冷潮濕的感覺，對於希區考克來說是深入骨髓的，而他的家庭屬於規矩嚴謹的老派家庭，這使希區考克從小就生活在十分壓抑和沉悶的環境當中。一些人回憶說，小時候的希區考克，是一個十分內向、孤獨害羞的人，不願意與更多的人交往，到了中學時代，他的性格才逐漸開朗。

他自己回憶說，小時候對黑暗特別敏感，而且十分害怕上樓梯，對他來說，家中樓梯拐彎處的黑暗裡，一定躲藏著什麼可怕的東西。到了中學時代，儘管他已經比較喜歡和同學來往，但他總是獨自一人品嘗和排遣自己內心深處的孤獨和寂寞。那時，行走在倫敦潮濕街頭的希區考克，最喜歡閱讀各種各樣的地圖、列車時刻表和旅行手冊，似乎有個遙遠的生活正在召喚他。

這麼仔細探究希區考克童年和少年的心理狀況，是因為他的電影顯然和過去成長的環境有關。在《鳥》當中，一大群黑色的鳥攻擊人的景象，難道不是他過去的一個惡夢嗎？促使他拍成《北西北》的，可能就是一架飛機追逐一個人的夢魘。在希區考克的內心深處，似乎總有一股惶恐不安的情緒，這種情緒促使他害怕任何有權勢的人，也使他害怕失去已經到手的東西。

他的朋友記得這樣一個細節，希區考克成年後到了美國，鮮少開車的他，一次在洛杉磯附近的高速公路上開車時，往外扔了一截菸蒂，然後一路上，他就憂心忡忡地等待員警追上來。但事實上，根本不會有員警為此追罰他。

　　他從小就害怕父母、老師、員警，這些權勢和規則的象徵，讓他陷於一種惴惴不安的情境，以至於有人說，他一生都生活在一個實際上並不存在的無形監獄裡。在好萊塢的日子，他也總是擔心有一天會突然失去自己的經濟和社會地位。當他透過電影講述人們內在的恐懼時，他不僅描繪了自己，同時也呈現那個時代多數人內心的焦慮與不安。

　　希區考克喜歡金髮的女人，1979年獲美國電影學會（AFI）頒發終身成就獎時，他感謝他的妻子愛瑪・萊維爾（Alma Reville），這個和他共同生活了54年的金髮女人。他始終對她忠誠不二，即使曾經對同樣有著金色頭髮的瑞典女星英格麗・褒曼（Ingrid Bergman）心懷柏拉圖式的感情，卻從未越雷池一步。

　　希區考克為滿懷疑慮的人們，帶來他深入人心的懸疑片，無論是《狂兇記》中和母親乾屍一同生活的變態殺人兇手，還是《電話謀殺案》裡心懷鬼胎的丈夫，他實際上描繪的，是人類的驚恐不安和人性的弱點。

　　希區考克一生拍攝了50多部電影，是一位偉大的藝匠，一位電影大師。他的影響和地位，在未來依舊不容撼動。

路易斯·布紐爾

Luis Buñuel（1900～1983）

022

路易斯·布紐爾

　　路易斯·布紐爾是西班牙最偉大的電影導演，一生的活動範圍從西班牙到法國，又從法國到美國，最後在墨西哥生活多年，在那裡告別人世。

　　他生於西班牙卡蘭達的一個中產階級家庭，信仰天主教，然而當地民俗的神祕和宗教的陰沉，卻是他後來影片中多數暴力和怪異想像的基礎。17歲進入馬德里大學學習哲學和文學，1920年創辦了西班牙第一個電影俱樂部，24歲前往法國巴黎。

　　當時，巴黎的文化與文學正是前衛派的天下，他擔任法國前衛派導演艾普斯坦（Jean Epstein）的助手，並在艾普斯坦創辦的電影學校學習，深受當時佛洛伊德理論和超現實主義的影響。1928年，他和著名的西班牙畫家達利（Salvador Dalí）合作，拍攝了第一部電影《安達魯之犬》（An Andalusian Dog），對資產階級和宗教勢力進行了尖刻和隱晦的抨擊，是一部超現實主義電影的代表作。影片深受超現實主義影響，以荒謬不合理的拼貼，將毫不相關的景象或劇情拉扯在一起，象徵性地影射內在慾望或幻想。比如，男主角仰望夜空，看到烏雲橫過月亮，下一個

以超現實主義嘲諷現實的布紐爾，總是以電影為武器，強力攻擊人世的荒謬與怪誕。

鏡頭卻是有人持刀片割裂女子的眼球，布紐爾透過眼球被割開的逼真特寫，暗喻男子內心受到的閹割威脅。

1930年，他拍攝了《黃金時代》（The Golden Age），卻被批評為傷風敗俗而遭到禁演。1932年，他又回到西班牙，以充滿批判的精神，拍攝了紀錄片《無糧之地》（Land Without Bread），記錄西班牙烏德斯地區農民悲慘的處境，是西班牙電影史上十分重要的影片，但這部影片上映不久，隨即遭到西班牙當局禁演。

不久，西班牙爆發內戰，共和政府派布紐爾前往巴黎擔任使館的外交人員，基於對佛朗哥（Francisco Franco）獨裁政權的憤恨，內戰結束以後，他應美國米高梅公司之邀，前往好萊塢發展，但是幾年的時間裡，什麼電影也沒拍成，因為他的電影預算和獨立的拍片性格，將美國製片人嚇得退避三舍。

不僅如此，他對現實的批判態度，遭到美國「非美活動委員會」（HUAC）的調查。1946年，因為擔心政治迫害，他離開美國轉往墨西哥，躲在這個偏僻的國家，三年後取得墨西哥的國籍。

1950年，布紐爾拍攝了《被遺忘的人們》（The Young and the Damned），這部影片主要是反映墨西哥兒童的悲慘命運，獲得了1951年法國坎城影展的最佳導演獎。然而，這部影片也觸怒了墨西哥極端民族主義分子，揚言對他不利，墨西哥自然是無法繼續待下去了，布紐爾決定回到自由的巴黎。

1959年到1965年之間，他拍攝了三部以宗教為題材的影片《納薩林》（Nazarín）、《薇麗狄雅娜》（Viridiana）、《沙漠中的西蒙》（Simon of the Desert），闡釋了他的無神論思想，對於宗教的迫害和偽善，進行了無情的諷刺和批判。這三部影片依次獲得法國坎城影展國際獎、坎城影展金棕櫚獎、義大利威尼斯影展評審團特別獎，為他在全世界贏得無上的榮譽，卻也同時遭到梵蒂岡天主教會的抨擊。

1964年，他導演了《女僕日記》（Diary of a Chambermaid），改編自法國劇作家米爾博（Octave Mirbeau）的同名小說，探討不同社會階層的人性慾望。1967年，導演了另一部代表作《青樓怨婦》（Belle de Jour），影片描

述一個貴婦人在白天和晚上的雙重生活，對中產階級「腐朽和病態的生活方式」進行瓦解，再次獲得威尼斯影展金獅獎。

隨後，他又導演了《特莉絲坦娜》（Tristana），這部影片和以上兩部，皆以婦女的解放與處境為題材，是布紐爾關於女性的三部曲，盡顯深邃的思想和開闊的視野。

1972年，他導演了一生之中最後一部重要影片《中產階級拘謹的魅力》（The Discreet Charm of the Bourgeoisie），以傑出的敘事獲得奧斯卡最佳外語片獎。這部影片，是他對佛洛伊德理論和超現實主義理論的體現，透過現實到回憶、回憶到夢境，再由夢境到夢境的手法，極盡戲謔之能事，嘲諷中產階級的空虛和滑稽。

1974年，他導演了《自由的幻影》（The Phantom of Liberty），之後就漸漸退出影壇，1983年死於墨西哥。

在藝術上，布紐爾是一個不折不扣的前衛派，將超現實主義的技法，淋漓盡致地運用於電影；在政治上，他則是一個無政府主義者，對於一切來自政府的壓迫，總是不留餘地地反抗和批判，因此從西班牙到巴黎，從美國到墨西哥，沒有一處能成為他理想的家園；在宗教上，他是一個無神論者，對待宗教的態度相當激進和不恭，以致總是招致宗教人士的抨擊。

布紐爾是20世紀最偉大、最具傳奇性的電影導演之一，一生共拍攝32部影片。晚年旅居墨西哥時，他經常用手槍射擊花園裡的蜘蛛，其實，回顧他的一生，似乎也總是用電影瞄準一些東西，然後不停地射擊。

華特・迪士尼
Walt Disney（1901～1966）

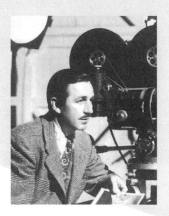

華特・迪士尼

不是沒有經歷過苦難，而是將它們當成生活道路上的頑皮石子；不是沒有遭遇過背叛，而是把它們當成認清世事的鏡子；不是沒有承受過失敗，而是把它們當成重新開始的機會——這就是華特・迪士尼和他心愛的動畫電影。

1901年，華特・迪士尼生於美國芝加哥，父親是西班牙移民，有四個兒子和一個女兒，小迪士尼排行老四，與哥哥們的年齡差距很大，第三個哥哥洛伊（Roy Disney）足足大他八歲。迪士尼的童年，在密蘇里州北部的馬賽林鎮仙鶴農場度過，清新宜人的環境，讓迪士尼與大自然建立了美好的關係，農場的小動物跟他尤其親近。

他最好的朋友是小豬波克，迪士尼回憶童年生活時曾這麼說：「牠特別愛惡作劇，一胡鬧起來，跟小狗一樣調皮，跟芭蕾舞演員一樣靈活。牠喜歡悄悄從背後頂我一下，然後高興地發出咿咿、嘎嘎的聲響，再大搖大擺

「有夢的孩子終將摘星。」迪士尼拍攝的動畫電影，是獻給每個人心中那個永遠天真的孩子，不管你是6歲，還是60歲。

走開；如果我被頂倒了，那牠就更得意了。你記得《三隻小豬》裡的那隻蠢豬嗎？波克就是牠的原型。我拍攝這部電影時，實際上是流著淚懷舊的。」

與大自然交流的難忘經歷，不僅培養出細膩、樂觀而富情趣的性格，更讓迪士尼一生保有純樸、天真與想像力。

童年時期他就對畫畫產生了極大的興趣，每日捧著母親送的畫冊臨摹，有一次，他的畫被人以五角錢買走，令他興奮不已。然而，家庭和農場接連出了問題，兩個哥哥受不了脾氣暴躁的父親，憤而離家出走，而父親也因為生病無法獨力繼續經營農場，只好把農場賣掉，一家搬到了堪薩斯城，父親接下了幾家報社的發行權，於是迪士尼和三哥洛伊就成了報童。不久，洛伊也因父親的苛責而離家出走了，老迪士尼的脾氣漸漸變得非常暴躁，酗酒、罵人樣樣都來，迪士尼和妹妹就在這樣的環境之中，一天天長大。

迪士尼15歲開始在芝加哥接受畫院老師的指導，繪畫技藝有了長足的進步，然而，第一次世界大戰稍稍中斷了他的畫家夢，17歲時他毅然決然加入軍隊，成為救護車的駕駛員。但他只趕上了戰爭的尾巴，不過，在戰場上撿來許多挨了子彈的德軍鋼盔，卻讓他意外發了一筆小財。

回到芝加哥後，初戀情人已成了別人的新娘。傷心之餘，他決定重拾夢想，一邊工作、一邊念書。1922年，他籌了1,500美元創辦了動畫製作公司，但公司業務員卻捲款潛逃，他不得不宣告破產。

第一次創業失敗後，迪士尼前往洛杉磯，準備在好萊塢大展身手，與三哥洛伊合作創辦了迪士尼兄弟工作室（Disney Brothers Studio），後來更名為華特迪士尼製作公司（Walt Disney Productions）。迪士尼創作的動畫《愛麗絲在卡通國》（Alice Comedies），結合真人扮演和動畫合成，廣受好評，這時他邀請昔日同事烏布‧伊沃克斯（Ub Iwerks）加入，過了不久，烏布即成為迪士尼最得力的助手。

1925年7月，迪士尼結婚，妻子莉蓮邦茲（Lillian Bounds）是迪士尼公司的繪圖員。他們的新婚之夜是在開往西雅圖的快車上度過，當晚迪士尼牙痛難忍，不但無法好好陪新娘，而且還去幫臥鋪服務員擦乘客的皮鞋。他後來解釋，這樣可以忘掉牙痛。

　　《幸運兔子奧斯華》（Oswald the Lucky Rabbit）是迪士尼與烏布的又一精心之作。奧斯華穿著不合身的吊帶褲，傻乎乎的表情底下，藏著一些狡猾與伶俐，逗趣模樣大受歡迎。上映後沒多久，奧斯華就出現在糖果盒、小學生們的衣領上。這個系列一集一集持續上映，迪士尼兄弟漸漸賺了些錢。一切似乎進行得很順利，包括一個暗地裡的陰謀——除了烏布與另外兩位動畫片畫家，其他人都和曾與迪士尼合作的一家公司簽了約，連《幸運兔子奧斯華》的版權也被一併拿走。

　　一隻名叫米奇的老鼠，在這時候誕生了，迪士尼膩稱這隻擬人化的老鼠為「米老鼠」（Mickey Mouse）。遭受背叛的迪士尼，想起幾年前在堪薩斯城的艱難歲月，曾有一隻小老鼠經常爬到書桌上，而他總會餵牠一些乾酪，小老鼠每每吃飽之後，便窩在迪士尼的手心裡睡個覺。後來，迪士尼擔心牠去吃捕鼠器上的乾酪，把牠帶到樹林裡放掉了。

　　這一段溫馨的記憶，將迪士尼的事業由谷底推上了高峰。1928年，米老鼠首部有聲動畫《威利汽船》（Steamboat Willie）上映，米老鼠可愛倔強的形象，同情弱者、不畏強者、好打抱不平卻不自量力、急躁而粗心的性格，以及完美的配音效果，成功擄獲了大小觀眾的心，人們毫不吝嗇地喜愛與稱讚迪士尼。對於這部由迪士尼親自配音的動畫，影評家們也讚不絕口，稱許為「天衣無縫的同步之作」、「一部富有娛樂性的精巧之作」。

　　動畫的形式雖與真實生活相去較遠，但當人們熟悉的小動物被賦予人性中那些美好性格，距離感便消失了，取而代之的是親切與驚奇：原來稀鬆平常的生活裡隱藏著那麼多有趣的事情！在表現人與動物和大自然的互動時，迪士尼選取了最調皮也最友善的視角。

　　然而，坎坷與痛苦，並不會因為事業成功就消失不見。在又一個陰謀中，迪士尼失去了他的得力助手烏布，除此之外，得知自己不能生育，更是雪上加霜，使他痛不欲生地陷入人生的最低潮。1932年，迪士尼公司出品了第一部彩色有聲動畫《花兒與樹》（Flowers and Trees），並獲得當年首度頒發的奧斯卡最佳動畫短片獎。

迪士尼多舛的人生，似乎從此開始步入一片坦途。1933年，妻子莉蓮邦茲確定懷孕，他興奮地為懷孕的妻子拍攝了彩色動畫《三隻小豬》（The Three Little Pigs）；1934年，推出動畫短片《聰明的小母雞》（The Wise Little Hen），迪士尼的經典卡通明星——唐老鴨首度出現，之後，唐老鴨成了米老鼠的最佳搭檔；1935年，米老鼠首部彩色動畫《米奇音樂會》（The Band Concert）上映，米奇第一次從黑白形象轉為彩色形象。

1937年，迪士尼推出電影史上首部長篇動畫《白雪公主和七矮人》（Snow White and the Seven Dwarfs），製作這部長達一個半小時的動畫時，不僅遭遇到許多困難，還受到媒體的質疑與嘲諷，然而，在正式上映的首映會上，人們的反應空前熱烈。迪士尼的這一冒險舉動，為他贏得了高出預期十倍的盈利。

接著，《木偶奇遇記》（Pinocchio）、《小鹿斑比》（Bambi）、《幻想曲》（Fantasia）等長篇動畫，如圓潤耀眼的珍珠般，從迪士尼的想像之蚌躍上大螢幕，跳到了觀眾眼前。迪士尼是奧斯卡金像獎的常勝軍，總共獲獎26次，包括12個卡通獎和長、短紀錄片及榮譽獎等獎項，成為榮獲奧斯卡金像獎最多的個人。嚴格來說，這些獎項不是頒發給他，而是頒給米老鼠、唐老鴨和白雪公主等。

迪士尼電影的片頭（圖片來源：Marc Levin）

　　唐老鴨的創作者卡爾‧巴克斯（Carl Barks）說：「在美國，幾乎人人都覺得自己的境遇跟唐老鴨一樣。唐老鴨無處不在，人人都是它，原因很簡單，因為我們每個人都會犯跟它一樣的錯誤。」迪士尼這位大夢想家一手打造的動畫國度，為好萊塢的電影史，添上了繽紛的一頁。

　　由迪士尼創立的迪士尼樂園（Disneyland Park），是童真與想像力的偉大城堡。人們之所以喜愛它，是因為一進入樂園就彷彿走進了夢想世界，走進了心靈深處。1952年，迪士尼決定在加州興建一座主題公園，而他想要的那塊地皮，同時分屬於二十多個人。1954年，他派四名職員到美國各地收集人們對建造樂園的意見，而他們帶回的唯一一致的觀點就是：迪士尼太天真、太狂妄了。許多經營樂園的老闆說：「不開設驚險的跑馬場，不搞點歪門邪道，想成功簡直就是白日做夢。」

　　在一片不看好的氛圍下，迪士尼樂園仍然建立了起來，無論大朋友或小朋友都深深為之著迷、流連忘返。樂園開放才六個月，已有超過300萬人紛至沓來，其中有11位國王、王后，24位州長和27位王子、公主。十年之間，迪士尼樂園的收入高達1.95億美元。

　　佛羅里達的迪士尼世界（Walt Disney World Resort），是迪士尼的第二座樂園。迪士尼想建立一個「未來世界」，他心目中的未來世界是人人享受平等，人與人之間沒有欺詐、沒有暴力，像一個和睦友好的大家庭。然而，他終究沒能看到迪士尼世界的落成。

　　1966年12月15日，華特‧迪士尼病逝。哥倫比亞廣播公司在晚間新聞提到：「迪士尼是一位富有創造性的天才，他為全世界的人帶來了歡樂，但若僅僅從這一方面去判斷他所做出的貢獻，仍是不夠的……迪士尼在醫治、撫慰人心方面所做的貢獻，也許比世界上任何一位心理醫生都要深遠。」

024

羅伯・布列松
Robert Bresson（1901～1999）

羅伯・布列松

布列松以自己的方式讓電影藝術達到真正的純粹。他以樸素、簡潔如黑咖啡般的影像、聲音、語言，發現了幽禁於角落的人，如同杜斯妥也夫斯基（Fyodor Dostoyevsky）在筆記本上所寫：「用徹底的現實主義，在人的身上發現了人。」

1901年，羅伯・布列松生於法國，終其一生導演了14部電影，幾乎每部電影都散發著屬於布列松的黑咖啡氣味。高達說：「布列松之於法國電影，猶如莫札特之於奧地利音樂，杜斯妥也夫斯基之於俄羅斯文學。」

> 對布列松而言，拍攝電影，就是一場奇遇。所有的意料之外，其實都是預料之中。

從1934年的短片《公共事務》（Affaires publiques）到1983年的《金錢》（L'argent），布列松的作品保持著風格和手法的「堅持」和「不變」。救贖的主題和自我犧牲的形象、邊緣人的生活狀態和冷峻的思考、業餘演員的運用和簡潔的對白、連綿不斷的細節和生活中的聲響……，布列松將精力集中於14部作品的實驗，使人們重新發現空間和時間的存在形態。安德烈・塔可夫斯基（Andrei Tarkovsky）在著作《雕刻時光》（Sculpting in Time）提到：「布列松可能是電影史上唯一能將事先形成的觀念，完美融合於作品中的人，據我所知，在這一方面從未有人像他那麼堅持。」

　　對電影這門新的藝術形式，布列松始終保持高度自覺，稱自己的電影實踐為「電影術」，強調電影不同於戲劇與文學的獨立風格。他認為「藝術以純粹的形式震撼人心，當進入一種藝術並留下烙印，就無法再進入另一種藝術」，而且「若以兩種藝術手法綜合運用，將無法集中力道表現一種事物，藝術是非此即彼，壁壘分明。」

　　在布列松的眼中，人們所觀賞的許多電影不是真正的電影，而是拍成了影像的戲劇，它們並未好好利用上帝非凡智慧創造的奇妙工具——攝影機。他認為電影是一種發現、探索的方法，電影是邁向未知，而建立在戲劇表演之上的電影表演則是走向已知。這些賴著戲劇功績而偷懶的電影，沒有對攝影機表現出足夠的尊重，也沒有對所表現的物件——人——表現出足夠的信賴。對於創作者來說，更有愧於「藝術家—詩人—創造者」這一充滿讚譽的稱謂。

　　布列松說：「我真的相信，我們可以透過電影表達自我，用一種絕對的新方法，既不是小說，也不是繪畫，更不是雕塑，而是全新的東西，和人們所想的完全不同。」他找到了「關係」這個關鍵字，他認為電影的表達特性在於形象之間的關係和銜接，就像一種顏色本身沒有意義，只有和另一顏色的對照才能展現價值，而整體的詩意也是在各種關係中產生。如同文學，不是單詞，而是詞與詞的銜接，構成了詩文。因此，有位朋友稱他是「秩序的安排者」，布列松非常喜愛這個朋友送的稱號。

　　《扒手》（Pickpocket）令人聯想起杜斯妥也夫斯基的《罪與罰》（Crime and Punishment），米歇爾是法國版的拉斯科尼科夫，他在自己的小閣樓裡大量閱讀，受到虛無主義和尼采哲學的影響，認定自己是「特殊人類」，既然拿破崙為了名垂青史的偉大事業可以殺人如麻，身為「特殊人類」的自己，為什麼不能施展這區區末技的行偷、行竊？對細節狂熱迷戀的布列松，拍下懷著激昂抽象思想在巴黎行竊的米歇爾，鉅細彌遺地呈現偷竊手法與手部特寫，有人說，這簡直就是一部偷竊的教科書。在行雲流水般的手部影像表現上，布列松顯現出高超的敘事能力。

　　《死囚越獄》（Un condamné à mort s'est échappé ou Le vent souffle où il

veut）呈現人在絕望困境中的意志軌跡，讓觀眾彷彿一起經歷了死亡歷險和逃難路程，和主角一同感受時間連綿延續的魅力，一起聽到自然界的萬千聲響。在電影中，那門上的木板被拆下來的過程，和真實生活中所需要的時間一樣長，人們屏息靜氣、全神貫注，在心裡模擬著和主角經歷了同樣的事。火車聲、獄卒的腳步聲、咳嗽聲、槍聲、鑰匙撥響欄杆的聲音……平常習以為常的聲音，在此時此刻聽來，卻倍感驚心動魄、牽魂繫神。

在《扒手》和《死囚越獄》中，布列松創造了近似心臟跳動的節奏，以平靜、客觀、內斂的手法，講述令人屏息的曲折故事。他認為節奏是電影的特徵所在，他說：「節奏全能，具有節奏的電影，才能真正持久。令內容服從形式，意義服從節奏。」《扒手》拍攝於1959年，這也是高達（Jean-Luc Godard）拍攝《斷了氣》（À bout de soufflé）的那年，新浪潮似乎並未帶給布列松太多的誘惑，他沉湎於對節奏、關係等藝術形式的探索，走在時間和潮流之外的道路。

布列松所形塑的人物，大都囚困於某種環境和精神狀態，往往是社會底層的小人物，受到社會環境和內心壓力逼迫而陷入絕境，有的主角甚至是飽受虐待、販賣之苦，最終被殺的一頭驢子，猶如布列松的經典之作《驢子巴特薩》（Au hasard Balthazar）裡，那頭微不足道的驢子。

1951年，他拍攝《鄉村牧師日記》（Journal d'un curé de campagne）；1962年，拍攝《聖女貞德的審判》（Procès de Jeanne d'Arc）；1967年，拍攝《慕雪德》（Mouchette），透過一個14歲女孩慕雪德的遭遇，對世界的冷漠和殘酷，進行了冷酷的白描。片尾慕雪德翻身像遊戲般滾下徐緩的草坡，並用臂膀加快了速度，最後落入池塘自盡的一連串鏡頭，以不動聲色的冷靜，對世界的偽善提出了質疑。

1983年的《金錢》中，主角伊翁收了顧客的假幣，使用時被員警抓獲，從此，人生發生了改變。「假幣」如同社會上諸多日常事件的象徵，惡人總能運用巧技使用它，善者卻在它面前陷入泥潭乃至喪失生命。布列松最後的作品，仍然以被囚禁的主角為貫穿主題，這些社會邊緣人，一邊與社會對抗，一邊與內心深處的邪惡誘惑鬥爭。人生的戰爭，在不同層面展開，一樣

都需要勇氣、智慧和愛。

布列松擅於描寫人類的苦難、現實的殘酷，同時在苦難之中，尋找救贖之路、拯救靈魂之途。在布列松鏡頭下的主角，有著一種不可遏止的自我犧牲精神，他說：「沒有獻身精神，不拋棄利己主義，人的靈魂就得不到安寧。」布列松在藝術形式方面的抽象探索，最終落筆於人心的道德、苦難等主題上，昭顯了一個偉大藝術家的良心。

布列松的電影是難以用語言轉述的，這種轉述的困難，一半來自影片緊密的電影語言結構，一半來自影片所傳達的高貴樸素的道德情感，面對這樣的作品，要想再次重溫，就不得不再看一遍，再感受一次。

在對待演員方面，布列松借用繪畫的「模特兒」來稱呼他們，他啟用非職業演員，不要專業演員，不要研究角色，不要導演（不指導演員），而是使用源自生活的人物模型。他把演員的表情減至最少，乃至木然，不讓任何彷彿經過排練和思考的內涵，干擾人所固有的深層豐富性。為了達到某種「相忘」的境界，布列松的許多鏡頭常常反覆拍幾十次，最多甚至達到90次，而被他折磨得近乎「麻木」的人物表情，才正好合乎布列松的要求。

布列松要將一切拉平，他認為平板的語調和內斂至「麻木」的表情，比那些增加了浮泛之情的表演，更富有表現力。他對人純然樸素的本性懷有信心，透過中規中矩的表演和近乎折磨的訓練，把演員質樸的人性光輝擦拭出來。美國藝術評論家蘇珊‧桑塔格（Susan Sontag）曾說，布列松的影片呈現了「靈魂的實體」。

布列松把拍片過程中的感悟思考，以聖哲箴言般簡潔的語言記錄下來，寫成《電影書寫札記》（Note on Cinematography），這本凝聚作者20多年心血智慧的著作，展現了布列松無法用影像語言表達的哲學思考，以思維的穿透力，影響了電影藝術以外的其他領域。《電影書寫札記》的結語是：「攝影機和答錄機，（請你們）帶我遠離那讓一切趨於複雜的理智吧！」

1999年12月18日，布列松以98歲高齡辭世，人們感慨萬千地說：「握著電影的那隻手，鬆開了。」

克拉克・蓋博

025

Clark Gable（1901～1960）

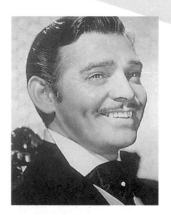

克拉克・蓋博

　　1901年，克拉克・蓋博生於美國俄亥俄州，父親是農民，後來又當過石油工人，母親去世得很早，蓋博基本上是在外婆照料下長大。少年時代飽嘗艱辛，14歲之後就離開學校，打過各種零工，曾在輪胎廠和父親的石油鑽井隊工作過。

　　在繼母的啟發下，克拉克・蓋博的藝術天分逐漸顯現出來，開始對戲劇藝術產生了濃厚的興趣，20歲以後就跟著一些劇團四處巡演。1924年，在劉別謙的影片《宮廷禁戀》（Forbidden Paradise）中擔任臨時演員，展露電影表演才華。

▶▶

最老牌的好萊塢「萬人迷」克拉克・蓋博，以風流倜儻的形象，在美國影壇引領風騷30年，1999年更名列美國電影學會的百年百大明星第七名。

　　一開始，他是一個十足的鄉巴佬，塊頭很大，滿嘴壞牙，身體也十分不成比例，若想在影視界出頭，他顯然需要進一步包裝。而他的前後兩任妻子，對於他的影響和改造，促成他為一代傑出的表演藝術家。

　　他的第一任妻子是紐約的話劇演員，在演戲的技巧，比如聲調、肢體動作方面，給予他許多指導，使蓋博能發揮他內在性感、深沉的迷人氣質。第二任妻子則是紐約的社會名流，比他大17歲，她教會了蓋博如何在衣

著、禮儀和社交談吐上改變自己、修煉自己，結果這位過去是個鄉巴佬的男人，在比他年長許多的兩個女人調教下，變得魅力十足。

1931年，克拉克‧蓋博在一些電影中扮演小角色而獲得好評，受聘為正式演員，不久，成為廣受大眾喜愛的電影明星。次年，他就被評為「好萊塢十大最賣座的電影明星」，在美國影壇確立了地位。1934年，他主演《一夜風流》（It Happened One Night），影片講述一個大家閨秀和一個窮記者的浪漫愛情，在片中的風流小生形象，不僅引發女性觀眾的崇拜狂潮，更讓克拉克‧蓋博榮獲奧斯卡最佳男主角獎，成為奧斯卡影帝。

1935年，他主演的影片《叛艦喋血記》（Mutiny on the Bounty），獲得奧斯卡最佳影片獎。1937年12月，克拉克‧蓋博以絕對的票數，當選「好萊塢電影皇帝」，這是30、40年代，他在美國影壇的地位象徵。當時甚至開始流行這樣一句話：「你以為你是誰，克拉克‧蓋博嗎？」

1939年，他主演了電影史上十分重要的影片《亂世佳人》（Gone with the Wind），當時這部影片在亞特蘭大市首映時，一夜之間，亞特蘭大人口由30萬增加到100萬，人們為了一睹蓋博的丰姿而湧進這座城市。他們忘情地高喊：「我愛蓋博！我愛蓋博！」

這部不朽的名作問世後，曾經先後四次發行，票房收入達到創紀錄的8.5億元，而這個數字還是在美元特別強勢的時代。這部影片有當時美國南方人種族主義偏見的嫌疑，但是對主角奮鬥不息的描繪是十分積極的，而

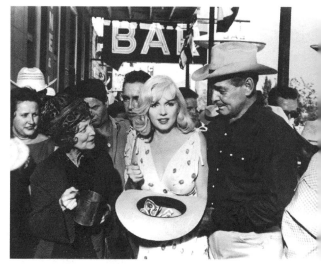

《亂點鴛鴦譜》的克拉克‧蓋博與瑪麗蓮‧夢露

克拉克‧蓋博和費雯麗（Vivien Leigh）在影片中的絕佳表演，使這部電影超越了影片本身的內涵。

這部電影獲得了奧斯卡最佳影片等十項大獎，雖然在米高梅公司創始人之一梅耶的操縱下，克拉克‧蓋博沒有獲得最佳男主角獎，但他已經因為這部影片而更加耀眼。在1930年代美國經濟大蕭條時代，克拉克‧蓋博在銀幕上扮演的形象，散發出粗獷和強悍的美國式風格與魅力，大大鼓舞了美國人生活的信心和勇氣。

原本，克拉克‧蓋博的生活放浪不羈，然而，1936年和卡洛‧隆巴德（Carole Lombard）相識以後，一切都改變了。三年後他們結了婚，婚姻生活相當美滿，克拉克‧蓋博也一改往日的風流。但是1942年1月，妻子在一次飛機失事中死亡，這對克拉克‧蓋博的打擊相當大。他在聽到這個消息之前，剛剛收到妻子發給他的電報，希望他報國從軍。

珍珠港事件爆發以後，他為了實現亡妻的願望，1942年8月，以41歲的年齡加入了美國空軍，擔任飛行員。戰爭結束時，他獲得了優異飛行十字勳章和空軍獎章，1944年以空軍少校的身分從軍隊退役，對這位大明星來說，又增加了榮譽的光彩和傳奇性。

大戰結束以後，克拉克‧蓋博重新活躍於好萊塢影壇，先後主演了十幾部電影，但是成績都不如先前那般理想，他似乎成了一個富有魅力的悲劇人物。

1960年，蓋博和瑪麗蓮‧夢露合演《亂點鴛鴦譜》（The Misfits），之後不久，他就因為心臟病發作而去世。按照遺囑，他的第五任妻子把他埋葬在卡洛‧隆巴德的墓地旁邊。他去世後四個月，唯一的兒子出生。

克拉克‧蓋博一生主演了67部影片，揚名好萊塢30多年，十分罕見。他以精湛的演技，扮演和創造了美國觀眾心目中理想男人的形象：老於世故而又俠骨柔腸，放浪形骸而又溫柔堅定。他雖然已經辭世40多年，仍舊為億萬影迷所傾倒與懷念。

維多里奧・狄西嘉
Vittorio de Sica（1901〜1974）

維多里奧・狄西嘉
（圖片來源：Harry Pot／Anefo）

　　狄西嘉和義大利「新寫實主義電影之父」的薩瓦提尼（Cesare Zavattini）合作拍攝的《單車失竊記》（Ladri di biciclette），被認為是那一時期最重要的代表作。

　　1901年7月7日，狄西嘉生於義大利的索拉。20年代，他開始在舞臺上和銀幕上扮演輕鬆喜劇中的角色，以出色演技和堂堂儀表，成為20年代末義大利觀眾最歡迎的演員。為了籌措資金拍片，他不得不接受大量的片約，以當演員打工掙來的酬勞支付自己的拍片費用。狄西嘉一生導演了25部影片，卻在150多部影片中，扮演過各種各樣的角色。

狄西嘉以樸素的攝影機，在辛酸的生活中發現了詩情。

　　1940年，他把早期的一齣舞臺劇《紅玫瑰》（Rose Scarlatte）拍成電影，自己擔任主角，這是一部情調感傷的電影。狄西嘉在拍攝《操行零分的馬德蓮》（Maddalena, zero in condotta）、《泰瑞莎維南迪》（Teresa Venerdì）、《修道院的燒炭黨員》（Un garibaldino al convento）等抒情喜劇片之後，於1944年首度與薩瓦提尼合作拍攝了《孩子們在看》（I bambini ci guardano）。這部作品被認為是新寫實主義的萌芽之作，狄西嘉透過兒童的雙眼來審視世界，看到成人世界的自私和偽善，

描繪兒童感受到的不幸與痛苦。1946年的《擦鞋童》（Sciuscià），仍然以攝影鏡頭呈現兒童目光中的世界，戰後義大利流離失所的兒童，成了他們作品的主角。在該片中，平淡的情節、街頭即興拍攝和非職業演員的運用，都為他第三部新寫實主義巨作《單車失竊記》做好了準備。

《單車失竊記》最初源於報上兩行字的新聞：一位失業工人和他的孩子，一起在羅馬街頭奔波24小時，尋找他們丟失的單車，結果一無所獲。薩瓦提尼和狄西嘉構建的情節也是如此：失業的羅馬男子安東，得到了一份貼海報的工作，他的妻子抱著他們的棉被贖回了被典當的單車。上工的第一天，當他正在貼一張好萊塢明星麗塔·海華斯（Rita Hayworth）的巨幅廣告

《單車失竊記》劇照

時，單車被人偷走了。他和小兒子踏遍羅馬尋找失竊的單車，走投無路之際，也產生偷車的念頭，結果偷竊時當場被抓。

義大利新寫實主義電影改變了傳統戲劇電影的模式，並向好萊塢的商業大製作提出挑戰。有人把新寫實主義稱為電影美學的第二次革命運動，他們使攝影機又一次在戲劇和商業的迷霧之後，發現了樸素的現實。他們提出的口號是：「把攝影機扛到大街上！」、「還我平凡人！」

狄西嘉說，在籌拍《單車失竊記》時，美國製片商曾想提供數百

《單車失竊記》劇照

萬美元鉅資來製作該片，條件是由好萊塢紅星擔任男主角。狄西嘉拒絕此番盛情，他在羅馬的失業市場，找到一個真正的失業工人來演安東，又找到一個在街上看熱鬧的男孩來演主角的小兒子。有人這樣評價狄西嘉：「他寧可要現實，不要浪漫；要世俗，不要閃閃發光；要普通人，不要偶像。」

《單車失竊記》主要的鏡頭都在羅馬街頭拍攝，誠實的攝影機跟隨著主角尋找單車的足跡，對當時的羅馬進行了記錄性的拍攝：在街上遊蕩的失業者，排隊等算命的人，沒完沒了的單車車胎、車輪、打氣筒，沒完沒了的簡陋房屋，雨一直急急落下，尋車人一直緩緩行走……在鬆散的結構裡，人們看到了自由的攝影機像卷軸般呈現著現實。

在貧困無望的現實中，狄西嘉含義模糊的鏡頭，似乎對宗教發出了輕微的疑問：屋簷下避雨的神學院學生進行著無聊的談話，人們為討一口飯吃才來到教堂祈禱……充滿痛苦、辛酸、無望、滑稽、詼諧，狄西嘉以貼近現實

的攝影機，保存了生活的所有構成因素，後人在一遍又一遍的細心觀看中，不斷有奇妙的新發現。狄西嘉引導攝影機和生活本質相見，攝影機在孩子式的膽怯目光中，看見一切瑣碎細節。

美國電影歷史學家大衛・湯普森（David Thompson）感慨地說道：「《單車失竊記》看越多次，狄西嘉的羅馬就越有詩意」。法國電影理論家巴贊在其著名的法國電影期刊《電影手冊》（Cahiers du cinéma）中對這部片子大加讚揚：「《單車失竊記》是純電影的最初幾部典範之一。不再有演員，不再有故事，不再有場面調度。換句話說，在具有審美價值的完美現實場景中，不再有電影。」英國電影雜誌《視聽》（Sight & Sound）則如此評價：「把《單車失竊記》稱為經典，還真是太保守了。」

在《單車失竊記》中，體現了義大利新寫實主義的創作特點：使用非職業演員，在外景實地拍攝，運用自然光線，長鏡頭、低角度的默默注視，平鋪直述的流水結構，地方方言在對白中的大量使用。超出生活範圍的豪華戲劇性，已被戰爭和貧困摧毀，艱難的現實困境，使電影在義大利獲得再次與生活緊密結合的機會。

然而新寫實主義也遭到人們的質疑和反詰：這樣直白地拍攝，到底有什麼作用？新寫實主義含糊的結尾，常讓人不知所云。薩瓦提尼回答說：「新寫實主義沒有給出答案，因為現實就是如此，然而，在每一個鏡頭中，影片還是不斷地對所發生的問題，加以回答。」

在《單車失竊記》中，父子之間的相互嘔氣、兒子在牆角撒尿、父親打兒子耳光、父子在小店「壯烈」的一餐飯、父親聽到人們喊叫「有人落水」時的慌張神情……。法國電影史家喬治・薩杜爾（Georges Sadoul）認為：「影片幾乎成為對某種生活方式，以及某一政權與失業現象的控訴。」在溫和的影片基調中，有著雨水般暗積的憤怒，影片以足夠的事實，說明一個現象：「窮人們為了生存，不得不相互偷竊。」

　　狄西嘉、薩瓦提尼、桑蒂斯（Giuseppe De Santis）、羅塞里尼（Roberto Rossellini）……這些義大利新寫實主義電影的創作者，為日後的電影找出一條發著晦暗光亮的道路，這條道路看不到終點，卻用溫和的光芒，把夜路照得發亮。

　　60年代的狄西嘉，轉向由大明星主演的娛樂片，《三豔嬉春》（Boccaccio' 70）、《昨天、今天、明天》（Ieri, oggi, domani）、《義大利式結婚》（Matrimonio all'italiana）、《新世界》（Un monde nouveau）、《向日葵》（I girasoli）等，由蘇菲亞‧羅蘭（Sophia Loren）和馬斯楚安尼（Marcello Mastroianni）等大牌明星擔綱，狄西嘉在羅馬的大街上，由失業區的這邊，走到了富人區的那邊。

　　70年代，在拍攝《費尼茲花園》（Il giardino dei Finzi Contini）時，狄西嘉又回到反法西斯題材上，該片獲1971年柏林影展金熊獎，以及第44屆奧斯卡最佳外語片獎。狄西嘉的最後兩部影片，是1973年的《短暫假期》（Una breve vacanza）和1974年的《相見恨晚》（Il viaggio）。

　　1974年，狄西嘉在法國塞納河畔告別人世。

威廉‧惠勒

027

William Wyler（1902～1981）

威廉‧惠勒

　　威廉‧惠勒是美國好萊塢30年代到50年代非常活躍的大導演。他生在當時屬於德意志帝國的亞爾薩斯省。1921年在法國巴黎遇見母親的遠房親戚，美國明星制的創始人卡爾‧拉姆勒（Carl Laemmle），於是拉姆勒雇用他前往拉姆勒創辦的美國環球影業公司工作。

　　到了美國，在紐約工作幾年之後，威廉‧惠勒前往西岸，在環球製片部門擔任製作助理，1925年開始擔任導演。起初他導演的大都是西部片，當時正是默片時代的尾聲，有聲電影時代即將來臨，1930年的《地獄英雄》（Hell's Heroes）是他的第一部有聲電影。

以追求完美著稱的威廉‧惠勒，經常為了追求完美而反覆拍攝，人們喜歡暱稱他是「拍99次的惠勒」。

　　30年代適逢美國經濟衰退時期，但是替大家編織夢想的好萊塢卻沒有衰落，反而十分蓬勃興盛。在這股浪頭之上，威廉‧惠勒改編了幾部文學名著並拍成電影，使其電影生涯進入鼎盛時期。

　　1937年，根據劇作家希德尼‧金斯利（Sidney Kingsley）的劇作改編拍攝《死巷》（Dead End），1938年同樣根據劇作改編拍攝了《紅衫淚痕》

（Jezebel），這兩部講述愛情倫理的生活片，獲得了觀眾的好評。《紅衫淚痕》講述美國南北戰爭前夕，一個美國南方姑娘的生活悲劇，飾演女主角的貝蒂‧戴維斯（Bette Davis）以精湛演技與出色表現，獲得了第11屆奧斯卡最佳女主角獎。

1939年，根據英國女作家艾蜜莉‧勃朗特（Emily Brontë）的小說《咆哮山莊》（Wuthering Heights），改編拍攝了同名電影，由英國傑出演員勞倫斯‧奧利弗（Laurence Olivier）主演，大獲成功。1941年，執導了電影《小狐狸》（The Little Foxes）。1942年，執導《忠勇之家》（Mrs. Miniver），講述在1939年德國瘋狂轟炸英國時期，一個在後方支持英國和德國作戰的婦女生活，塑造了一個高尚勇敢的英國婦女形象，獲得奧斯卡最佳影片、最佳導演等六項大獎。

這個時候，美國因為珍珠港事件，已經向日本和德國宣戰。威廉‧惠勒拍攝完這部影片之後，立即以少校身分加入美國陸軍航空部隊，勇敢奔赴前線。在奧斯卡的頒獎儀式上，威廉‧惠勒的妻子代替他領獎，她告訴大家，威廉‧惠勒此時此刻正在德國的上空，頂著敵人的炮火，拍攝一部空戰紀錄片。

這部影片在二戰期間，發揮了鼓舞士氣的作用，當時的英國首相邱吉爾，曾經寫信給製作這部影片的米高梅公司老闆梅耶，稱讚這部影片是「最好的戰時動員，抵得上100艘戰艦」。

大戰結束以後，威廉‧惠勒回到好萊塢繼續拍攝電影。1946年，他導演的《黃金時代》（The Best Years of Our Lives），講述大戰結束後，三個士兵回到家鄉，重新尋找生活意義的故事。因為觸及美國當代現實，反映出重大的社會問題，引起觀眾的共鳴，同時獲得了奧斯卡最佳影片、最佳導演等八項大獎的肯定。

1947年，威廉‧惠勒曾聲援因拒絕提供證詞給美國「非美活動委員會」而被列入黑名單的「好萊塢十君子」（Hollywood Ten），認為那是對憲法的破壞和侵害。但是，當時美國「麥卡錫主義」十分猖獗，好萊塢電影在政治運動和電視的雙重夾擊下，開始走向衰落。

　　威廉‧惠勒是振興好萊塢的重要人物。1953年，他執導《羅馬假期》（Roman Holiday），講述某國的妙齡公主在羅馬度假時，和一個美國記者之間的愛情故事，此片發掘了傑出的演員奧黛麗‧赫本（Audrey Hepburn）。這個天使般的女人，從此大放異彩，並因為這部片獲得奧斯卡最佳女主角獎，成為一代巨星。

　　此時正是好萊塢面對電視嚴峻挑戰的時期。1959年，威廉‧惠勒導演的巨片《賓漢》（Ben-Hur），講述古代羅馬的一個猶太青年，最後戰勝敵人、戰勝仇恨而成為英雄的故事，一舉獲得奧斯卡最佳影片、最佳導演獎等11項大獎，締造了奧斯卡獎的獲獎紀錄，至今未被超越。而這部史詩般的電影，以宏大場面、曲折情節，為好萊塢帶來活力與生機，也為好萊塢找到對抗電視的法寶，觀眾重新湧向電影院。

　　《賓漢》是威廉‧惠勒的一個高峰，也是美國電影的一個高峰。之後，威廉‧惠勒拍攝的重要影片包括1965年的《蝴蝶春夢》（The Collector）、1968年的《妙女郎》（Funny Girl）和1970年的《觸目驚心殺人夜》（The Liberation of L. B. Jones）。1966年，他獲得美國電影科學與藝術學院頒發的歐文托爾伯格紀念獎（Irving G. Thalberg Memorial Award），1976年，再度獲得美國電影學會頒發終身成就獎。

　　威廉‧惠勒前後塑造了14個獲得奧斯卡表演獎的大明星，他自己也三度獲得奧斯卡最佳導演獎，他執導的《黃金時代》、《羅馬假期》和《賓漢》更是電影史上的經典。

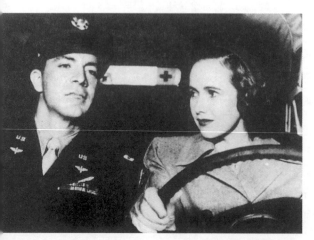

《黃金時代》劇照

小津安二郎

028 おづ やすじろう（1903〜1963）

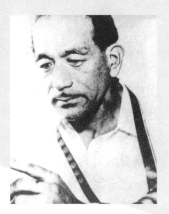

小津安二郎

小津安二郎以他「頑固的自信」，形成了自己獨特的風格，家庭生活是小津畢生唯一的題材。父子之情、夫妻之誼，柴米茶飯、細微悲歡……小津固執地把攝影機架設在榻榻米之上，他堅信飲食男女的生活中，有值得他一生探究的寶藏。

小津安二郎生於1903年12月12日，天性羞澀，從小就與日本軍國主義教育制度格格不入。他在鄉下受完高中教育，考入早稻田大學，還未畢業，便在叔叔介紹下，進入松竹電影公司。1927年，小津正式開始執導影片。

乍看之下，小津作品表現的內容大同小異，甚至人物姓名也多有相似。角色名叫周吉的影片，就有六部之多！《秋日和》（あきびより）、《彼岸花》（ひがんばな）、《東京暮色》（とうきょうぼしょく）、《麥秋》（ばくしゅう）、《東京物語》（とうきょうものがたり）、《晚春》（ばんしゅん）這六部電影中的老父親都叫周吉。此外，《東京物語》中孀居的兒媳叫紀子，《晚春》中遲遲未嫁的女兒也叫紀子。

才華洋溢的小津，執著地收斂了他的鋒芒，其實，人們應當對這終生如一的收斂，更加敬佩。當有人問他，為什麼只拍同

▶▶

在小津樸素平易的作品中，有日常生活的芳香，有宗教的莊嚴寬廣，也不乏詩的憂傷。

類題材的影片，他開玩笑地說，自己是豆腐匠，只會做豆腐，最多也只能做炸豆腐而已，可不會炸豬排。然而，在小津克制、內斂、抑鬱的風格中，觀眾究竟可以看到什麼呢？

1953年的作品《東京物語》，講述一對老夫妻從鄉下到東京，探望當醫生的兒子和開理髮店的女兒，但兒女各自有忙碌的生活，把二老推給去世弟弟的孀居媳婦，讓她安排二老去熱海度假。兩位老人在鄉間隆重地辭別親友，展開東京之行，遭遇的卻是兒女們東京繁忙生活的冷淡對待。影片表現了兩種社會價值交替時，家庭的解體和社會關係的疏離。

1949年拍攝的《晚春》，講述一個鰥夫和女兒相依為命的故事。眼看一天天成長的女兒，父親十分焦慮，為了不讓女兒擔憂自己的晚景，父親擺出一副要續弦的姿態，迫使女兒答應出嫁。女兒出嫁後，老父回到家中，面對的是自己連日努力忙碌後得來的冷寂和無奈。父親回到家中獨自削蘋果皮的一場戲，成為電影史上的經典場景。

小津作品中呈現的是習見的家庭生活：吃飯穿衣、鋪床疊被、探親訪友、鄰里往還……日復一日的世俗生活，在小津謙和而專注的攝影機關照之下，反而有了一種永恆之美。這屋內逼仄之地發生的親情恩怨、悲歡慨歎，都是人類永恆的基本生存處境，人性細微單純、生動美好的一面，在這靜如流水的關注中，呈現永恆的光輝。父親關心女兒在生活中所受之苦，女兒的苦非但未減，反而更多一層心理負擔，父親卻又因此而深受自責之苦，然而，終又不能不關心女兒……種種無奈、種種情緒，都如潺緩流水，迴環而來，讓觀者在感歎唏噓之際返觀生活，杳想人類處境。觀者人生閱歷越多，觸摸世情人心越深，則越能感受到小津盛放於這作品中的層層內涵。

小津的作品堅持讓生活客觀呈現，而非作者主觀界定。他制定以下五點嚴格的形式要求，確保作品的獨特內涵：

1. 攝影機固定不動，拍攝室內景時，把攝影機固定在榻榻米上，鏡頭高度在一公尺之內，這是日本人坐在榻榻米上的高度。

2. 多採用仰角拍攝。

3. 人物安排成相似形。

4. 拍攝人物時，攝影機放在傾聽者正面的位置。

5. 對人物不允許用不禮貌的角度拍攝。

　　小津認為，人物是他邀請來的客人，不允許用不禮貌的角度拍攝客人……這是謙和有禮的傾聽者的攝影機，人們在充滿恭謹、仁和氣氛之中，緩慢品味著小津呈現的人生多味之宴。美國電影評論家唐納德‧里奇（Donald Richie）說：「小津電影裡的出場人物，沒有十全十美的完人和絕對的惡人，也沒有完美無缺的善和一無是處的惡。在他看來，如果有絕對的東西，那就是萬物的變化；人生變幻無常，世事難料。作品中孤單無依的每個人物，都必須把握理解自己的人生意義。」

　　小津在掌握了由美國推展到全球的電影語言之後，反過來把攝影機對準了日本民族的日常生活，從而創造出讓「事物保存原有身分」的獨特風格。小津沒有被當時是最新科技的攝影機嚇倒，反而以淡定自如的心態，把攝影機當成接近生活的一段木橋、一雙草鞋，走出了令世界矚目的「小津風格」。

　　在這獨特的「小津樣」中，有日本民族特有的社會心理和審美觀念，有日本茶道、俳句、能樂一脈相承的精神。而今，西方電影界發出了「尋找小津」的口號，越來越多的人，從小津留下的電影中看到了新的意義和啟示。小津執著於描述一件單純的事物，基於對這一描述的執著，以及那被描述事物的單純，使得這一描述被賦予「飛翔」的功能和意義，它進而可以通達更多、更寬廣的境地。小津，終於以其內斂的才華，成為世界大師。

　　小津在日本社會從傳統走向現代的過程裡，體會到人際關係發生的各種轉化，他慣用的鄉村、城市、火車、稻田等景物，都具有更深一重的符號內涵。小津的作品中，有人類面對新時代「速度」和「發展」的無奈和惆悵。《麥秋》中周吉想起女兒小時候的情景，不禁感慨萬千地說：「大家都長大了。若是大夥兒能永遠這樣在一起就好了，但那也辦不到啊！」

　　小津面對新世界的衝擊，表現出自古希臘以來所有人類歷史中，面對社會發展時，人內心的惶惑和疑慮，淡淡的喜悅、淡淡的挽留：固定的50釐米鏡頭、遠距景深、固定的演員班底、相似的家庭場景、一樣名字的「周吉」……面對如今繁複駁雜的世界場景，即使小津在世，仍然會保有周吉那平和淡遠的微笑？

　　《東京物語》中周吉夫婦從鄉下來到東京，看到大都市的熙來攘往時，不禁輕輕說道：「我們一旦失散，恐怕就再見不到面了。」

　　小津終生未娶，拍片之餘，侍奉母親。從1927年開始拍片到1963年逝世，30多年間拍了50餘部作品。他是一個矛盾重重的人，終生以拍電影為職志，而對酒的嗜好，也延續了終生。1963年在日本導演集會時，小津因為喝醉酒，說出了對電影的一番看法。小津說，電影對他而言，「不過是披著草包，站在橋下拉客的妓女。」這番話，對當時在場的導演們觸動很大，其實，小津是帶著一種極度自尊和克制的悲觀情緒在拍電影。電影，只是他滔滔人生江水岸邊的靜樹。

　　小津在1963年12月12日生日那天辭世，平靜地走完了規矩、抑制的人生，整整60年的人生，一如其電影風格，謹嚴不苟、深意潛藏。小津的影響如同其作品的節奏，從從容容，斯文淡然，使人想起他在《麥秋》裡，紀子所說的話：「以前亂紛紛地都忘了他，經這麼一提，才發現最可靠的是他啊！」

　　小津身後的墓碑上，鐫刻著一個字：無。

羅貝托‧羅塞里尼
Roberto Rossellini（1906～1977）

羅貝托‧羅塞里尼

「他寧可犧牲光彩而追求真實，用普通人代替演員，用實景代替布景，用即興創作代替編寫好的場景，用生活代替虛構。」美國電影史學家傑拉德‧馬斯特（Gerald Mast）在《世界電影史》（A Short History of the Movies）中這樣評價羅塞里尼。

直覺、信念與智慧這些元素，使羅塞里尼的電影真誠而坦白，反法西斯鬥爭的洗禮，也使他的影片與社會責任和良心緊密相連，突顯了戰爭時期人性堅強的一面——發人深省、震撼心靈、伸張正義。

1906年5月8日，羅塞里尼生於義大利羅馬，祖父和父親是著名的建築師，家境富裕。身為長男的羅塞里尼自小倍受寵愛。少年時期，對機械產生濃厚興趣，常在自己的實驗室中埋頭苦幹。高中畢業後，他突然開始熱中電影，遂放棄大學而進入電影界。

羅塞里尼追求一種單純而原始的情感力量，希望透過鏡頭呈現現實生活的切面，促使人們認識自己、重視真理。

1934年，法國印象派作曲家德布西（Claude Debussy）的音樂《牧神的午後》（Prelude to the Afternoon of a Faun），為羅塞里尼帶來靈感，他先寫下一個電影故事，隨後把它拍成電

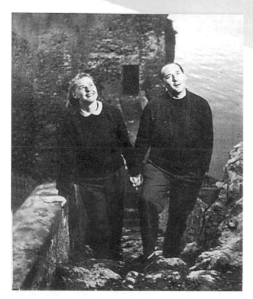

羅塞里尼與英格麗・褒曼在火山島

影《牧神午後的前奏曲》，但因部分場面過於露骨而無法通過審查，所以在義大利未曾上映。

1940年，羅塞里尼執導了《魚的幻想》（Fantasia sottomarina），描述兩條魚在日常生活中遭遇的變化與危機，成為他公開放映的首部影片。為了拍攝這部電影，他建造了一個小水族館，搜集各種魚類，並利用長頭髮縛住魚身，以控制其行動。電影裡的奇思妙想與貫徹始終的執行力，使該片大獲成功。

之後，羅塞里尼又執導了幾部影片，將紀錄片的風格帶進自己的電影，增加了影片的真實感。1942年和1943年，他分別拍攝了《飛行員歸來》（Un pilota ritorna）和《帶十字架的人》（L'uomo dalla croce）。

第二次世界大戰，羅馬被德軍占領，羅塞里尼也加入逃亡的隊伍。這次逃難的經歷，以及義大利的失敗、戰爭的殘酷和人民的愛國心，讓他思考很多，並決心為此拍一部電影。聯軍一收復羅馬，他就迫不及待地展開行動。當時，義大利南北分裂，器材又嚴重不足，然而，物質的匱乏也擋不住他心中的激情，一一克服困難，《羅馬，不設防的城市》（Roma città aperta）終於誕生。

這部電影採取極為寫實的手法，呈現義大利人英勇對抗納粹的壯烈事蹟，無論是反抗軍領袖、孕婦、神父等，這一個個為了自由、正義而獻身的英雄，構成影片高亢強勁的音符。在刻畫這些人物的同時，也呈現了羅馬貧民區的生活情況，「他們有著共同的痛苦、共同的歡樂和共同的希望」。該片部分鏡頭是在戰爭狀態下偷拍完成，略顯粗糙的畫面卻展現出動人心魄的真實，是義大利新

寫實主義電影的先驅之作，獲得1946年第一屆坎城影展評審獎，以及第19屆奧斯卡最佳劇本獎提名，從此，羅塞尼里開始受到世界影壇的關注與重視。

戰後，羅塞里尼拍攝《戰火》（Paisà），幾乎不用劇本，並拒絕使用攝影棚、服裝、化妝和演員，是新寫實主義電影運動的巔峰之作，曾獲威尼斯影展大獎與提名第22屆奧斯卡最佳改編劇本獎。這部電影由六個獨立故事串連，是一部義大利戰爭年代生活的紀實性作品，在攝影機前重現游擊隊員、平民百姓、軍營、修道院等真實的人物與場景，這樣的風格後來曾受到其他國家的電影人爭相仿效。

1948年的《德國零年》（Germania anno zero），描述一個兒童在動盪、不安的環境之中努力求生存，受到納粹宣傳品的影響，認為臥病在床、患有心臟病的父親，對社會是毫無用處的累贅，因而痛下毒手結束父親的生命，最後，他難逃內心的不安與自責，走上自殺的悲劇之路。羅塞里尼透過這部影片，痛斥戰爭的罪惡，並控訴德國納粹主義是始作俑者，是一切罪惡的根源，不僅使人民陷入飢餓，還扭曲了兒童的心理。在義大利新寫實主義全盛時代，本片引起了廣泛而激烈的討論，歐美評論界認為這是他的「戰後三部曲」之一，另外兩部則是《羅馬，不設防的城市》和《戰火》。

羅塞里尼與英格麗・褒曼因合作《火山邊緣之戀》墜入情網。（圖片來源：kate gabrielle）

　　這一年，羅塞里尼的感情世界起了波瀾，美麗的瑞典女演員英格麗‧褒曼走入他的生活。褒曼深受《羅馬，不設防的城市》感動，寫了一封信給羅塞里尼，表達期望與他合作的意願。1950年，兩人合作《火山邊緣之戀》（Stromboli）時墜入情網，並分別與各自的配偶離婚。

　　1951年，他倆步入禮堂，但這段婚姻並未受到祝福，兩人遭到以好萊塢為首的電影界抵制，雙雙陷入事業困境，所合作的幾部電影，儘管在業內頗有口碑卻難以與觀眾見面。代表40年代美國人審美觀的健康淑女褒曼，竟嫁給那個義大利的「邋遢」導演羅塞里尼，讓很多人難以接受，有些人甚至無情地強烈抨擊她，然而在一片不被理解的指責聲浪中，褒曼仍勇敢選擇自己所愛。後來，羅塞里尼禁止褒曼接拍其他導演的戲，褒曼卻非常渴望觀眾，兩人逐漸產生裂痕。1958年，羅塞里尼與褒曼的關係走到了盡頭，結束維持七年的婚姻。

　　1959年，羅塞里尼拍攝的《羅維雷將軍》（Il generale Della Rovere），不僅表現義大利的抵抗運動，而且分析那個年代一些普通人成為英雄的原因，以此贏得第24屆威尼斯影展金獅獎。

　　60年代的羅塞里尼更是自由發揮，導演的作品大部分頗富爭議性，《夜色朦朧逃脫時》（Era notte a Roma）、《義大利萬歲》（Viva l'Italia!）、《瓦尼娜‧瓦尼尼》（Vanina Vanini）、《路易十四的崛起》（La prise de pouvoir par Louis XIV）等片是這時期的作品，其中有些被認為過於沉悶，不過羅塞里尼並未理會這些意見，喜愛這種風格的影迷也大有人在。

　　到了70年代，他主要為電視臺工作，拍攝關於優秀歷史人物的傳記電視影片，如1971的《蘇格拉底》（Socrate）、1972年的《布萊士‧帕斯卡》（Blaise Pascal）、1974年的《笛卡爾》（Cartesius）等。

　　羅塞里尼撇開一切成見，站在攝影機後面，他的工作方法往往是從調查、採訪、記錄出發，轉而形成影片戲劇性的主題。他說：「看到人的本來面目，不要硬把人表現得與眾不同，只有經過調查才能發現其與眾不同。」因此，羅塞里尼的影片能夠「使人感同身受」，他的眼睛就是觀眾的眼睛。

勞倫斯・奧利弗

Laurence Olivier（1907～1989）

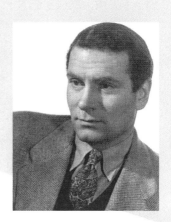

勞倫斯・奧利弗
（圖片來源：kate gabrielle）

　　勞倫斯・奧利弗是英國傑出的電影、戲劇演員和導演，以在舞臺和銀幕上重新闡釋莎士比亞（William Shakespeare）的戲劇見長。

　　他出生在英國的薩里郡，小時候家裡十分窮困，為了節省水，曾經在父親已經用過的水中洗澡，一隻雞也要切成小塊分三次吃。但是，奧利弗有一位偉大的母親，即使家境不好，仍讓奧利弗感受到家庭的溫暖和幽默感。

　　在嚴厲父親的引導下，他走向了戲劇表演之路。1923年，16歲的奧利弗首次登臺演出，並且進入中央戲劇藝術學校學習。求學期間，他用心鑽研莎士比亞的全部作品，為後來表演和導演莎士比亞作品打下了堅實的基礎。1926年開始，他正式跟隨劇團於伯明罕演出，23歲時已經成為倫敦和紐約戲劇舞臺上的主要演員。

有人總結勞倫斯・奧利弗一生的成就：「奧利弗，你就是英國。」

　　1933年，奧利弗接到好萊塢一家製片公司的邀請，在《瑞典女王》中（Queen Christina）扮演一個西班牙公使，和著名的演員葛麗泰・嘉寶（Greta Garbo）演對手戲，但他面對嘉寶時極為緊張，因此沒有通過試鏡，只好帶著失望與遺憾回到英國。

在英國舞臺上，他演出莎士比亞的名劇，像《羅密歐與茱麗葉》（Romeo and Juliet）、《奧賽羅》（Othello）等，都獲得了好評。1936年，他和費雯麗一起合作演出電影《英倫戰火》（Fire Over England），結果戲拍到一半，兩人就成了戀人。

在事業、愛情兩得意之際，好萊塢再次發出邀請，希望他扮演《咆哮山莊》中的角色。儘管他對好萊塢仍心存餘悸，然而，導演威廉‧惠勒再三邀請，終於讓他答應前往美國。在以拍片認真而著名的威廉‧惠勒打磨之下，這部影片獲得廣泛的迴響，奧利弗也因此提名奧斯卡最佳男主角獎，建立起他對好萊塢之路的信心。

1940年，大導演希區考克請他在《蝴蝶夢》扮演一個反派角色，而奧利弗的表現，讓這位電影大師十分滿意。

二次世界大戰爆發後，奧利弗回到祖國，加入軍隊，並獲得在後方拍片的許可，還為英國情報部門拍攝了兩部戰爭題材的影片《北緯49度》和《半個樂園》。他在拍攝的間隙仍舊活躍於戲劇舞臺，帶著自己和朋友一起創辦的老維克劇團（The Old Vic）到處演出。

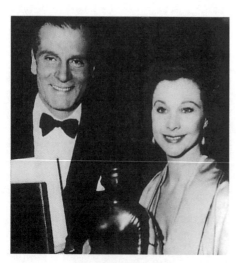

奧利弗與費雯麗

1943年，他開始準備自導自演，將莎士比亞的《亨利五世》（Henry V）搬上銀幕。這部影片十分適合當時英國的戰爭狀態，可以鼓舞英國人民的士氣，因此英國政府給予全力支援，影片上映以後十

分轟動。無論主演還是導演，奧利弗的表現都十分傑出，這部影片不僅成為戰時英國後方的精神食糧，還獲得1946年奧斯卡特別獎，以及威尼斯影展大獎。

1947年，他自導自演了《哈姆雷特》（Hamlet），獲頒1949年奧斯卡最佳影片獎和最佳男主角獎，不管是在導演或表演上，皆給予奧利弗最高榮譽的肯定。後來他又拍攝了《理查三世》（Richard III）。這三部影片是他改編自莎士比亞名作的三部曲，也是他一生中導演的最重要電影作品。

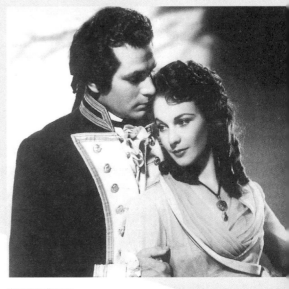

奧利弗與費雯麗

1959年，他在好萊塢參與演出《萬夫莫敵》（Spartacus），之前還導演另一部影片《遊龍戲鳳》（The Prince and the Showgirl），並持續舞臺表演，忙得根本沒有時間睡覺。為了配合自己忙碌的工作狀態，他租用了一輛救護車來回奔波，這樣才能在無人阻攔的救護車上，稍作短暫休息。

奧利弗整整在戲劇舞臺和電影界活躍了60年，是十分少見的全才型巨星，他塑造的一些角色已經成為表演藝術的典範。1947年，英國國王授予他爵士頭銜、1970年，英國女王冊封他為男爵，這一年，他又成為英國上議院的終身議員。

1989年，勞倫斯‧奧利弗卒於英國。人們讚美他是「20世紀最偉大的演員」，肯定他是「當代對莎士比亞戲劇作品貢獻最大的人」。

027 大衛·連
David Lean（1908～1991）

大衛·連把文學名著和宏大的場面引入電影，使銀幕完整再現文學所能達到的敘事和抒情的高度，使電影成為抒寫人類史詩的恢宏載體。

1908年3月25日，大衛·連生於英國大倫敦區。1927年開始在英國的高蒙電影公司（Gaumont Studios）打雜，1928年起，由攝影助理、剪輯助理逐漸升為助理導演。自1934年

大衛·連

開始，獨立擔任《海洋自由號》（Freedom of the Seas）和《永不我棄》（Escape Me Never）等多部影片的剪輯師。1942年與著名戲劇家科沃德（Noël Coward）合作導演《效忠祖國》（In Which We Serve），終於一舉成名。1945年的《相見恨晚》（Brief Encounter）是浪漫抒情之作，在1946年獲得坎城影展金棕櫚獎。

1946年到1948年間，他以狄更斯（Charles Dickens）的《孤星血淚》（Great Expectations）和《孤雛淚》（Oliver Twist）為所本，透過巧妙出色的剪輯與音效，並以電影語言彌補改編所產生的落差，將文學名著成功搬上大銀幕。大衛·連一貫富有英國特色的藝術風格，讓作品保持充沛雅致的詩情，尤其在這個時期，英國民族特色始終是他作品的主調。

> 對個人內心的關注和抒情詩般的優雅，是大衛·連內心的鍾情所在，也是他所關注的史詩的重要內涵。

　　50年代中期，大衛・連的風格開始朝國際化邁進，大製作、大場面、史詩元素、抒情風格等，構成這一時期作品的主要基石，這種兼顧大西洋兩岸觀眾口味的作品，人們稱之為「跨洋電影」。1957年的《桂河大橋》（The Bridge on the River Kwai）就是一座兼跨大西洋兩岸的雄偉之橋，全劇圍繞著造橋、護橋、炸橋的焦點，把二次大戰期間一座橋的故事拍得盪氣迴腸，獲得了奧斯卡最佳影片、導演、男主角等七項大獎。大衛・連憑藉雄厚的美國資本，貫注細膩的英國式情感，將這部作品拍成了電影史上無法忽視的經典之作。

　　1962年，他根據歷史上的真人真事，拍攝了史詩巨片《阿拉伯的勞倫斯》（Lawrence of Arabia），該片被譽為「最高智慧的電影」。勞倫斯是1916年至1918年「阿拉伯起義」中的神秘英雄，哪怕是他的自傳《智慧七柱》（Seven Pillars of Wisdom），人們都無法看清他面紗後的真貌。大衛・連說：「勞倫斯是一個極其複雜、超群出眾的英雄人物。他為一般社會所不容，卻在茫茫沙漠裡大顯身手……在阿拉伯人心目中，他幾乎等於一個預言家。」大衛・連將勞倫斯的生命故事搬上銀幕，全片將近四個小時，影片上半部描寫非凡的勞倫斯如何登上英雄寶座，後半部則描寫從「神」般高度一落千丈的悲慘結局。在沙漠渺茫的背景下，顯現的是大衛・連對於偉大事物的偏愛。

　　《阿拉伯的勞倫斯》耗資巨大、場面雄闊，全片沒有女主角、沒有愛情，沙漠中安靜得只能聽見夾帶細沙的風聲，在強烈的陽光反射下，遠處地平線上逐漸接近的小黑點，不知是敵、是友，還是一隻野駱駝，強光下的沙漠如同湖水一般，駱駝的雙腿似懸空抖動，自水面上飄來……沙漠的景色是作品中的重要場景，有評論者這樣寫道：「一次又一次，銀幕的巨大長方形畫框，就像一個大熔爐的門那樣敞開著，觀眾全神貫注盯著純淨如金子般的沙，閃耀著熔化的金光，盯住空曠、燦爛的無垠蒼茫，就好像盯住上帝的眼睛一樣。」

　　英國駐開羅的軍官勞倫斯，由於精通多國語言而被借調到阿拉伯地區，協助處理阿拉伯事務。在土耳其統治下的阿拉伯，內部分為多個部落，難解的世仇使這些部落彼此敵視，然而，勞倫斯卻完成了不可能的任務，將這些有著血海深仇的部落聯合起來。在勞倫斯灌注生命的自由沙漠中，發覺

了自己對榮耀和痛苦的渴望，還發覺自己嗜血和戀獸的天性，他經歷了堅信自己是非常人，到希望自己是普通人的轉變。在沙漠中，他逐漸貼近自己的本心，但正是這個沉澱的過程，導致了他最後的崩潰。勞倫斯在自己的傳記《智慧七柱》中說：「睜著眼睛做夢的人，是最危險的。」

1963年，《阿拉伯的勞倫斯》在奧斯卡的角逐中，戰勝豪華巨片《最長的一天》（The Longest Day）和《叛艦喋血記》（Mutiny on the Bounty），奪得最佳影片、最佳導演、最佳攝影、最佳藝術指導、最佳剪輯、最佳音響效果與最佳配樂等七項大獎。

1965年的《齊瓦哥醫生》（Doctor Zhivago）又是一部改編自文學作品的長片，大衛·連借助蘇俄作家巴斯特納克（Boris Pasternak）的詩情小說，充分發揮自己內在的抒情性格，再一次為他贏得多個奧斯卡獎項。電影透過詩人齊瓦哥醫生的一生，敘述出俄羅斯大革命中的一段歷史，對個人和歷史之間的關係重新進行思考。影片中冰封原野的景象，和無處不在的柔美琴聲，傳達著大衛·連這位文學性電影詩人的敏感內心。

這部作品以濃縮的戲劇性，來表現個人與歷史之間的深刻關係，結尾時，齊瓦哥醫生輕嘆一句：「哦，那就是天賦。」則是全片的神來之筆，大衛·連以宏大的史詩場面為探究人心的背景，這是他作品的核心價值。

火車前行，美景相隨，孩子們嬉戲，年輕人戀愛，成年人死亡。有人說，大衛·連是一個熱衷表現火車場面的導演，《齊瓦哥醫生》一片，更是把這個意象發揮到極致。在一個火車經過山洞的鏡頭中，黑畫面竟達數分鐘之久，等汽笛一聲長鳴，山洞的出口才豁然敞亮。火車的意象，也許和大衛·連的作品有幾分相像：巨大的體積與動能，和勇往直前的氣勢，同樣是他作品必備的要素。車窗外的沿途風景，和車廂內承載的愛情與人生，則是他真正心念所在。

1984年，大衛·連以76歲的高齡，導演了《印度之旅》（A Passage to India），並親自剪輯，這部影片再次為他贏得奧斯卡獎的殊榮。

1991年4月16日，大衛·連因癌症病逝於倫敦。

伊力・卡山
Elia Kazan（1909～2003）

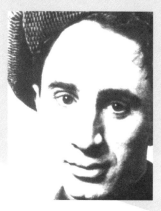

伊力・卡山

伊力・卡山是1940至50年代美國最傑出的導演之一。1909年生於土耳其的伊斯坦堡，當時這座跨越和連接歐亞大陸的城市還叫作君士坦丁堡。父母親是希臘人，在他四歲時，將他帶往美國。

他曾經就讀於威廉學院，之後進入耶魯大學戲劇系讀書，在這所美國一流的大學，他主修的是表演。23歲時，他進入美國的演藝圈，一直到1940年都是百老匯十分活躍和優秀的戲劇演員。他的表演十分出色，即使是配角，也會因為表演出眾而喧賓奪主。期間還擔任戲劇導演，導演一些劇作家的作品，像《慾望街車》（A Streetcar Named Desire）、《朱門巧婦》（Cat on a Hot Tin Roof）、《推銷員之死》（Death of a Salesman）等等，獲得當時美國戲劇界重要的獎項「紐約戲劇協會獎」和「普立茲戲劇獎」，是一位多才多藝的戲劇天才。

以卓越的批判現實主義電影家來形容伊力・卡山，是再適合不過的了。

在戲劇界的成功，使伊力・卡山很快轉入電影界，戲劇其實是電影的基礎，所以他進入電影圈後也非常順利。具有希臘血統的他思想比較激進，對美國的社會現狀採取批判的態度，30年代還捲入美國的共產主義運動。1937

年，他專門拍攝美國田納西州礦工生活的紀錄片，顯示他對政治以及對社會底層民眾的關心。

1947年，他拍攝《君子協定》（Gentleman's Agreement），這是關於美國在二戰以後反猶太人的種族歧視政策，獲得當年奧斯卡最佳影片金像獎。同年，他和幾個志同道合的同行，在好萊塢創辦了「演員工作室」，這是影響和造就美國好萊塢許多傑出演員的培訓中心，成為戰後美國電影新的表演方式——「方法派」的搖籃。

伊力·卡山是學戲劇出身，他直接將蘇聯戲劇藝術大師史坦尼斯拉夫斯基（Konstantin Stanislavsky）創立的表演體系，移植到好萊塢，對演員進行訓練和排練。史坦尼斯拉夫斯基體系的核心是「體驗」，要求演員於扮演一個角色的時候，必須時時刻刻生活在角色的感受中，把自己變成角色，透過強化「我就是某某某」的意識，喚醒和誘導演員的表演天性，以達到與角色結合的境界。

伊力·卡山所創辦的「演員工作室」，對美國電影表演領域產生重大的影響，當時許多傑出的演員，像瑪麗蓮·夢露、馬龍·白蘭度（Marlon Brando）、詹姆斯·迪恩（James Dean）、保羅·紐曼（Paul Newman）等都出自於此，他們的表演繼而又影響了億萬觀眾。

以《岸上風雲》榮獲奧斯卡最佳男主角的馬龍·白蘭度及最佳女配角的伊娃·瑪莉·桑特（Eva Marie Saint）
（圖片來源：Film Star Vintage）

1954年，伊力·卡山把「演員工作室」交給同事，自己專心拍電影。50年代對於他來說，是最好、也是最動盪的年代，他的左傾思想曾使他加入共產黨，但旋即退出，並於「黑名單」事件時自願作證舉發，導致許多昔日同僚的不諒解。對他來說，那是非常艱難的日子。但是伊力·卡

山以無比堅定的信念，繼續拍攝自己想拍的電影。

1951年，他導演了電影《慾望街車》，獲得四項奧斯卡大獎。然而，這部同志傾向的電影也因挑戰了當時的尺度而引起軒然大波，美國電影審查機構的執行官員刪剪了許多爭議畫面，紐約大主教也下令教區抵制這部電影。伊力‧卡山為了捍衛創作，立即在《紐約時報》發表公開信，讓大眾知道他受到的抵制和不平待遇。當時，絕大多數導演都沒有這個膽量，伊力‧卡山的反抗舉動，讓影片僅修剪了四分鐘就順利過關，主角馬龍‧白蘭度也因此片一炮而紅，最終導致美國電影審查制度的崩潰和瓦解。

來自希臘的伊力‧卡山，對美國有一種十分複雜的感情，對美國的社會現實和社會制度也有著強烈的關注和批判。1952年，他導演的《薩巴達傳》（Viva Zapata!），描繪墨西哥農民領袖薩巴達領導人民反抗專制。1954年，他導演了美國電影史上十分重要的影片《岸上風雲》（On the Waterfront），獲得奧斯卡最佳導演獎。這是描繪黑社會在紐約一處碼頭壓迫碼頭工人的影片，馬龍‧白蘭度在這部電影中扮演一個逐漸覺醒的黑幫分子，最後他帶領碼頭工人擊敗黑社會的惡勢力。

1955年，根據美國著名作家約翰‧史坦貝克（John Steinbeck）小說改編而成的電影《天倫夢覺》（East of Eden）也是一部傑作，在同年的法國坎城影展上獲獎。60年代初，他先後導演了《狂野之河》（Wild River）和《美國，美國》（America, America），1969年導演了《我就愛你》（The Arrangement），1976年又導演了《最後大亨》（The Last Tycoon），之後漸漸退出了影壇。

2003年9月28日，伊力‧卡山病逝於美國曼哈頓。

黑澤明

033

くろさわ あきら（1910～1998）

黑澤明

　　1910年3月23日，黑澤明生於東京的一個武士家庭，是家中八個孩子裡最小的一個。初中畢業後，他開始熱中於繪畫，1929年參加日本普羅美術同盟。1936年他成功錄取為照相化學研究所（東寶株式會社的前身）製片廠助理導演，師從山本嘉次郎，1938年升為副導演組組長。

　　1943年，黑澤明將富田常雄（とみた つねお）的長篇小說《姿三四郎》（すがたさんしろう）改編、拍攝成電影而一舉成名。1946年，他拍攝的《我於青春無悔》（わが青春に悔なし），是一部將矛頭指向軍國主義的作品，被評為當年十部最佳影片的第二名。1948年，黑澤明啟用三船敏郎（みふね としろう）擔任《酩酊天使》（醉いどれ天使）的男主角，自此，黑澤明和三船敏郎開啟了「黑澤明黃金時代」，成為日本最強的電影搭檔。

　　一直到拍攝《紅鬍子》（赤ひげ）的17年間，兩人合作的作品有《羅生門》（らしょうもん）、《七武士》（し

堅定而克制、勇敢而孤獨，即便柔軟處也顯得濃烈、深邃；電影彷彿變成一把刀，黑澤明以它來詮釋武士道精神的內涵，解剖人性的善惡。在晚年的自傳性電影《蛤蟆的油》中，黑澤明自嘲為一隻蛤蟆，終其一生將自己奉獻給了電影。

ちにんのさむらい）、《生之錄》（生きものの記）、《蜘蛛巢城》（くも
のすじょう）、《大鏢客》（ようじんぼう）、《天國與地獄》（天国と地
獄）等片。其中，1950年拍攝的《羅生門》獲得次年威尼斯影展金獅獎，從
此，黑澤明的電影走向了世界，這也是東方電影首次在國際影展獲獎的里程
碑；而三船敏郎更先後以《大鏢客》和《紅鬍子》，贏得了威尼斯影展最佳
男主角獎，兩人因此在日本享有「國際的黑澤，世界的三船」之稱。

　　《羅生門》是電影劇作家橋本忍（はしもと しのぶ）根據作家芥川龍之介
（あくたがわ りゅうのすけ）的小說《竹林中》（藪の中）改編而成，同時以芥
川的另一部作品《羅生門》為故事背景。電影敘述這樣一個故事：一場凶案發
生後，四名涉案者分別陳述了相互矛盾的事實，最後，曾為了錢財說謊的樵夫，
決定撿回被人拋棄的嬰孩撫養。面對一連串的謊言，人們由對真正兇手的猜測
而轉至對人性的拷問，疑惑變成了失望。自私自利使得現實成了虛假的言語，
利己真是人類不可克服的本性嗎？最後一場戲裡，有這樣一段對話：

　　行腳僧：要是任何人都不能相信，那麼這個世界就成地獄了。
　　打雜的：這個世界本來就是地獄。
　　行腳僧：不……我相信人！我不想把世界看成地獄！

　　黑澤明在黑暗處點燃了一支蠟燭，微弱的光也代表了希望。如果說這段對
話讓人稍感安慰的話，那麼結尾的安排簡直令人面帶微笑了。樵夫抱著被遺棄
的嬰孩說：「家中已有六個孩子，養六個和養七個，是一樣辛苦的。」雨過天
晴，夕陽餘暉溫柔輕撫樵夫的背影，黑澤明執著的信念終於在片末堅定走過。
　　1965年後半年到70年代初，是黑澤明創作的低潮期。他與三船敏郎的合
作中止了，對於原因兩人都三緘其口。61歲時，黑澤明企圖自殺，用刮鬍刀
在全身割出21處傷口，渾身是血倒臥在家中浴缸裡，這則新聞震驚了日本，
但黑澤明至死都對當年的自殺原因保持沉默。人們很難想像他當時是怎樣求
死的，有人認為是導演生涯遇挫導致絕望；部分黑澤明的友人則認為，他的

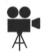
哥哥也死於自殺，或許家族有遺傳性的自殺傾向。

經歷了生與死的輾轉，黑澤明繼續他的導演生涯，《德蘇‧烏紮拉》（デルス ウザーラ）、《影武者》（かげむしゃ）、《亂》（らん）、《夢》（ゆめ）、《八月狂想曲》（八月の狂詩曲）、《一代鮮師》（まあだだよ）等皆為其後期力作。在這段期間，黑澤明先後獲得坎城影展金棕櫚獎、奧斯卡終成就獎等等。正是這個時期，黑澤明在一貫的激烈風格裡似乎摻入了溫和的米色和寧靜的藍色，從他舞弄電影這把刀的招式之中，分明地同時飄蕩著平和與悲涼。

或許經歷死亡，使黑澤明由英雄蛻變成了智者。

《亂》改編自莎士比亞名劇《李爾王》（King Lear），描述日本戰國時期，家族因自相殘殺而走向滅亡的悲劇。主角秀虎是個殘酷無情的霸主，他攻城掠地，連自己的親家也不放過。而他年老退位成就了大兒媳阿楓報仇的機會，她挑撥秀虎父子的關係，終於促成骨肉相殘的慘劇。人類的殘酷與邪惡自釀的惡果，最終還是由人類自己來承擔，除了人類自己，沒有任何力量可以挽救。

在影片開拍之前，黑澤明就聲稱：「要用上蒼的目光俯視這幕人間悲劇。」這種對於亂世、叵測人心的悲憫情懷，兩相對照之下顯得無助而淒涼。失明的倖存者鶴丸站在山崖等待姐姐，手中的佛像飄落山底。眼睛看到的世界令人絕望，盲人只能看到心靈，而心靈自省是獲救的唯一機會。

黑澤明的創作方法很特別，他喜歡由某一哲理觀念出發，進而構思創作，許多影片都是以一句話，甚至一個字為主題。為了論證他的哲理，所採用的人物、情節就難免誇張，而戲劇的味道也就更加濃重。影片中的某些畫面，甚至可以做成獨特的明

《紅鬍子》劇照

信片，這或許與他擁有的繪畫背景有關。於是，電影成為他探索人生的試驗，日本電影理論家岩崎昶（いわさき あきら）曾說：「他是要把人放在試管中，給予一定的條件和一定的刺激，以測定他的反應。這種對人物的研究，就是他作品的精髓。」

《亂》劇照

日本電影評論家認為，黑澤明作品魅力表現在三個方面：一是動感。一組畫面同時用三台攝影機，從三個角度，以近、中、遠不同距離拍攝，最後把三組底片剪接在一起，產生逼真的動感。二是男性的硬派風格。三是對作品精益求精。

黑澤明是「完美主義」者。拍攝《白癡》（はくち）時，公司考量資金因素，要求縮短影片，但黑澤明為了藝術拒絕讓步，他說：「如果再縮短，就銷毀底片。」有人曾這樣評論他在拍攝現場的風格：大權在握，唯我獨尊，高聲呼喊，令人心驚膽戰，有「黑澤天皇」之稱。

黑澤明闡述細節的手法和鏡頭運動的方式，影響了包括喬治．盧卡斯（George Lucas）的《星際大戰》（Star Wars），和布萊恩．狄帕馬（Brian De Palma）的《疤面煞星》（Scarface）；而他的男性硬派風格，則使他的電影缺乏柔韌；黑澤明精益求精的「完美主義」，在後期作品中得到毀滅性的展現。

在黑澤明的一生中，孤獨與瘋狂時隱時現，自信和強硬貫穿始終。他曾說過：「電影是自然產生的，它沒有國界，我希望透過電影與世界對話……。我不希望別人看到我的弱點，不喜歡輸給別人，所以必須不斷努力……，鏡頭應該怎樣剪接，只有我自己知道，所以一部電影不需要兩個導演……。我最大的夢想是改造日本，成為總理大臣，日本政治水準非常低，這是事實。」

034

費雯麗
Vivien Leigh（1911～1967）

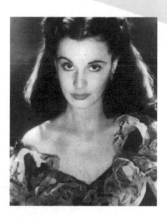

費雯麗

費雯麗用激情與幻想燒完了她的一生。她的事業、愛情在生命火焰的灼燒下，顯得璀璨而悲壯。

1911年，費雯麗生於印度。宣傳《亂世佳人》（Gone with the Wind）時，電影公司為她減了兩歲，於是，她的生日變成1913年11月5日。九歲時，費雯麗被送到英國的聖心修女院就讀，冰冷蒼白的修女院宿舍，讓她十分寂寞，或許，從這時起就註定了這是一顆難以溫暖的心靈。費雯麗對修女院的音樂和戲劇訓練都特別認真，並且在課外活動中選擇了芭蕾舞，後來這些都變成她幻想的翅膀。

下輩子還想當演員的費雯麗，認為讓觀眾哭比讓觀眾笑難。

15歲的費雯麗挽著父親手臂前往歐洲旅行，接觸了法文、德文和義大利文，外面的世界令她感到興奮。昔日一位在聖心修女院的好友成為好萊塢演員，此事激發了費雯麗想成為演員的願望。於是，父親為她在倫敦的皇家戲劇學院註了冊，這時費雯麗已經19歲了。

隨即而來的是費雯麗的第一次婚姻。在等待進入皇家戲劇學院學習期間，她認識了31歲的律師赫伯特・利・霍爾曼（Herbert Leigh Holman），1932年12月20日，他們在西班牙的天主教堂舉行婚禮，為了這段婚姻，費雯

麗決定放棄皇家戲劇學院的學業。

　　但幻想終究會破繭而出，在皇宮御前演出的經歷，再度喚醒蟄伏在她心中的想望——做一個偉大的演員。在徵得丈夫的同意後，費雯麗返回皇家戲劇學院，勤奮學習各種表演課程。然而，懷孕又將她從幻想中拉了回來。生下女兒蘇珊·法靈頓（Suzanne Holman Farrington）之後，費雯麗便沒有再回到學校，而是熱中於社交，不停地參加各種宴會，或許熱鬧繁忙的生活，可以稍稍沖淡她心中的落寞吧。

　　在費雯麗的社交圈中，有不少女孩去當模特兒，或在電影中飾演個小角色，費雯麗也終於等到了這個機會，在一部名為《漸有起色》（Things Are Looking Up）的英國電影中，扮演一名天真的少女。為了把握這次機會，費雯麗放棄了跟霍爾曼到歐洲的旅行，獨自從哥本哈根飛回倫敦工作。

　　正如片名「漸有起色」，費雯麗離夢想也越來越近了，然而平庸單調的婚姻生活，卻逐漸讓她感到窒息。製作《亨利八世的私生活》（The Private Life of Henry VIII）而成為英國影壇大亨的亞歷山大·柯達（Alexander Korda），與費雯麗簽下五年的演員合約。不過，柯達起初只讓她在1935年的《鄉村紳士》（The Village Squire）、《紳士的協議》（Gentlemen's Agreement）等片中扮演一些戲分極少的角色，因為他認為費雯麗仍缺乏與眾不同的獨特風格。直到在舞台劇《綠窗》扮演一名超過她年齡的少婦吉斯塔之後，費雯麗才首次受到世人的注意，劇評家對她的表演給予了好評，費雯麗欣喜若狂。後來，費雯麗憑舞台劇《道德的面具》（The Mask of Virtue），終於獲得人們的關注與喜愛。

　　這時，命運之神開始鋪設她後半生的道路——費雯麗認識了當時聲望甚高的年輕演員勞倫斯·奧利

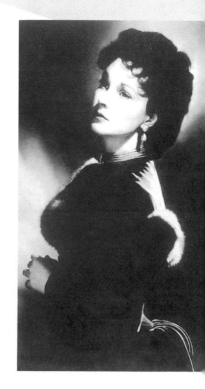

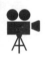

弗，她前往劇院舞臺恭賀奧利弗演出莎士比亞戲劇《羅密歐與茱麗葉》的成功，奧利弗開始注意到這個與眾不同的女人。1937年，在兩人合演《英倫戰火》期間，愛情之火燃燒了。不久後兩人再度攜手出演《哈姆雷特》，他們發現從此無法失去彼此。

1938年，奧利弗隻身去好萊塢參演《咆哮山莊》，不久，費雯麗也從英國飛到他的身邊。愛情的浸潤使她無比充盈，爭取《亂世佳人》中郝思嘉角色的想法，更使她激動不已。她反覆練習瑪格麗特·米契爾（Margaret Mitchell）筆下女主角那奇特的「貓樣的微笑」，直至自己在鏡前分辨不清哪一個才是自己為止。

費雯麗遇到賽茲尼克兄弟（David Selznick & Myron Selznick）時，他們正在為《亂世佳人》布置亞特蘭大大火的場景，弟弟突然對哥哥說：「看看你的郝思嘉。」哥哥回過頭來，看到了一身黑衣、身材苗條的費雯麗，一雙碧眼炯炯發光，黑色捲髮在火光中飄飄起舞。他知道站在他面前的，就是有著17英寸腰圍和一雙貓眼的「郝思嘉」。

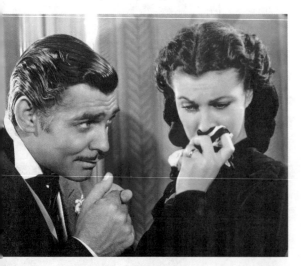

《亂世佳人》男主角克拉克·蓋博和女主角費雯·麗
（圖片來源：Insomnia Cured Here）

費雯麗以《亂世佳人》獲得1940年的奧斯卡最佳女主角獎，「她所扮演的郝思嘉如此美豔動人，使人不再要求演員有什麼天份；但她又演得如此才華橫溢，使人不再要求演員必須具備這樣的美貌。」這是獲獎時評審們對她的讚譽。

1940年費雯麗出演《魂斷藍橋》（Waterloo Bridge），她很喜愛這部電影，曾希望有人在她的葬禮上彈奏片中的插曲。《魂斷藍橋》中的瑪拉——費雯麗塑造了如同《羅馬假期》中安妮公主——奧黛麗·赫本般

清純女子的典型。郝思嘉如貓般的複雜、善變，安妮公主如小天鵝般的純潔、無辜，交織構成費雯麗給人的兩種形象，女人喜愛郝思嘉，男人鍾情安妮公主，這「貓」與「小天鵝」的兩種形象，也許都是費雯麗靈魂的側影。

在費雯麗面前展開的似乎是一片坦途。1940年8月31日，在開滿玫瑰花的露臺上，奧利弗和費雯麗舉行了一場寧靜的婚禮，並邀請到凱瑟琳‧赫本（Katharine Hepburn）證婚。短暫而甜蜜的新婚假期過後，夫婦二人共同出演《漢彌頓夫人》（That Hamilton Woman），並獲得巨大的成功。

然而，排山倒海的幸福往往難以負荷，這對神話般的影壇伉儷，生活中漸漸出現了陰影。在拍完《亂世佳人》後，費雯麗就出現精力衰竭的現象，甚至有時歇斯底里。她罹患了肺結核，之後在拍攝《凱撒與埃及豔后》（Caesar and Cleopatra）時，她兩度懷孕又流產，讓她的情緒狀態更加糟糕。

1950年的夏天，費雯麗前往好萊塢，開始拍攝《慾望街車》。這部電影根據田納西‧威廉斯（Tennessee Williams）的同名戲劇改編，描述精神衰弱而又極度自戀的半老徐娘布蘭奇一生悲慘的遭遇，諷喻這個由於慾望而互相吞食的弱肉強食的世界。濃妝、假髮和強光，使得扮演布蘭琪的費雯麗顯得蒼老而衰弱。1951年，這部影片又一次造成轟動，費雯麗再次贏得奧斯卡最佳女主角獎。

《慾望街車》中的布蘭奇與費雯麗有著相同的敏感、自憐與神經質，飾演布蘭奇似乎繃斷費雯麗內心的最後一根理智鏈條，她的歇斯底里症狀全面爆發，費雯麗與奧利弗的婚姻也逐漸走到了盡頭。奧利弗寫了封信給她，要求費雯麗讓他自由，1960年12月2日，奧利弗和費雯麗簽署離婚協議。

離婚對費雯麗來說，簡直是致命的打擊。愛人離去，躁鬱症和肺結核交替折磨著她，她開始酗酒，酒後的幻覺是她唯一的安慰。1967年7月7日，費雯麗在睡夢中辭世。同年10月8日，她的骨灰飄散在提克雷湖上。

費雯麗曾說過：「一個女人的迷人，一半來自於她的幻想。」而她正是這樣遊走於幻想與現實之間，似真似幻的一生讓人敬畏而嚮往。費雯麗一生拍過較為重要的影片還有《安娜‧卡列尼娜》（Anna Karenina）、《羅馬之春》（The Roman Spring of Mrs. Stone）、《愚人船》（Ship of Fools）等。

米開朗基羅·安東尼奧尼
Michelangelo Antonioni（1912～2007）

035

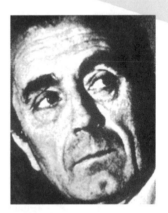

米開朗基羅·安東尼奧尼

　　1912年9月29日，安東尼奧尼生於義大利的費拉拉（Ferrara）。早年傾心於造型美術，後又迷戀戲劇，為以後作品的影像風格奠定了造型基礎。他曾拍過精神病院的紀錄片，那是在費拉拉的一家精神病院，照明燈光打開時，病人突然陷入一片混亂。這個開端似乎對今後的道路有所暗示：關注現代人的精神危機，以臨床的精確病徵不斷提問卻從未作答，也無法作答。

　　安東尼奧尼早年是羅馬權威電影雜誌《電影》（Cinema）的編輯，這份雜誌影響了許多新寫實電影的著名導演。後來，他因為政治運動被解職，進入羅馬電影實驗中心（The Centro Sperimentale di Cinematografia）學習。然而，安東尼奧尼對這段個人經歷三緘其口，諱莫如深，也許從他的一系列作品中，稍稍可以回望他早年的心路歷程。

 對安東尼奧尼而言，生命只意味著一件事：拍電影。

　　他曾為羅塞里尼和費里尼（Federico Fellini）寫過電影劇本，之後開始走出自己的路。巴贊曾對安東尼奧尼有這樣的闡釋：義大利電影有兩個很新的走向，這兩個走向是由安東尼奧尼和費里尼來完成的。安東尼奧尼走向心理的新寫實主義，而費里尼則走向倫理的新寫實主義。安東尼奧尼的影片指向中產階級的內心，而環境則是

內心的外部投射。

1940年代安東尼奧尼拍攝了《波河上的人們》（Gente del Po），以波河上一條船的航行為線索，用冷靜的客觀紀實手法捕捉漁民生活，是影響後來新寫實主義的重要作品。《某種愛的紀錄》（Cronaca di un amore）於1950年拍攝，而《失敗者》（I vinti）、《不戴茶花的女子》（La signora senza camelie）、《巷愛》（L'amore in città）等，都是他在自己起飛道路上的助跑之作。

1955年拍攝的《女朋友》（Le Amiche），獲得威尼斯影展銀獅獎。安東尼奧尼把影片重點放在人物內心，揭示中上層社會人物的微妙心理變化，非戲劇化的敘事手法，開始與其他新寫實主義導演有了區別。他說：「我登場比別人晚……那種個人與社會的關係已不那麼重要，重要的是考察每個人本身，揭示他們的內心世界，從中看出他歷盡滄桑之後……在內心存留下來的一切。」

1957年拍攝的《流浪者》（Il Grido），是他唯一一部以工人為拍攝對象的作品。相好的女人有了新歡，他只好帶著女兒去流浪，浪跡天涯後回到家鄉，疲憊的他仍然一無所有，先前居住的地方已被國家規劃為機場，當地的人們和國家派來徵收土地的人發生衝突，他孤身一人離開喧鬧，走上了高塔。不知是下定決心了斷，還是迷亂之中失足，他從高塔上掉落下來。《流浪者》中的社會現實，已不再是安東尼奧尼敘述的最終歸結，他在社會動盪中關注的，是這個孤獨的人所經歷過的深層的內心變化，現實的無情，人心的不堪，人與環境疏離，日漸陌生的土地沒有棲身憩心之處。安東尼奧尼沒有給出答案，也無法給出答案。脆弱敏感的內心面對現實的劇變，只能感應、忍受和自我消化，無法歸結的問題只好由高塔上的死亡來收場。

1960年的《迷情》（L'Avventura）、1961年的《夜》（La Notte）與1962年的《蝕》（L'Eclisse），被稱為「情感三部曲」。《迷情》以中產階級的普通人作為關注對象，男主角對事業和愛情都心無定向，女主角是內心敏感、纖柔、純潔的富家女，但只顧自己的內心感受，任性的結果卻走向感情的反面。他們既渴望誠信幸福的愛情，卻又怕自己付出的真情得不到珍惜。片尾，男女主角背對攝影機和觀眾，前面是含義不明的大海，左邊是大海中的

火山，右邊是沉重冰冷的水泥牆。在形象化的窘境中，現代人何去何從？安東尼奧尼錄製了大量來自大自然的聲響，小海浪聲、激浪聲、山石凹處波濤的轟鳴聲，他認為這些所謂的「噪音」才是真正與影像相配的音樂，而這些發自山海的含混之音，也許正和主角荒涼無助的內心世界形成呼應，安東尼奧尼再一次追問：現代人彼此之間的隔膜、孤獨和難以溝通該如何化解？

《迷情》在坎城影展獲得評審團大獎，安東尼奧尼敏感地意識到，現代人即將面臨的精神危機。《夜》和《蝕》在接續的主題上，描繪了中產階級空虛的情感世界，即使擺脫了貧困的壓迫、戰爭的動盪，中產階級仍在虛懸的狀態中，失去了生存的痛感和根基。《夜》獲得柏林影展金熊獎，《蝕》則獲得坎城影展評審團特別獎。

1964年的《紅色沙漠》（Il deserto rosso），獲得威尼斯影展金獅獎。片中運用色彩呈現人物內心的變化、營造整體氛圍，表現出對物質世界的絕望。在電影這門藝術走向現代主義的進程中邁出了一大步。有人說《紅色沙漠》是電影史上第一部真正意義上的彩色影片。

1966年的《春光乍現》（Blowup），講述青年攝影師湯瑪斯在倫敦公園偷拍一對情人，那女子追來拼命索要底片與照片，引起湯瑪斯的懷疑。他把那些照片逐級放大，似乎看到了一具屍體和一個拿著槍的人，這無疑是一椿謀殺案的證據，當他再次放大照片想細辨究竟時，粗大而混茫的影像顆粒，使他陷入自我的疑惑。

《春光乍現》以另一種形式觸及佛教中「色」與「空」的哲學問題。對現代城市生活的神祕和未知進行探討，人與人之間交流的不可能性和無可名狀的焦慮，摧垮了人們的內心。現實和影像之間的真實關係到底是什麼？究竟是真實，還是人們的幻相？影片結尾處，湯瑪斯充滿疑慮地看著一場並不存在的網球賽，當他幫助場內人們撿起那不存在的虛空網球，並「扔」了回去時，他對真實世界的努力探究全面崩潰。他開始接受虛無的邏輯，飲下虛無的薄酒，開始和虛空的世界合謀共舞，但是湯瑪斯始終沒有取下自己胸前的照相機。

內心與現實妥協之後，矛盾仍然存在，只不過更加接近自我——由湯瑪

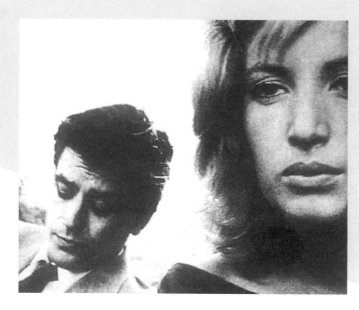

《紅色沙漠》劇照

斯與環境之間的矛盾,進展到湯瑪斯內心與胸前的矛盾。在虛幻的世界中,湯瑪斯意識到自己無力改變世界,只好在半推半就之間,暫且壓抑自己的內心焦灼,接受世界對他的改變。安東尼奧尼借助影像,傳達出現代社會的表面狂熱、信仰淪喪,以及現代人的無力感。

1970年,他完成了《死亡點》(Zabriskie Point),講述年輕人的困惑。1972年,安東尼奧尼應中國政府之邀,前往正值文化大革命浪潮的中國,拍攝紀錄片《中國》(Chung Kuo, Cina)。他說:「這是一部不帶教育意圖的政治片,我是個觀眾,一個帶著攝影機的旅遊者。」但這個客觀的立場和觀察角度觸怒了中國當局,認為那是對新中國的污蔑和敵視。中國開始批判他,安東尼奧尼自認的「客觀」,卻受到如此對待,大出他的意料,這也像是一場現代社會荒誕的奇遇。

1982年拍攝的《一個女人的身分證明》(Identificazione di una donna),安東尼奧尼把探尋的目光投向宇宙深處。在宇宙大爆炸的背景中,人類的情感該是怎樣?星空的洗禮和關於宇宙是膨脹還是收縮的追問,使安東尼奧尼

的作品更接近於他人生思考的大匯總，對於真正把電影視為生命的人來說，電影的確已變得複雜多變，「唯一安定的事就是不安定」。

「越是短促的，越接近永恆。」安東尼奧尼用電影思考著時間和空間的巨大問題，人類的情感是其中的一顆明亮恒星。

1985年，中風使得安東尼奧尼幾乎失聲，他的意念只能藉由善於領會的妻子轉述。83歲時，在德國導演文・溫德斯（Wim Wenders）的協助之下，取材安東尼奧尼的短篇小說集《台伯河上的保齡球道——一個導演的故事》（That Bowling Alley on the Tiber: Tales of a Director），完成了《在雲端上的情與慾》（Al di là delle nuvole）。

這部電影由四個故事構成，第一個是發生在故鄉費拉拉的故事，男女柏拉圖式地相愛、沒有親密關係，這是一個有愛無性的故事。第二個故事在海濱小城，一個女孩向導演描述了自己以12刀刺死父親的故事，她尋找人們的理解，希求人們如寬廣大海一般，對複雜事物背後的曲折給予包容理解。在肉體激情之後，導演卻說要忘卻。這是一個有性無愛的故事。第三個故事描述巴黎妻子與情人之間的糾葛纏繞。第四則是一個為了達到心靈的自由、寬廣與寧靜，主動捨棄肉身的故事。

四個故事分別涉及愛與性，唯一相同的是，主角們對現實抽象的追求和恐懼，虛幻的形象取代確鑿的現實，對純粹的熱戀帶來對眼前的否定。安東尼奧尼在情感世界裡，勾勒人類有限生命對於永恆理想的渴望。他將人類關係中最豐富複雜的感情關係，當成研究生命的入口。

「一個人總會在某個地點迷失於霧中。」、「我習慣了，習慣包圍我們幻想的霧和費拉拉的霧。在此，冬天霧起時我喜歡在街上散步。那是我唯一可以幻想自己在別處的時刻。」迷失於大霧和神祕，帶來超越和自由的假相，他在虛無的大霧和無法解釋的神祕之中，看到豐富的理想之境充滿了虛假，如同在拒絕與逃避中觸摸到雲端之上的美好理想。

在《在雲端上的情與慾》的結尾，導演的旁白是：「每一個映射背後，還有更忠於現實的，而在每個映射之後還有另一個現實，周而復始、生生不

息，直到那絕對的、無人可見的、謎一般的終極現實。」安東尼奧尼說：「我要的不是物象的結構，而是重現那些物象所隱藏的張力，一如花開展示了樹的張力。」無法發聲的安東尼奧尼，內心意義的表達更加含混模糊了，而這種含混與模糊的背後，也許正充滿某種超越表達的張力。

安東尼奧尼的世界，是一個沒有上帝的現代世界，一切意義要靠人們自己去尋找、自己去構建，內心的困窘、精神的無力……外部世界的魔鬼，在內心找到了安全的避庇護所。一場決戰在所難免，更沉重廣大的問題即將顯現，年近九旬的老安東尼奧尼如一株萬花盛開的燦然果樹，充滿張力，積鬱能量，等待著倏然起飛的那一刻到來。

2004年，安東尼奧尼再執導演筒，邀請史蒂文‧索德伯格（Steven Soderbergh）和王家衛共同完成以情欲為主題的《愛神》（Eros），他負責其中的一段〈慾〉（Il filo pericoloso delle cose）。

2007年7月30日，安東尼奧尼這位義大利現代主義電影導演，也是公認在電影美學上最有影響力的導演，逝世於羅馬，享年94歲。

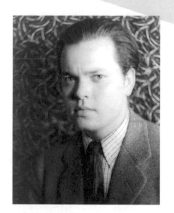

奧森·威爾斯

Orson Welles（1915～1985）

　　奧森·威爾斯出生在一個富有的家庭，父親是一個企業家和旅店老闆，母親是一個鋼琴家，在父母的薰陶和他們與各界名流的交往中，奧森·威爾斯獲得別的孩子所沒有的見識，而且在母親的影響下，少年時代就開始閱讀大量文學經典。然而父母離異、母親在他九歲時病亡，促使他成為一個早熟的孩子。

奧森·威爾斯

　　十歲時，他因為繪畫天才而被稱為神童，這時，他也閱讀大量莎士比亞的劇作，並開始編寫一些劇本和詩歌作品，和他的漫畫一起在當地一些報刊上發表，十分受矚目。16歲時，他就已經在百老匯的戲劇舞臺上登臺亮相了，此後的幾年時間，他在戲劇舞臺上十分風光，扮演很多角色，受到評論家的肯定。22歲時，他和幾個朋友組成劇團，在劇院和廣播電臺演出一些大師劇作和自己的創作。1938年，他在廣播劇《星球大戰》（The War of the Worlds）中，以一句「火星人

▶▶

電影理論大師巴贊評價奧森·威爾斯時，說他是「20世紀美國文藝復興的旗手」，認為奧森·威爾斯是一個追求自己藝術風格的勇士。

就要襲擊地球了」的台詞引起全美國的恐慌，雖然後來大家知道這是一場烏龍，但奧森·威爾斯因而聲名大噪。

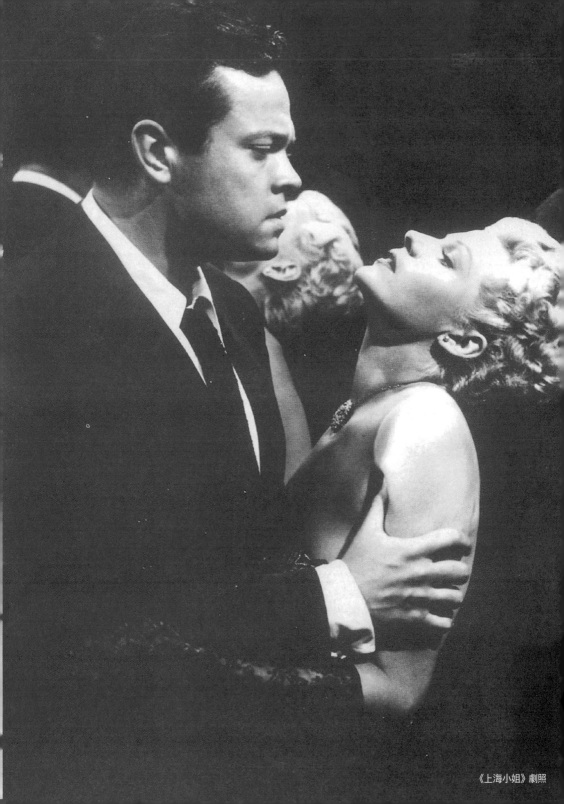

《上海小姐》劇照

一家名為雷電華影業公司（Radio-Keith-Orpheum Pictures）的老闆看中他的才華，邀請他參加電影拍攝。於是，他花了兩年的時間研究電影，同時準備自導自演的《大國民》（Citizen Kane），但1941年上映時卻叫好不叫座。當時這部影片算是一部實驗電影，具有十分深刻的社會內涵，對美國社會的本質進行前所未有的剖析，同時翻新電影美學，運用長焦鏡頭、移動鏡頭和多聲道音響的手段，開拓電影表現方式的新天地，成為電影史上一部不朽之作。他採用的電影拍攝技法，對後來的電影製作和電影理論產生了莫大的影響。

其實，這部作品差點在上演之前遭到銷毀，因為當時的報業大王威廉·赫茲（William Randolph Hearst）認為奧森·威爾斯在影射他，於是運用權

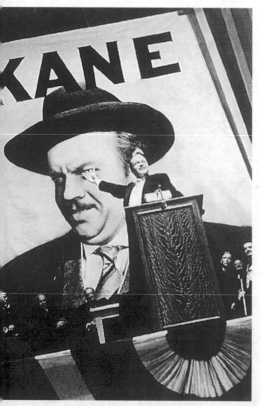

勢威脅雷電華公司，要出錢買回拷貝銷毀，後來雷電華公司仍決定上演，從而造就一代電影大師。

此時的奧森·威爾斯正與「美國愛情女神」（The Great American Goddess）麗塔·海華絲相戀，赫茲便利用自己的媒體，對奧森·威爾斯進行了無情的攻擊和批判。但是，即使面臨這些來自生活情感和好萊塢權勢人物的壓力，他依舊繼續拍攝自己的影片。

1942年，他執導了《偉大的安柏森家族》（The Magnificent Ambersons），這也是一部傑作。憑著這兩部影片，奧森·威爾斯已經成為當時一流的大導演。

《公民凱恩》劇照

第二次世界大戰爆發以後，他繼續活躍於美國影壇，在《簡愛》（Jane Eyre）、《春閨淚痕》（Tomorrow Is Forever）中扮演角色，參與取材自莎士比亞劇作的《馬克白》（Macbeth）、的編導、製作與演出。1949年，他因為不滿好萊塢的大製片廠制度，離開美國，前往百廢待興的歐洲。1952年拍攝了《奧賽羅》（The Tragedy of Othello: The Moor of Venice）。1960年起，根據《理查二世》（Richard II）、《亨利四世》（Henry IV）等戲劇，改編成電影《夜半鐘聲》（Chimes at Midnight），並且想把莎士比亞的劇作《李爾王》搬上銀幕，但因資金不足，始終沒有成功。後來他回到美國，就很少拍電影了。1975年，美國電影藝術學院授予他「終身成就獎」。

奧森‧威爾斯似乎終生都與好萊塢的製片勢力抗爭，也在和大眾的審美趣味抗爭。有時，他勝利了，比如《大國民》；有時，他失敗了，比如《上海小姐》（The Lady from Shanghai）。當時連電影製片人都說，誰能把這部影片的故事情節說清楚、講明白，他願意付1,000元。奧森‧威爾斯並未把它拍成觀眾愛看的浪漫愛情片，而是拍出一部探討人性複雜和黑暗的黑色電影，在票房上一敗塗地。

即使到了今天，當年奧森‧威爾斯身為傑出電影藝術家所面對的困境依舊存在，商業因素無時無刻限制和腐蝕著電影藝術；然而，奧森‧威爾斯在60年前，已經用行動告訴世人該怎麼做了。

英格麗·褒曼

Ingrid Bergman（1915～1982）

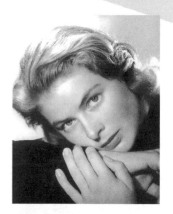

英格麗·褒曼

在一個懷舊版的「偉大的演員」排名之中，英格麗·褒曼以「電影女神」的稱號位列其中，看來觀眾始終無法忘懷她的高貴典雅氣質。

1915年，英格麗·褒曼生於瑞典的斯德哥爾摩。幼年時期陸續失去母親和父親，對她而言是個巨大的打擊，也是巨大的磨練。高中畢業後，她進入斯德哥爾摩皇家劇院表演學校學習表演，是科班出身的演員。19歲開始登上銀幕，在前往美國好萊塢拍片之前，她已經演出了12部影片。

▶▶

> 在100多年的電影史中，英格麗·褒曼是創造了完美典範的傑出演員。

1939年，在好萊塢著名製片人大衛·賽茲尼克（David O. Selznick）的邀請下，24歲的英格麗·褒曼前往美國拍攝《插曲》（Intermezzo）。這部影片受到廣泛好評，讓她決定留在好萊塢發展。

1942年，英格麗·褒曼主演《北非諜影》（Casablanca），扮演一個感情十分濃烈的女人，在丈夫和情人之間躑躅，成為電影史上最令人難忘的角色。華納公司花了不到10萬美元拍攝這部電影，剛剛拍成就傳來艾森豪（Dwight David Eisenhower）將軍在北非登陸，並且攻占卡薩布蘭加的消息，於是華納公司決定提前發行這部電影，《北非諜影》從此聞名全球，成為一個時代的象徵和傳奇。

　　《北非諜影》的背景在德軍占領的北非卡薩布蘭加。英格麗‧褒曼扮演的女主角和反納粹的捷克丈夫來到此地，碰到開酒吧的過去情人，於是三人的關係，在這樣一個獨特的歷史背景和環境中演化，最後情人掩護他們夫婦駕駛飛機逃離北非。這樣一部生正逢時的電影，自然和那個時代完美結合，隨著盟軍的勝利，一個關於《北非諜影》的傳奇因此誕生，而英格麗‧褒曼的形象也成為美國人心目中的完美偶像。1944年，她演出《煤氣燈下》（Gaslight），獲得奧斯卡最佳女主角獎。1948年，她演出的《聖女貞德》（Joan of Arc）被評為十部不朽影片之一。

　　然而，演藝事業正處於高峰的時候，她的感情世界卻起了變化。1948年，一個偶然的機會，她看了《羅馬，不設防的城市》，立即對義大利導演羅塞里尼產生好感，在感情衝動之下，她立即給遠在義大利的羅塞里尼寫了一封信，於是一場轟轟烈烈的愛情拉開了帷幕。

　　英格麗‧褒曼陷入和羅塞里尼的瘋狂愛情之中，兩人在巴黎見面之後，1949年她決定到義大利演出羅塞里尼導演的影片。一時之間，關於他們的緋聞在歐美媒體被大肆渲染，幾乎所有媒體都對英格麗‧褒曼大加撻伐，因為這時的她不僅是人們心目中貞潔的女神，還是一個有夫之婦。後來，她提出離婚申請，美國、瑞典、義大利竟然都不願意受理，她只好在墨西哥辦理了離婚手續。她和羅塞里尼生下了一個孩子之後，他們找人代替他們倆在墨西哥舉行了一場前所未有的奇特婚禮。

　　但是，對於英格麗‧褒曼而言，這場感情的代價實在太大，美國所有製片廠都不再任用她，他們對她充滿敵意，甚至禁播所有褒曼的影片，教會還焚燒她的照片。她得到了愛情，卻失去自己的電影事業。

　　或許，女人是為感情而生的，英格麗‧褒曼似乎從未後悔做出這個選擇，此後的七年間，她只在羅塞里尼導演的電影中演出，但是片片都不賣座。直到1955年，經由朋友牽線，她又回到美國，在《真假公主》（Anastasia）中扮演女主角，這時美國觀眾終於重新接受了她，而這部影片也讓她再次獲得奧斯卡最佳女主角獎。

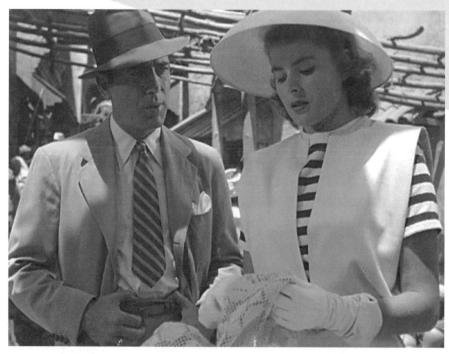

《北非諜影》劇照（圖片來源：Breve Storia del Cinema）

　　1957年，她和已經另覓新歡的羅塞里尼分道揚鑣。1974年，她因為《東方快車謀殺案》（Murder on the Orient Express）而獲得奧斯卡最佳女配角獎，第三次拿到奧斯卡小金人。

　　1982年8月29日，在生日這一天，英格麗·褒曼因病去世。也許是因為出生和去世在同一天，讓人們相信她是一個上帝派來的美麗女神，在完成使命之後，又被上帝召喚回天堂。

安德烈‧巴贊
André Bazin（1918～1958）

　　巴贊把電影比喻成踏著石頭過河。與興建一座橋樑過河不同的是，它並不能創造出新的東西，石頭只是靜靜地躺在河床中，那便是生活的本來面目，電影正是要盡可能靠近這樣的真實。

　　巴贊是法國戰後現代電影理論家、影評家，他並未寫過概論式的純理論著作，他的電影寫實主義理論，是在對新寫實主義電影的評論中慢慢構築而成。1943年，他在《學聲

安德烈‧巴贊

報》發表了第一篇影評文章，隨後開始為《法國銀幕》（L'Écran français）、

> ▶▶
> 「電影是從一個神話中誕生出來的，這個神話就是完整電影的神話。」巴贊是如此詮釋著電影。

《精神》（L'Esprit）等雜誌撰寫文章。1945年，他發表電影寫實主義理論體系的奠基之作《攝影影像的本體論》（l'ontologia dell'immagine fotografica）。50年代初創辦《電影手冊》（Cahiers du cinéma），這份刊物聚集了許多後來成為「新浪潮」

（New Wave）電影導演的年輕影評家。直到今日，《電影手冊》仍是法國電影重要的理論刊物。

　　二次世界大戰之後，長期制度僵化的社會造成年輕一代幻想破滅，這代人視政治為「滑稽的把戲」。當時的文藝作品開始注意並描寫這些人：

在美國稱之為「垮掉的一代」（Beat Generation），在英國稱為「憤怒的青年」（Angry Young Men），在法國則為「世紀的痛苦」或「新浪潮」（New Wave）。1958年是「新浪潮」的誕生年，「新浪潮」電影中不可避免地帶有這種時代的印痕，而巴贊雖然未能躬逢其盛，但他的理論為電影帶來的真實美學氣息，使他成為「新浪潮」當之無愧的「精神之父」。

人格主義、進化論、柏格森主義、現象學和存在主義，使得巴贊的理論具有深厚的哲學背景。他所創立的並非只是一套理論，而是為人們展開了一幅藝術與生活的精美卷軸，引領人們從哲學、心理學、社會學、美學等角度來研究電影。電影影像的本體論述、電影起源的心理學和電影語言的進化觀念，是他的電影寫實主義理論體系的三大支柱，也是這個體系的哲學、心理學和美學依據。

「在原物體與它的再現物之間，只有另一個實物發生作用，這真是破天荒第一次。外部世界的影像，第一次按照嚴格的決定論自動生成，不用人加以干預、參與創造。」意即影像與客觀現實中的被攝物同一。這是巴贊在《攝影影像的本體論》中提出的基本命題，他認為攝影影像就本體論而言，不同於傳統的藝術再現：「攝影師的個性，只在選擇拍攝物件、確定拍攝角度和對現象的解釋中表現出來；這種個性在作品中無論表露得多麼明顯，也不能與畫家表現在繪畫中的個性相提並論。一切藝術都是以人的參與為基礎，唯獨在攝影中，我們有了不讓人介入的特權。」因而，影像具備了由客觀性所賦予的令人信服的力量，這也是電影的美學基礎與力量之源。

關於藝術的心理起源，巴贊提出了「木乃伊情結」，他說：「古代埃及宗教宣揚以生抗死，認為肉體不腐，則生命猶存。因此，這種宗教迎合了人類心理的基本要求：與時間抗衡，死亡無非是時間贏得了勝利。」至於，把屍體製作成木乃伊是「人為地把人體外形保存下來」，這就「意味著從時間的長河中攫住生靈，使其永生」，而攝影則是「給時間塗上香料，使時間免於自身的腐朽」。巴贊認為「電影的出現，使攝影的客觀性在時間方面更臻完善……事物的影像，第一次映現了事物的時間延續，彷彿是一具可變的木乃伊。」

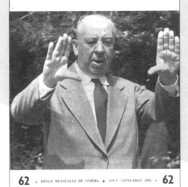

《電影手冊》1956年9月的封面（圖片來源：Breve Storia del Cinema）

在〈完整電影的神話〉（Le mythe du cinéma total）一文中，巴贊指出：「……電影這個概念，與完整無缺再現的現實是等同的。這是完整的寫實主義神話，這是再現世界原貌的神話……電影是從一個神話中誕生出來的，這個神話就是完整電影的神話。」於是，再現「一個聲音、色彩、立體感等一應俱全的外部世界的幻景」便成為巴贊理論中電影的理想狀態。然而，理念中絕對的「圓」，永遠無法在現實中畫出，而巴贊也以「電影是生活的漸進線」的理論，彌和了神話與現實之間的裂縫。無限趨近而又無法達到，其中充滿了登頂前一瞬的喜悅興奮，以及知其不可為而為之的執著與悲涼，正是這樣，「生活在電影這面明鏡中，看上去像一首詩」。

巴贊認為，寫實主義是電影語言的演進趨勢，大致可概括為表現物件的真實、時間空間的真實和敘事結構的真實。他在〈非純電影辯——為改編辯護〉（Pour un cinema impur: defense de l'adaptation）中提到：「今天，我們重視的是題材本身……因此，在主題面前，一切技巧趨於消除自我，幾近透明。」現實的豐富遠非技巧所能表現，恰恰相反，技巧使得電影所表現的內容有了明確的方向，多義的現實在電影中變得粗糙而單一，觀眾可能並沒有看到自己想看到的東西。

巴贊對於義大利新寫實主義電影流派給予極大關注，並讚賞有加：「與以往的寫實主義重要流派和蘇聯流派相比較，義大利新寫實主義的獨特性，在於從不讓現實屈從於某種先驗的觀點……新寫實主義僅僅知道內在性。它只知道從表象，從人與世界的純表象中，推斷表象包含的意義。」

　　新寫實主義是讓現實說話，為了在虛構的影片中保持物象的真實性，巴贊提出了導演必須遵守的兩個條件：不應有意欺騙觀眾；內容應與事物的本質相符。「銀幕不是畫面的邊框，而是展露現實局部的遮光罩」，「畫框造成空間的內向性，相反的，銀幕為我們展現的景象，似乎可以無限延伸到外部世界。」如此，電影鏡頭就不能隨意切割。巴贊在〈電影語言的演進〉（L'evoluzione del linguaggio cinematografico）一文中，肯定了《北方的南努克》中對於捕捉海豹段落的時間處理，「本來可以用蒙太奇暗示這個時間，而佛萊瑞堤卻表現了整個等待的時間；……這個插曲只由一個鏡頭構成，誰能否認這種手法遠比雜耍蒙太奇更感人呢？」

　　巴贊認為：「敘事的真實性，與感性的真實性針鋒相對，而感性的真實性，是來自空間的真實。」蒙太奇對時間和空間進行大量分割處理，破壞了感性的真實。相反的，景深鏡頭「尊重感性的真實」，它永遠「記錄事件」。他曾把蒙太奇的敘事方式，比喻成清除了一切油垢的「門把」式場面調度，「門把的特寫鏡頭主要是一種符號，而不是一個事件。」他所主張的敘事結構是「大門」式，「大門的一切具體特徵都同樣歷歷在目。」完整的事實是最有魅力的，他將蒙太奇在電影中的應用，限定在一定的範圍之內，「否則就會破壞電影神話的本體」。這些構成巴贊的「場面調度」（Mise-en-scène）理論，也稱為「景深鏡頭」（Depth of field）理論或「長鏡頭」（Long Take）理論。於是，觀眾可以「自由選擇自己對事物和事件的解釋」。

　　在《電影語言的演進》一文最後，巴贊說：「銀幕形象──它的造型結構和在時間中的組合──具有更豐富的手段反映現實，內在地修飾現實，因為它是以更大的真實性為依據。電影藝術家現在不僅是畫家和戲劇家的對手，還可以與小說家相提並論。」最大限度地占有真實的生活，才能在精神上擁有更為自由的創作空間。在尋找理想與現實最融洽接合點的漫漫長路中，巴贊為我們留下了指標，而楚浮、高達等人則沿著巴贊的標記走得更遠了。

英格瑪・柏格曼
Ingmar Bergman（1918～2007）

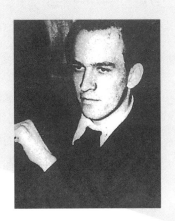

英格瑪・柏格曼

　　柏格曼把銀幕視為一面巨大的鏡子，他所關心的事物皆映照其中，英格瑪・柏格曼如同一個唐吉訶德式的靈魂鬥士，在這面閃閃發亮的大鏡當中揮戈挺進。

　　1918年7月14日，英格瑪・柏格曼生於瑞典烏布薩拉，那是個聞名歐洲的城市，有北歐最古老的大學和教堂，風景優美。小城傳承自中世紀的遺物和裝飾、大量的宗教壁畫，成為他童年記憶裡的深刻印象。在日後的許多電影鏡頭中，他試圖重現宗教壁畫那種靜默、神祕而凝重的畫面氛圍。他的父親艾瑞克・柏格曼（Erik Bergman）是虔誠的路德教徒，長期擔任牧師，母親是一位護士。父親對柏格曼的管教嚴厲到幾近殘忍的程度，柏格曼的童年在嚴峻、冷酷、壓抑的氣氛中度過。這種過早到來的嚴酷氛圍，與北歐特有的民族氣質、和天氣相對應的濃重、沉鬱，一一沉澱在柏格曼的電影之中。

> 「我從來不認為電影是寫實的，它們只是一面鏡子，是現實的片斷，幾乎跟夢一樣。」
>
> 　　　　　　　　——柏格曼

　　宗教家庭的刻板生活，及其和世俗生活之間的衝突，使柏格曼一生的思考都與上帝的存在與否糾纏不清。回憶自己的家庭時，他說：「這個嚴厲的

中產階級家庭，為我塑造了一面反擊的牆，使我越磨越銳利。」

1937年，柏格曼進入後來的斯德哥爾摩大學攻讀文學和藝術史，莎士比亞和斯特林堡（August Strindberg）的作品，為他日後的電影留下明顯的戲劇痕跡。1944年，柏格曼寫出第一個電影劇本《折磨》（Hets），1945年執導了第一部電影《危機》（Crisis），1953年完成了《小丑之夜》（Gycklarnas afton），描述藝術家的地位及其與社會諸多事物之間的關係。柏格曼借由藝人在社會上尷尬、荒唐、卑賤而又淒涼的生活，來表達他對現實的懷疑，他說：「如今藝術家處於這樣一種地位，他必須自覺自願地在巔峰之上翻跟斗，以滿足觀眾。我們也必須以我們的名譽冒險，來滿足電影的需要。」

1955年的《夢》（Dreams）和《夏夜微笑》（Smiles of a Summer Night）之後，柏格曼於1957年，在之前寫就的舞台劇作基礎上，以35天完成《第七封印》（The Seventh Seal）的拍攝，影片以肅穆、酷烈的氛圍向上帝和死神發出質疑，獲得1957年坎城影展評審團特別獎。

隨著1957年的《野草莓》（Wild Strawberries）、1958年的《面孔》（Ansiktet）（在美國上映時改名《魔術師》Magician）、1960年的《處女泉》（The Virgin Spring）、1961年的《猶在鏡中》（Through a Glass Darkly）、1962年的《冬日之光》（Winter Light）、1963年《沉默》（The Silence）（這三部片被稱為柏格曼的「信仰三部曲」）等影片的出現，柏格曼在世界影壇的地位得以確立，而他所涉及的基本命題，也在迴環纏繞中逐漸清晰顯現。

1964年拍攝《這些女人》（All These Women）、1966年《假面》（Persona）、1968年《狼的時刻》（Hour of the Wolf）、1968年《羞恥》（Shame）、1972年《哭泣與耳語》（Cries and Whispers）、1973年《婚姻生活》（Scenes from a Marriage）、1975年《魔笛》（The Magic Flute）、1976年《面面相觀》（Face to Face）……柏格曼長河般洶湧而出的創作，在人們面前形成藝術奇觀。

柏格曼的作品主要涉及幾個不斷重現的主題——人與神的關係：上帝是否存在？人與人的關係：交流是否可能？善與惡的關係：善良是否合理？

生與死的關係：生存是否有意義？在前期的《第七封印》、《處女泉》等片中，柏格曼似乎著意探討人與上帝之間的關係，在多部影片中，他以「旅行」作為串聯結構的方式，採取了多聲道、多線索的複雜體系，向上帝、向死神發出嚴厲的質問和深深的懷疑。

在《處女泉》中，純潔的卡琳決心以處女之身敬奉神聖的上帝，在朝聖路上卻遭人玷污又失去生命，憤怒的父親向蒼穹提出了質疑：「上帝，我不瞭解您……我不瞭解您……我不知道其他活下去的方法。」在罪惡面前，上帝何為？神在哪裡？藏身在陰影和虛無中的神，能否回答嚴酷而血腥的重大現實問題？柏格曼懷疑而又依止，質問而又虔敬。憤怒平息之後的父親，起誓要造一座石灰岩和花崗岩的新教堂，讓沉默的上帝有一個更為堂皇堅固的場所。

柏格曼嘗試在人與人的關係中，尋找這些巨大問題的解決途徑，他找到了「愛」這堪與神聖的宗教相對應的字眼。在《猶在鏡中》結尾，父親告訴兒子：「人生在世總要抓住點什麼。」兒子問：「抓住什麼呢？上帝？給我一個上帝存在的證明。」父親說：「我只能給你一個關於我希望的模糊想法，在人類社會裡，愛是實實在在存在的，這一點大家都知道。」

父親告訴兒子，也許愛就是上帝本身，而這樣的想法，使得人生不再那麼絕望和殘酷，就像死囚得到緩刑的喘息和安撫。孩子說：「爸爸，照你這麼說，卡琳是被上帝包圍著，因為我們都愛她。」

柏格曼對諸如此類的巨大哲學問題感到困惑，他決心用電影這個人類最新發明的工具，重新面對古希臘的哲學問題。柏格曼的製作人說：「柏格曼懷疑上帝的存在，他表達了自己的信念，他是一個探索者，終其一生他都是一個探索者。」經過與上帝和虛空精疲力竭的搏鬥，他把目光從天空落到人間，他說：「我與整個宗教的上層建築一刀兩斷了。上帝不見了，我跟地球上的所有人一樣，成為茫茫蒼穹下獨立的個體。」

柏格曼的《假面》描述了阿爾瑪和伊莉莎白兩個女人試圖交流、溝通，而終歸徒勞無功的故事。這是他最晦澀難懂、令人困惑的哲理電影，人們試圖從心理學、社會學等角度進行研究。柏格曼作品的多義和朦朧，似乎進一

步暗示著人與人之間交流的困難和絕望。

在《哭泣與耳語》及《秋光奏鳴曲》（Autumn Sonata）中，柏格曼繼續探討人與人之間交流的可能性。《哭泣與耳語》中，四個女人生活在彷彿內心結構般的封閉空間，所有的交流都顯得過分警惕和虛弱，瑪利亞說：「我可以摸摸你嗎？」卡琳像被灼傷似地激烈回應：「不！別碰我，那該有多骯髒！」柏格曼在戲劇性的封閉空間裡，展開了驚心動魄的審詢：語言是否可靠、交流是否可能、愛是否必要、心靈是否還經得起任何傷痛？

在《秋光奏鳴曲》中，英格麗‧褒曼和麗芙‧烏曼（Liv Ullmann）的精彩組合，演繹了母女之間的殘酷真情。童年的記憶陰影籠罩一生，家人之間的親怨糾纏，使得愛恨交織、複雜莫名。在1980年拍攝《傀儡生命》（From the Life of the Marionettes）時，柏格曼說：「它在講兩個被命運結合的人，既分不開，在一起又很痛苦，彼此是彼此的桎梏。」室內局限的活動空間，人物對話的細微運動，「一家人，在暗暗地發瘋……」柏格曼和小津安二郎一樣，在家庭場景內思考著亙古永存的大事。東方的小津途徑與北歐的柏格曼方法，形成遙相呼應的對比參照。

柏格曼借《假面》的人物之口，道出了他對語言的不信任、對溝通的絕望、對交流的懷疑：「生存是一個無望的夢。什麼也別幹，只是生存。每秒鐘都保持警惕，注意周圍。與此同時，在別人心目中的你，和你自己心目中的你，存在著一個深淵……每一個聲調都是一個謊言、一個欺騙行為，每一個手勢都是虛假的，每一個微笑都是一張鬼臉。你能保持沉默，至少是不撒謊了。你能離群索居，於是你不必扮演角色，不必裝模作樣……」。

溝通帶來誤解，交流遭遇嘲笑，語言編織謊言，責任產生虛偽……柏格曼作品中往往都有一個殘疾角色或垂死人物，這些眼前的殘疾和即刻的垂危，都是人們內心疾病的投射。人們喪失了愛的能力，也喪失了被愛的能力，人類在文明堆積起的中間物上，失去了信仰和方向，愛的匱乏是最致命的傳染疾病，隨著文明資訊的大道傳播撒揚。柏格曼在自傳《魔燈》（The Magic Lantern）裡這樣說自己：「你本來就是個不懂得愛和責任的壞胚子！我不信任任何人，

不愛任何人，不缺任何人。」這樣殘酷冷靜地剖析自己，令人驚詫。「愛的匱乏」、「愛的殘疾」像傳染病，在今天更是早已命入膏肓。

柏格曼和他幾乎一生共事的攝影師斯文‧尼克維斯特（Sven Nykvist），對人物面孔傾注了足夠的尊重和迷戀，他們把鏡頭朝英格麗‧褒曼、麗芙‧烏曼的面龐靠得更近、更近，讓演員細微的面部變化帶給人們無比的心靈震撼。拍攝《假面》時，斯文‧尼克維斯特曾被人幽默地稱作「雙面一杯攝影師」，意思是畫面中除了兩張面孔和一個茶杯的特寫外，別無他物。於是，在《哭泣與耳語》、《假面》、《秋光奏鳴曲》中，看到了眼神和臉部肌肉的風暴。這些裝飾成各種單純色調的房間，彷彿是心室與心房之間的聯繫，戲劇性的元素，靠語言和表情來展現。

柏格曼以女性的敏銳感觸，及人與人內心深處嵯岈嶙峋的場景，把人們無法言說清楚的細微心動，展現為銀幕前的悲壯心思：愛恨交織，熾烈處迅疾轉化；悲歡莫名，言辭間揮戈相向。夢與現實交織構成作品，是他的一貫風格。在《野草莓》中，主角伊薩克‧波爾格在青年、少年、老年等不同時空中自由來去，夢境與現實毫無阻礙地接續連貫。柏格曼找到電影這門確鑿無疑的視聽藝術，打通氾濫的想像與堅硬的現實，如同費里尼一般，編織精美的「謊言」。他說：「事實上我一直住在夢裡，偶爾才去採訪現實世界。」

柏格曼借助音樂傳達他生於幽冥晦暗處的駁雜思想，他說：「沒有一種藝術形態像音樂一樣，和電影有如此多的相同之處。」巴哈簡潔而嚴整的音樂，彌補了柏格曼理性思考的疲勞隙間，他甚至想放下手頭一切工作去研究巴哈。巴哈的音樂如宗教般浩渺、虔誠而又單純，深深影響柏格曼70年代以後的作品，巴哈的音樂也以特有的謙卑虔敬出現在《哭泣與耳語》等片中。柏格曼希望自己的電影也如同巴哈的音樂，達到單純而又蒼茫的境界，使許多潛伏在幽冥深處的哲思，透過這無可言說的混沌和豐富多彩的單純得以呈現，世人的痛苦焦灼、上帝的神祕沉默，與音樂的低語撫慰，皆在其中。

童年影響柏格曼一生，1983年的《芬尼和亞歷山大》（Fanny and Alexander）本是告別影壇之作，卻昭然若揭地和他的自傳《魔燈》相互呼應。

瑞典小城裡，亞歷山大和妹妹芬尼的童年生活，勾連起柏格曼一生幾乎所有影片的主要場景。對上帝存在與否的懷疑、人與人的交流與背叛、嚴酷而不近人情的父愛、斯特林堡式的鬼戲……這是他人物最多、情節最複雜、規模最宏大、拍攝費用最高的影片。片長三個小時，有60個有臺詞的角色，他自稱這是「身為導演一生的總結」，是「一曲熱愛生活的輕鬆讚美詩」。65歲的柏格曼似乎正開始嘗試與自己一生積怨的眾多人事，以極富自尊心的方式休戰言和。

主演過柏格曼許多部電影的麗芙·烏曼，回憶一場表現女主角痛苦精神狀態的戲時說：「那時的我大約只有二十五、六歲。雖然對很多事都不太懂，但是憑直覺，我知道那個女主角就是柏格曼自己。」

柏格曼的所有影片幾乎都是從童年講起，《芬尼和亞歷山大》中敘述一個孤獨少年尋找愛和溫暖的故事，而這個少年的形象，也許就是柏格曼一生的寫照。柏格曼說：「我一直留駐在童年，在逐漸暗淡的房內流連，在布薩拉的街上漫步，在夏日小屋傾聽風吹大樹的婆娑聲……」。一個熟知柏格曼的朋友說：「其實柏格曼的影片根本沒有兒童，那些兒童就是他自己。」

柏格曼也是熟知辯證法正反命題的「老狐狸」，以一生不斷地質疑、相信、否定、肯定、幸福、痛苦的迴環糾纏，給人們留下複雜得可怕而又單純得透亮的作品。柏格曼像個孩子般站在這大河的入海口，而這孩子熟知大河一路的險灘激流。

柏格曼的願望是開一家電影博物館，1964年他將自己所有的收藏都捐給了國家，希望在這樣的基礎上，電影博物館得以籌建。1995年，一個委員會成立，開始籌建電影博物館，年近八旬的柏格曼說：「等這個電影博物館建成之後，我願意坐在博物館的入口處，為來訪的客人們簽名。」

2003年12月，柏格曼從電影工作退休；2007年7月30日，他在睡夢中於法羅島的家中安祥過世，享壽89歲。柏格曼去世之後，法羅島居民籌組「柏格曼電影中心」，以圖文對照的方式，詳細介紹柏格曼的手稿、分鏡圖、電影劇照、側錄他拍片的紀錄片，而離「柏格曼電影中心」不遠處，即是他安息的教堂墓園。

費德里哥・費里尼
Federico Fellini（1920～1993）

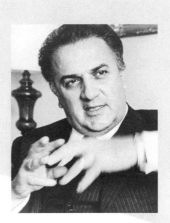

費德里哥・費里尼

費里尼喜歡幻想、飛翔和夢，他在電影中繼續著兒時在義大利小鎮里米尼的夢。他說：「夢是惟一的現實。」

1920年，費德里哥・費里尼生於義大利亞德里亞海邊的小鎮里米尼。小鎮保守的天主教氛圍和義大利特有的性情，給了他一生書寫的精神主軸，小鎮里米尼成為費里尼影像創作的原始場景。小鎮上的雜耍、馬戲，廣場上的嘉年華會，底層生活的苦、樂、悲傷，不受社會關注的小丑式人物的機智、幽默和純真，積累形成費里尼龐大博雜的「自我帝國」。

他的父親經營食品店，母親是羅馬商人的女兒，父母親的薪水剛好夠維持一家人的生活。費里尼從義大利最底層生活出發，穿梭、檢閱了各個層面的社會現實，把沿途遭遇的事物、環境，

「我的影片是我終生漫長、連續不斷的一場演出。」
——費里尼

以「魔法大師」的技法，融入他一生執導的24部影片、編劇的51部影片、參演的30部影片，以及大量文字和對話錄當中。費里尼傳奇性、戲劇性的一生，構成了他創作的媒介。

　　費里尼早年從事記者、編輯工作，擅長漫畫，曾為報刊雜誌畫插圖或撰稿。他在羅馬過的是波希米亞人居無定所的流浪生活。1944年和義大利新寫實主義電影導演羅貝托‧羅塞里尼的相遇，使他得以接觸電影。他為羅塞里尼執筆寫下《羅馬，不設防的城市》（Roma città aperta）的劇本，但隨著費里尼對於電影語言的熟悉，隨即繞到義大利新寫實主義那些巨匠大師的另一側，朝向自己的方向急起直奔。

　　1950年，他與人共同執導了《賣藝春秋》（Luci del varietà）這部悲喜劇，從中可以感受到費里尼對於小人物的關懷之情。1952年，他獨立執導的《白酋長》（Lo sceicco bianco）問世，但當他第一天拿起導演筒時，竟然連鏡頭如何運作、攝影機應該架在哪裡等基本常識都不懂。他沒有看過愛森斯坦的《戰艦波將金號》，對《大國民》也只略知一、二，但正是靠著他對生活的簡單認識、真誠感應、直覺把握和不拘一格的表現，費里尼形成了屬於他自己的風格——「費里尼風格」。

　　直到古稀之年，費里尼仍像一個孩子，對生活保持好奇與熱愛。童年里米尼小鎮上馬戲團的熱鬧場景，進入他創作的氛圍：光怪陸離的色彩、人聲鼎沸的喧鬧、嘉年華會般的浮華、浮華表面下的淒涼……奧古斯都式小丑的荒唐笨拙、白面小丑式的假裝正經、怪誕人物的絮絮叨叨、肥胖的女人扭著屁股尖叫……費里尼把片場搞得跟馬戲團一樣：轟鳴的機器、吵鬧的技師、搬動軌道的繁忙、演員背臺詞時的嚶嗡聲……費里尼在電影場景裡重新找到兒時擠進小鎮馬戲棚的記憶，他在這誇張、怪誕、嘉年華會的喧騰一角，品嘗著人生的冷寂、無奈和荒涼。

　　費里尼喜歡小丑這種馬戲團裡惹人愛憐的角色，他的妻子瑪西娜（Giulietta Masina）總是在片中扮演如小丑般備受歧視的底層小人物。如《大路》（La Strada）中的傑索米娜，《卡比莉亞之夜》（Le notti di Cabiria）中的卡比莉亞……。小丑，成為費里尼綻放自己人生之夢的要角，「小丑是人們映照出自己奇形怪狀、走樣、可笑形象的鏡子，是自己永遠都在的影子。」他認為小丑「賦予幻想人物個性，表現出人類非理性、本能的一面，

以及我們每個人心中對上帝的反抗與否定。」

關於他為什麼從事電影事業，他在回憶錄中說：「如果你看到一隻狗跑過去，用嘴把半空中的球給銜住，然後驕傲地把球帶回來……那狗既快樂又驕傲，因為這種技巧可以為牠換得人們的寵愛，以及高級的狗餅乾。我們每個人都在尋找自己的特殊技藝，一項會贏得別人喝采的技藝。找得到的人算是運氣好。我，則找到了電影導演這條路。」

馬戲團和電影，成了費里尼逃離現實的最佳去處。如果說費里尼是一名小丑，那麼電影就是他的馬戲團，在熱鬧底下冷峻思考的「小丑」，並看到世界帷幕後面那既可怕又溫暖的另一層影像。

1954年拍攝的《大路》，使扮演小丑傑索米娜的瑪西娜名揚天下，並獲得奧斯卡最佳外語片獎，之後更獲得60項以上的國際獎項。《大路》描述一個粗暴的江湖雜耍大力士，和一個頭腦單純的流浪女人傑索米娜之間的悲慘遭遇。傑索米娜在路旁抑制住想哭的衝動而強顏歡笑的模樣，和敲擊大鼓時的專注神情，讓觀眾過目難忘。《大路》這部電影掀起50年代各國影迷排隊看費里尼影片的熱潮，費里尼也把這部影片稱作「我的整個神祕世界的索引大全，我的個性毫無保留的大暴露」。

接下來，他又執導了《騙子》（Il Bidone）和《卡比莉亞之夜》，主角都是一些年老的騙子，或者明明是個好人卻淪落社會底層得不到幸福的娼妓，他們都是被社會排斥、遺忘、不予接受的「邊緣人」。1960年，費里尼的《甜蜜的生活》（La dolce vita）暴露了當時奇蹟般經濟復甦的義大利上流社會寄生蟲，生活裡的虛浮、墮落和噁心，片中那驕奢淫逸的場面和光怪陸離的片段，使觀眾既震驚、迷惑，又感到新奇、神往。此片引起了教宗的震怒，由梵蒂岡天主教廷帶頭反對這部影片。這部長達3.5個小時的電影，讓費里尼超越了新寫實主義，重新以詩意發現了世界。《甜蜜的生活》獲得1960年坎城影展金棕櫚大獎，被電影史家們稱作可與但丁（Dante Alighieri）《神曲》並稱的藝術巨作，是探索20世紀文化與想像的殿堂之門。

　　兩年後，費里尼拍攝了《三豔嬉春》（Boccaccio'70）中的一段《安東尼博士的誘惑》（Le Tentazioni del Dottor Antonio）。籌拍下一部長片時，他陷入某種困境。在參加一位工作同仁的生日聚會時，一個夥伴預祝他的第八又二分之一劇本賣座成功。（在此前，費里尼執導了七部影片，和人共同執導的《賣藝春秋》，算二分之一部）。這句話電光石火般激發了費里尼的靈感，他決定在這部名為《八又二分之一》（8½）的影片裡，描述自己當時面臨的故事。它敘述一個叫吉多的導演，正在拍一部連自己也不知道是什麼的電影。

　　費里尼的電影生涯可以分為「《八又二分之一》前的費里尼」和「《八又二分之一》後的費里尼」，該片是費里尼轉向表現內心世界的標誌，它透過一個隱喻性的套層結構故事，講述了一部「關於電影的電影」，探索現代人的精神危機和危機中的沉醉與掙扎。片子由回憶、回憶幻覺、夢境、想像等片斷交織而成，表現「一個處於混亂中的靈魂」。費里尼使用了堪與佛洛伊德心理分析媲美的技法，象徵、閃回、幻夢、隱喻大量出現，在剪輯上也採用「意識流」的手法，使這部電影成為「心理片」的代名詞。費里尼說：「在《八又二分之一》裡，人們就像涉足記憶、夢境、感情的迷宮，在這迷宮裡，忽然不知道自己是誰，過去是怎樣的人，未來要走向何處。換言之，人生只是一段沒有感情、悠長卻無法入眠的睡眠而已。」

　　費里尼的影片從內心出發又朝向內心，現實世界不再是唯一值得攝影機停留關注的物件，內心世界的奇崛詭祕、淵深狂亂，是費里尼費心解剖的祕密。由費里尼電影排列而成的長廊，無疑就是一個人的心靈自傳。他開腸破肚地解剖自己，使世界的諸多祕密真相大白，他透過引爆自己的內心世界，進而引爆整個世界。

　　1965年，費里尼又拍攝了自傳性很強的《鬼迷茱麗葉》（Giulietta degli spiriti），片中描繪一位女性神祕的夢境空間，作品因同樣的意識流敘述方法和超現實夢幻色彩，被人稱為《八又二分之一》的姊妹篇。影迷們試圖從這部作品中，窺探費里尼家庭生活的隱私，以及他對女性奇異而充沛的想像力。

　　接下來，他把愛倫‧坡（Edgar Allan Poe）的作品《不要跟惡魔賭

命》（Never Bet the Devil Your Head）改編成影片《勾魂攝魄》（Histoires extraordinaires）裡的第三段《該死的托比》（Toby Dammit），把羅馬時代詩人佩特羅尼烏斯（Gaius Petronius Arbiter）的《愛情神話》（Satyricon）改編成同名影片，兩部片子在夢幻和神祕的方向上繼續前行。1970年以後，他連續拍攝的《小丑》（I clowns）、《羅馬風情畫》（Roma）、《卡薩諾瓦》（Il Casanova di Federico Fellini）、《樂隊排演》（Orchestra Rehearsal）和《女人城》（La città delle donne），是費里尼另一個創作高峰。透過《小丑》，費里尼終於以一部電影解讀內心關於「馬戲團」和「小丑」這兩個鍾情一生的辭彙；在《羅馬風情畫》中，他對一生相守的「永恆之都——羅馬」獻上了深情的致敬；《阿瑪柯德》（Amarcord）是藉電影之途重回童年小鎮里米尼的深情之旅，《女人城》則描繪一個光怪陸離、全是女人的城市。

1983年拍攝的《大海航行》（E la nave va）以世界末日為時代背景，多重的影射、象徵，使這部情節單純的影片，成為費里尼涉獵層面多重、含義深奧的作品。1986年他又執導了《舞國》（Ginger e Fred），1987年和1990年，費里尼完成了《剪貼簿》（Intervista）和《月吟》（La voce della luna）這兩部生前最後的作品，《剪貼簿》是費里尼對於導演生涯的人生回顧。

1987年，費里尼在接受電視採訪時，他手執一隻大話筒，神情茫然地仰望著陰沉的天空自言自語：「我們還能拍電影嗎？」在商業和娛樂的擠壓日漸深重的今天，費里尼一再陷入資金緊張的困境之中。捷克作家米蘭·昆德拉（Milan Kundera）說：「費里尼獨特的電影風格之所以受到當今評論界的忽視，是因為那個人的奇思狂想世界，在這個被媚俗文化及大眾傳媒主導的世界裡，已經找不到安身之所。」

對於自己終生從事的職業，費里尼說：「我一天不拍片，就覺得少活了一天。這樣說來，拍片就像做愛一樣。」但他轉頭又說：「如果不是電影，我想我會過得更好一些。」費里尼說：「我拍的一切都是自傳式的，即使是描繪一個漁夫的生活，也是自傳式的。」

1993年10月31日，費里尼病逝於羅馬，義大利為他舉行了國葬。

041

艾力克‧侯麥
Éric Rohmer（1920～2010）

艾力克‧侯麥
（圖片來源：Caspy2003）

　　以終生不移的堅持，艾力克‧侯麥實現了「以簡單的方法拍電影」的想法，他那看似散淡軟弱的形式感，反而形成執拗強勁的藝術特色，看似學生作業、或如同法語教學片般「走遍法國」式的作品，帶有鮮明獨特的侯麥色彩，並散發獨特的侯麥味道。2001年威尼斯影展宣布，年度金獅終身成就獎頒給81歲的侯麥，評委會評價艾力克‧侯麥的電影：「在記錄時代的社會意義上，具有不可替代的作用」，他是一位「直視自我，在市場經濟壓力和美學風格變幻中卓爾不群」的電影工作者，是唯一一位不必和商業妥協而能贏得票房的導演。

　　1920年，侯麥生於法國南錫，原是一位文學教授和電影評論家，他和比他年輕十歲的高達、楚浮同屬於法國新浪潮的風雲人物。他也是《電影手冊》雜誌的編輯和撰稿人，1957年至1963年之間，曾經擔任《電影手冊》主編。

▶▶

「我將自己全部奉獻給了電影，我別無他求。」
　　　　　　　　——艾力克‧侯麥

　　1959年，是新浪潮風起雲湧的一年，楚浮的《四百擊》（Les Quatre Cents Coups）與高達的《斷了氣》（À bout de souffle）相繼問世，侯麥的第一部長片《獅子星座》（Le Signe du lion）也於該年誕生，雖然有正反兩派各執己見，但終究沒有引起更多關注。侯麥對於從容等待似乎情有獨鍾。他

總是認為：沒關係，還有時間可以等。

侯麥也遵從巴贊「電影是生活的漸近線」理論，並用自己的方式畫出那條「漸近線」。他使用最精簡的工作團隊和設備，不鋪軌道、不用燈光，還用手提攝影機，組成一支人數有限的拍攝小組，以低成本的製作方式，甩開了物質的制約和束縛，從而被法國電影界稱為「最自由的導演」。侯麥自己編劇，自己剪接，採用非職業演員，耗片比為2：1，在從影40年間，他拍攝了五十多部作品。

1967年的《收藏男人的女人》（La Collectionneuse）為他贏得影評和票房的口碑，影片在巴黎的中心影院連續放映九個月，同時還獲得了柏林影展的銀熊獎——評審團特別獎。此片與其他五片組成的「六個道德故事」（Six Contes Moraux）系列初步形成侯麥作品中文學性濃郁的藝術特色，80年代的「喜劇與諺語」系列使侯麥風格更趨鮮明，人們看到侯麥的主角們一邊滔滔不絕，一邊走來走去，此系列的好幾部電影，例如；《飛行員之妻》（La femme de l'aviateur），《沙灘上的寶琳》（Pauline à la plage）、《綠光》（Le Rayon vert）、《我女朋友的男朋友》（L'Ami de mon amie）等都是這種「對白兼走路」的影片。

《綠光》是「喜劇與諺語」系列的第五部，描述女主角德芬的假期經歷。日記體的片斷篇章中，德芬不斷離開巴黎又回到巴黎，浮動的感情始終沒有著落。在海灘上她聽到人們談論科幻作家凡爾納的小說《綠光》，如果有幸在夕陽落下的瞬間，看到天際閃現的綠色光芒，你就能看懂他人的想法，明瞭自己的感情，幸福與愛也將隨之降臨。德芬經過不斷自巴黎出發與回歸的折返遊蕩，終於遇到一位可以與自己一起看日落的男子，「等一等，再等一等。」德芬對那男子說，也對自己說。天際日輪沉落，綠光燦然呈現，德芬喜極而泣，片子倏然收尾。這部「喜劇與諺語」系列之作的諺語是：「時機到來之刻，便是鍾情降臨之時。」

　　90年代侯麥完成的「四季故事」（Contes des quatre saisons）系列，包括《春天的故事》（Conte de printemps）、《冬天的故事》（Conte d'hiver）、《夏天的故事》（Conte d'été）及《秋天的故事》（Conte d'automne），把「走來走去，喋喋不休」的侯麥風格發揮到爐火純青。侯麥運用隱藏的攝影機，使人們得以「結識」他片中的人物，彷彿從持續的生活中擷取一段，我們觀看影片的過程，也就是和這些人物逐漸相識熟悉的過程，在與之一同行走、靜聽談話的旅程中，我們知道了他們是誰、有什麼樣的心境、為何煩憂、為何開心……一切的意義與內涵，都有賴觀者仔細觀察和悉心發現。

　　巴贊認為，電影和文學相比，具有本體論上的曖昧性，影像在記錄上特有的客觀冷靜，使得電影擁有一種暗示、欺騙和製造曖昧的能力，形成詮釋的交叉點，形成禁得起反覆推理的邏輯追尋和迷宮式的複雜深度。我們深深讚歎侯麥這種能力，在攝影機面前如此樸素、低調而又逼真地復原了生活本身的多層繁複結構。

　　侯麥的故事內部也有著不易發覺的推進動力，戲劇性元素存在於談話的機鋒迴轉之間，而整體戲劇結構存在於宏觀檢視的遠景之中，這恰如生活本身的結構狀態；近觀則諸多瑣碎細節，遠觀則戲劇性渾然天成。侯麥的主角在談話和行走中，在平易生活的歷險中，會因一句話的暗示而改變人生路徑，會因某一刻的猶豫遲疑而形成兩種截然不同的人生。在《沙灘上的寶琳》和《夏天的故事》裡，夏日海灘上的主角們，彷彿正經歷著這種人生險境，而結局則是侯麥的慣用方式：似乎發生了許多事，又似乎什麼事都沒有發生。侯麥如坐禪入定的老僧，以佛法故事般的言外深意，由人們憑各自心性去參悟領會。

　　侯麥的故事具有不可轉譯的性質，是最難在一瞬間用省力捷徑抓住的導演，因為他作品的戲劇性變化，全在細微閃念之間完成。想再次經歷故事的人，必須再次經歷那如同現實一樣走完細節的影像歷程；傾聽主角們嚶嚶對話，跟隨他們走遍巴黎的大街小巷……，實在無法用語言，清楚講述侯麥的任何一段影像，就如同無法以另外一種方式，講述田野裡一陣從無到有的風一般。

　　侯麥始終把注意力集中在青年男女的情感世界，他認為「人在18歲到25歲之間，擁有了自己的思想，而人生的其餘階段，只不過是來發展和實現這些思想」。侯麥的作品是少男少女們情感世界的實驗室，他透過研究人類最微妙的情感世界，來探究世上的其他秘密。《夏天的故事》描述賈斯柏三段無法定向的感情，選擇、猶疑、軟弱、堅強、理想、現實、未來、等待……相互轉化、相互生成，在賈斯柏周圍纏繞生成而又破敗瓦解。我們看到自我尚未定型的青年，在青春動盪中，面對自我認知過程的迷惘和困惑。這樣的角色也許只是隨著人類生活城市化而產生的歷史階段現象，也許是人類在確認自我時必經的歷史過程。這些在城市中脆弱無助的年輕人，不知道自己想要什麼，不知道自己未來要做什麼，他們裸露在侯麥冷峻、嚴厲而又寬容溫和的攝影機前，在曖昧的生活中遲疑地伸展曖昧的本性。「等一等，再等一等」，這是侯麥主角們靈魂深處的聲音，畢竟愛情使人成熟，愛情也使人迷惑。

　　理想與現實的矛盾，自私與軟弱的本性、真實與虛假的徘徊、誘惑與純真的兩難、等待與虛妄的選擇、浪漫與可笑的界限、欺騙與坦誠的轉化、勇敢與怯懦的相近、自由與困窘的悖論……侯麥的電影呈現了城市人的各種猶豫與徘徊，對於人類的軟弱本性，報以輕輕的嘲諷和會心的微笑，讓人們在嘲諷中看見自己。如果說每個導演一輩子都只是在拍一部電影，那麼侯麥就是在拍這麼一部邊走邊聊，帶有微微臉紅和淡淡寬容的連綿電影。

　　侯麥在六旬、七旬乃至八旬之齡，對於苦澀青春的咀嚼能力，著實令人驚訝。63歲時拍攝《沙灘上的寶琳》、66歲拍攝《綠光》、76歲拍攝《夏天的故事》、78歲拍攝《秋天的故事》，時間的流逝對於侯麥的青春記憶似乎毫無損傷，侯麥的青春故事仍然充滿少男少女在沙灘相遇的敏感、酸澀、危險、動盪和感傷。如同《夏天的故事》裡的賈斯柏：「我處在生活之中，周圍的一切存在，但我不存在。」侯麥銳利的智慧背後，是一抹不易察覺的關於時間的淒涼。

侯麥的作品充分說明了，人是一種會走動、會說話的生物，而他的鏡頭對人的語言、人的行走，表達了足夠的關注和敬意。在侯麥的影片中，人們似乎也能感受到那寬容和諒解的宗教背景。侯麥說：「基督教精神和電影具有同一性，電影可以說是20世紀的教堂。」這當中也許可以體味侯麥深藏在平易樸素背後的雄心壯志和良苦用心。

侯麥於2001年拍攝表現法國大革命的《貴婦與公爵》（L'Anglaise et le Duc），仍然是以對話言語構成主體。侯麥執著於自己的作品風格，而羅伯·布列松在《電影書寫札記》中的一句話，似乎是對其堅持簡

《綠光》1882年初版書封

練的總結與肯定：「有兩種簡練。壞的：開始簡練，半途而廢；好的：一貫簡練，始終如一，多年努力的回報。」

2007年，侯麥根據法國作家杜爾菲（Honoré d'Urfé）的愛情經典巨著《阿絲特蕾》（L'Astree）改編，拍攝最後一部電影《愛情誓言》（Les Amours d'Astrée et de Céladon），藉由在愛情中的迷惘男女，穿透華麗迷牆與重重道德考驗之後，見證愛情的純粹與存在。

2010年1月11日，艾力克·侯麥卒於法國巴黎，享年89歲。

謝爾蓋・邦達爾丘克
Sergei Bondarchuk（1920～1994）

謝爾蓋・邦達爾丘克

　　邦達爾丘克以俄羅斯民族特有的厚重嚴謹風格，把托爾斯泰（Leo Nikolayevich Tolstoy）的《戰爭與和平》（War and Peace）改編成為具有史詩風格的宏偉影像作品。

　　而在邦達爾丘克的背後，是一大批俄羅斯卓越電影藝術家：邦達爾丘克的老師格拉西莫夫（Sergei Gerasimov，作品有《靜靜的頓河》、《湖畔》、《列夫・托爾斯泰》）、瓦西里耶夫兄弟（Georgi Vasilyev & Sergei Vasilyev，作品有《夏伯陽》、《保衛察里津》、《前線》）、奧澤羅夫（Yuri Ozerov，作品有《解放》、《莫斯科保衛戰》）、羅斯托茨基（Stanislav Rostotsky，作品有《這裏的黎明靜悄悄……》、《白比姆黑耳朵》）、梁贊諾夫（Eldar Ryazanov，作品有《命運的嘲弄》、《辦公室的浪漫》、《兩個人的車站》、《殘酷的羅曼史》）、羅沙里（Grigori Roshal，作品有《苦難的歷程》三部曲）……俄羅斯成就了一個富有民族共同精神的博大創作群體，他們為世界電影藝術奉獻出一首恢弘的交響曲。

在恢宏的題材面前，邦達爾丘克總以細膩的人物精神世界，揭示對歷史、社會、戰爭以及人類生存的思考。

　　1920年9月25日，邦達爾丘克生於比洛焦卡。曾在羅斯托夫的戲劇學校學習，後來受徵召進入蘇聯紅軍，參加衛國戰爭。1946年退役，進入蘇聯國立電影學院表演系，成為格拉西莫夫的學生。1948年，在他尚未畢業時，就參加了《青年禁衛軍》（The Young Guards）的表演，扮演第一個角色——瓦柯。1951年，邦達爾丘克由格拉西莫夫推薦，在烏克蘭導演阿洛夫（Aleksandr Alov）執導的《烏克蘭詩人舍甫琴柯》（Taras Shevchenko）中扮演舍甫琴柯。他成功塑造了這個人物，將劇中人的遭遇與沙俄時代被奴役農民的悲慘命運緊密相聯。此片在捷克的卡羅維瓦利影展上獲最佳男演員獎，確立了邦達爾丘克的影壇地位。

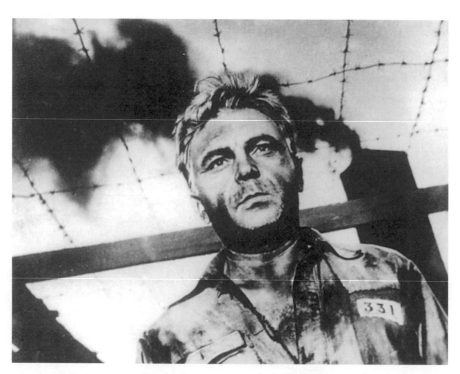

《一個人的遭遇》劇照

　　1956年，邦達爾丘克在莎士比亞名著改編的《奧塞羅》（Othello）裡，飾演勇敢、莽撞、脆弱的摩爾人奧塞羅，恰當又深情地演繹出這個充滿悲劇色彩的角色。同時，他結識了扮演純潔無辜的苔絲德蒙娜的伊琳娜·斯科布采娃（Irina Skobtseva），兩人成為人生伴侶和事業夥伴。他們一同在電影學院授課，一同演出電影。在邦達爾丘克執導並主演的《戰爭與和平》中，斯科布采娃扮演海倫，她以高貴、典雅的風格詮釋了這個複雜的貴族婦女形象。

　　1959年，邦達爾丘克導演並主演《一個人的遭遇》（Destiny of a Man），改編自肖洛霍夫（Mikhail Sholokhov）的同名小說，描述俄軍戰士索柯洛夫的一生際遇。衛國戰爭剛爆發，木工索柯洛夫就上了前線，在戰爭之中，他走過一條磨難多艱的道路：他被德軍俘虜，在集中營做過非人的苦役；但他機智地駕車回到了俄軍營地，還俘獲一個德軍少校，並帶來重要的情報。戰爭使索柯洛夫失去所有親人和溫暖的家，但戰爭的殘酷並未使他的心靈變得剛硬。影片結尾處，他把同樣在戰爭中失去親人的小男孩凡尼亞當成自己的兒子，兩個失去親人的人都找到了「親人」。影片忠實傳達出肖洛霍夫的哲理思想：任何事物也不能阻止萬物生長。

　　邦達爾丘克在執導這部影片時，基本的創作原則是真實，嚴峻而殘酷的真實。他說：「我既不想削平肖洛霍夫的小說稜角，也不故意使它更尖銳。」他力求影像語言儘可能貼近生活、貼近事件、貼近細節、貼近一切真實。為此邦達爾丘克詳細研究各種背景資料，與參加過衛國戰爭的戰友們進行無數次談話，跟過去的戰俘與從前法西斯集中營的囚犯做許多次的訪談，在細節的把握、整體情緒的控制上，全力做到了儘可能的嚴謹。

　　這種謹嚴精細的創作方法是邦達爾丘克的一貫作風，更是俄羅斯電影工作者良好的藝術傳承，而其背後是一個國家機器的強大支持，方使得電影藝術不必過分遷就市場，沒有巨大商業壓力的作品才能夠精工細作，成為經典。

　　《一個人的遭遇》當中有不少可圈可點的經典鏡頭。當索柯洛夫和難友們一起挖墓穴時，他找到了悄悄溜走的時機，他在小樹林裡飛奔，眼前掠過一片開闊的麥田，他爬了過去，躺在柔軟的麥田裡，折斷麥穗，用手掌揉著

麥粒，放進嘴裡猛嚼。他舒展在麥田之上，聽著遠處的鳥鳴，感受著風吹麥浪……突然，從遠處傳來了狗吠聲，德國兵的摩托聲也轟鳴傳來，索柯洛夫又被抓回集中營。

這一段鏡頭是用直升機拍攝，飛機螺旋槳強勁的風力把麥田吹成盛開的巨大花團，起伏的麥浪波濤洶湧，沉醉於自由的索柯洛夫就躺在花團的中央……。邦達爾丘克用宏闊的場景，拍出人歇息在俄羅斯土地的懷抱中，泥土、莊稼、花香、鳥鳴構成永不屈服的俄羅斯民族特性。索柯洛夫自墳場逃跑的長鏡頭，是扮演索柯洛夫的邦達爾丘克用雙手捧著攝影機奔跑所拍下的，貼切表現逃出囚禁的強烈渴望。採石場一場戲的音效處理也很有特色，荒涼的採石場只有不斷重複而單調的鑿石聲響、沉重而均勻的腳步聲和採石聲，從而構成無處不在的聲音牢籠，把囚犯們牢牢困於時間的停滯狀態之中。

1966年至1967年，邦達爾丘克執導的《戰爭與和平》分四部先後上映，以1812年俄國衛國戰爭為中心，反映了1805年至1820年的重大事件，包括奧斯特利茨戰役、波羅底諾會戰、莫斯科大火、拿破崙潰退等。透過對安德列、彼埃爾、娜塔莎在戰爭與和平環境中的形象塑造，展示了人類永不磨滅的精神，是電影史上的不朽之作。該片場面壯闊、氣勢磅礴，繼承了蘇聯在拍攝歷史題材與軍事題材方面的傳統，以托爾斯泰偉大著作為憑藉，邦達爾丘克又一次在畫面上展現了俄羅斯大地廣闊的場景。

為了拍這部電影，邦達爾丘克曾動用成千上萬的部隊，為了逼真重現歷史場景，他們儘可能到托爾斯泰筆下的戰場實地拍攝，邦達爾丘克如同當年著手寫作時的托爾斯泰一樣，總是親臨歷史現場，研究地形、鋪排人物、指揮調度。在電影史上，《戰爭與和平》創下了「一部影片在不同地方拍外景最多」的世界紀錄，邦達爾丘克在俄羅斯大地上選擇了168處外景地。在一場古老戰役的舊戰場上，士兵們揮戈挺進的壯烈場景，讓每一個參與此片的人熱血沸騰、激動不已。

這部電影有五位美術設計，總共要完成二百多場布景以供拍攝，其中50場布景甚至在細節上幾乎達到歷史的真實。影片製作者的宗旨是：「透過托

爾斯泰認識時代的歷史主義，又透過時代的歷史主義認識托爾斯泰。」為了尋找羅斯托夫家的花房，工作團隊幾乎跑遍莫斯科全城；在那裡，少女娜塔莎初次遇到她的第一次感情。他們還使用了那個時代的真實文物，甚至有數千人將家中收藏數十年的珍品寄給了邦達爾丘克。《戰爭與和平》中，邦達爾丘克結合千萬人的努力，構成影像的迷人魅力，少女娜塔莎參加生平第一次重要舞會，月光下，娜塔莎想要抱著雙腿飛起來的囈語、老橡樹枯而返綠的茂盛姿態、娜塔莎一家的鄉間狩獵、三角琴伴奏下俄羅斯歡樂健康的民間舞蹈、安德列中彈後天空中緩緩劃過的蒼老浮雲……邦達爾丘克將無數動人場景從托爾斯泰的文字中釋放出來，成為鮮活生動的世界性電影語言。

邦達爾丘克扮演的彼埃爾和扮演安德列公爵的吉洪諾夫（Vyacheslav Vasilyevich Tikhonov），完美闡釋了文學作品中一對相互映襯的人物。彼埃爾的柔軟、敏感和內涵深廣，安德列的剛毅、勇猛、果敢和凝重，使人們更有理由相信這兩類人物的完美統一，正是托爾斯泰心中的最佳人格理想。

演員出身的邦達爾丘克，以強有力的智慧和才情克服了外表的不足，使他略顯臃腫的外型可以飾演各種角色，而觀眾渾然不覺其體型對於他的限制。他也充分肯定演員在電影中的地位：「開誠佈公地說，不論我們的導演、攝影技巧，以及我們複雜的電影生產部門所取得的成就多麼重大，無論我們的電影語言多麼精闢和詩意盎然，最終，影片的成敗仍決定於影片中的演員。」

1982年，邦達爾丘克與義大利、墨西哥合作，執導《紅鐘》（Red Bells），獲得卡羅維瓦利影展大獎。

蘇聯導演的電影是電影各要素均衡發展的作品，他們把一切可用來炫技的心思都深潛於樸素平易的敘事之中，只有俄羅斯才能拍攝出《靜靜的頓河》（Quiet Flows the Don）、《戰爭與和平》等一系列帶著俄羅斯特有民族氣息的史詩作品。

1994年，邦達爾丘克病逝於莫斯科，他導演的最後一部影片《靜靜的頓河》，則在擱置近15年後，由其子完成剪輯並且作為影集在電視台隆重上映。

薩蒂亞吉・雷

043

Satyajit Ray（1921～1992）

薩蒂亞吉・雷是印度當代電影的奠基者之一，也是為印度電影贏得國際聲譽的重要電影人。他的影響跨越國界，成為印度歷史和印度心靈的註腳。

1921年，薩蒂亞吉・雷生於印度加爾各答一個藝術世家，曾擔任廣告公司的美術設計，因此對畫面和構圖相當在行。1949年結識來到印度拍攝電影的法國導演尚・雷諾瓦，學習到法國新浪潮電影的技巧和語言，並在前往倫敦工作期間受到義大利新寫實電影啟發，同時也獲得一個觀照印度的全新視

薩蒂亞吉・雷的畫像。由 Rishiraj Sahoo所繪（圖片來源：Rishiraj Sahoo）

野，這一點對他後來拍片有著絕對的影響。

1955年，他回到印度開始涉足電影行業，成為印度新電影運動的創始人。當時的印度影壇完全是歌舞片和娛樂片的

黑澤明曾說：「如果沒看過薩蒂亞吉・雷的電影，就好比活在這世上，卻從未見過太陽與月亮。」

天下，每年的產量高達千部，已經是世界上年產電影最多的國家之一，但絕大部分都是低成本的娛樂片。

薩蒂亞吉・雷根據班納吉（Bibhutibhushan Bandopadhyay）的小說改編、拍攝了電影《小路之歌》（Pather Panchali），有力地扭轉了印度電影的方向。從此，他在電影裡對印度的社會問題、種性問題、宗教問題，一一提

出尖銳的批判。《小路之歌》是一部孟加拉語影片，被稱為「阿普三部曲」（Apu Trilogy）的第一部，描述孟加拉邦一個農民家庭極度貧困悲慘的命運，反映印度的社會現實，以及印度農村宗法制家庭的瓦解。這部影片獲得了法國坎城影展的最佳人文紀錄獎，並相繼得到印度最佳電影獎和其他多項國際大獎，從而使印度電影受到更多的關注。

　　1956年，薩蒂亞吉・雷拍攝了「阿普三部曲」的第二部《大河之歌》（Aparajito），這是《小路之歌》的續集，描繪童年阿普成長為少年的坎坷經歷。這部影片獲得威尼斯影展金獅獎，還獲得了舊金山影展的最佳導演獎及其他國際獎項。1958年，他導演的諷刺喜劇片《點金石》（Parash Pathar），和《音樂室》（Jalsaghar），都獲得了好評。

　　1959年，他拍攝了「阿普三部曲」的第三部《大樹之歌》（Apur Sansar），敘述成年阿普的生命故事，其對印度現實的真實描繪，震驚了印度影壇，更在國際影壇深受好評。次年，他導演的《女神》（Devi），赤裸裸地揭露印度社會以無辜少女祭神的罪行。

　　1961年，為了紀念印度偉大作家泰戈爾（Rabindranath Tagore）誕生100周年，薩蒂亞吉・雷拍攝了紀錄片《泰戈爾》，這是一部感人至深的影片。為了向偉大的印度文豪致敬，他還根據泰戈爾的小說改編拍攝了三段式影片《三個女兒》（Teen Kanya），海外發行時以當中二段組成的《兩個少女》（Two Daughters）在墨爾本影展獲獎。

　　1963年，他的《大都會》（Mahanagar），獲得柏林影展最佳導演銀熊獎。1964年的《孤獨的妻子》（Charulata），同樣取材於泰戈爾的小說，再度為他贏得柏林影展最佳導演獎，並獲得羅馬「天主教法庭獎」、印度總統金質獎，以及國家電影獎年度最佳影片等大獎。1966年，他的影片《英雄》（Nayak），描繪一個名演員的悲慘遭遇，獲得柏林影展的國際評論大獎，他也因此獲得電影特別提及獎項。

　　薩蒂亞吉・雷幾乎是國際影展常勝將軍，1969年，他執導的《歌手古比和鼓手巴卡》（Goopy Gyne Bagha Byne），獲得印度總統金質獎、墨爾本

影展最佳影片與奧克蘭影展最佳導演獎；次年，他的《森林中的日日夜夜》（Aranyer Din Ratri）在歐洲獲得熱烈迴響。同年的《仇敵》（Pratidwandi）是他表現加爾各答政治形勢的三部曲之一，緊接著又拍攝第二部《有限公司》（Seemabaddha），此片獲得印度總統金質獎，第三部《中間人》（Jana Aranya）也獲得肯定。這幾部影片是他對印度政治的鮮明態度，是政治氣息濃厚、深刻反映印度現實的傑作。

1973年，他的《遠方的雷聲》（Ashani Sanket），獲得柏林影展的最佳影片金熊獎，這部影片也被公認為是他後期作品當中最出色的一部。

在30多年的電影生涯中，薩蒂亞吉・雷拍攝了大量傑出的影片，讓世界透過他的電影認識印度的真實面貌、印度電影人高超的電影技巧，以及身為藝術家的社會良心。

皮耶・保羅・帕索里尼

Pier Paolo Pasolini（1922～1975）

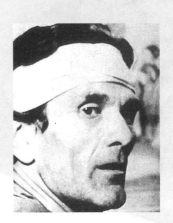

皮耶・保羅・帕索里尼

「文質彬彬的異教徒」——皮耶・保羅・帕索里尼以驚世駭俗的叛逆，走完自己的一生。1975年11月1日，萬聖節和萬靈節之間的那個夜晚，義大利作家、導演帕索里尼在羅馬郊區被一個17歲的男妓用棍棒擊殺。帕索里尼用極端的矛盾，以他自己特有的方式「戰死沙場」，走完53年的人生。

1922年3月5日，帕索里尼生於義大利波隆那，這是威尼斯東北方的一個偏僻小鎮。父親是擁護法西斯主義的貴族，母親是一位性情溫和的學校教師。父親的「暴力」和「佔有欲」與母親的溫柔形成強烈對比，母親把全部的愛投射在兒子身上，父母這段不愉快的婚姻，在帕索里尼的童年積鬱成必須以一生來消化的烈火。帕索里尼在回顧往事時說：「我的生活，受到父母之間經常當眾大吵的影響。這些場面，讓我有想一死了之的衝動……。」

在本質上，電影是對太陽的一種質問。」帕索里尼如此定義電影。

帕索里尼在故鄉上完大學，戰時被徵召入伍，戰後在中學任職，也開始了他的創作生涯。他用方言寫詩，在當時堪稱壯舉，而《格蘭西之燼》（Le ceneri di Gramsci）和《我們這時代的宗教》（La religione del mio tempo）等詩集的出版，使他贏得了詩人的頭銜。隨著他一

《羅馬媽媽》中飾演綽號「羅馬媽媽」的妓女的安娜·馬格納妮（Anna Magnani）與飾演其16歲兒子的埃托雷·加羅法洛（Ettore Garofolo）。（圖片來源：Deborah Hustic）

系列重視視覺映射的小說發表，他自自然然地過渡到電影業，他曾為費里尼等人撰寫過電影劇本，包括《卡比莉亞之夜》和《甜蜜的生活》。

在他任教的羅馬邦區貧民窟裡的生活，成為他文字創作的主角：騙子、竊賊、強盜、妓女、男妓……這些記錄社會邊緣人的作品屢遭非議，但帕索里尼卻說：「真正的殘酷來自事物本身，是生活的本質使人產生恐怖。」

帕索里尼的觀察視野從未離開過貧民窟的底層生活，他在貧困生活中找到反擊社會的動力支點，徹底思考、斷然反擊、毫不妥協、窮追猛打的性格特質，也許正是羅馬貧民窟裡的現實生活。

帕索里尼覺得文字未能盡情表達自己的思想和感受，於是他改以影像作為媒介。1961年，他執導了電影處女作《寄生蟲》（Accattone，又譯《乞丐》），獲得熱烈讚揚。第二部作品是1962年的《羅馬媽媽》（Mamma Roma），獲得1962年威尼斯影展電影俱樂部聯盟獎。這兩部影片都受到左翼共產黨指責，認為他消極地處理歷史中的階級問題，而這與傳統的馬克思主義大相違背。然而，帕索里尼卻說：「真正的馬克思主義者，不必是一個好的馬克思主義者（諸如善良、能幹、信仰堅定……），他的作用是要將一切的正統和必須遵行律法的必然性，逼到危險的盡頭。他的任務就是要——打破現存的所有規則。」

　　在前兩部影片的非議聲中，1963年帕索里尼又拍了《軟乳酪》（Curd Cheese），以拍攝一部耶穌受難電影的工作過程作為情節線索，將基督教和「次無產階級」問題相喻，嘲諷中產階級的宗教觀。這部影片同時引來宗教界和社會政黨的抗議，只放映一次即遭永遠禁映，帕索里尼還被指控「瀆神」而受到四個月的監禁。1964年，帕索里尼將聖經故事以無產階級革命的方式搬上銀幕，拍攝了《馬太福音》（Il vangelo secondo Matteo），這部以紀錄片形式運鏡的作品，展示了電影在表現神聖史詩方面的實績；人物對話全部取自《聖經》，也構成這部作品在局限中創造自由和無限的奇觀。這部影片獲得威尼斯影展評審團特別獎。

　　1966年，他拍攝了寓言式的《鷹與麻雀》（Uccellacci e uccellini），以兩個修士和一對父子的故事，講述對「人類走向何方」這個問題的困惑和思考。現實世界的荒謬，人的救贖與私有制相互矛盾的現象，暗示人類如果沒有知識分子的指引，只能走向不可知、神祕和荒謬的境地，本片被稱為「意識形態喜劇片」。

　　自1967年的《伊底帕斯王》（Edipo re）開始，帕索里尼拍攝了一系列取自神話、民間故事和傳統文學名著的故事，以優美充沛的電影影像語言，展現人類明亮的身體和性愛。影片充滿視覺禁忌的大膽破壞，坦白、赤裸、直視……帕索里尼以惡作劇式的真誠，在寬大螢幕上呈現「不可能」的視覺隱祕，散發著異教氣息的畫面，隱含著人類自我解放的意味。《伊底帕斯王》和《米蒂亞》（Medea）都是帕索里尼借助傳統故事陳述自己觀點的電影，他認為：在宿命擺布之下，伊底帕斯是拒絕理性思維而走向自我毀滅的現代人寫照，米蒂亞的復仇則象徵著無產階級的復仇。

　　在《生命三部曲》（Trilogy of life）——《十日談》（Il Decameron）、《坎特伯里故事集》（I racconti di Canterbury）和《天方夜譚》（Il fiore delle mille e una notte）中，帕索里尼把人類的身體之愛拍得如流水般，平易通暢、顯豁敞亮的性愛場面，彷彿出自兒童好奇的眼光。帕索里尼說：「以保護他人道德為名禁止色情，是為了禁止其他更具危險性的事物找藉口。」帕索里

尼以赤裸的性愛為武器，反對現代資本主義強加在人們身上的物化和異化枷鎖，他說：「身體始終具有革命性，因為它代表了不能被編號的本質。」身體是上天賦予每個人抵禦世界的自衛武器，帕索里尼以電影的方式重新發現並擦拭淘洗，再投入戰鬥之中。

帕索里尼站在羅馬貧民窟的階層上，抨擊中產階級的虛偽和禁忌，但他這些作品成名之後，卻淪為中產階級的消費對象。他們衣著光鮮地湧進電影院，帕索里尼用以攻訐他們的新作品，往往成為他們的風雅談資。毒芹化成了美酒、炸藥變成了甜點，資本擁有者以無所不食的強勁之胃，把帕索里尼連同他的全部作品一起「吞噬」。這是超出其作品意義之外的悲哀和無奈，帕索里尼長時間在這種矛盾和屈辱中和自己進行著戰鬥。在全面發瘋的社會裡，他這個「世人皆醉我獨醒」的挑戰，先失對手，再被挾持。

帕索里尼將挑戰封建道德和宗教特權的小說《十日談》，拍成了不加掩飾的惡俗，而《坎特伯里故事集》幾乎全篇充滿「屁」的故事，地獄中的撒旦以放屁「放」出無數的教士，最後與眾多裸女共舞的場面，想來應該是對小市民、道德家的諷刺反擊。

《生命三部曲》潛藏的憤怒和無奈沒有被轟然釋放，中產階級反諷式的激賞，將帕索里尼推向更深的鬱悶深淵，他陷於深入骨髓的自我憎恨：「我與莫拉維亞（Alberto Moravia）、貝托魯奇（Bernardo Bertolucci）一樣，是個小資產階級分子，也就是說，是個狗屎蛋。」

憤怒的帕索里尼，用影像來「污染」神聖。他熱愛一無所有的流氓與無產階級，並在影片中重新講述耶穌受難，被他視為「現世基督」的人物往往是竊賊、搶劫犯之流。他說：「真正被污染的是羅馬郊區的貧民百姓和廣大的受剝削階級，正是包括自己在內的庸俗與油滑的資產階級，用虛偽透頂的教義來污染純真率直的無產階級。」在資產階級的教義和日常生活中，充滿著不健康的自私、膽怯、享樂和羞恥的黴變氣味。他認為知識分子的角色，就是不去占據任何角色，而是與任何一個角色保持鮮明、激烈的矛盾。

　　1975年，帕索里尼又拍出更令人瞠目結舌的《索多瑪120天》（Salò o le 120 giornate di Sodoma），這部「可怕」的影片被稱為電影史上「最骯髒的影片」，是一部「不可不看，卻又不可再看」的影片。影片改編自18世紀備受爭議的作家薩德（Marquis de Sade）的小說，描述二戰末在納粹占領的義大利北部某城，四位高官以極其野蠻的方式性虐待和殘殺16位少男、少女的故事。這部電影以近似紀錄片的手法，呈現骯髒、血腥和不堪入目的性虐待，刺人目光的一幕幕場景，在鋼琴師的伴奏下進行，帕索里尼又一次在銀幕上表現了驚世駭俗的「不可能」。

　　有人說：「情色，在帕索里尼的《天方夜譚》裡，是愛；在《索多瑪120天》裡，是恨」。帕索里尼在電影中把虐戀分為「對肛門的迷戀」、「對糞便的迷戀」和「對血的迷戀」幾個部分，裸裎、鞭打、肛交、鮮血使全篇進入獸欲的狂歡。影片按照《神曲》（Divina Commedia）的結構，分成序幕（「地獄之門」）和三個「敘事圈」，四位主導虐戀的權勢人物分別是主教、法官、總統與公爵，象徵支撐西方政體的四根支柱：神權、法權、政權和封建勢力。

　　在狂歡的背後，可以看見帕索里尼的焦慮：任何一種生存的形態，恣意發展而不受任何約束就會產生危險，當一種自由恣意發展，最後也將成為暴力和專制。帕索里尼刻畫了人性極端處的瘋狂，來到人性相通的邊界，向上的路和向下的路是同一條路，在帕索里尼那令人目眩的深淵前，我們轉身看到了社會的樣貌，也看到了自己。

　　帕索里尼是一個混亂躁動的巨大矛盾綜合體，他從未取悅過任何人，也不會取悅我們，更不會取悅左派……他尤其不取悅知識分子，因為他與一般意義的知識分子是對立的。帕索里尼以第三人稱寫給自己的悼辭中這樣寫道：「他已下定了決心，變成一名戰士。雖然他的生命像個非法之徒，但他是一個人道主義者。像是一個乞丐般，他走遍了貧民窟，從那兒發出了憎恨的資訊……在他對此展開戰鬥時，他嘎然而亡……」

　　在《索多瑪120天》上映之後，帕索里尼命喪荒郊。帕索里尼終生不斷的矛盾、否定、反抗和出擊，因為身體的偶然意外暫時歇止。帕索里尼自己說：「死

亡是絕對必要的，因為只要我們活著，我們即缺乏意義……死亡變成生命中令人眩惑的蒙太奇……幸虧有了死亡，我們的生命才得以表現自己。我是這麼充滿激情、這麼瘋狂地擁抱生命，我知道，我將死無葬身之地。」

　　毀譽集於一身的帕索里尼屍骨未寒，教士們便開始驅除他「邪惡的靈魂」，而他的朋友、學生和包括沙特（Jean-Paul Sartre）、貝托魯奇和羅蘭・巴特（Roland Barthes）在內的崇拜者們則為他舉行了隆重的葬禮，尊奉他為「聖-皮耶・保羅」。有人說：「不管是帕索里尼的朋友，還是他的敵人，都無法在他的時代理解他，那要等很久、很久以後……」

瑲·安東尼奧·巴登
Juan Antonio Bardem（1922～2002）

瑲·安東尼奧·巴登

　　巴登是西班牙傑出的電影導演，也是一個十分堅定的共產黨員。他被稱為西班牙的良心與勇氣的象徵，因為在佛朗哥（Francisco Franco）獨裁統治時代，社會黑暗，大多數電影人面對這樣的現實都成了失語人，而巴登則高舉社會批判的大旗，透過電影勇敢地批判現實。1955年，法國的一家雜誌評論他是世界上最好的五位導演之一，從現在的觀點來看，他或許沒有那麼偉大，但是他的影響確實相當深遠。

　　20世紀中期，西班牙電影已經湧現了四代電影人，第一代的代表是布紐爾（Luis Bunuel），他是西班牙無可爭議的偉大導演，第二代電影導演的代表就是巴登，第三代的代表是卡洛斯·索拉（Carlos Saura），第四代的代表是名揚世界影壇的阿莫多瓦，他們共同構築了西班牙20世紀電影輝煌燦爛的星空。

他是西班牙電影承先啟後的電影人，也是50年代西班牙電影復興的唯一旗手。

　　巴登出身於馬德里一個電影世家，青年時期受到蘇聯大導演普多夫金（Vsevolod Illarionovich Pudovkin）的蒙太奇理論影響，對電影產生興趣。他的父親是一個有名的舞臺劇演員，妹妹也是西班牙著名的演員。

1947年，他畢業於西班牙電影學院。在電影學院學習期間，他就和另外一位後來同樣傑出的導演路易斯‧貝爾蘭加（Luis Garcia Berlanga）合導了《漫步在古戰場》（Paseo Por Una Guerra Antigua），顯露才華。1951年，他和貝爾蘭加又聯合編導了《幸福的一對》（Esa pareja feliz），表達電影應該深刻反映現實的觀念。

在電影理念上，他和他的前輩布紐爾一樣，是一個尖銳批判現實的人，因此不受佛朗哥獨裁政府歡迎。在那個年代，他因為拍攝現實題材的電影觸怒當局而兩度入獄。當時，西班牙電影在佛朗哥的專制統治下十分貧瘠，遠離西班牙的社會現實，在電影語言上也沒有任何突破，而巴登電影的政治性和社會性都非常鮮明，對西班牙資產階級的面貌進行無情的諷刺。正因為如此，他成為一位電影社會學的大師。

1952年，他編寫了《馬歇爾，歡迎你》（Bienvenido Mister Marshall）的劇本，這部影片深刻揭露西班牙社會的矛盾衝突，次年獲得了法國坎城影展的最佳喜劇片、最佳劇本和國際影評人獎，巴登頓時成為國際矚目的電影人。

1955年，他導演的《騎士之死》（Muerte de un ciclista），被稱為是西班牙電影的新起點，還獲得坎城影展的國際影評人獎。第二年拍攝的電影《大路》（Calle Mayor），再次於坎城影展獲得國際影評人獎。1957年的《復仇》（La Venganza）獲得奧斯卡最佳外語片提名，1963年的《無辜的人們》（Los inocentes）又獲得柏林影展的聯合評論獎。連續獲得國際影展大獎之後，巴登成為西班牙50年代後最具代表性的導演。他企圖以電影藝術改變西班牙的社會現況。

1976年，他拍攝了《橋》（El Puente），獲得莫斯科影展的大獎。1979年，他的《一月的七天》（7 días de enero），以現實主義的手法，描繪殘餘的佛朗哥分子在1977年製造的血案真相，再次獲得莫斯科影展大獎。1982年，他拍攝了《警告》（La advertencia），獲得卡羅維瓦利影展特別獎。

在電影的表現技巧方面，他對於蒙太奇的運用相當純熟，善於運用景深

等電影語彙，表達自己的政治和社會理念，同時似乎也受到法國新浪潮電影的影響。

　　對於西班牙電影的評價，安東尼奧・巴登對布紐爾的評價很高，認為他是一位不折不扣的大師。但是，他不喜歡後輩阿莫多瓦的電影，認為阿莫多瓦迎合小資產階級的趣味，同時太專注於性愛題材。在一場演講中，他說：「永遠要以批判的眼光，關注你身邊的世界。」事實上，他一直都是這麼做的。

 046

亞倫・雷奈
Satyajit Ray（1922～2014）

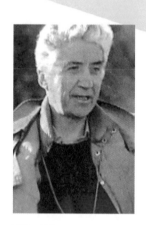

亞倫・雷奈的電影有兩個面向：一個巨大深刻，探討足以改寫大歷史的事件；一個幽微細膩，直指人類心靈暗影浮動的晦冥處。

尚・雷諾瓦曾說：「多數導演想在一部影片中說很多道理，但都不成功；有些導演只想在電影中闡述一個道理。」亞倫・雷奈正是一位一生只想講述一個道理的導演，他只關心人類內心深處的聲音，只專心守候一種光影的顫動。

亞倫・雷奈

1922年6月3日，亞倫・雷奈生於法國布列塔尼小鎮的瓦納。電影、漫畫、普魯斯特（Marcel Proust）的小說，為他開啟藝術啟蒙之路，他曾說漫畫

▶▶

「我是誰」—— 亞倫・雷奈

是讓他認識電影技巧的第一個媒介，為了看沒有法譯本的連環漫畫，他甚至專程前往義大利；日後並將他所喜愛的繪畫、詩歌、哲學、音樂……美好事物統

統融入作品中。1943年，21歲的亞倫・雷奈考入法國高等電影學院，但不久後就退學了 他認為在法國電影資料館看影片比在學校上課收穫更大。

他的導演生涯是從拍短片開始的，1948年的《梵谷》（Van Gogh），為他贏得威尼斯影展的兩個獎項以及1949年的奧斯卡短片金像獎；1950年的《格爾尼卡》（Guernica），他將畢卡索的名畫格爾尼卡和超現實主義詩人的解說拼貼在一起，直指戰爭的血腥與殘酷；1955年另一部短片《夜與霧》

（Nuit et brouillard）以納粹大屠殺為背景，第一次把記憶與遺忘間的糾葛呈現出來，並將對史實觀看和理解的主動權交給觀眾。亞倫‧雷奈也在一系列短片中開始嘗試蒙太奇等多種表現技法，他總是說：「形式就是風格。」

舉足輕重的世界大事件是亞倫‧雷奈作品極重要的活水源頭。例如：《夜與霧》裡的猶太集中營生活、1959年《廣島之戀》（Hiroshima mon amour）裡的廣島原子彈轟炸、1963年《穆里愛》（Muriel ou Le temps d'un retour）中法國在殖民地阿爾及利亞的暴行、1967年《遠離越南》（Loin du Vietnam）的越南問題、1977年《天意》（Providence）裡的智利獨裁政府……，在1966年《戰爭終了》（La Guerre est Finie）中，一句「戰爭雖然結束，但打鬥依然繼續」的名句，傳誦一時。他在人類記憶和夢的深處，探索歷史大事的刻痕，並將其轉化成令人低迴思索的影像。

亞倫‧雷奈擅長運用作家的敏銳觀察力，透過鏡頭捕捉人們情緒轉換的節奏，他的作品是詩、畫和哲學的混合物，攝影機則是他的筆。

在劇情片與紀錄片聲音畫面的拍攝剪輯間來去自如不露刀斧地穿梭，看似零亂的剪輯邏輯，帶有壓迫感和逃避心理的一系列特寫，牽絲攀藤的內心獨白，過去、現在和夢境的交錯……，觀眾隨著情境游移期間，是雷奈作品耐人尋味的一大特色。

《廣島之戀》中，戰爭和原子彈引爆的殘酷後果，僅僅以紀錄片書寫背景，前景則著力描寫戀人們經歷這場世紀災變後的傷痛與烙印。影片一開始，男女主角做愛的場面和原子彈受害者的紀錄片交錯剪輯，她說：「我來到廣島，看到原子彈爆炸後的滿目瘡痍和傷痕。」他則回答：「不，你沒有看到，你什麼都沒有看到。」導演把愛人手掌撫摸下的美麗身體，與被原子輻射燒傷、變形、腐蝕的人體相互對照，產生強烈的對比；在巨大的歷史悲劇陰影上突顯一對情侶辛酸渺小而微不足道的命運。雖說二者都背負著難以抹滅的悲愴，卻都難逃被遺忘的宿命。雷奈說：「整部影片是建立在矛盾的基礎上的」，一系列的對比只是這些矛盾的直觀展現。

　　該片拍攝完成後，製片人覺得這是一部毫無商業價值的實驗片，直到獲得坎城影展評論大獎，這部片才開始在巴黎、布魯塞爾、倫敦等城市放映，在巴黎更連續六個月高居賣座冠軍。有人把《廣島之戀》稱為西方電影從傳統進入現代的劃時代作品，它標誌著「左岸派」的創作高峰。

　　將新小說的語言、節奏與時空嵌入電影，讓人們可以看到時代的整體氛圍，影像和文學語言巧妙融合，不止使文學更形立體，雷奈對探索與實驗的高度企圖更是可見一斑。

　　1961年的《去年在馬倫巴》（L'année dernière à Marienbad）是亞倫‧雷奈又一部取材自新小說的作品，透過法國作家阿蘭‧羅伯-格里耶（Alain Robbe-Grillet）的冰冷視角，講述一段似乎存在過的愛情；電影中，人物以A、M、X取代姓名；地點是一座城堡的各各角落，卻刻意強調時間空間的錯致跳動與不確定性，既是囚禁之地，也是自由之邦，觀眾的思緒也隨之在定格與脫序間游走，你想什麼，什麼就是你。也許，根本沒有什麼去年，地圖上也沒有馬倫巴這個地方；可說是雷奈透過電影為人類創造的一塊精神綠洲，以看似虛空的方式詮釋自由，讓靈魂可以暫獲喘息。

　　雷奈無法忍受將不入流的小說改編成電影，堅持要和作家合作，創造以原著精神為本的電影故事；《廣島之戀》和瑪格麗特‧莒哈絲（Marguerite Duras）合作、《去年在馬倫巴》搭配阿蘭‧羅伯-格里耶（Alain Robbe-Grillet），都因他的堅持成為法國新浪潮電影的先驅。

　　80年代，雷奈的實驗進入了新階段。1980 年《我的美國舅舅》（Mon oncle d'Amérique）以法國行為學家亨利‧拉伯立（Henri Laborit）的論文為藍本，塑造三個現實生活中與命運拼搏的小人物，走出傳統劇情片窠臼，讓實驗室的大白老鼠流竄其間，同時穿插亨利‧拉伯立的訪談，後現代的趣味和對人們自以為可以「掌控全局」的嘲諷與科學性冷峻思辨的色彩，為他奪下當年坎城影展評審團大獎。

　　面對一包菸，抽與不抽看似一個單純的選擇，殊不知一個簡單思維的背後，其實歷經許多繁複的臆測；《吸煙／不吸煙》（Smoking / No Somking）

正是由這兩個不同選擇出發，雷奈用兩位演員分飾五男四女九個角色，人因經歷背景不同而有不同抉擇，衍生的結果當然也大相逕庭。類舞台劇誇張的表現手法，是雷奈進入90年代在實驗上又大膽向前邁步的明證。1997年的《法國香頌》（On Connaît la Chanson），雷奈以通俗的都會男女愛情遊戲包裝了人性中最難被看穿的自欺系統—自欺與欺人，可能源於無知也可能為了逃避真相⋯⋯。這兩部喜劇電影不只充分展現導演深厚的音樂素養，看似突兀的過場素材也讓他受封「後現代大師」的冠冕。

　　「死亡」總讓雷奈深深著迷，他曾說：「我在所有電影中都感覺到死亡，電影是活的墳墓。」80歲之後，慢慢面對人生無可避免的死亡時，他仍然持續探索持續創作，以兩年拍一部片的速度完成五部電影。這段時期的作品不乏幽默及對百態人生的理解寬待。2003年改編自舞台劇的輕歌劇《就是不親嘴》（Pas sur la bouche），華麗的場景服裝讓觀眾得以一窺20年法國戰後的浮華世界，在最原汁原味的法國香頌氛圍中看到雷奈對那個美好年代的緬懷；第三度與英國劇作家亞倫‧艾克鵬（Alan Ayckbourn）合作的《酣歌暢愛》（Life of Riley）是雷奈最後一部電影，以特定配樂取代永不出場的人，再經由劇場式的對白與獨白討論生命必然的老化及離開，雷奈式的冷靜理性，讓旁觀者有更多空間思考無可避免的「死亡」。

　　2014年3月1日，在贏得柏林影展銀熊獎與肯定「創新精神」的雅佛雷德鮑爾獎（Alfred Bauer Prize）三週後，雷奈在準備下一部電影的劇本時突然辭世，享年91歲。

047 阿蘭‧羅伯-格里耶
Alain Robbe-Grillet（1922～2008）

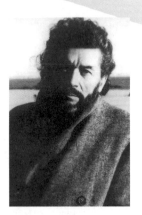

阿蘭‧羅伯-格里耶

　　法國「新小說」運動，是20世紀中期一個顛覆傳統寫作思維與形式的重大實驗；擁有「新小說教皇」之稱的羅伯-格里耶，寫作之餘投身電影編導，獨到的敘事風格與拍攝技法，無疑是法國及世界「新浪潮」電影的珍貴遺產。

　　1922年8月18日，阿蘭‧羅伯-格里耶在法國西部的軍港布雷斯特（Brest）出生，故鄉千堆雪般的海浪、自在翱翔的海鷗和飽經風蝕的岩石海岸，皆是他童年記憶最深刻的場景。

「每寫出一個字，都是對死亡的歡呼。」
　　　　——阿蘭‧羅伯-格里耶

　　1945年，他從法國國立農藝學院畢業，曾任國立統計與經濟學院特派員，也曾參與鐵路修建工作；1949年間進入一所動物荷爾蒙研究中心，為一圓創作夢，利用工作空檔在一幅荷蘭公牛譜系圖的背面完成第一部小說《弒君者》（A Regicide），手稿雖被出版社退回，卻沒有打消他的創作熱誠。

　　接下來的兩年時間，羅伯-格里耶在北非摩洛哥、西非幾內亞及加勒比海的馬丁尼克等地從事香蕉樹病蟲害的研究；1950年，因病從安地列斯群島返回法國途中，這位「徒有虛名的農藝師」決定辭去工作專職寫作。

以偵探探案的24小時所聽所見所感投射出真實生活的瑣碎，故事中的人物、時間、場域交疊錯置，打破以時間為主軸的敘事傳統，各種隱喻與想像空間，讓讀者也可以參與創作，在「情節迷宮」中周旋，1953年問世的《橡皮》（Les Gommes），令讀者和評論家都大為驚豔，被認為是「物本主義小說」的源起，法國大思想家羅蘭‧巴特（Roland Barthes）甚至給了羅伯-格里耶「小說界哥白尼」的讚譽。

透過「物」與環境細節投影現實世界「窺視者同時也是被窺視者」的《窺視者》（Le Voyeur）於1955年出版，刻意突顯生活瑣事與景物細節，淡化小說情節與人物心境轉折的羅伯-格里耶式寫作手法，為他贏得當年的「批評家獎」，卻也在文壇掀起不少爭議。

1957年的《嫉妒》（La Jalousie），以法文中「百葉窗」和「嫉妒」一語雙關的特質，描寫從未現身的主人翁頻頻透過百葉窗觀察妻子和外人互動所產生的種種心理變化；1959年的《在迷宮裡》（Dans le labyrinthe），敘述戰敗士兵欲歸還同袍遺物給家屬，卻像夢遊般一直在大雪紛飛迷宮樣的城市中打轉…。兩書都客觀冷靜且精確地描寫週遭事物及環境，以強烈的「視覺效果」取帶感性言語，奠定了格里耶在新小說派的先驅角色。

強調現實與存在，看似冰冷的「物」可以全知者的角色出場，使他的小說作品先天即具備強烈的鏡頭感；新小說作家和左岸派電影導演攜手同行指日可待。

40歲那年，格里耶的電影小說《去年在馬倫巴》（L'Année dernière à Marienbad）由法國左岸派導演亞倫‧雷奈拍成同名電影。為借助作家的目光和思維，把電影推向全新境界，雷奈讓格里耶親自寫分鏡劇本與對白，自己則像小學生一樣捧著格里耶的作品，拍成這部據說是史上最難懂卻拿下威尼斯影展金獅獎的著名電影。

這是一部充滿對話卻沒有人名的電影。M先生、A女士及A女士的丈夫，在一個清靜寂寥的旅館裡相遇，M先生不停對A女士述說他們去年相遇的所有細節，說著他們曾經有過的一段戀情與奇遇。A女士一開始並不相信他說

霍格里耶在灕江

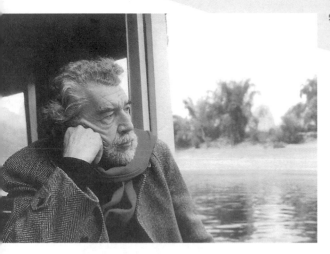

的話，但隨著不斷的講解、召喚和描述，A女士變得半信半疑，甚至在片尾和M先生一同離去……。

電影自一段神祕獨白揭開序幕：「古典裝飾的大房間，安靜的客房裡，厚厚的地毯吸掉了腳步聲，彷彿走在另一個世界上……。像是位於遠方的陸地，不用虛無的裝飾，也不用花草裝飾，踩在落葉與砂石路上……。但我還在此處，踩在厚厚的地毯上，在鏡子、古畫、假屏風、假圓柱、假出口之間，等妳，尋找妳。」

夢囈般的談話、冰冷遲緩的鏡頭、層層推進的空間、靜止不動的人物……，沒有劇情沒有邏輯，攝影機迷失在巴洛克風格建築的繁複裝飾裡；室內是熄燈的黑夜，鏡頭轉向室外，卻是陽光燦爛的白晝。永遠走不到盡頭的迴廊，無法確定身分的人物，毫無緣由的笑聲，陰森冷寂的沉默，突然打破這一切的熱烈掌聲，以及愈來愈激昂的音樂……。

「妳還是和從前一樣美，可是妳彷彿完全不記得了。」

「那是去年的事。」

「你一定弄錯了。」

「那也許是另外一個地方，在卡斯塔德，在馬倫巴，或者在巴頓薩爾沙，也或者就在這裡，在這間客廳裡……」。

電影中的偶然與巧遇，無調性音樂、多調性音樂穿透其間，幻覺般的多重

空間其實都是虛假的代名詞。霍格里耶在電影序曲中提道：「主角運用自己的想像與自己的語言，創造了一種現實。……在這封閉的令人窒息的空間裡，人和物似乎都是魔力的受害者，有如在夢中被一種無法抵禦的誘惑所驅使，無法逃跑或改變。其實沒有什麼去年，馬倫巴也不存在於地圖上。這個過去是杜撰的，離開說話的當下便毫無意義，但是當過去佔了上風，過去就變成了現在。」

意義模糊的影像和虛幻的文字，看似天外飛來一筆卻又讓觀眾低徊不已。格里耶認為，「藝術創作的目的不是為了解釋世界，而是為了安定人心」，他說：「人們在生活中常常碰到一大堆無理性或意義曖昧的事情。」他和導演雷奈都渴望人類有機緣在現實世界之外尋找靈魂喘息的空間。

關於全片的視覺特效，格里耶自認是受到比利時超現實主義畫家雷內‧馬格利特（René François Ghislain Magritte）的影響。馬格利特靠著畫框的幻覺，建立不可理喻、不可進入的荒謬空間，在《去年在馬倫巴》中這樣的荒謬同樣存在：人物有影子，樹木卻沒有陰影；眼睛看到多重空間，卻找不到入口。

這似乎是一部拒絕被理解的電影，又像是一部可以有無數種詮釋的電影。雷奈說：「這是一部可以用25種蒙太奇方式去處理的影片。」觀眾可以任意發揮想像力，從任何一種途徑解讀，一如我們面對複雜詭異的現實。甚至自嘲「還看不清這部影片的全貌，因為它有點像一面鏡子」。

格里耶像在解讀別人的作品般，好奇地發現影片中對於花園的描寫很像公墓，而片中不斷的勸說與誘導，似乎就是「亡靈尋找替死鬼，並允許後者於一年後再死」的古老傳說。他提出一種毛骨悚然的讀解方法：「一切發生在兩個鬼魂之間，其中一位很久以前就已經死去了……。」

格里耶用文字給鬱悶的現代人預約了一個虛幻的自由世界；亞倫‧雷奈用影像把它們轉譯成電影。格里耶和雷奈聯手改變了人們看世界的方法：讓人們透過虛幻的去年和並不存在的馬倫巴，看到了夢的真實倒影，人們沒有理由絕望，自由始終都在。從此，電影學院的教材中就多了這部不易理解的影片，它像塊厚重的磐石般躺在電影這艘大船的神祕艙底，讓所有後來者得以放心輕鬆地到甲板上自由歌唱，來回踱步。

　　1963年以後，格里耶開始自己編導拍片，作品有1963年《不朽的女人》（L`Immortelle）、1966年《歐洲特快車》（Trans-Europ-Express）、1968年《說謊的人》（L`Homme Qui Ment）、1970年《伊甸園的後來》（L`Eden et Après）、1974年《名模疑雲》（Glissements progressifs du plaisir）、1975年《玩火》（Le Jeu Avec le Feu）、1983年《美麗的戰俘》（La Belle Captive）……等等。

　　格里耶曾玩笑似地抱怨：電影使他錯過了諾貝爾文學獎。他說：「1985年我原本很有得獎的勝算，當時瑞典影片資科館放映了我的影片回顧展，不知道為什麼卻引發當地新聞界的憤怒，於是讓克勞德·西蒙（Claude Simon）得了諾貝爾獎。」

　　有人說：「閱讀格里耶的作品，不論小說或是電影，都是一種考驗。」2006年，步入垂暮之年的格里耶，拍攝了《格拉迪瓦的召喚》（C'est Gradiva qui vous appelle），描寫一位年屆不惑的藝術史學者前往非洲研究法國著名畫家 拉克洛瓦的畫作，卻因收到一個裝著肉慾橫陳幻燈片的神秘包裹開始尋找金髮女子格拉迪瓦從而展開的奇幻旅程；這部幻象、夢境與現實交織纏繞的電影，是他此生最後一部作品，宛如格里耶一輩子投身藝術的寫照。

　　2008年2月18日，格里耶因心血管疾病與世長辭，享年85歲。

馬龍・白蘭度
Marlon Brando（1924～2004）

馬龍・白蘭度

　　從影半世紀，1999年被美國電影學會選為百年來最偉大男演員第四名，塑造過無數經典形象，從圓領汗衫到黑皮外套都能「衣」領風騷；認識白蘭度的人都會認同：「桀驁不馴」與這位我行我素天才男星間可以劃上等號。「馬龍・白蘭度」這個中文譯名也相當傳神地轉譯了他雄獅般威武剛烈卻難免聰明反被聰明誤的特質，性格決定命運，無疑是馬龍・白蘭度更迭起伏一生的絕佳寫照。

> 「電影表演既乏味無聊且幼稚可笑，誰都會表演——當我們渴望得到某些東西；當我們想達到某種目的……，人，無時無刻都在演戲。」
> ——馬龍・白蘭度

　　1924年4月3日，馬龍・白蘭度誕生於美國中西部內布拉斯加州（Nebraska）奧馬哈（Omaha）市，自幼頑皮好動、性格倔強，不好好念書又缺乏責任感，16歲被父親送往明尼蘇達州（Minnesota）的軍校，卻因犯規被退學，是個不折不扣的邊緣份子。因母親熱愛戲劇，二姊也加入劇團演出，19歲時他索性前往紐約一家戲劇學校攻讀表演藝術。學校老師看出白蘭度的潛能與渾然天成的舞台魅力，當下預言他不出幾年一定會成為最優秀的演員。1944年，白蘭度在

馬龍‧白蘭度於《飛車黨》的的劇照，
其打扮影響了當時的時裝潮流。（圖片
來源：Insomnia Cured Here）

百老匯演出處女作《I Remember Mana》，即被評論家們認為前景可期；1946年12月知名劇作家田納西‧威廉斯（Tennessee Williams）起用他擔任百老匯舞台劇《慾望街車》（A Streetcar Named Desire）男主角，白蘭度不羈的外型與獨樹一幟的演技備受劇評家讚賞，好萊塢大製片們更紛紛走訪，視他為閃亮亮的明日之星。

夜不閉戶、興致來了半夜打鼓、借出去的錢泰半有去無回，對接演新戲並不積極，白蘭度「隨興」的風格著實讓片商們頭痛不已，也誠如他自己說的：「電影明星算不了什麼，佛洛伊德、甘地、馬克思那樣的人，才能稱為重要人物；我待在好萊塢的唯一理由，是我沒有足夠的勇氣拒絕金錢。」1950年他初登大銀幕的《男兒本色》（The Men）於焉誕生。為了融入片中下半身癱瘓退伍軍人這個角色，白蘭度干脆搬進一家醫院和數十位癱瘓病人生活了好一陣子，影片好評不斷外，他的敬業精神也讓不少大導演對他另眼相看。

1951年華納兄弟公司籌拍《慾望街車》電影版，男主角當然不作第二人想。同名舞台劇的歷練加上他特有的男子氣概與含混不清的口音，活脫脫是一個被底層生活折磨得除了憤怒仍是憤怒的流氓；這部經典大片讓他獲得第24屆奧斯卡金像獎男主角提名。此後，白蘭度又以《薩巴達傳》（Viva Zapata，1952）、《凱撒大帝》（Julius Caesar，1953）和《飛車黨》（The Wild One，1953）獲得三次奧斯卡提名，卻始終與獎座擦身而過。

30歲那年，他接下《慾望街車》導演伊力‧卡山（Elia Kazan）的《岸上風雲》（On The Waterfront），扮演一位曾是拳擊手的紐約碼頭搬運工；為瞭解社會底層工人的生活，他到碼頭親身體驗搬運工作，將這個角色演得有血

有肉，這部影片讓白蘭度四度獲得奧斯卡金像獎提名後首度稱帝。

　　對好萊塢媒體的阿諛及製片的「社交生活」，白蘭度向來不買帳，剛出爐的影帝因未履行福斯電影公司的《埃及人》（The Egyptian）演出契約，雙方幾乎對簿公堂。這件事也使他變得古怪孤僻沉默寡言，與娛樂圈漸行漸遠；眾人眼中玩世不恭的白蘭度，成了好萊塢有名的「浪子」，近二十年的時間幾乎沒有什麼亮眼的作品，他於1954年創辦的電影公司也宣告失敗，白蘭度在影壇幾乎銷聲匿跡了。

　　1970年，大導演法蘭西斯‧柯波拉（Francis Ford Coppola）在派拉蒙電影公司並不看好這位「性格演員」的情狀下獨排眾議，力邀白蘭度演出《教父》（The Godfather）時，人們才驚覺《慾望街車》和《岸上風雲》中那位年輕狂野、混身是勁的飆悍小子，已然化身為足智多謀、陰險善變的老獅子。

　　據說《教父》原著小說作者馬里奧‧普佐（Mario Puzo）在塑造故事主人翁維托‧柯里昂時，就有白蘭度的影子，白蘭度果然也不負原作者與導演的期待，將這個紐約黑手黨大頭目日常處事的柔軟內斂，大開殺戒時的沈穩冷靜表現得可圈可點；祖孫同樂的幸福滿足與慈父喪女的哀痛更是令人動容。白蘭度不僅延續了以往角色裡孤身挺進、勇猛無畏、勢不可擋的英雄本色，在言語頓挫間更流露出男性溫存善感的一面。

　　雖然曾經縱橫影壇，歷經人生種種轉折與痛失親人之後，教父這個角色對白蘭度自是感觸良多點滴心頭。馬龍‧白蘭度成了觀眾心中永遠的教父，本片也讓他再度捧回奧斯卡小金人。

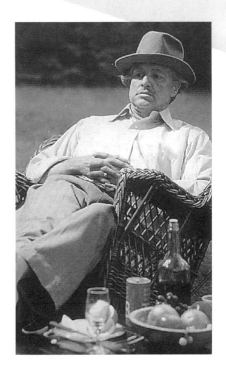

《教父》劇照

《慾望街車》劇照

1972年的《巴黎最後探戈》（Ultimo tango a Parigi）中，白蘭度飾演一個年近五旬毫無建樹幾乎被生活擊潰的男人，妻子外遇卻不明原因自殺身亡後，自我放逐從美國農村浪蕩到巴黎；與尋找婚外刺激的年輕女子喬娜因租屋偶遇，繼而成為他逃避現實生活及彌補虛空的對象，在『不要名字，不要符號，外面發生的事與我們無關。』的約定下，男子試圖藉與青春肉體瘋狂交歡撫平內心深處的痛楚，卻因自己不斷高漲的佔有慾終成槍下亡魂………

對白蘭度過往有相當瞭解的義大利導演貝納多・貝托魯奇給白蘭度相當大的發揮空間，甚至讓他可以「自己演自己」；貝托魯奇對白蘭度說：「你愛說什麼，就說什麼吧！」「我爸爸是個酒鬼，好勇鬥狠，整日在酒吧喝酒、嫖妓、打架……；我媽媽很浪漫，也是個酒鬼，我記得她一絲不掛地被員警帶走的樣子。我的童年沒有一點好的記憶……。」白蘭度失神地自訴童年不幸，正是他即興發揮的經典片段。

從《教父》到《巴黎最後探戈》，白蘭度的演技無懈可擊，他不按牌理出牌的反社會行徑也招致不少非議：有人說白蘭度在《巴黎最後探戈》中迷失了自我，也有人說那是赤裸的自白；「這兩者代表白蘭度與生俱來的兩種極端——前者是最偉大的演繹；後者是最大膽的自我解剖。」

三段婚姻加上「不爽就走人」的作風，白蘭度的八卦話題從未間斷，銀光幕下的白蘭度究竟是甚麼模樣？與他握過手的人說：「馬龍・白蘭度看著我的眼睛，說：『謝謝。』他的聲音很輕，卻十分溫雅。他還拍了拍我的肩膀，他的掌心很溫暖。」擺不平私領域層出不窮的麻煩事時，白蘭度藉著暴飲暴食獲得片刻的滿足與釋放。他說：「食物一直是我的朋友，遇到麻煩或想尋開心時，我就會打開冰箱。」據說，他有時一天要吃上幾公斤的冰淇淋緩解壓力。

　　每當接拍新片時，白蘭度都會去瘦身中心減肥。他的一名女友回憶：「有一次，我和馬龍躺在酒店的床上看電視，正巧看到《慾望街車》，馬龍說：『把它關了。』我從未看過那部電影，所以央求他：『讓我看看吧，求求你！』過了一會兒，馬龍讚嘆的說：『噢，我的天！我那時多漂亮，但現在更漂亮。』」

　　20世紀著名的表演教授史黛拉．艾德勒（Stella Adler）曾指導白蘭度表演技巧，她認為：「成名後的馬龍，不能調整內心的矛盾衝突，也許，天賦成了他的負擔，他最終還是得面對刻意隱匿的內在黑暗世界。」貝托魯奇則說：「不知道為什麼，白蘭度身上就是有一種盛氣凌人的霸氣。哪怕他一動也不動地端坐在椅子上，這種氣勢也會彌漫在空氣裡。這種天生的架勢，使他的人生態度有別於他人。」

　　《巴黎最後探戈》後，白蘭度比過去更深居簡出並逐漸減產，1979年他再度與柯波拉合作，演出以越戰為背景的《現代啟示錄》（Apocalypse Now），片中剃光頭髮的白蘭度歷經無情戰火血腥殺戮，宛如一個坐看雲起時淡定俯視人間的老僧。據說，他看完張藝謀執導的《活著》，對葛優的表演頗為欣賞，希望有機會和葛優同台演出；千禧年馮小剛籌拍《大腕》時，曾力邀白蘭度參與演出，無奈礙於健康因素未能成事。

　　2001年的《鬼計神偷》（The Score）是他最後一部電影，晚年的白蘭度只透過電子郵件與外界聯絡，以匿名身分上網與人溝通，還會瀏覽與自己相關的網路訊息，同時修正錯誤；而在他自己的無線電頻道上用假嗓音獻聲，是他一大生活樂趣。

　　2004年7月1日，80歲的白蘭度病逝於洛杉磯。

　　這位一向特立獨行的男主角，留下最傲人的一句名言就是：「隨便你們怎麼寫我都好，我不在乎，我只要做我自己！」

049

安德烈·華依達

Andrzej Wajda（1926～）

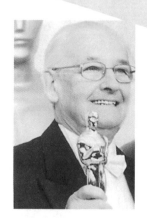

安德烈·華依達

安德烈·華依達透過電影爬梳波蘭歷史，認識這位民族英雄與他的作品，等同解構波蘭影史半壁江山。

除卻蕭邦、居禮夫人外，波蘭與波蘭人自來不是歐洲世界的明星，遑論它的電影產業。

幾乎傾畢生之力投入電影工業，試圖讓世人從影像圖騰中看到波蘭的過去現在與未來，華依達早在1957年即以《地下水道》（Kanał）獲得坎城影展評審團特別獎，接下來三十年間也從未被世界三大電影獎遺忘；直至2000年獲頒奧斯卡終身成就獎，成為第一位受到這個獎項肯定的東歐導演，這位當時已75歲高齡的「波蘭當代電影之父」與波蘭電影才真正被世界看到。

> ▶▶
> 安德烈·華依達藉由電影述說歷史，讓人與人之間彼此產生連結、產生共鳴。

生於憂患，是華依達的宿命，歷經戰火洗禮，也讓他註定成為波蘭大歷史的另類代言人：1926年出生，緊接著就面臨1929年第一次世界大戰後的全球經濟大蕭條；1940年第二次世界大戰期間，身為波蘭軍官的父親在蘇聯共產黨主導的卡廷大屠殺（Katyn Massacre）慘死；尋找父親的身影、探索戰爭刻痕對國家與人類的影響，促使原本學畫的華依達毅然放下畫筆，改學更能切入人性與世界對話的電影。

　　嬰兒潮後的世代，對「戰爭」的認知無非是大量資訊與想像的堆疊，故事生動或許不難，內涵深度難免差之千里。從納粹集中營到蘇聯入侵波蘭，華依達經歷的不只是有形的炮火，還有赤裸裸的人性——所謂道德、所謂信任、所謂活著……，都可能在存亡一線間重新定義。

　　「波蘭從哪兒來？波蘭人是誰？波蘭該往何處去？」從戰亂走來，華依達藉影像傳達對民族最深沈的省思與叩問。1955年，28歲的華依達執導了他的第一部電影《這一代》（Pokolenie）；1957年拍攝了《地下水道》；1958年接著推出《灰燼與鑽石》（Popiól i diament），這三部系列電影毫無保留地拆穿政治謊言、大膽還原歷史真相，統稱「抵抗三部曲」。是華依達最受矚目的電影，也奠定了他在波蘭影史的地位。

　　《這一代》是二戰期間波蘭年輕戰士對抗德國侵略者的故事。波蘭青年對戰爭的恐懼，對國家前景未卜的無奈，寫實間處處流露華依達對市井小民的關懷悲憫，是波蘭年輕一代不滿現況又徬徨未來的縮影。

　　拍攝這部影片時史達林已經過世，所以他刻意凸顯波蘭共產黨和侵略者戰鬥外還要和波蘭右派軍鬥爭的事實，被歸為新現實主義的作品。為此，華依達遭受不少批判與責難。一些批評家認為他的新現實主義電影根本是反社會主義；還有人認為他並沒有突破史達林模式，對歷史的揭示和批判踟躕不前。參與演出的導演羅曼・波蘭斯基（Roman Polanski）說：「波蘭電影就是從華依達《這一代》開始的。」顯見褒貶其實無礙華依達的歷史定位。

　　《地下水道》以1944年華沙起義尾聲的真人實事為背景：一支波蘭軍隊不敵德軍獵殺殘餘活口，轉進黑暗骯髒的下水道，希望求得一線生機，在缺乏食物德軍又不斷投擲毒氣的惡劣處境中，有人氣絕有人發瘋。華依達以真槍實彈實景拍攝，毫不保留地呈現戰火無情與身陷其間者的絕望無助。電影還勇敢揭露歷史真相——當時已處於優勢的蘇聯軍隊不知何故突然停止進攻，德軍藉機反撲才擊潰了波蘭的起義者。

　　《灰燼與鑽石》敘述二戰結束蘇聯接管波蘭前一位波蘭反抗軍受命暗殺俄共黨書記，卻在保全個人性命和國仇家恨間掙扎，華依達以前所未有的深

度探究人性在脆弱與光明間的抉擇，一個默默無名的小兵究竟該成為一無所是的灰燼的還是民族歷史的璀璨鑽石？這部電影從不同層面反思戰爭對人類有形無形的傷害，時而鏗鏘時而細膩，被柯波拉（Francis Ford Coppola）、史柯西斯（Martin Scorsese）、羅伊‧安德森（Roy Andersson）等名導列為影史十大影片。

1970年的《樺木林》（Brzezina）和《戰後光景》（Krajobraz po bitwie）都改編自文學作品：前者雖是小品，天光雲影的交錯變化，充分展現華依達厚實的繪畫基底和美學素養；《戰後光景》則是讓人「耳目一新」的影片——長達十分鐘的開場，只有韋瓦第的《四季》和大量的影片，觀眾必須從畫面與音樂節奏間體會戰爭終於結束了，猶太人走出集中營卻被送入難民營，所謂自由，難道只是符號與幻覺……。沒有對白，悲哀與憤怒反而更懾人。

改編自波蘭劇作家維斯皮安斯基（Wyspianski）舞台劇的《婚禮》（Wesele，1973），華依達將他慣有的寫實主義結合原著的後現代寓言：一場喧囂凌亂又貼近波蘭庶民生活的婚禮，因斷續出現的幽靈在不同背景的賓客內心各自發酵，婚禮已然不只是個人或家族盛宴，而是對國家過去與未來的隱憂及對自由的渴求。

影評人公認為波蘭最重要電影之一，也是華依達首次獲得奧斯卡最佳外語片提名的《應許之地》（Ziemia obiecana，1975），是華依達通透人性弱點反諷資本主義的作品：三個不同國籍的好友合夥創業，這塊共同耕耘的「應許之地」帶著他們從貧窮走向奢華，紙醉金迷縱情愛恨，終究逃不過嫉妒之火的詛咒。

歷史的真相、道德的內涵與政治的鐘擺以 不同的比重撐起了華依達的電影夢；也讓他成為波蘭「人文關懷影片」文化運動先鋒。《大理石人》Czlowiek Z Marmru，1977）和《波蘭鐵人》（Czlowiek Z Zelaza，1981）都是對波蘭史實的反思，也是波蘭「道德焦慮類型電影」的重要代表作：前者冷靜直觀地探討戰後波蘭的社會百態，狠批1950年代的高壓政權與謊言政府；後者毫不留情地揭露政府封鎖消息箝制言論的實況，聲援工運、對抗政

府的鮮明立場被視為反政府催化劑。

　　高度批判質疑當權者，華依達成了政治上的「頭痛人物」，拍片工作屢遭「干擾」；1982年他離開波蘭前往西歐，展開「文化流亡」，期間在法國完成取材自法國大革命的《丹頓事件》（Danton，1983），該片還為他贏得當年的法國凱薩電影獎最佳導演。

　　永不棄守的波蘭夢驅使這位國際大導演返回故鄉繼續圓夢。1986年的《戀愛編年史》（Kronika Wypadków），看似清新唯美的浪漫愛情小品，階級意識與街邊隨時出現的軍隊，仍舊不脫他對波蘭歷史和現實的追問。

　　1989年波蘭國會大選正式推翻蘇聯共產政權，被波蘭人視為文化英雄的華依達靠著如日東昇的威望成為國會議員。1999年的《塔杜斯先生》（Pan Tadeusz）以19世紀初拿破崙攻俄為背景，延伸至波蘭與俄國的百年情仇，是典型的華依達式民族電影。

　　商業電影蔚然成風，民族電影幾無立足之地，華依達仍堅持初衷——在逆境中為「歷史真相」找出路。繼千禧年奧斯卡終身成就獎後，2006年柏林影展也頒予他終身成就獎 。二戰期間納粹德國與蘇聯聯手瓜分波蘭，無數家庭因而崩解，波蘭也陷入幾乎亡國的慘況……。這段歷史是波蘭人永遠的痛，也是華依達史詩巨作《愛在波蘭戰火時》（Katyń）的故事源起，劇中他透過四個波蘭家庭的悲歡離合，描寫波蘭二戰前後的社會境況與人事變遷，也挖掘出半世紀前「卡廷事件」實為蘇聯主導的真相；這部半自傳式的作品不僅入圍2008年奧斯卡最佳外語片，也讓華依達實至名歸成為波蘭電影教父。

　　安德烈・華依達用電影見證波蘭社會的戰爭傷痕與動盪起伏，勇於展現電影藝術家的民族關懷、歷史良心及深刻省思。他的作品無疑是一部編年史，紀錄了波蘭人民和波蘭歷史的傷痛與掙扎；透過華依達的電影，可以綜覽波蘭人近幾十年來的命運轉折，對這個歐洲版塊上飽受蹂躪奮勇站起的國家理解之外更生崇敬。

瑪麗蓮・夢露
Marilyn Monroe（1926～1962）

瑪麗蓮・夢露

1999年，美國電影學會（American Film Institute）選出十位百年來最偉大的女演員，瑪麗蓮・夢露名列第六；《時代》雜誌評選20世紀十大英雄偶像，瑪麗蓮・夢露名列第二，僅次於她最後一位誹聞密友約翰・甘迺迪（John Fitzgerald Kennedy）。一如普普藝術教父安迪 沃荷（Andy Warhol）不朽名作《沃荷式的夢露》（Monroe in Warhol style），即便辭世半世紀，夢露仍是美國人心目中永遠的性感女神與話題女王。

「我對錢不感興趣，我只希望光芒四射。」
——瑪麗蓮・夢露

瑪麗蓮・夢露原名諾瑪・珍・貝克（Norma Jeane Baker，Baker是她母親第一任丈夫的姓氏），1926年6月1日生於美國洛杉磯，精神與經濟狀況都岌岌可危的母親從未告訴她生父是誰，七歲以前這個小女孩都寄住在鄰居家，日後小諾瑪曾與生母共同生活一小段時光，由於母親經常酗酒終因精神崩潰被送入療養院；九歲那年，小諾瑪在尖叫與驚慌造成的口吃中，被送入洛杉磯孤兒院，領到「No.3463」孤兒編號；緊接著便開始一連串寄人籬下的生活。據說，她曾經歷九個寄養家庭，靠收養孤兒賺取生活費是這些家庭的唯一共通點。

　　校園生活對媽媽不疼、姥姥不愛的小諾瑪是另一段不開心的回憶：兩套一模一樣的褪色藍裙子和白襯衫讓她成了同學口中的「老鼠」，男生們更以「人渣諾瑪」嘲弄這個一無所有、渴望被愛的女孩。

　　青春期的某一天，諾瑪偶然間發現，「身體是個奇妙的朋友」、「口紅和眼影可以吸引別人的目光」，無奈幸運之神並未就此眷顧；當時的收養人因故無法繼續照顧她，未滿18歲的諾瑪必須在重回孤兒院與嫁人間抉擇。

　　懷抱對「家」的憧憬，諾瑪16歲就嫁給大她五歲的詹姆士·多爾蒂（James Dougherty），為留住難得的「幸福」，諾瑪努力做個稱職、討丈夫歡心的家庭主婦；之後詹姆士決意從軍，而諾瑪在空軍士官攝影師大衛·康諾瓦（David Conover）引薦下開始模特兒生涯，這段婚姻在諾瑪正值雙十年華時走入歷史。

　　「力求上進、擺脫貧窮」是顛沛的童年生活給諾瑪最大的啟示，擔任模特兒期間，她學會穿著妝扮，並將淡褐色的頭髮染整成迷人的金色；1946年諾瑪的照片第一次出現在雜誌封面上便引起好萊塢片商注意，20世紀福斯公司隨即與她簽訂週薪125美金的基本演員合約，同時取了個亮眼的藝名「瑪麗蓮·夢露」。

　　演藝工作畢竟不如夢露想像中順遂，為了生計，她曾為月曆拍攝裸照，日後輾轉將照片刊登權賣給《花花公子》（Playboy）創辦人休·海夫納（Hugh Hefner），成為第一位「花花公子女郎」。

　　1950年夢露參與《慧星美人》（All About Eve）演出，台詞背得七零八落又屢遭NG，她體認到單憑年輕爛漫的笑容、豐滿圓潤的身材

很難成為受人敬重的「演員」，因此便到契訶夫劇院上戲劇課並排演古典戲劇。1953年的《飛瀑欲潮》（Niagara）中，夢露獲得一個重要的角色——一個紅杏出牆計劃謀殺親夫的妻子，在隱喻情慾狂潮的尼加拉瓜瀑布下，夢露的曼妙身姿妖嬌步態傾倒眾生。緊接而來改編自白老匯名劇的歌舞片《紳士愛美人》（Gentlemen Prefer Blondes）、愛情喜劇《願嫁金龜婿》（How to Marry a Millionaire），她低沈迷人的嗓音與俏皮純真的清新形象魅力無法擋，「好萊塢性感偶像」非夢露莫屬。

「我睡覺時只穿香奈兒五號！」夢露的一舉一笑都是鎂光燈的焦點，追求者更不乏各界名人。耐不住對方苦苦追求，1954年夢露與棒球明星約瑟夫・狄馬喬（Joseph Paul DiMaggio）結婚，無奈一直渴望真愛的夢露再度落入夢魘，這段婚姻只維持了274天。按照她姐姐的說法，夢露一生兩大遺憾是無法生兒育女，以及她與狄馬喬的關係。

夢露並不喜歡好萊塢為她安排那些色情、荒誕、無聊的角色，她說：「當你親身經歷過明星制，就很容易理解奴隸制。我不想成為任何東西的象徵，我不是一個『性感象徵』……，我想當一名正直的藝術家和演員；我真的不在乎金錢，我只求美好。」

不甘被定型為「只會傻笑的金髮娃娃」，1955年她與攝影師米爾頓・格林（Milton Greene）合資成立「瑪麗蓮・夢露製片廠」，推出當年的票房冠軍《七年之癢》（The Seven Year Itch），片中的夢露站在地鐵排氣口的鏤空鐵板上，用手按住被風吹掀的裙擺，萬種風情宛如嬌媚的花朵在風中綻放，這張經典劇照至今仍常被引用模仿。「性感風騷」也從此如影隨形，對那些一味視她為「性感尤物」的人，她說：「人們習慣將我看成某種類型的鏡子，而不是活生生的人。他們不理解我，只理解自己淫亂的思想，說我淫亂的人是意圖掩蓋他們內心的醜陋。」

　　夢露曾對記者透露想演德國文豪歌德（Johann Wolfgang von Goethe）《浮士德》（Faust）中的葛麗卿，或是杜斯妥也夫斯基的《卡拉馬助夫兄弟們》（The Brothers Karamazov）之類的作品，但人們慣於視她為性感符號，不怎麼關心她對文學及藝術的熱愛和追求。

　　1956年的《巴士站》（Bus Stop）中，夢露飾演一個年輕單純的酒吧歌手，她的演出毫不造作真情流露，被公認是她最能展現演技的作品。這一年，《推銷員之死》作者美國劇作家亞瑟‧米勒（Arthur Miller）成了夢露第三任丈夫，從夢露在結婚照背面寫下「希望‧希望‧希望」，不難看出她對這個婚姻的期待；當時既迷戀夢露的美色又不捨她的孩子氣，米勒請人在結婚戒指上刻下：「永恆‧永恆‧永恆」；然而，這個「希望永恆」的神話，僅僅持續了六年。

　　若說《七年之癢》讓夢露勉強擺脫「花瓶美女」形象」，1959年再度與喜劇天才導演比利‧懷德（Billy Wilder）攜手的《熱情如火》（Some Like It Hot）無疑是夢露的喜劇代表作。這部顛覆性別意識由傑克‧李蒙（John Uhler Lemmon III）與湯尼‧寇帝斯（Tony Curtis）男扮女裝與夢露演出對手戲的黑白片，夢露式純真甜美的性感展露無遺，不僅多次被選為全美最佳喜

劇，還為夢露贏得次年金球獎的「最佳女喜劇演員獎」。

被推為20世紀最偉大的戲劇演員勞倫斯‧奧利弗說：「她是一個才華橫溢的喜劇演員。」美國導演約書亞‧羅根（Joshua Logan）也說：「我沒想到她會是這樣閃閃發光的天才。」紐約演員工作室（The Actors Studio）藝術總監李‧史特拉斯柏格（Lee Strasberg）則說：「她被一團神祕的、不可思議的火焰包圍，就像耶穌在最後晚餐中那樣，頭上有一圈光環。瑪麗蓮周圍也有這樣一個偉大的白色光環。……我曾和上千個男女演員一起工作過，我覺得其中只有兩個人是出眾的，第一個是馬龍‧白蘭度，第二個是瑪麗蓮‧夢露。」

《熱情如火》固然讓夢露在演技上的努力得到肯定，流產加上婚姻受挫、情無所依，她不但情緒不穩，還陷入酒精與毒品的泥沼中，湯尼‧寇帝斯就曾透露：「跟瑪麗蓮夢露拍吻戲，好像在吻希特勒。」

夢露暱稱為「爸」的亞瑟‧米勒曾說，夢露始終處於一種孤兒的狀態。她不知道自己的親生父親是誰，於是私自認定好萊塢巨星克拉克‧蓋博為「秘密父親」，1961年她與蓋博合拍《亂點鴛鴦譜》（The Misfits）時，將自己的想法告訴蓋博，蓋博聽了先是露出微笑，然後潸然淚下。

渴求一份亦父亦夫的情感卻數度傷痕累累，夢露並未就此斬斷情絲，反而與美國最有權勢的甘迺迪家族過從甚密；1962年5月，夢露未準時出現在《雙鳳奇緣》（Something's Got to Give）片場，卻穿著特別訂製的法國薄紗禮服前往麥迪遜公園廣場為甘迺迪總統獻唱〈總統先生，生日快樂〉，數日後福斯公司便以「緋聞」為由與她解約。

1962年8月5日早晨，夢露被發現陳屍家中。夢露之死的官方說法是「因不堪忍受演藝圈的壓力而自殺身亡」，但至今仍有很多人相信，她的死與甘迺迪家族有關。從影15年，共計31部電影，夢露為好萊塢賺進二億多美元，去世後的銀行存款卻僅夠支付自己的喪葬費用。

不論世人用何種面向閱讀夢露，尋覓一個如父親般厚實可靠的肩膀與溫熱的掌心，才是這個命運多舛、情路坎坷女子生命中最難承受之重。

今村昌平

051 いまむら しょうへい（1926～2006）

今村昌平

創刊將屆百年的日本權威電影雜誌《電影旬報》（キネマ旬報）在千禧年前選出了「20世紀100部最佳日片」，今村昌平導演的作品多達六部，僅次於電影天皇黑澤明和新浪潮巨匠大島渚。

執導電影40餘年的今村昌平，1926年生於東京，11歲時目睹兩位哥哥被徵召參戰從此天人永隔，父親的診所也因經濟蕭條面臨倒閉；今村曾向當時的駐日美軍走私菸酒再以黑市價格轉賣，以餬口維持家計。這段時間的所見所聞促使他提早社會化，對只求溫飽的庶民生活及社會底層的種種無奈與亂象，理解之外更多了份關懷與悲憫。

「我將書寫蛆蟲，至死方止。」
——今村昌平

受長他12歲大哥影響，今村對戲劇一直興趣濃厚，就讀日本早稻田大學西方歷史學系時即活躍於戲劇社。戰後的日本電影方興未艾，黑澤明以當時百廢待舉、貧病叢生的亂象為背景拍攝的《酩酊天使》（醉いどれ天使，1948）讓今村在感動之餘，立志拜這位大導演為師。

1951年夏天，黑澤明任職的東寶株式會社沒有新人招募計劃，剛畢業的今村轉而考進松竹株式會社，擔任名導演小津安二郎的助理，跟著小津拍

過《東京物語》（とうきょうものがたり）、《早春》（そうしゅん）等名片；今村不否認跟「師父」學到不少基本功，對「小津傳人」這個封號卻十分反感。小津看過今村《豬與軍艦》（豚と軍艦）的劇本後不屑地問：「你為什麼總想拍這些蛆蟲般的人？」今村只想忠實呈現活生生的市井生態，而小津以人性善美為訴求的風格與他完全背道而馳。

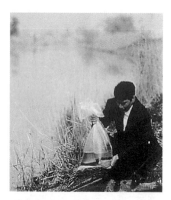

《鰻魚》劇照

《豬和軍艦》的男主角長門裕之及女主角吉村實子。（圖片來源：japanesefilmarchive）

1954年今村被挖角到日活株式會社繼續副導演工作，1957年他以過去混跡風月區的經歷為導演川島雄三撰寫黑色喜劇《幕末太陽傳》（ばくまつたいようでん）劇本。獲得日本1959年電影藍絲帶獎最佳新導演的《被盜的情慾》（盜まれた欲情，1958）是今村初試啼聲的作品：藉一群浪遊藝人遊走江湖四處賣藝的辛酸甘苦點出人生不過吃飯穿衣而已，卻往往被有形無形的慾望綁縛，低下階層的生活實況直白演出，看似嘻笑實則沉重；這一年他又拍攝了《西銀座車站前》（西銀座驛前）和《無盡的慾望》（果しなき欲望），這三部電影都獲得熱烈迴響，以喜劇型式深掘人性成也慾望敗也慾望的劣根性，「今村式重喜劇」就此定調；今村昌平也擠身日本一流導演之列。

改編自十歲女童安本末子的日記，描寫佐賀煤礦區貧民窟居民在艱困中奮力謀生的《二哥》（にあんちゃん，1959），忠實呈現底層社會人們對生活的無奈，佳評如潮；「一群像豬一樣吃食、不知羞恥的男人們」是今村為《豬和軍艦》寫的文宣。這個當年被小津輕蔑的劇本，對戰後日本社會極盡諷刺：夢想發達

在養豬場工作的黑幫份子、為賺錢寧可賣身給美國駐軍的女子、齊聚在橫須賀市肆無忌憚的美軍，各自算計各取所需。他以豬隱喻墮落的日本社會；用軍艦代表高傲的美軍，荒謬可笑與悲涼無助同台演出，完全體現今村的「現實主義」，該片奪得1962年藍絲帶獎的最佳電影。

《人間蒸發》的女主角早川佳江（圖片來源：japanesefilmarchive）

理想與現實相互抵觸是許多導演的痛：今村找了1000頭「豬演員」強化《豬和軍艦》的場面，成本大幅超出預算，縱使電影叫好叫座，他還是被公司凍結了兩年。

1963年的《日本昆蟲記》（にっぽん昆虫記）是他失業兩年的成績單也是他自編自導的重要影片之一。探討戰後日本社會破敗失序的前提下，這次今村以相對弱勢的農家為舞台：出身貧困的女主角1918年到1962年間歷經農家女、工廠女工、家庭幫傭與尊嚴掃地的妓女；行走在動盪變遷的大歷史中，儘管卑微曲辱，她還是像昆蟲般頑強地依靠本能生存下來。透過今村的「告白」，近半世紀的日本社會百態與失衡的價值觀無所遁形，強烈感動了觀眾。這部電影再次被《電影旬報》評選為當年十大影片之一，今村昌平也被評為當年最佳導演和最佳編劇，該片同時獲得1964年柏林國際電影節金熊獎提名。

1964年的《紅色殺機》（赤い殺意），由他這樣一位目睹戰後悲慘世界的男性透過一個日本傳統家庭的雛形，道出日本男性的沙文主義與女性的堅毅，深具感染力。此後幾年時間裡，他陸續拍攝了由野坂昭如原作改編的《人類學入門》（エロ事師たち，1966）、類紀錄片的《人間蒸發》（人間蒸発，1967）和《諸神的慾望》（神々の深き慾望，1968），前兩部仍以日本風土及小人物的遭遇為主軸；後一部的場景是遠離本島的一個原始小島，島上居民過著未開化的生活：雜交、亂倫、迷信⋯⋯，慾望凌駕情感，現代文明弗如入侵者，直搗人性最原始的慾望與惡質，全片充滿反諷與省思，是

今村日後多部作品的創作原型。

《日本戰後史—酒吧女侍應的生活》（にっぽん戰後史—マダムおんぼろの生活，1970），是今村受「日本映畫新社」邀約拍攝的紀錄片，他找到在黑市做生意的女子將自己周旋在軍官、士兵與警察、黑道間的故事現身說法。1978年的《我要復仇》（復讐するは我にあり）根據真人真事的連環凶殺案改編而成，冷靜細膩揉和紀錄片的拍攝手法，頗富爭議性，他也再次獲得最佳導演獎提名。

生命跨越半世紀，今村在創作上累積的實力與能量勢不可擋，1983年改編自深澤七郎小說的《楢山節考》（ならやまぶしこう），是今村電影生涯全新的里程碑。故事延續今村對日本底層社會的關注，以日本信州山區「棄老」傳說：「老人到了70歲，不問是否健朗，皆由年輕人背上山後丟置荒山，獨自靜候死神召喚。」拉開序幕，穿插動物交配、飢餓至極人吃人無須理由等橋段，反覆強化弱肉強食的自然生存法則，同時以溫情鋪陳為人子女對「遺棄雙親」的自責不忍與反省。今村試圖透過人性最善的「親情」與最惡的「生存」，探討大和民族對生、死、性各個層面的價值取捨，直搗觀眾最脆弱的神經；獲得坎城影展金棕櫚獎，今村也躍上國際舞台。

1989年他執導了改編自井伏鱒二小說的劇情片《黑雨》（黑い雨），該片講述1945年美軍轟炸廣島和長崎，世界第一枚原子彈爆炸對日本社會及自然生態的震撼，深刻而細膩地描寫核爆後的人心轉折、社會互動與環境變遷；浩劫看似已成過往，實則如揮不去的「幽靈」，倖存者間的信任被斷續啃蝕，取而代之的是無盡的恐懼、焦慮與疏離，這場噩夢，也許至死方休。該片票房亮麗，並於坎城影展獲得法國高等技術委員會賞及日本電影學院賞。

此後，有一段時間他沒有拍片，直到1997年才推出同樣改編自文學作品的《鰻魚》（うなぎ），敘述一對各有不堪過去的中年男女從邂逅、逃避、磨合到相互理解喜迎未來；較今村過去的作品，這部片子看似平淡緩慢，但中年以後對世間事的進退拿捏欲語還留，尤其片尾男主角將鰻魚放入水中，任其悠游「重生」，信手捻來寓意深遠。這部今村行到水窮處，坐看雲起時

的顛峰傑作，再度獲得法國坎城影展金棕櫚獎及日本電影金像獎最佳導演。

　　1998年他拍攝了改編自坂口安吾同名小說的喜劇《肝臟大夫》，透過種種笑點反諷戰爭對人類身心靈的殘害，今村曾表示，這是他構思五十年獻給醫生父親的作品。2001年的《赤橋下的暖流》（赤い橋の下のぬるい水）堪稱今村的最後遺作，是一個東京失業男子在鄉間遇見一位奇女子的愛情喜劇，也是今村「只關心社會下層和女人下半身」的具體體現。對愛情向來著墨不多的今村，在片中不只展現女性情慾對男性的鼓舞，更罕見地探討「真愛」可能才是男人該追尋的生命寶盒；片中的演員全部都是《鰻魚》的班底，在坎城影展反應不俗，也讓觀眾再次看到這位大導演對電影的執著與不斷推陳的創意。

　　2006年5月30日，今村昌平因肝癌病逝於日本東京，享年 79 歲。

052

秀蘭・鄧波兒
Shirley Jane Temple（1928～2014）

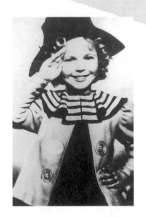

秀蘭・鄧波兒

　　你可能不熟悉秀蘭・鄧波兒，對小護士軟膏的圖騰一定不陌生。與20世紀初著名演員也是美國影藝學院（The Academy of Motion Picture Arts and Sciences）創辦人之一的瑪麗・畢克馥（Mary Pickford）相仿的金色捲髮及甜美笑容不僅讓鄧波兒成為美國人心目中的「不老神話」，日本美術家今竹七郎為曼秀雷敦藥膏設計的商標也以她為模特兒；誠如這位四歲即步入影壇且享譽全球的傳奇童星為自己下的註腳：

▶▶
「我有幸從事三項絕妙的事業——投身電影電視業，也當了妻子、母親和祖母，還曾為美國政府的外交工作效力。」
　　　　　　　　——秀蘭・鄧波兒

「我只過了兩年『懶惰』的嬰兒生活，以後就一直在工作了。」

　　1928年4月23日，有著英國、德國與荷蘭血統的鄧波兒生於加州渡假勝地聖莫尼卡（Santa Monica），父親是銀行職員，母親是芝加哥珠寶商之女，也是鄧波兒日後的事業經理人。鄧波兒從小就熱衷音樂也很喜歡模仿著名演員的表情和動作，為培養她成為專業舞者，鄧波兒三歲時母親就送她到好萊塢星探尋常出入的米格林（Ethel Meglin）幼兒舞蹈學校接受訓練，她的

歌聲與在踢踏舞上的造詣很快就受到注目並有機會參加影片演出。

1932年的《嬰兒戰爭》（War Babies）是鄧波兒的第一部短片，迷人的酒窩與透亮的眼睛即刻為鄧波兒贏得關愛、掌聲與一連串的演出邀約。20世紀福斯公司的《起立歡呼》（Stand Up and Cheer，1934）是她的第一部歌舞片，鄧波兒萌翻了的踢踏舞療癒了大蕭條年代鬱鬱的人心，影評人也篤信她是一名「潛力十足鐵定會紅的童星」；緊接著的《寶貝答謝》（Baby Take a Bow），充滿自信的歌舞讓鄧波兒成為全美最受歡迎的「大眾小情人」。1934年底，溫馨感人的《亮眼睛》（Bright Eyes）與她演唱的主題曲《好船棒棒糖號》（On the Good Ship Lollipop）家喻戶曉，這部影片對瀕臨破產的福斯公司更是一劑救命強心針；不滿七歲的鄧波兒也在1935年獲得第七屆奧斯卡電影特別獎，至今仍是獲此殊榮的唯一童星。

世界經濟危機招致悲觀絕望烏雲罩頂的30年代，鄧波兒的純真與歡樂甘露般滋潤了人們乾涸困頓的心靈；她漂亮可愛、能歌善舞、聰明機智、執著倔強、昂首闊步的模樣，是孩子們羨慕崇拜的偶像，大人們也能暫時放鬆緊繃的神經，找回童年的真誠與希望。美國前總統羅斯福（Franklin Delano Roosevelt）曾稱讚她「樂觀精神對人們極具感染力，……只要我們的國家擁有秀蘭‧鄧波兒，我們就無往不利。」

螢幕下的鄧波兒同樣古靈精怪。1935年羅斯福總統邀請她前往白宮做客，她淘氣地將帶去的小石子擲向第一夫人後背：「瞧，我射得很準！」這年她在洛杉磯中國戲院（TCL Chinese Theatre）眾星雲集的好萊塢大道上，留下手足印記和一句話：「我愛你們大家！」

鄧波兒在《小上校》（The Little Colonel，1935）中和非裔藝人比爾‧羅賓遜（Bill Robinson）的一段樓梯舞蹈，歷經半世紀仍被視為經典的踢踏舞表演，她也是第一位

在銀幕上緊握黑人雙手的白人女星。此時福斯公司結合19位編劇為這個最寶貴的資產成立了「鄧波兒電影小組」，小組成員不負眾望，設計的每個角色都搏得滿堂彩：《卷毛頭》（Curly Top，1935）中孤兒院的開心果、《小叛逆》（The Littlest Rebel，1935）中為拯救被判死刑的父親及北方軍官和林肯總統會談的機智小英雌、《小酒窩》（Dimples，1936）中憑著舞藝與歌聲擺脫貧窮的小女孩、《威莉‧溫基》（Wee Willie Winkie，1937）中足智多謀終能制止一場大規模戰爭的小孫女……等部部長紅，《可憐富家女》（Poor Little Rich Girl，1936）中因走失而進入平常百姓生活的富家女，溫暖可人的性情讓父親與競爭對手成為合作夥伴，鄧波兒自然純真的演技突破了人們時時警戒的心防，被喻為「鄧波兒魅力」的經典作。

以中國為背景的《偷渡者》（Stowaway，1936）也是一部觸動人心的影片，8歲的鄧波兒花了半年學了近五十個中文單詞，單是敬業精神與誠意就感動不少人，這些為她量身定做的影片也開創了20世紀福斯公司的黃金時代。這一年耶誕節她收到來自世界各地超過13萬份禮物，「鄧波兒造型娃娃」也成了孩子們最期待的新年禮物。

1937年的《海蒂》（Heidi），講述一個孤兒的故事。姑姑厭倦了撫養孤女小海蒂，把她送到隱居瑞士山裡、脾氣有點怪的祖父家。當小海蒂漸漸贏得祖父的愛，姑姑又把她賣到一個有錢人家跟生病的富家小姐做伴。儘管被惡毒的家庭教師欺負，海蒂還是征服了這家人的心，並且重回祖父身邊。鄧波兒飾演的海蒂，以純真善良的童心應對淒慘坎坷的遭遇，讓人們更懂得善待自己，更容易寬恕別人，命運之神也對她微笑。

10歲時鄧波兒已成為美國最具票房號召力的明星：媒體關注度超過國寶級男星克拉克‧蓋博、收到的郵件遠遠多於紅極一時的葛麗泰‧嘉寶，好萊塢布朗德比（Brown Derby）飯店甚至特調了一款混合了檸檬蘇打、石榴糖漿及一顆浸泡櫻桃名為「鄧波兒雞尾酒」的無酒精飲料；難以數計的「鄧波兒服裝」、「鄧波兒肥皂」，乃至「鄧波兒內衣」等等，都是「鄧波兒熱」創造的商機。同年推出的《百老匯小姐》（Little Miss Broadway，1938），鄧波

兒飾演一個被好心旅館經理收養的孤兒，秀蘭在片中輕盈伶俐、可愛調皮的歌舞表演，再次擄獲了觀眾的心。

1939年改編自世界經典童書的《小公主》（The Little Princess），鄧波兒楚楚動人的演出讓福斯公司對這位「票房甜心」更加禮遇，當時電影票一張15美分，鄧波兒的片酬已超過12萬美元，外加20萬元紅利。看好鄧波兒的票房實力，米高梅電影公司當年曾數度請借她擔綱《綠野仙蹤》（The Wizard of Oz，1939）演出，都被福斯公司拒絕。

17歲的茱蒂‧嘉蘭（Judy Garland）超齡演出《綠野仙蹤》中的桃樂絲卻創下亮麗成績，福斯公司眼紅之餘更在1940年推出依據梅特林克（Materlinck）奇幻小說改編的《青鳥》（The Blue Bird），12歲的鄧波兒已非稚氣未脫的洋娃娃，電影被評論家認為從劇本到演技都太公式化且缺乏新意，福斯公司與鄧波兒的合約關係也隨之嘎然而止。

青春期後鄧波兒的電影之路開始走下坡，《凱瑟琳》（Kathleen，1941）和《安妮‧魯尼小姐》（Miss Annie Rooney，1942）中儘管演技與氣質都沒話說，觀眾卻不買賬，「小女孩長大了」對戲迷與鄧波兒都是無法改變的現實。16歲演出《自君別後》（Since You Went Away，1944）和《我要看見你》（I'll Be Seeing You，1944）後，鄧波兒一直沒有突出表現，直到和後來成為美國總統的雷根（Ronald Wilson Reagan）合演《哈根姑娘》（That Hagen Girl Mary Hagen，1947），才勉強贏得一點掌聲；評論家認為她對角色個性的詮釋缺乏連貫性和深度，人們則認為她的拿手絕活是喜劇不是劇情片；鄧波兒的演藝生涯面臨空前的嚴峻考驗。

17歲那年，鄧波兒高中畢業後嫁給同學的哥哥，大她七歲的陸軍航空隊中士小約翰‧艾加爾（John Agar Jr.），艾加爾無法適應「鄧波兒先生」的角色，勇闖演藝圈成為電影演員後還是追不上妻子的風華，加上不斷酗酒滋事，這對夫妻在1950年女兒兩歲時便勞燕分飛。

過早成名、閱歷豐富的鄧波兒過夠了「假扮」的人生，一心嚮往全新的生活，22歲宣布退出影壇後前往夏威夷度假散心，結識對她「一無所知」的

年輕企業家查爾斯・布萊克（Charles Alden Black），隨即在1950年底與這位「像蘋果醬般毫無雜質的男人」共結連理，這段長達55年的幸福婚姻一直到2005年布萊克辭世才劃下句點。

秉持「善用時間和熱情培養新興趣，每天都可享受新生活」的人生目標，1958 年鄧波兒在美國NBC電視網主持了近三年的《秀蘭・鄧波兒故事集》（The Shirley Temple Storybook），童話故事說書人的角色，不僅溫暖了許多孩子們的心也間接促成她日後從政之路。

親人罹患罕見疾病對多數人可能是沈重負荷，哥哥為多發性硬化症所苦卻是鄧波兒步入政壇的契機——為協助病友籌募醫療資金，1967年她決定競選國會議員，初選階段即遭淘汰沒有澆熄她的熱情，鄧波兒仍積極參與社區服務，同時成為國際多發性硬化症協會聯盟（International Federation of Multiple Sclerosis Societies）的聯合創始人，並於1968年代表該聯盟訪問布拉格。

鄧波兒進退得宜又極度自律的政治智慧受到尼克森（Richard Milhous Nixon）總統的注意，1969年任命她為美國駐聯合國代表團代表，這段時期她在老人與環境議題上的關注與多項提議都頗受肯定；1974年福特（Gerald Rudolph Ford）總統上任後鄧波兒轉任美國駐迦納大使，兩年後她成為首位擔任國務院禮賓司司長的女性，日後福特總統以「表現一流」給予鄧波兒高度肯定；1989年老布希（George Herbert Walker Bush）總統任命她為駐捷克斯洛伐克大使，祖母

級的鄧波兒在三年任期間為美國與自己贏得了無數友誼與敬重。

　　細數人生轉折，鄧波兒篤信「樂觀前行」是最有價值的幸運符，即便1972年間因乳腺癌切除乳房，她也毫不避諱在電視訪談中公開病情，成為第一位勇敢面對癌症並倡議積極治療的名人，這種「接受治療就有希望」的態度與抗癌成功的實證，果真讓不少乳癌患者願意走入醫院配合醫療。換個風貌，年近半百的鄧波兒仍是大家心目中的「美國甜心」。

　　2006年接受美國演員公會頒贈終身成就獎時，鄧波兒說自己與布萊克童話般的幸福婚姻才是她此生得到最大的獎；回顧自己戲劇化的一生，鄧波兒認為自己最了不起的角色既不是明星也不是外交官，而是妻子、母親和祖母；「我是一個有卓越成績的幸福女性，也是幸運的女人；如果能重新來過，我還是會選擇一樣的路。」對希望有所作為的後繼者，她唯一的忠告是「儘早開始」。

　　2014年2月10日，這位曾經閃耀影壇創造無數「第一」的超級童星，在舊金山的家中辭世，享年85歲。

053 史丹利・庫柏力克
Stanley Kubrick（1928～1999）

史丹利・庫柏力克

庫柏力克對於人類處境和弱點，進行精細觀察和無情批判，拍攝題材層面廣泛，顯現出他的思考力度和廣闊視野。1982年庫柏力克籌拍《A.I.人工智慧》（A. I. Artificial Intelligence），礙於當時電影科技技術的限制而擱置，1999年庫柏力克意外辭世，大導演史蒂芬・史匹柏（Steven Spielberg）於2001年初完成拍攝搬上銀幕，以此向庫柏力克這位老友致敬。

庫柏力克一生共拍攝了18部影片，是公認的電影大師。他只按自己的想法拍片，和好萊塢法則幾乎完全對立，他的作品並不晦澀難懂，不類同歐洲傳統的「作家導演」，雖然很少考慮賣座問題，但作品仍具有亮眼的票房成績。他執拗地在所有影片裡留下鮮明烙印，拍片時嚴苛得像一位可怕的君王。

為了不受美國好萊塢人與事的煩擾，他和美國影壇若即若離，大部分時間都住在英國倫敦郊區，或許他對大英帝國的傳統更加心儀。

▶▶

「銀幕是如此神奇的媒介，它在傳達思想和感情的時候，仍舊饒富趣味，讓我離開電影就像讓孩子離開遊戲一樣。」
——史丹利・庫柏力克

1951年23歲時，庫柏力克拍攝了他的首部電影《戰鬥之日》（Day of the Fight），這是一個短片。同年還拍攝了《飛行的牧師》（Flying Padre），使他下定決心成

為職業導演。緊接著陸續拍攝了《恐懼與慾望》（Fear and Desire，1953）、《殺手之吻》（Killer's Kiss，1955）、《殺戮》（The Killing，1956），這些影片預告了一位大導演的誕生。

1957年的《光榮之路》（Paths of Glory）敘述第一次世界大戰時期，法國和德國軍隊的一場戰役；將他對戰爭的思考和批判提升到人文的高度，受到包括法國戴高樂將軍（Général de Gaulle）和英國首相邱吉爾（Winston Churchill）的讚揚，奠定庫柏力克的大師地位。

《萬夫莫敵》（Spartacus，1960）是古羅馬英雄斯巴達的故事，這部寫實的歷史巨片獲得熱烈迴響並成為經典影片。

1962年他根據俄裔美籍作家納博科夫（Vladimir Vladimirovich Nabokov）的小說《羅麗塔》（Lolita）改編拍攝成同名電影（又譯《一樹梨花壓海棠》），講述一個成年男人和未成年女孩的畸戀，探討人性的激情與黑暗，是一部成功的作品，上演卻大費周折，後來被定位為限制級。1997年艾崔恩‧林恩（Adrian Lyne）重拍，評價不如原作。

《奇愛博士》（Dr. Strangelove，1964），是一部黑色幽默的戰爭科幻片，反思嘲諷冷戰時期的美國和蘇聯，充分表達庫柏力克對人類未來的悲觀情緒，現在已成為經典之作。

科幻片傑作《2001太空漫遊》（2001: A Space Odyssey，1968）以地球四個不同時空為背景，想像居住期間可能遭遇的種種危機，表達了庫柏力克對於人類處境的擔憂。

1971年他根據英國作家安東尼‧伯吉斯（John Anthony Burgess Wilson）的小說改編成同名電影《發條橘子》（A Clockwork Orange），「橘子」在馬來文中代表「人」，發條橘子即「發條人」的意思，該片融合黑色喜劇和科幻元素，描繪一群流氓的生活，藉主角的昇華與墮落強烈表達了庫柏力克篤信人性本惡的價值取向。

1975年他根據英國維多利亞時代著名小說家薩克萊（William Makepeace Thackeray）的小說改編拍攝了同名電影《亂世兒女》（Barry Lyndon），描

繪一個愛爾蘭青年的成長故事；恐怖片《鬼店》（Shining，1980），由影帝傑克·尼克遜（Jack Nicholson）主演，描述一個作家在山區旅館被靈魂附體而客死異鄉。庫柏力克透過恐怖片的包裝埋藏了對美國歷史的觀點，例如白人對屠殺印第安人和壓迫黑人的看法。

越戰電影《金甲部隊》（Full Metal Jacket，1987），講述美國新兵在越南的經歷，批判戰爭機器對人性的控制與毀滅。12年後的1999年，他拍攝了湯姆·克魯斯（Tom Cruise）和他當時的妻子妮可·基嫚（Nicole Kidman）主演的《大開眼戒》（Eyes Wide Shut），探討美國中產階級家庭的婚姻危機，情節複雜、爭議不斷。1999年3月7日，完成《大開眼戒》之後四天，庫柏力克病逝於英國。

庫柏力克一直睜大眼睛俯瞰人類，他是個有一點冷漠又有一點熱情、有一點諷刺又有一點關懷、有一點深刻又有一點頑皮的人。庫柏力克曾說：「那些壞電影鼓勵我開始拍自己的影片，一直看著那些遭透了的片子，我對自己說：我對拍電影一無所知，可是再怎麼樣也做不到比這更差的了。」

史丹利·庫柏力克（右）與傑克·尼克遜（圖片來源：Ben Snooks）

奧黛麗・赫本
Audrey Hepburn（1929～1993）

奧黛麗・赫本

　　奧黛麗・赫本為世人留下一個冰清玉潔，後人無法超越的「玉女」形象，她兼具歐洲人的優雅和美國人的活力，構築了一個神話和一種別人無法替代的風範，刻畫出具備堅強勇氣卻又嬌柔美麗的女性形象。

　　她也是好萊塢的時尚傳奇，從髮型到衣著都引領20世紀女性的審美潮流。1929年生於比利時布魯塞爾，父親是英國商人母親是荷蘭人，六歲時父母離婚，她跟著母親在荷蘭度過少女時代。二戰期間德軍攻占荷蘭，赫本和母親一起躲入地下室，在裡面待了整整五年，有人說赫本向來美妙清瘦的身材與那五年營養缺乏有關。

　　二戰結束她前往英國學習芭蕾舞，因為長年受饑餓折磨體力明顯不足，只得退出芭蕾舞台。日後為了生計她做過時裝模特兒，也曾在酒吧打工。

　　1951年一個偶然的機會，法國女作家柯萊特（Sidonie-Gabrielle Colette）發掘了她並邀請她到美國百老匯參加舞臺劇《金粉世家》（Gigi）演出；舞臺劇大受好評，

她構築了一個神話和一種別人無法替代的風範。

好萊塢一些星探也注意到了赫本，正在為新片女主角發愁的導演威廉・惠勒看了她的演出後驚呼：「我終於找到了我的公主！」於是邀請赫本擔任新片《羅馬假期》（Roman Holiday，1953）中的英國公主；《羅馬假期》獲得廣

泛迴響與好評，赫本也獲得奧斯卡最佳女主角獎，從此成為星光大道上的褶褶紅星。

赫本純美的氣質很快就打動征服好萊塢，奧斯卡常勝軍大導演比利‧懷德（Billy Wilder）也看中了她，請她在自己的影片《龍鳳配》（Sabrina，1954）中扮演灰姑娘莎賓娜，赫本在片中的演技讓許多製片與導演讚歎驚豔；這時赫本已是好萊塢獨佔鰲頭的一線女星，1956年在金維多（King Vidor）導演的《戰爭與和平》（War and Peace）中擔任主角，赫本的演出更是令人激賞。

看好她的芭蕾舞底子，當時十分擅長拍攝歌舞片的米高梅公司請她在歌舞片《甜姐兒》（Funny Face，1957）擔綱演出；1959年她在《修女傳》（The Nun's Story）中扮演璐克修女，收放自如的演技讓她獲得奧斯卡最佳女主角提名。

1961年她在根據美國作家楚門‧卡波提（Truman Garcia Capote）作品改編的電影《第凡內早餐》（Breakfast at Tiffany's）裡扮演一心嚮往上流社會的鄉下小姑娘，活潑天真又善於社交的形象與赫本本人內向的性格恰恰相反，她爐火純青的演技至今仍是經典。

這時華納公司買下音樂劇《窈窕淑女》（My Fair Lady，1964）的拍攝權，以100萬美元的高價邀請赫本主演，她的表現自然純粹令人動容，這部影片獲得了奧斯卡最佳影片等八項大獎。

1966年她再度與威廉‧惠勒合作，在《偷龍轉鳳》（How to Steal a Million）中，赫本清純甜美的氣質讓億萬人為之傾倒。1967年她以《盲女驚魂記》（Wait until Dark）獲得奧斯卡最佳女主角提名。

1954年演出舞臺劇《翁蒂娜》（Ondine）時，赫本認識了同台演出的美國演員梅爾‧法利爾（Mel Ferrer），兩人假戲真做很快結為連理。1963年後赫本一直在家裡照顧多病的法利爾，他和一個西班牙女郎打得火熱的緋聞讓赫本受到很大打擊，與法利爾分手後躲到義大利療情傷。

她在希臘旅行途中與義大利心理醫生安德烈‧多帝（Andrea Dotti）墜入情網，多帝不僅醫治好了她的心病，1969年赫本再度步入婚姻。為了守護這段感

情，她決定急流勇退，長達九年時間都沒有在銀幕上出現，但多帝的浪漫情懷每每與不同女星及脫衣舞孃牽扯甚至登上報紙頭條。失望之餘的赫本終在1976年重返影壇，在《羅賓漢與瑪麗安》（Robin And Marian）中擔綱，之後又參與《皆大歡喜》（They All Laughed，1981）演出，再次掀起「奧黛麗‧赫本熱」。1980年底赫本在朋友家遇見日後被她稱為「靈魂伴侶」的羅伯特‧沃特斯（Robert Wolders），這對神仙眷侶相知相惜十餘年，直至赫本離世。

1988年赫本出任聯合國兒童基金會（The United Nations Children's Fund）親善大使，到世界各地的貧困和戰亂地區訪問並贈送醫療和慰問品，為落後地區的孩童募款，愛心照亮第三世界各個角落，同年獲頒奧斯卡人道獎。1989年應史蒂芬‧史匹柏之邀，在《直到永遠》（Always）中客串演出天使一角，這也是赫本演出的最後一部電影，演藝生涯跨越整整50年。

1993年1月20日，奧黛麗‧赫本因闌尾癌病逝於瑞士特洛什納（Tolochenaz）家中，享年63歲。

尚-盧·高達

055 Jean-Luc Godard（1930～）

尚-盧·高達

　　法國新浪潮電影奠基者之一的尚-盧·高達1930年生於巴黎，幼年移居瑞士，長大後返回巴黎，大學主修人類學。1950年進入法國《電影手冊》（La Gazette du cinéma）編輯部擔任專職影評，隨後十年他整天泡在電影資料館，和大導演楚浮（François Truffaut）等人成為「電影資料館裡的耗子」，他們研究觀看各種類型的影片，奠定電影素養的底子。

　　1954年到1958年間他嘗試導演了五部短片，29歲時高達在楚浮鼓勵下導演了他的第一部電影《斷了氣》（À bout de soufflé，1960），高達對既有電影語言的全面破壞和創新引起關注，此片被稱為法國新浪潮電影的宣言書。法國電影資料館館長亨利·朗瓦（Henri Langlois）為喬治·薩杜爾（George Sadoul）的《世界電影史》（Histoire du cinema mondial des origines a nos jours）撰寫序言中提到：「如果早期電影史可以分為『格里菲斯前』和『格里菲斯後』的話，那麼當代電影也可以分為『高達前』和『高達後』。」

「一般來講電影要有一個開頭、一個過程和一個結尾，但實際上有時並不需要按照這個順序。」

　　《斷了氣》在電影史上的意義，來自於其革命性的攝影與剪輯，這是一個社會叛逆青年米歇爾行走在生命邊緣的故事，情節極不連貫，場景換來

換去，按捺不住狂躁的攝影機，常毫無目的地的在一個場景滯頓良久。主角米歇爾是一個偷車賊殺人犯，一個女友眼中靠不住的情人，一個無政府主義者，一個盲目虛浮晃來晃去的人。他熟練地偷走別人剛停好的汽車，熟練地在公路上風馳電掣，槍殺警察，在洗手間擊昏他人劫取財物，整日和女友在愛與不愛的對話中糾纏，在巴黎四處開車兜風，尋找那個欠他錢財的人……米歇爾在自由的冒險中，向虛空射出一顆又一顆無用的子彈，社會給予他的限制和枷鎖，正一步一步向他逼近。手中的槍、嘴裡的雪茄、臉上的墨鏡都救不了他，他卻認為世上還有最後可以信賴的事物，那就是愛情。

「他總為與自己不合適的女人著迷」，也自信斷言「沒有不幸福的愛情」；他有無限自由，似乎也有無窮限制；他憧憬和愛人一起奔向自由精神之鄉義大利，那女孩卻在慌亂中向警察告發了他。

當警察追擊而至，米歇爾累了選擇了自我毀滅，他說：「我不走了。」中彈後的米歇爾步履踉蹌，行將倒地又起步前行，他像腐朽中空的木頭倒臥街頭，卻嬉笑著吐出一口煙，說出最後一句：「……真討厭。」與這相似的人物、相同的巴黎、相近的情感，以此為原型的角色，在後來的電影作品中不斷重複出現，法國作家兼導演李歐·卡霍（Leos Carax）《壞痞子》（Mauvais sang）中的艾力克斯就是著名的例子。

《斷了氣》花了四個星期拍攝，高達不用分鏡腳本、不租攝影棚、不用任何人工光源，把攝影機藏在一輛從郵局借來的手推車裡推過來拉過去。他每天早上編寫對白，當場念給演員聽，故意只勾勒出草圖，並加快拍攝速度，拍攝過程充滿即興創作的動能，高達說：「這樣的拍法，在電影界我沒有見過先例。」

高達神經質的快速「跳接」剪輯手法，令所有人目瞪口呆，《斷了氣》攪亂了電影界初具成規的語法，電影史學家喬治·薩杜爾將高達視為混然天成的天才：「在技巧方面，還沒人能夠如此老練地打破陳規。高達把電影語言的所有語法和其他句法通通丟棄。」20世紀中期法國知名導演尚-皮耶·梅爾維爾（Jean-Pierre Melville）說：「新浪潮沒有特定的風格可言；如果說新

浪潮確實有某種風格，那就是高達的風格。」

有人說《斷了氣》中頻繁的「跳接」和不合邏輯的拼貼式剪輯，既表現了主角內心無助、坐立不安的浮躁也反映了社會的無秩序無方向，以及人與社會環境徹底脫節的現象。高達說《斷了氣》裡的米歇爾就是一個走完這一步還不知道將如何走下一步的人，身為導演的他拍上一個鏡頭時也還不知道下一個鏡頭將拍些什麼。這樣心境下造就出的剪輯風格，就不難理解了。

《斷了氣》之後，高達在九年內拍了15部長片和若干短片，對傳統電影技法的極度蔑視和大膽創新，讓他成為探索電影種種「可能與不可能」的風雲人物。可以說60年代的電影是高達的，他使電影現代化。

高達在技術上的破壞和創新，使他的作品帶有「反美學」的特徵：

1. 跳接：《斷了氣》中自右向左行駛的汽車會突然變成自左向右，被追逐的卡車會突然消失，他把悲劇一下轉接為笑鬧劇；把不同時態連結在一起，1965年的《狂人皮埃洛》（Pierrot Le Fou）裡，地點不變，現在式和未來式連續在同一場景出現。

2. 多餘鏡頭：高達常讓攝影機突發奇想地遊蕩，無緣無故地在兩個連續動作中穿插一些毫不相干的鏡頭，從而造成剪輯上的「不流暢感」。1965年的《男性、女性》（Masculin, féminin）中，一對夫妻在男女主角約會的咖啡館裡又打又吵，妻子追著丈夫上了大街，在兒子面前拔槍打死了丈夫。另一場景是：一名尋釁滋事的男子拔出短刀，卻把刀刺向自己。這些與影片毫無關係的情節，在藝術「成規」看來都是「多餘」的。畫面上還不時穿插字幕，打斷間隔故事的敘述，例如「3、4……4、A」。突發的暴力與荒唐、無序的字幕……，和現實世界形成高度反諷。

3. 自我介入和亂髮議論：這是高達用來更徹底破壞電影視聽敘事的極端手段。高達稱自己的電影是「電影化的論文」，是不同於故事電影、記錄電影和實驗電影的「第四種電影」，他在電影裡放進各種鏡頭無法直觀呈現的抽象內容，讓男女主角發表長篇大論，東拉西扯離題萬里。1963年的《蔑

視》（Le Mépris）裡，就有一位電影導演大談當導演的甘苦。高達的劇中人物都是健談者，從古希臘哲學到普羅文化都各有見解，有些抽象內容甚至透過歌唱表達出來……，種種的間離、阻隔，使觀者不斷從劇情中清醒脫離，讓人們知道自己無非就是在看電影。

還有更多的主觀隨意手法，高達自己也解釋不清背後的意義和內涵。或許這樣的電影語言是一種表達苦悶的方式，這種苦悶是由於「想把世界組合得更完美，願望終歸失敗」而產生的。

1968年法國的「五月風暴」成為高達思想及其作品的分界線，因此可以把高達分為「1968年前的高達」和「1968年後的高達」。高達與當時法國學生運動領導人尚-皮耶·戈林（Jean-Pierre Gorin）組織了「維爾托夫小組」，聲稱他信奉蘇聯早期「電影眼睛派」創始人吉加·維爾托夫的理論，要用影片作為無產階級革命的武器。高達開始研究《毛澤東選集》，推崇中國革命樣板戲，信仰毛澤東思想，熱中政治的他說：「問題不在拍政治電影，問題的關鍵是要政治地拍電影。」

高達決定絕不再為「資產階級觀眾」拍電影，從此不再拍商業性影片，專拍一些據說是「給工人階級看」，其實誰都看得懂的影片。1969年討論捷克問題的《真理報》（Pravda）、探討革命問題的《東風》（Le Vent d'est）、描述義大利年輕女革命戰士的《義大利鬥爭》（Lotte in Italia），1970年以芝加哥陰謀大審判為主題的《法拉迪密和羅莎》（Vladimir and Rosa），這些影片不再冠上高達的名字，而是以吉加·維爾托夫小組署名。

《東風》裡有這樣的鏡頭：一位戴著深度近視眼鏡的女大學生坐在樹下看書，她的兩個男同學一個手裡拿著鐮刀，一個手裡拿著錘頭，嘴裡喊著：「把你的資產階級思想敲出來！」高達認為自己不僅是馬克思主義信仰者，而且是「真正的馬克思列寧主義信徒」。

在接受訪問時，高達對自己的「電影政治觀」這樣說：「經歷了15年電影製作的歲月後，覺悟到如果想以一部真正的『政治』電影來結束我的電影

生涯，這部影片應該以我自己為題材，告訴太太及女兒，我是怎麼樣的一個人⋯⋯。」

「你要拍電影的話，裡面只要有一個女孩和一把槍就夠了」、「電影——每秒鐘有24次真理。」這就是終生喜好矛盾、自命不凡，並以衝破禁忌為快樂的高達，法國超現實主義作家路易・阿拉貢（Louis Aragon）說：「今天的藝術就是尚-盧・高達⋯⋯除了高達，再也無人能夠將這個混亂的社會描寫得更貼切了。」

古稀之年的高達於2001年拍了《歌頌愛情》（Eloge de l'Amour），人們無法分辨這部久違之作是一部戲劇一部電影，還是一部小說，或是一齣歌劇，「我們聽見有人說話，卻不知那人是誰？」2004年的《我們的音樂》（Notre Musique），高達重拾戰爭題材，表述美國的戰場無處不在，即使天堂亦是美國的戰場。2010年的《電影社會主義》（Socialisme），透過一段海上航程編織出一則探索當代政治集體神話的寓言。

2014年，高齡83歲的高達以相機和手機拍攝出生平第一部3D影片《告別語言》（Adieu au Langage），全片幾乎只在高達住家附近拍攝，演員多為非職業演員，高達以豐富的想像力與創造力，展現電影藝術的另一種可能性：「這部影片要說的故事很簡單，一位已婚女人與一位單身男人相遇。他們相愛、爭吵、哭泣，這時，一隻狗在城市與鄉村間遊蕩。隨著時間流逝，男人與女人再度相遇，狗就出現在他們之間，一個世界就這樣融入到另一個世界。」

高達以不竭的活力、不倦的熱情，不斷衝破藝術和思想的重重禁忌，以源源不絕的創造力保持自己的青春活力。有人說，高達的一生是對「青年」這個辭彙最完美的詮釋。高達自己卻說：「我已經老了，人越老想得越深，水面上的事情我已經抓不住了，我在水底思考。」

電影世界最不妥協的問號，非尚-盧・高達莫屬。

056 克林・伊斯威特
Clinton Eastwood（1930～）

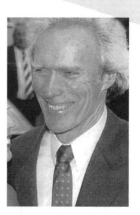

克林・伊斯威特

　　克林・伊斯威特是美國當代最受歡迎的演員之一，也是十分傑出的導演和製片人，現在還經營一家酒店，並於1986年當選加州卡梅爾市（Carmel-by-the-sea）市長，是位多才多藝的傳奇人物。

　　1930年，伊斯威特生於美國舊金山一個普通家庭，當時正逢美國經濟大蕭條，童年時跟著父母四處漂泊，備嘗生活艱辛。他對戲劇和體育極感興趣，身高193公分的他打籃球再適合也不過，為了糊口，高中畢業後他伐過木、挖過煤，後來在朝鮮戰爭爆發時應徵入伍，擔任新兵的游泳教練。

　　1953年退役後在幾個好朋友的慫恿下前往好萊塢探路，和環球影業公司（Universal Studios）簽訂演出合約，拍了十幾部名不見經傳的電影，沒有引起任何注意，也沒有發揮演技的空間。合約到期後他轉戰電視圈，在長達200多集的《皮鞭》（Rawhide）影片裡扮演西部牛仔，逐漸打開知名度。

「自重帶來自律，兩者兼具，就擁有十足的力量。」
──克林・伊斯威特

　　1964年，義大利導演塞吉歐・李昂尼（Sergio Leone）籌拍《荒野大鏢客》（A Fistful of Dollars）時曾與多位美國演員接觸，只有伊斯威特願意接這部戲，這是他戲劇人生的重要

轉機。他在電影中擔綱扮演一個粗獷硬漢，嘴叼雪茄手拿左輪，英俊瀟灑一戰成名，頓時紅遍歐美，再度回到好萊塢時，華納公司以相當優渥的條件，將他納入旗下。

1966年他再度與李昂尼合作拍攝《黃昏雙鏢客》（For a Few Dollars More）、《黃昏三鏢客》（The good, the bad, and the Ugly）等西部片，成為日後西部片的經典「鏢客三部曲」。1967年他演出《吊人索》（Hang 'Em High），繼續在銀幕上扮演西部硬漢，美國西部片的復興和他努力詮釋牛仔有極大關係。次年他成立自己的製片公司，還當了爸爸，這是他人生中最高興的兩件事。

1968年他演出《獨行鐵金剛》（Coogan's Bluff），敘述警察追捕逃逸罪犯的過程，伊斯威特從西部牛仔成為以暴制暴的警察，1971年到1973年間，他陸續在《緊急追捕令》（Dirty Harry）、《緊急搜捕令》（Magnum Force）中飾演警察，躍居美國當時十大賣座明星冠軍。

1976年的《西部執法者》（The Outlaw Josey Wales），之後的《撥雲見日》（Sudden Impact，1983）、《蒼白騎士》（Pale Rider，1985）、《魔鬼士官長》（Heartbreak Ridge，1986），雖然充斥著暴力，卻也塑造出伊斯威特鮮明的英雄形象。

1988年他執導的《菜鳥帕克》（Bird），獲得美國第46屆金球獎最佳導演獎的肯定，顯現了他全方位駕馭電影的才華。

1992年他自編、自導、自演的西部片《殺無赦》（Unforgiven），全然顛覆傳統西部片風格，塑造出內心糾結複雜的西部牛仔形象，赤裸裸地刻畫人性的黑暗面，使美國西部片再度受到矚目。這部電影獲得美國第65屆奧斯卡電影節的最佳影片、最佳導演、最佳男配角、最佳剪輯獎等大獎，大大肯定了他在導演、演員、製片全方位的才華。

1993年在《火線大行動》（In the Line of Fire）中，伊斯威特飾演維護總統安全的特勤人員，儘管年事已高仍奮力阻止一場刺殺危機。後來他和好萊塢巨星凱文・科斯納（Kevin Michael Costner）合演《強盜保鑣》（A Perfect World，1993），扮演一個知法枉法的警長，同樣是一部探討曲折人性的電影。

伊斯威特自導自演的《麥迪遜之橋》（The Bridges of Madison County，1995），根據美國作家既攝影家羅伯·華勒（Robert James Waller）同名暢銷小說改編，邀請著名的奧斯卡演技派明星梅莉·史翠普（Mary Streep）演出對手戲：他飾演一個浪跡天涯的攝影師，與一個寂寞的中年主婦墜入短暫無解的愛戀，在全球掀起《麥迪遜之橋》旋風，也引發了關於婚外情的種種爭論。

《熱天午夜之慾望地帶》（Midnight in the Garden of Good and Evil，1997），同樣是根據同名小說改編的電影，伊斯威特選拍的題材也越顯嚴肅且寓意深遠，《神秘河流》（Mystic River，2003）、《登峰造擊》（Million Dollar Baby，2004）、《來自硫磺島的信》（Letters from Iwo Jima，2006）等，導演聲望皆凌駕演員名氣。

古稀之年的伊斯威特依舊活力不減，2008年推出兩部新作：《陌生的孩子》（Changeling）與《經典老爺車》（Gran Torino），之後陸續執導了《打不倒的勇者》（Invictus，2009）、《生死接觸》（Hereafter，2010）、《人生決勝球》（Trouble with the Curve，2012）、《紐澤西男孩》（Jersey Boys，2014），以及最新力作《美國狙擊手》（American Sniper，2014）。

克林·伊斯威特賦予西部片嶄新的生命氣象與內涵，在製片、導演各個領域都有卓越建樹，是好萊塢少見的全方位電影人。

卡洛斯・索拉

Carlos Saura Atarés（1932～）

057

　　卡洛斯・索拉在富有西班牙民族特色的節奏中創造自己的攝影作品，西班牙民族熱情、奔放的火焰精神，貫穿在他的系列作品中。在佛朗明哥舞蹈節奏中展開西班牙如詩如夢的場景。

　　索拉生於1932年1月4日，在西班牙威斯卡（Huesca）度過童年，1957年畢業於西班牙電影研究實驗學院。處女作《昆卡》（Cuenca，1958）是一部中長紀錄片，《小流氓》（Los golfos，1959）透過馬德里誤入歧途的年輕人，揭示西班牙青少年犯罪問題及社會現況，也為索拉進入電影開闢新途。1964年的《強盜輓歌》（Llanto por un bandido）中，西班牙超現實派導演布路易斯・紐爾飾演一個劊子手，後來這場戲連同其他許多段落都被電影檢查機關剪掉，這是西班牙電影業無法迴避的現實。

卡洛斯・索拉

「電影是一種從內到外的革命。」
——卡洛斯・索拉

　　自1966年的《狩獵》（La Caza）開始，索拉逐漸確立自己獨特的藝術風格。他以西班牙內戰及戰後的社會生活為素材，呈現西班牙資產階級內部的矛盾與衝突。為應付電影檢查機關的嚴格審查，他採用隱喻、影射、省略和象徵的電影語言，營造壓抑和夢魘的感覺，表現出獨裁統治時期沉悶的社會狀況和壓抑的社會心理。索拉是布紐爾之後、阿莫多瓦之前，最重要

的西班牙導演，以其民族風格鮮明的藝術特色影響後人。「布紐爾─索拉─阿莫多瓦」在西班牙影史形成一條歷史鏈條，索拉居於承上啟下的重要位置。

《薄荷冷飲》宣傳海報（圖片來源：Nacho）

1966年的《狩獵》、1967年的《薄荷冰沙》（Peppermint Frappe）和1981年的《快！快！》（Deprisa, Deprisa）先後在柏林影展獲得銀熊獎和金熊獎，1973年的《安琪莉卡表妹》（La Prima Angelica）和1976年的《飼養烏鴉》（Cría cuervos）分別獲得坎城影展評審團獎和評審團特別獎。1981年佛朗明哥三部曲之首部《血婚》（Bodas de sangre）則獲得1982年哥倫比亞卡塔赫納電影節（Cartagena Film Festival）和捷克卡羅維瓦利影展（Mezinárodní filmový festival Karlovy Vary）特別獎。

《蕩婦卡門》（Carmen，1983）和接下來的《魔愛》（El Amor Brujo，1986），是索拉《佛朗明哥三部曲》（Carlos Saura'S Flamenco Trilogy）的後兩部。《蕩婦卡門》獲得1983年坎城影展評審團大獎、柏林影展最佳導演獎及1984年奧斯卡最佳外語片提名，這是一部以火熱的西班牙舞蹈，講述「愛與死」的酷烈故事，索拉以劇中戲的結構展線西班牙式的愛情。

《蕩婦卡門》由西班牙國家舞團前任總監、享有「佛朗明哥舞之王」美譽的安東尼奧加德（Antonio Gades）編舞，舞蹈家自己扮演男主角荷西，女主角卻始終無法確定，他一直在尋找自己心目中的卡門。在舞蹈學院挑選演員時，精靈般的「卡門」闖入了他的心扉，安東尼奧在排練《卡門》的過程中，經歷了激情如火的絕望愛情。

　　熱情澎湃的西班牙人原本就生活在充滿浪漫的「戲中戲」中裡。戲中的「荷西與卡門」和戲外「安東尼奧與卡門」的故事，時而交叉時而平行又時而交疊，令人迷惑的情節互相糾纏又互相映照。看似舞臺故事又發現是現實人心的抽象寫照；以為是現實情景，鏡頭拉開後又驚見舞臺布幕。

　　索拉利用舞蹈和音樂的精髓——節奏，闡釋令人怦然的故事。劇中卡門與克莉絲汀打架時，音樂節奏的處理成為人們常常提及的例子。雙方先是在長短均勻的拍子間一進一退地對峙，隨著矛盾激化，節奏越來越快，情節進入高潮卡門的刀子刺向克莉絲汀時，音樂嘎然而止，高峰處透亮的節奏和音響，將觀眾的心帶到轟鳴爆炸的頂峰。

　　飾演卡門的蘿拉（Laura del Sol）在片中的表演使她一舉成名。此外西班牙吉他大師德・盧西亞（Paco de Lucía）的精彩演奏，更使這部電影成為西班牙藝術界各路精英的合璧之作，奔湧著西班牙式的熱情、驕傲、自由、歡樂，以及華美的哀傷悲情，索拉的《蕩婦卡門》是西班牙精神的極致演出。

　　最後一幕舞臺和現實中的兩條線索都走到宿命的結局，在現實與舞臺難以分辨的情境中，卡門倒在男人安東尼奧／唐荷西的腳下，當人們認為這就是現實生活中演員安東尼奧和女主角間別無選擇的悲劇時，從緩緩拉開的鏡頭中，人們看到是排練廳裡安祥平和的場景，彷彿剛才發生的不過是又一場排練，在舞臺背後還有無窮盡的舞臺存在……。

　　1998年的《情慾飛舞》（Tango, no me dejes nunca）又是一部以舞蹈講述愛情的影片，劇中導演馬里奧為了拍攝一部關於探戈的影片，結識了黑社會老大和他的情婦艾麗娜，艾麗娜美麗動人、探戈舞技超群，馬里奧與艾麗娜陷入熱戀，最後黑社會老大派人殺了艾麗娜。「戲中戲」的風格與《蕩婦卡門》相似，黯淡的綠色背景前，一襲紅裙，青春似火的少女艾麗娜，以舞姿傳達愛與生命；而一身黑裙、滿懷嫉妒的妻子，以冷豔剛勁的舞姿書寫女性遭逢情感重創後的冰冷和堅決，神祕氛圍中的舞姿彷彿是生命狀態的陳述，又彷彿是宿命對於未來含混而帶有魔咒的預言。有人說，這部電影充滿了「你見過的、沒見過的，想像得到、想像不到的探戈奇觀」。探戈是西班牙

民族永恆的生命語言，結構謹嚴的故事情節，只不過是它的前導。

不受限於過去榮光，索拉不斷超越自己，1990年他以《嘿！卡梅拉》（¡Ay Carmela!），打敗鬼才導演阿莫多瓦的《捆著你，困著我》（Átame!），榮獲西班牙最高榮譽哥雅獎（Goya Awards）。

2000年索拉執導了以西班牙畫家哥雅（Franciscovde Goya）一生為題材的《哥雅的最後歲月》（Goya en Burdeos），這是畫家的雄偉傳記也是充滿想像力的視覺奇蹟。哥雅是西班牙浪漫主義畫家的先驅，其富於洞察力和想像力的作品與索拉的運鏡相得益彰。「想像是藝術之母和神奇之源」，片中哥雅不斷重複著這句藝術格言，國家的危難、內心的痛苦、愛情的激情、藝術的觀念……哥雅一生中重要的時刻在記憶中一一開展綿延……。影片最後，哥雅生命即將步入終點，透過他那彷彿穿透歷史的手指，看到西班牙壯美的錦繡山河……與他不朽的傳奇。

這是哥雅的一生也是西班牙藝術史，哥雅在索拉的鏡頭前成為西班牙藝術精神的化身，他用一生詮釋西班牙這塊偌大土地的靈魂。哥雅的逝去也代表著一個時代的終結，影片最後一個鏡頭是大畫家安德魯（Mariano Andréu）的誕生，代表西班牙藝術長河生生不息。

2004年索拉獲得歐洲電影節終身成就獎，大師地位更加屹立不搖。之後他陸續拍攝以舞蹈為主題的《嚮舞》（Iberia，2005）、《莎樂美》（Salomé，2008）。2009年索拉再次找到新的創作靈感──歌劇，以莫札特的不朽巨作《唐喬凡尼》（Io, Don Giovanni）為題，創造出華麗的視覺與聽覺饗宴。

2010年的《佛朗明哥：傳奇再現》（Flamenco, Flamenco），是索拉耗費16年打造的全新概念佛朗明哥電影，表現佛朗明哥文化新舊世代融合再造的新生命。他的最新作品《三十三天》（33 días），描述畢卡索與他的專屬模特兒、情人，同時也是超現實主義攝影藝術家朵拉·瑪爾（Dora Maar）間的故事。

索拉藉著西班牙這塊土地上肥沃豐厚的精神資源，揮灑一首又一首渾厚的史詩。

法蘭索瓦‧楚浮
François Truffaut（1932～1984）

楚浮因為和二戰後西方最具影響力的影評人被譽為「法國影迷精神之父」的安德烈‧巴贊偶然相遇而遇見電影，楚浮在巴贊創辦的《電影手冊》工作期間所累積的知識，為日後「電影新浪潮」起飛做了絕佳準備。

1932年生於巴黎，坎坷多難童年的經歷影響了楚浮的一生。他由祖母帶大，祖母去世後才回到關係淡漠的父母身邊，自小性格倔強，有「壞蛋楚浮」之稱。不滿學校專制僵化的教育方式，他經常翹課、屢

法蘭索瓦‧楚浮（圖片來源：Kroon,Ron／Anefo）

次離家出走，父親曾一氣之下把楚浮送交警察局。由於和家庭隔閡日深，他14歲時便輟學靠打工謀生，15歲時結識巴贊，巴贊被楚浮不同一般年輕孩子的氣質打動，一次次幫他找工作，也一次次救楚浮於危難之中。

1953年楚浮被部隊開除，巴贊安排他到《電影手冊》編輯部工作。楚浮因而得以看到大量的電影資料並開始撰寫影評，他強烈的否定和反叛色彩引起不少關

「未來的電影將比小說更個人化，將成為一種自傳體的形式，就像一篇私人日記的告白。」
——法蘭索瓦‧楚浮

注，「壞蛋楚浮」激烈煽動個性十足的文字也得罪了不少人。

　　楚浮是探索人們意識與淺意識間矛盾且極富文學與戲劇色彩「作家電影」的宣導者，是「電影手冊派」的主將。巴贊強有力的戰鬥者姿態，影響了楚浮、高達、新浪潮指標人物艾力克‧侯麥（Éric Rohmer）等人的理論和創作，他們批評戰後法國只重浮華感商業性，依賴大製作和大明星獲得利潤，也反對因此而產生的所謂「優質電影」（Qualité Française），提倡年輕電影人應該拍攝面對生活、樸實無華的寫實作品，他們認為導演之於影片應等同作家之於小說，既是靈魂人物也是創作者。

《夏日之戀》劇照（圖片來源：Breve Storia del Cinema）

　　楚浮認為電影沒有好壞之分，導演才有優劣之別——「應該以另一種精神拍另一種事物，應該離開昂貴的攝影棚，到街頭甚至真正的住宅中去拍攝……」。1959年，27歲的楚浮拿起攝影機拍出處女作《四百擊》（Les Quatre Cents Coups）。「四百擊」是一句法國俚語，到處亂跑、胡作非為的意思，也是法國人憤怒時表示抗議的常用語。如同楚浮的另一部電影《野孩子》（L'Enfant Sauvage，1970），片名也是人們對年幼搗蛋鬼的咒罵，楚浮把他少年時代在巴黎街頭受到的對待，統統以零存整付的方式還給巴黎人。

　　《四百擊》以平鋪直述的手法探討一個13歲男孩的內心世界：蹺課、對現行教育體制的反叛、對老師的懷疑、對親情的排斥，敏感脆弱的少年懷著單薄的「自我」，輾轉於學校、家庭、警察局與感化院之間，為了尋求真正的自由反而付出了人身自由，為得到更溫暖的親情反而與家庭更加疏離……心懷孤憤的少年流落街頭，茫然無助地奔跑，沒有終點。影片的最後長鏡頭，是電影史上里程碑式的「奔跑」：主角在足球場上趁人不備，鑽過鐵絲網，鑽進涵洞、穿過樹林、越過田野、滑下陡坡，一直來到蒼茫的大海邊，大海冷漠的浪花拍擊著他的雙腳，他漫無目的而又小心翼翼地踩進海水，突然，他放慢腳步駐足回頭，以一種無法言明的眼神凝視前方，鏡頭從此定格……。

　　楚浮在《電影手冊》上激烈鋒利的言辭得罪不少人，《四百擊》在坎城影展的參賽資格一度受到威脅，當影展准許放映這部影片時，執導者的樸素深情和少年的感傷感動了眾人，楚浮獲頒坎城影展最佳導演。電影片頭上楚浮特地標註「此片獻給安德烈‧巴贊」，這位守護楚浮一生的守護者在1958年辭世，無法親眼看到這部電影的誕生。

　　《四百擊》開創了自傳體電影新頁，楚浮晉用與自己童年「在道德上相似」的少年犯李歐（Jean-pierre Leaud）飾演主角，回溯自己的童年生活，也對成人社會進行質問。楚浮說：「和別人的青春期相比，我的青春期相當痛苦，希望藉本片描述青春期的尷尬。」繼《四百擊》之後，他又拍了《二十歲之戀》（L'amour a vingt ans，1962）、《偷吻》（Baisers Voles，1968）、《婚姻生活》（Domicile conjugal，1970）和《消逝的愛》（L'Amour en

Fuite，1979）等類似編年史般的自傳體影片，展現了20歲到30歲間戀愛、婚姻、工作中的種種現象與問題，主角一直由李歐飾演，楚浮的主角和他的創作一同成長。

1960年楚浮拍攝了《射殺鋼琴師》（Tirez sur le pianiste），描述一位酷愛音樂但不諳世事的音樂家倒楣而落寞的生活，來到身邊的愛情紛紛凋謝，唯一可以把握的只有眼前的鋼琴和空靈的音樂。以愛情、藝術、人生、懸念、哲理混雜成的深褐色基調在楚浮的電影初次出現，對愛情明晰又模糊的思考與探究，在此片中也初顯端倪；在攝影和情節的安排上則可以看出楚浮對於自己尊崇的希區考克的敬意。

楚浮自在地運用古老的「圈」、「劃」、「小畫屏切割畫面」等手法：一個匪徒對孩子指天發誓說：「如果我說謊，就讓我老媽當場死去！」接下來就是「圈」中一個老婦人手中物件滑落、當場倒地的鏡頭。在當時楚浮的電影中時而可見這種「無厘頭」的手法。

楚浮等人的電影中常出現突如其來的片斷——截取一段心儀大師的作品，毫無來由地放進自己的作品中，遙念禮敬先賢大師。例如《野孩子》中重覆法國電影發明家路易斯‧盧米埃爾（Louis Lumière）《水澆園丁》（L'Arroseur Arrosé，1895）的片斷、《騙婚記》（La sirène du Mississipi，1969）中放進了尚‧雷諾瓦的作品截圖，從中可以窺見新浪潮的「影評人導演」們，是以怎樣的頑童心態大膽嘗試電影表現的可能性。

1962年楚浮拍攝了根據亨利-皮耶‧侯歇（Henri-Pierre Roché）同名小說改編的《夏日之戀》（Jules et Jim），這是楚浮的主要代表作之一，從此，關於愛的困惑和思考及「愛的深褐色滋味」，就成了楚浮愛情類作品中的符號。有人認為楚浮日後諸多涉及感情的電影，都只不過是這部成熟之作的變形或變奏。深受楚浮景仰的法國電影大師尚‧雷諾瓦說：「一個導演一輩子拍攝一部類型影片，他的其他作品只不過是這部電影的注解和說明，至於主題則只是這部影片的延伸和擴展而已。」

　　楚浮的電影大致可分為兩類：關注主角複雜社會境況下的成長遭遇，探討存在的晦澀本質，如《四百擊》、《偷吻》、《婚姻生活》等；另一類則是「深褐色的愛情」，如《夏日之戀》、《騙婚記》、《巫山雲》（Histoire d'Adele H.，1975）、《軟玉溫香》（La Peau Douce，1964）、《兩個英國女孩和歐陸》（Les Deux Anglaisies et le Contient，1971）、《最後地下鐵》（Le Dernier Metro，1980）等，這些片中總貫穿著糾纏不清愛與不愛的話題。

　　愛的幻象、愛的本質、愛的真諦……，潛藏在「深褐色」基調下。有人說，電影中為情所困的男人，就是楚浮的化身。

　　《夏日之戀》中，好朋友朱爾和吉姆認識了一位日爾曼姑娘凱特琳，故事就在「三角關係」中展開。朱爾和吉姆對凱特琳的愛，由幻燈機的影像開始，凱特琳也懷抱著對自我形像的執著和迷戀走向他們。他們希望在凱特琳的精神池塘上投下自己的影子和印記，凱特琳也要給他們留下不可磨滅的印象，她要成為那尊虛幻光影中的雕像，成為獨一無二的藝術品。凱特琳的愛來自於虛幻的遠方：「我想著要嫁給拿破崙」，來自源源不斷的藝術幻覺，她需要大量的生活幻覺來彌合現實生活的縫隙，需要在自我沉醉中得到塵世間不可能的幸福。凱特琳、朱爾、吉姆，都是對於現實懷有極端驚恐、極端熱愛的人，他們都害怕鬆開「自我」擁抱他人將使自己墜入黑暗虛無的淵藪，他們雖各自熱愛、消耗著自我，卻都在極度自戀中，走向壯烈的自我毀滅。

　　三個人是同一種精神狀態的三種不同賦形，他們宛如兄弟姊妹般一起生活、一起歡笑、一同幸福、一同毀滅。王爾德說：「生活總是不自覺地模仿藝術。」羅蘭‧巴特說：「戀愛中的人們是一架熱情的機器，拼命製造符號供自己消費。」凱特琳吻別了朱爾，說：「好好看著我們！」她讓吉姆上車，自己發動汽車向一座河上斷橋駛去，車輪即將陷落的瞬間，凱特琳又向身邊的吉姆投以古希臘雕像般神祕的微笑……，看到妻子和好友雙雙葬身河底，朱爾自言自語道：「現在生活變得簡單多了。」

影片全部採實景拍攝，大量的遠景和長鏡頭的運用，最單純的剪接法使影片樸實無華，也讓這場燦然陽光下的夏日戀情顯得更加殘酷。飾演凱特琳的女演員雅娜・莫羅（Jeanne Moreau）的個性氣質甚至某些觀點，與凱特琳十分相近，莫羅說拍片時自己幾乎忘了是在拍電影，凱特琳的台詞正是她久藏心底而又極想喊出的心底話。

1975年《巫山雲》的故事，似乎仍在重述凱特琳的愛情主題，與其說阿黛爾瘋狂而絕望地愛上了英軍中尉平松，不如說她是瘋狂而絕望地愛上了自己對平松的愛，「一個年輕的姑娘，獨自飄洋過海，從舊世界到新大陸，和她的愛人結合——這件難以做到的事，我將要完成了。」她愛的是自己超乎尋常的壯舉，愛的是對這份從虛妄嵌入現實的激情，平松只是給這番壯舉提供了一個恰如其分的藉口。

楚浮說：「阿黛爾是一個被假定有虛假性格的人。」藝術便在這「假定」之中實現了，楚浮又把阿黛爾的故事當成「借酒澆愁」的對象與隱喻，探討人類關於愛、自我、愛的可能性和現實性。愛的真誠、遊戲、瘋狂、殘酷……都在「阿黛爾」這樽薄酒之中晶瑩呈現。

1980年的《最後地下鐵》是楚浮的嫻熟之作，新浪潮「壞蛋楚浮」此時已然展現大師風範，傳統與革新、試驗與沉穩兼具的均衡風格貫穿全片，戲中戲不斷自由穿插，顯示楚浮在敘事上遊刃有餘，在整體結構上得心應手。《最後地下鐵》創下了法國電影的空前記錄，獲得了1981年法國電影凱撒獎最佳影片、最佳男主角、最佳女主角、最佳導演、最佳攝影、最佳美術、最佳音樂、最佳音效、最佳編導和最佳剪輯等十項大獎。

《夏日之戀》的三角關係在《最後地下鐵》中延續，不斷重述的台詞像是《騙婚記》結尾的話語：「愛情，像盤旋在我們頭頂的禿鷹，隨時威脅著我們的生命。親愛的，看著你真是一種幸福。」「可是你剛才還說那是一種痛苦。」「既是痛苦，又是幸福。」

　　1981年和1983年楚浮拍攝了《鄰家女》（La Femme d'a cote）和《情殺案中案》（Vivement dimanche!）等片，以法國存在主義的哲學背景，融合抒情、諷刺、殘酷、荒誕等不同風格，形成獨具特色「深褐色的楚浮風格」。

　　1984年10月21日，法蘭索瓦‧楚浮辭世，這個新浪潮的勇敢「壞蛋」，在25年導演生涯中拍攝了23部影片，半數以上獲得法國或國際大獎。楚浮如同他敬重的希區考克一樣，透過電影展開對人心的探索，描繪人類情緒起伏猶豫的瞬間、面對愛情勇敢怯懦的臨界，呈現浮動不安的羞怯、迷惘、真情和悲傷，也探索內心的堅定、狂野、真誠和純真。楚浮說：「電影比生活來得和諧，在電影裡個人不再重要，電影超越了一切；電影，列車般向前駛去，它像是一班夜行列車。」

059

大島渚
おおしま なぎさ（1932～2013）

「性與罪」是大島渚最愛的主題。

人人都被捲入大島渚預設的框架，死亡是幸運的，因為活著就要經歷萬劫不復的痛苦與煎熬。這一切看似悲觀，大島渚還是為我們留了一線希望——在通向重生之路的指示牌上寫著：信念與救贖。

1932年3月21日，大島渚生於京都。任職於漁場的父親據說是武士之後，在他六歲時就過世了；大島渚的記憶裡，父親是

大島渚（右）及《禦法度》男主角松田龍平出席2000年坎城影展。
（圖片來源：Rita Molnár）

個頗有成就的業餘詩人和畫家。1950年他進入京都大學法學部，課餘熱心參與學生運動，成為京都大學學生聯盟主席。1951年日本天皇訪問學校，大島渚和他的同學被禁止提問和回答問題，他們隨即張貼大字報要求天皇不要再神化自己。一連串衝突導致學生運動失敗，這些經歷卻引發他對社會、政治相關議題的深刻思考，成為日後他的電影中抹不去的底色。

大島渚是日本「新浪潮」電影的代表人物。他的電影氣勢高昂，以反對者的姿態跟所有人握手。

學運經歷招致他大學畢業後四處碰壁。對電影幾乎一無所知的他，1954年考入了松竹影業株式會社，五年之間參與了15部影片的拍攝，完成11部劇本。27歲時破格晉升為導演，開始他的電影創作生涯，第一

部拍攝的影片是《愛與希望之街》（愛と希望の街，1959），但將大島渚推向日本新浪潮電影最前線的則是《青春殘酷物語》（せいしゅんざんこくものがたり，1960）。

在《青春殘酷物語》中，晚歸的真子遭人強暴，阿清救了她；碼頭上，阿清求歡不成把真子推下了水，一次又一次踩落真子試圖上岸的手。最後真子筋疲力盡，阿清把她拖上岸與她做愛，他們就這樣開始戀愛同居。阿清是個成天想著不勞而獲的傢伙，得知真子懷孕時，他慌張起來。兩人決定前往醫院墮胎，樂聲低低響起伴隨令人窒息的鼓聲，阿清對醫生說：『我們絕不會像你們一樣，我們沒有夢想，也就不會失望……』。接著阿清拿出兩個蘋果，紅的留給真子，青的自己吃掉。電影最後阿清和真子都死了，黑暗中蘋果閃著動人的光，他們的青春慢慢地被吞噬。

大島渚就像那顆蘋果，以張揚的顏色和光彩在黑暗中吶喊，對抗被慾望吞噬的命運。青春的壓抑與壯烈，一直與他的電影緊緊相扣。此片引起日本影壇一陣騷動，也使大島渚擠身新銳導演之列。

短暫的成功後不久，大島渚因為《日本的夜與霧》（日本の夜と霧，1960）上映時發生的政治事件受到牽連遭公司冷凍。他一怒之下和一批同事集體退出松竹公司，成立獨立製片的「創造社」（Sozosha），大學時就顯露的個人威信和魅力，成為他事業的基石。這個在艱難中掙扎的創作團隊，在1973年解散前共拍攝了23部電影、電視作品，大島渚則在這個階段梳理了自己對於政治、社會、革命等一系列問題的看法，紀錄片的風格和電視影集的形式，使他的思路更加清晰主題更為突出。《飼育》（1961）、《被忘卻的皇軍》（忘れられた皇軍，1963）、《白晝的惡魔》（白 の通り魔，1966）、《日本春歌考》（にほんしゅんかこう）は，1967）、《絞死刑》（こうしけい，1968）、《新宿小偷日記》（新宿泥棒日記，1969）、《少年》（しょうねん，1969）、《東京戰爭戰後秘史》（とうきょうせんそうせんごひわ，1970）、《儀式》（ぎしき，1971）等是這個時期他的重要傑作。

　　70年代大島渚拍攝了大量在日朝鮮人題材的電視電影作品之後，將目光轉向女性，他曾擔任女性晨間電視節目的主持人，製作了一些訪談形式的節目。雖然男性的身分和直接、強硬、帶有侵略性的性格，多少阻礙了他對女性內心世界的探索，但執著敏感和對美好事物的虔誠信念，他仍能以自己的方式刻畫異性。

　　大島渚與法國製片人德曼（Anatole Dauman）合作的《感官世界》（愛のコリーダ，1976），是一部以平等角度直視女性的電影。影片取材於真實案件：1936年，日本婦女阿部定在和情人石田吉藏做愛時將他勒死，並用利刃割下了他的生殖器，阿部定後來被判刑六年。在《感官世界》中，攝影機彷彿一雙偷窺的眼睛，充滿渴望、感歎、驚異，卻又始終與被拍攝者保持著距離。不斷變換的場景——內景、外景，日景、夜景與不變的情節——性愛與暴力貫穿在始終如一的紅色間，縝密地織成一張愛情與死亡糾結的網，一邊愛一邊折磨，一邊窒息一邊勒緊，精神與肉體的搏鬥，誰也不願被對方征服，終致血光飛濺，同歸於盡。

　　無論是被社會遺棄或脫離社會，都意味著必須與自己作戰，重生亦或毀滅存在一念之間，那誘人的罌粟無疑是毀滅的催生者，專門引誘渴望愛的孤獨心靈，死亡或許是表現沉重悲壯最直接的方法，但狂暴後的嘎然卻每每令人備感懊惱空虛。1978年另一部探討情欲的影片《愛之亡靈》（愛の亡，1978），為大島渚贏得了坎城影展最佳導演獎。

　　拍攝反思日本戰爭精神的《俘虜》（場のメリークリスマス，1983）、觸及人猿戀的《馬克斯，我的愛》（マックス、モン アムール，1986）等極具爭議的作品後，1991年大島渚拖著病體拍了《京都，母親之城》（キョート マイ マザーズ プレイス），充分展現他對家鄉的愛；病痛的頻頻折磨卻使他不得不暫停工作。

　　1999年人們又看到了罪與性相互糾纏的古裝影片《御法度》（ごはっと，又譯《武士的禁忌》），該片入選為第53屆坎城影展競賽片，大島渚繼續關注人性中，對同性戀和毀滅殺戮幾近自虐的嗜好：一名長相俊美的武

士，以同性戀為工具展開一段段對自己有利的關係，他利用一切可以利用的東西，包括愛。

2000年大島渚獲日本政府頒發「紫綬褒章」，2001年6月獲得法國政府授予的法國藝術文化勳章，此後曾經中風的大島渚，持續接受語言障礙和右半身麻痺的復健治療，鮮少公開露面。2013年1月15日，這位日本影史中舉足輕重的導演病逝於日本神奈川，享年80歲。

060 安德烈‧塔可夫斯基
Andrei Tarkovsky（1932～1986）

安德烈‧塔可夫斯基（圖片來源：Festival de Cine Africano - FCAT）

　　一生抑鬱寡歡的安德烈‧塔可夫斯基，以畢生的兩部短片和七部長片不停地探索人性，體現了「影像詩哲」的思考和責任。他以緩慢的節奏及凝重的圖像在人們的眼睛和影像間建立全新的樸素關係。

　　塔可夫斯基1932年生於俄羅斯札夫拉捷耶，父親是著名詩人亞尼森‧塔可夫斯基（Arseniy Tarkovsky）。1961年畢業於蘇聯國家電影學院（Soviet State Film School）導演系，畢業作品《壓路機和小提琴》（The Steamroller and the Violin）在紐約大學影展獲得一等獎。

　　《伊凡的少年時代》（Ivan's Childhood）是他畢業後第一部影片，也是他的成名作，獲得1962年威尼斯影展金獅獎。這部電影透過夢幻與現實相續的嶄新電影語言，描述少年伊凡在戰爭中的遭遇，偶然的戰爭是歷史的瞬間轉瞬即逝，遭遇戰爭的人卻要付出一生

▶▶

「我要時間在銀幕上以莊嚴獨立的方式流動。」
——安德烈‧塔可夫斯基

沉重的代價。戰爭毀了伊凡的家，毀了他的童年和未來，伊凡將少年的勇敢和仇恨奉獻給戰爭，即使僥倖不死也不可能在戰後平靜地生活。

　　1962年春，《伊凡的少年時代》在莫斯科「電影人之家」首映，啟蒙老

師米海爾・羅姆（Mikhail Romm）堅定而隆重地說：「請記住這個名字：安德烈・塔可夫斯基。」這部影片就像一塊薪柴丟進燃燒的爐火……在《伊凡的少年時代》中，夢境中滲入現實和紀實資料片，以及穿梭在主人翁個人微小事件背後的歷史、哲學和宗教思維，成為塔可夫斯基的獨特風格。

1966年，塔可夫斯基拍攝了第二部長片《安德烈・盧布耶夫》（Andrei Rublev），獲得1969年坎城影展國際影譯聯合會獎。這部長達三小時的電影，講述15世紀俄羅斯聖像畫家安德烈・盧布耶夫的一生，探討一個人的力量和一個民族的力量間深厚又矛盾的關係。塔可夫斯基藉由安德烈・盧布耶夫在俄羅斯的行跡，歌頌了俄羅斯人民對自由的嚮往和不可遏制的創意與熱情，突顯俄羅斯民族即使處於被侮辱被迫害的悲劇地位，還是能夠克服內在和外在種種煎熬，創造出無與倫比的宏偉文化。

這部影片以史詩的規模和繁複的結構，呈現塔可夫斯基內心的糾葛。「歷史感」和「時代精神」是這部作品的鋼骨與主要元素，這也是塔可夫斯基一生關注的議題。

1972年的《飛向太空》（Solaris），是一部兼具「神學藝術」和「科幻美學」的經典之作，同年獲得坎城影展評委會特別獎。塔可夫斯基借助科幻題材，對知識與人生的關係進行了哲學和心理學的探討，片中自然、大海、宇宙、人心，是由信念、希望和愛交織構成。塔可夫斯基對科

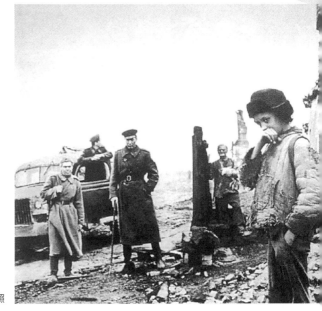

《伊凡的少年時代》劇照

學的盲目追求提出質疑，對於人心與自然通過信、望、愛建立關係，給予呵護與讚美。塔可夫斯基還觸及了「痛苦」，他認為真正感受並承擔痛苦是人性的核心，人對痛苦的感受和承擔，更是任何物質邏輯和知識思考都無法觸及的

1975年的《鏡子》（Mirror）是集紀錄性、自轉體、史實與詩意的蘇聯「作家電影」典範作品，也是塔可夫斯基電影生涯的顛峰之作，可喻為塔可夫斯基一生電影理念最完整的表達，卻因其晦澀的手法和其他莫名的因素，遭到相關部門「封殺」，當時未能上映。

塔可夫斯基以帶有濃郁主觀色彩的個人回憶，呈現人類歷史和個人情感之間的關係，把現實和記憶中的零散片斷如萬花筒般拼列在一起。當個人家庭的小事件、童年記憶中的莫名愁緒、人類歷史以紀錄片形式呈現的狂風巨瀾：西班牙內戰、蘇聯衛國戰爭、中國的文革、第一顆原子彈毀滅性的蕈狀雲……這些事物擺放在一起，作品呈現出看似模糊曖昧的色彩，而在這諸多似有關聯又似天馬行空的事物間，觀眾得主動探尋才能找到不同面向的出路。對於習慣了被動接受和主動迎合「視聽施暴」的觀眾，難免覺得困惑不解。

塔可夫斯基談到《鏡子》時，斷然反對電影的娛樂性，他認為這樣會使作者和觀眾集體退化。他希望觀眾不要把《鏡子》想像得太複雜，「不過是個簡單的故事，沒有比這更淺顯易懂了。」他反對人們在影像背後尋找所謂的象徵意義，他認為象徵主義是衰微的徵兆。人們應該在他樸素的鏡頭前重新清洗自己被「戲劇性」和「象徵性」污染的眼睛，恢復眼睛和物象間樸素、直白、淺近、親和的始初關係：為一陣風感動，為一場雨憶念童年時光。眼中看到的和當下被激發的，就是一切！他說：「需要詮釋的象徵越少，這部影片就越好。」

柏格曼說：「初看塔可夫斯基的電影，彷彿是個奇蹟，驀然發覺自己置身於一間房間的門口，過去從未有人把這房間的鑰匙給我。這房間，我一直渴望進去一窺奧妙，他卻在其中行動自如。我感到鼓舞和激動，竟然有人將我長久以來不知如何表達的種種一一展現。我認為塔可夫斯基是偉大的，他創造了嶄新的電影語言，捕捉生命一如倒影，一如夢境。」

　　塔可夫斯基的作品正在對人們被汙損傷害的「觀看」殘疾，尋回主動權與尊嚴，關注影像的形式之美，就需要屏息凝視，如同音樂的旋律和詩的節奏，自有尊貴特質，在語言已被污染的時刻，新生的電影語言或許還能保有原始的純潔，塔可夫斯基把目光集中在聲音與影像上，希望在語言資訊壓得人透不過氣時，影像能夠帶來一股新鮮空氣。

　　對熱誠而忠於內心的表達方式，人們卻表現出憤怒，一位工程師怒氣沖天地來信：「我們不需要這種電影！極盡下流、污穢、噁心之能事！總之，我認為，你的電影無的放矢，根本無法觸及觀眾……。」塔可夫斯基借德國文豪托瑪斯‧曼（Paul Thomas Mann）的語句，表達了自己的失望：「只有冷漠才有自由，凡屬特殊者，皆無自由；因其已然烙印、制約、鎖綁。」

　　1979年他完成《潛行者》（Stalker），以傳說中的神祕事件，表達了對人類心靈深處的探究和懷疑，是所有作品中最晦澀難懂的一部。在壓抑、緩慢、滯重的節奏中，塔可夫斯基借他人之口說出對物質主義盛行和強者倫理霸凌的擔憂和警戒：「當一個人誕生時，他是軟弱的、柔順的，當一個人死亡時，他是堅強的、冷酷的。當樹木成長時，它是柔軟的、弱性的，當它變得乾枯、堅硬時，它即將死去。」主角這段內心獨白，其實就是老子《道德經》裡的話：「人之生也柔弱，其死也堅強。草木之生也柔弱，其死也枯槁。故堅強者死之徒，柔弱者生之徒。」

　　在《潛行者》中，人們隱約能感受到核戰威脅陰影下的恐怖，塔可夫斯基對人類瘋狂競逐科學產生深深的憂慮。在世界日益關係密切、未來懸繫於一線的今天，這種憂慮其實如箴言般可貴。《潛行者》在愛沙尼亞拍攝，許多歐洲影評人從這部複雜晦澀的電影中讀解出導演對於蘇聯政府壓制思想自由的控訴。

　　1983年塔可夫斯基在義大利完成影片《鄉愁》（Nostalghia），獲得當年坎城影展國際影評人獎，並與法國導演羅伯‧布列松的《錢》（Money）同獲最佳導演獎。《鄉愁》借蘇聯詩人的一次義大利異鄉之旅，傳達了塔可夫斯基對於故鄉、俄羅斯文化和母親的深情。塔可夫斯基也將這部電影題獻給自己的母親。

　　塔可夫斯基的作品幾乎都涉及「個人對世界的責任和救贖」，在《鏡子》中借父親亞尼森‧塔可夫斯基的詩句，探討人類在漫長時間內的存在問題：「只要我還沒死，我便是不朽。」、「塵世間不存在死亡。眾生不朽／一切不朽／不需要害怕死亡／無論是十七歲，還是七十歲／在這個世界上／沒有死亡，沒有黑暗。」在眾生恆常的關注下，塵世的一切帶有神聖的光輝，宗教的救贖在人類身上顯現了樸素又堅定的樂觀精神。

　　《鄉愁》中潛藏著「拯救人類和末世思想」，塔可夫斯基借助「瘋子」多明尼克表達自己對未來世界的隱憂，認為每個人對日漸瘋狂的世界都有責任，都該拋棄私利小我完成對整個世界的救贖，最重要的是人要有所愛、有所信，對自己的生存懷有欣喜感謝。片尾多明尼克自焚警世，詩人屏息秉燭而行，在長達七分鐘的鏡頭裡，燭火燃了又滅，滅覆又燃，最終到池塘對岸時，詩人也心力交瘁而亡。

　　1986年在瑞典完成的絕筆之作《犧牲》（The Sacrifice），也以「救贖」為主題，對人類的未來表達了更深切的憂慮。主角亞歷山大說：「人類正走上一條錯誤的道路，這條道路非常危險」，「人類一旦有了重大發現，就把這些變成武器……所有生活上非必須的就是罪惡。」亞歷山大祈求女巫解救人類，而救贖背後必然需要犧牲，亞歷山大為「救贖」世界毀滅了自己的生活，焚燒了自己的家，亞歷山大的「犧牲」之舉卻被世人認定是瘋癲。塔可夫斯基說：「這部影片是一則詩的寓言……我很清楚意識到這部影片與當今人們的價值觀是不符的……。」

　　為了拯救世界，一個人能做些什麼？東正教老修道士對他的學生說：「你應該天天給樹澆水，直到把樹澆活……」，亞歷山大對兒子說：「如果人每天在同一時刻做同一件事情，系統化、規律性地重複某一個固定的動作，世界就會產生變化！事物就會變化！」塔可夫斯基被稱為「電影界的貝多芬」，為了拯救世界而悲壯地努力著。他擁有深沉的信仰也擁有矛盾與苦痛。他認為自己的一生就是在時光中雕刻，他以《雕刻時光》（Sculpting in

Time）為名的文著，詳細闡釋了自己在銀幕之外的思考。《洛杉磯時報》（Los Angeles Times）評論：「如果我們將《雕刻時光》濃縮成一句話，它就是：對任何藝術家和藝術形式而言，內涵與良知都應先於技巧。」

　　塔可夫斯基說：「我在拍攝《鄉愁》時就被一種感覺纏繞，《鄉愁》將影響我的生活」。《鄉愁》中詩人的形象成為他的宿命寫照，1986年12月29日，塔可夫斯基因肺癌病逝於巴黎。關於死亡，他曾借《犧牲》中的亞歷山大之口，告訴世人：「沒有死亡，只有對死亡的恐懼。」

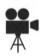

061

路易・馬盧
Louis Malle（1932～1995）

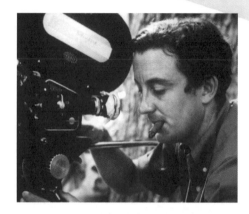

路易・馬盧拍攝《死刑台與電梯》的照片。（圖片來源：Paille）

　　路易・馬盧始終不離潮流，卻沒有被潮流拖著走。他以激昂淩厲的青春年少之作帶動法國電影新浪潮，也和羅伯・布列松一樣，始終保持自己一貫的作品風格，成為法國電影一股深潛的中堅力量。他堅持少年時代的叛逆與探險精神及對禁忌的質疑，即使身在好萊塢仍然保有獨特的思考和影像風格。

　　1932年10月30日，路易・馬盧生於法國北省的泰姆里（Thumeries），父母經營糖業，富裕的背景給了他從事電影工作的資金支持，同時也給了他輕蔑財富的叛逆性格。無可否認的是，糖業家族的雄厚資金為他拍片提供了後援，讓他可以資助新浪潮的其他年輕導演拍片創作。若說新浪潮最初幾部開山之作都是由糖蛻變而成的，一點也不為過。

　　據說馬盧14歲就萌生了拍電影的念頭，但遭到父母反對。本來他可以順理成章地進入法國名校依循前人步伐進階「特權階級」，成為一輩子衣

「每部電影都是一段生命和冒險。它表達我當下關注的事物，就像談了一場戀愛；無論電影或愛情，我相信一見鍾情。」

——路易・馬盧

食無虞的上層優雅人士。但他卻想盡辦法讓在考試中落榜，由於擔心亂寫試卷也可能被那些名校錄取，他甚至交了幾張白卷。19歲如願進入法國高等電影研究院，馬盧對電影理論並不感興趣，而是將注意力放在創作上，叛逆如他畢業時甚至拒絕遞交論文。

馬盧後來到馬賽參與海底紀錄片的拍攝工作，水底自由的鏡頭運動養成他流暢自如的運鏡能力，「像呼吸一樣輕鬆」的鏡頭感成為他日後作品中的標誌，水下攝影師的拍攝實務使他對影像構成格外重視。這部在海底拍成的紀錄片《沈默世界》（Le Monde du silence，1955），獲得坎城影展金棕櫚獎，票房也佳評如潮。1957年的《通往絞刑台的電梯》（Ascenseur pour l'échafaud）是一部犯罪愛情片：朱利安謀殺了情人佛羅倫絲的丈夫，逃離時發現爬牆用的鐵鉤繩索遺留在現場，當返身取回時大樓因下班時間切斷了電源，他被困在電梯中費盡心力都無法逃脫。在巧妙的情節安排下，從影片開始到結束，朱利安和佛羅倫絲始終沒有碰過面，直到一張見證他們愛情的照片曝光，劇情急轉直下，真相終於水落石出。

在囚禁中尋求逃脫、為愛情癡迷瘋狂、沉醉在道德和法律之外、街頭漫步的神秘女郎……這部帶有濃重黑色意味的片子，充滿奇詭構思和考究影像，有點類似「希區考克」加「布列松」的味道，也顯現了青年導演的實力和企圖。大量運用爵士樂和環境聲音的收錄，使該片的聲音效果格外突出，整部片散發的苦濃咖啡氣味可以和布列松的《最後逃生》（Un Condamné à mort s'est échappé，1956）相呼應。

這部電影以緊張、冰冷的質感和黑色風格，獲得評論界的佳評與法國觀眾的熱情讚揚，票房收入不菲。喬治・薩杜爾稱讚馬盧為「電影詩人」，而這部電影更被稱為是「法國新浪潮的導火線」，人們開始關注年輕導演的存在，同時也給這些年輕新人拍片機會。從此之後，雷奈、高達、楚浮、夏布羅（Claude Chabrol）等人的處女作才得以陸續問世。

　　1958年他和法國女演員珍妮‧摩露（Jeanne Moreau）合作《孽戀》（Les amants），講述生活在富裕家庭的女主角，大膽拋棄傳統倫理道德，和一面之緣的陌生男子共度純粹情愛的生活，獲得1958年威尼斯影展最佳導演獎。身材姣好的摩露甩上大門勇敢俐落地跳上汽車離開的動作，深深觸動了巴黎人情感深處的禁忌，典雅優美的畫面和驚世駭俗的叛逆戀情，使該片引發一陣熱議。

　　1960年馬盧以默片時代的鬧劇手法拍攝改編自雷蒙‧格諾（Raymond Queneau）的同名小說《地鐵裡的莎姬》（Zazie dans le métro），以鄉下女孩莎姬的巴黎奇遇為主軸，敘述少年在成人世界裡逐漸腐化的軌跡。這部奇誕怪異的小說非常難以翻譯，開頭的一段話，只有用法文念出才能理解其中涵義。為了這種鑲嵌於文字內部的表述方式，馬盧採用大量的畫外調度、停機再拍、攝影機升降格、演員慢動作等手段，攝影機和演員一起開著歡樂又不知所以然的玩笑，一如小說中不停翻轉的文字遊戲。

　　1961年馬盧讓法國著名豔星碧姬‧芭杜（Brigitte Bardot）在記錄與劇情交錯的《私生活》（Vie privée）中飾演自己。片中被寵壞的富家女吉兒，在生活、感情上恣情任性，她的私人生活在記者的環伺下幾乎暴露無遺，毫無隱私可言。片尾吉兒準備離開這樣的生活，登上屋頂觀看露天演出，卻因記者的閃光燈眩花了眼睛，失足墜落身亡。這部電影因手法新奇引起關注，加上任性的芭杜經常不理會馬盧的指示，種種難以掌控的因素反而造就了全新的拍攝風格。

　　1963年改編自法國名著的《野火》（Le Feu follet），描寫酗酒的墮落浪子企圖自殺前的種種遭遇和心境轉折，頹廢的灰暗因而展露珍貴的光輝，這微弱的光芒裡隱含馬盧對逝去青春的悼念，這部影片獲得威尼斯影展評委會特別獎；1965和1966年，他連續拍了兩部娛樂片：《江湖女間諜》（Viva Maria!）及《巴黎大盜》（Le Voleur）。《江湖女間諜》中他讓珍妮‧摩露和碧姬‧芭杜聯手作戰，她們手提重機槍瘋狂掃射的鏡頭成為經典。《巴黎大盜》中尚–保羅‧貝爾蒙多（Jean-Paul Belmondo）風流倜儻的大盜形象，讓觀眾在愉悅氛圍中感受娛樂片的魅力。

　　1968年馬盧帶著手提攝影機到印度，以即時記錄的方式拍攝《印度魅影》（Phantom India）系列影片。他以客觀的角度實踐維爾托夫「直接電影」的理念，展現了印度被忽視的一面。影片在電視上播放引起全球關注，印度政府為此曾向播出該片的英國BBC發出嚴重抗議。同一風格的紀錄片《加爾各答，印度幽靈》（Calcutta, l'Inde fantôme，1969），也在不久後問世。

　　1971年涉及母子亂倫議題的《好奇心》（Le Souffle au cœur），似乎是他對年少時光的追憶。母親對獨生子說：「我不要你為這件事感到羞恥或後悔。那是很美的瞬間，但它永遠不會再發生，這是我們的祕密。」馬盧以優雅細膩的筆調敘述混亂的情感，爭議四起使他再次成為輿論焦點。1973年馬盧與知名小說家巴特里克・蒙迪亞諾（Patrick Modiano）聯合編寫《拉康・盧西安》（Lacombe Lucien），以溫柔憐憫的方式描寫納粹占領法國期間，少年盧西安甘為投靠敵人的鷹犬，終遭槍殺的故事。這部馬盧試圖表達「凡人邪惡」理念的電影，因為「立場」過於鮮明，引起法國中產階級的驚恐與抗議，馬盧只得藉拍片機會離開法國，前往美國發展。

　　緣於對爵士樂和少年問題的興趣，1978年馬盧在美國拍了第一部英語片《漂亮寶貝》（La Petite），在爵士樂背景中講述一個雛妓和攝影師的故事，在美國確立了他的地位。1980的《大西洋城》（Atlantic City）、1981的《與安德黑共

《拉康・盧西安》宣傳海報

進晚餐》（My Dinner with André）、1984的《阿拉莫灣》（Alamo Bay）等片都是他頑強作風的傑作，更難能可貴的是，馬盧在好萊塢的壓力之下仍能堅持自己的風格。

1987年他又回到歐洲，拍攝以童年經歷為原型的《童年再見》（Au revoir les enfants），透過孩子的目光，以童年般的清新俊朗風格和詩情，講述二次大戰的一段歷史，獲得威尼斯金獅獎。1989年馬盧拍攝了以1968年法國學生運動為背景的《五月傻瓜》（Milou en mai），運用詼諧手法勾勒出革命時期資產階級人士的慌亂和不安，1968年的五月風潮中，馬盧曾衝上坎城影展發言台，號召評委會集體辭職並前往巴黎街頭支持學生運動。

1992年馬盧拍攝了《烈火情人》（Damage），這又是一部以亂倫為題材的驚世之作。參議員史蒂芬第一次見到自己的兒媳就爆發激情，兒子偶然看到父親和妻子激烈做愛的場面震驚無比，最後墜樓身亡。馬盧此時已年屆六旬，如此激昂之作出自其手更令人驚歎。此片在鏡頭表現上其實比《死刑台和電梯》及《情人們》大膽狂野，但所謂「禁忌題材」的震撼和衝擊力，已無法與早期的黑白作品相提並論。

1993年，剛動完心臟手術的馬盧又拍攝了《凡尼亞42街》（Vanya on 42nd Street），描述契訶夫（Anton Chekhov）的小說《凡尼亞舅舅》（Uncle Vanya）在紐約42街被改編為舞臺劇的過程。1994年作品即將推出之際，馬盧因淋巴病變逝世。

路易・馬盧的作品，表現了叛逆不馴和情奔亂倫、為情囚禁和高樓墜身，他為劇中人物找到了所有可能的方式毀滅獻身，他以烈火重傷的力度不斷出擊反問，一次又一次挑起人們內心的狂躁騷亂，不斷惹起社會爭論與抗議；路易・馬盧弗似一團烈火，每次現身總能燎原。

尚-保羅·貝爾蒙多
Jean-Paul Belmondo（1933～）

尚-保羅·貝爾蒙多
（圖片來源：Matthew Conroy）

　　提及法國當代男性巨星，尚-保羅·貝爾蒙多、亞蘭·德倫（Alain Delon）與傑哈·德巴狄厄（Gérard Xavier Marcel Depardieu）可謂各擅勝場各擁一片天，他們的演藝生涯橫貫二次世界大戰後的法國影壇，貝爾蒙多戲路寬廣，被喻為「法國最生動的面孔」。

　　1933年，貝爾蒙多生於塞納河畔一個藝術家庭——父親是雕刻家、母親是畫家。國中畢業後就曾客串過戲劇演員，那段光景他更熱衷拳擊，高中畢業後差點成為職業拳擊手，但在父母的建議下考上巴黎音樂戲劇學院，正式開始學習戲劇表演；拳擊這個嗜好在他日後的演出中還是多次派上用場，無論飾演壞人或員警，他總能把對手打得落花流水。

　　大學期間他認識了漂亮的女舞蹈演員艾洛蒂·康斯坦丁（Elodie Constantin），1954年兩人就結婚了。1956年畢業後，貝爾蒙多開始在劇院中演出舞台劇，他在法國男演員中算不上英俊，但那種毫不在乎略顯散漫的帥氣模樣，十分受

> 尚-保羅·貝爾蒙多的演藝生涯，無疑是法國電影的縮影，他所塑造的形象，也代表了法國人的面孔。

法國女性歡迎，演出機會往往不請自來。1959年，一個模樣古怪的光頭傢伙找上他，表明「有個很棒的主意要告訴他」，請貝爾蒙多到他住宿的旅館聊

聊；貝爾蒙多直覺這個光頭不像是個好人，因而遲疑，反倒是妻子鼓勵他放手一試，也許真是個不錯的機會呢！

這個光頭男人，正是法國「新浪潮」的著名導演尚-盧·高達，他邀請貝爾蒙多參加《斷了氣》（À bout de soufflé，1960）的演出，沒料到這個劇本不完整、泰半得靠即興演出的電影迴響熱烈，成為電影史上的經典傑作，貝爾蒙多也從此躍升為一代巨星。

貝爾蒙多幸運地與法國「新浪潮」導演們一起走入電影工業，在那個充滿實驗精神的年代，有許多角色可以嘗試，科班出身的貝爾蒙多戲路十分多樣，無論文戲、武戲、悲劇、喜劇都難不倒他，既有漂亮的拳擊功夫又能談情說愛，任何角色都演出到位游刃有餘，貝爾蒙多成了不折不扣的演技派明星。

放眼歐洲影壇，貝爾蒙多的確是個耀眼人物，義大利、英國的電影導演也紛紛邀他合作，1960年他擔綱演出英國導演彼得·布魯克（Peter Brook）的《如歌的行板》（Moderato cantabile），在法國影展上大出風頭。

60年代的法國影壇，貝爾蒙多和亞蘭·德倫始終是相互較勁的對手，幾十年間彼此不斷良性競爭：你演員警，我必定演偵探，誰也不讓對方專美於前，成為法國影壇一段佳話。1970年兩個大明星在法國黑幫電影《生龍活虎》（Borsalino）中首度演出對手戲，戲裏戲外都好戲連台，最難為的是導演和攝影，只要給了其中一個人特寫，必定也要給另外一個人特寫，兩人棋逢敵手演出賣力自然樂了觀眾肥了票房。

70年代以後，貝爾蒙多依舊活躍於影壇，不僅在銀幕上扮演各類角色、嘗試各式新形象，也開始參與幕後工作擔任編劇和導演，有時還專門修改劇本中的對話，不計較位置努力耕耘電影這畝田使他備受尊敬。

楊波·貝蒙參與《斷了氣》的演出。（圖片來源：Breve Storia del Cinema）

　　貝爾蒙多對表演藝術旺盛的生命力與企圖心有目共睹：1979年《警察還是流氓》（Flic ou voyou）、1980年《小丑》（Le Guignolo），1982年主演《王中王》（L'As des as），都可列入他的代表作；80年代末，他的作品已高達70多部，他塑造的銀幕形象貫穿了法國電影30多年，是不折不扣的影壇長青樹。

　　1998年他和亞蘭‧德倫再度攜手合作演出《二分之一的機會》（Une chance sur deux）企圖再創高峰，無奈年華老去青春不再，觀眾的喜好也不同以往，這部影片並沒有讓他們更上層樓。1999年貝爾蒙多出版了一本自傳，總結他多彩多姿的演藝生涯。2009年，這位法國一代巨星再度挑戰自我，演出翻拍自義大利新現實主義經典影片《風燭淚》（Umberto D.）的《老男人與狗》（Un homme et son chien）。

　　這位被稱為法國「最醜的美男子」，如今已年屆八旬，淡出影壇並安享晚年。

羅曼‧波蘭斯基

063

Roman Polanski（1933～）

人性的善惡美醜，人間的愛恨、浪漫與血腥，波蘭斯基皆將之撕碎拋向天際；那些飄散的碎屑，有的消失在泥土裡，有的飛舞在藍色月光中。

1933年8月18日，猶太裔波蘭籍的羅曼‧波蘭斯基在生巴黎出生；三歲時隨父母遷居波蘭克拉科夫（Kraków），二次大戰爆發後波蘭斯基的母親、父親和叔叔先後被抓進集中營，母親慘死在納粹毒氣室，怕兒子也被德軍俘虜，父親執意命令他離開克拉科夫猶太人區，喬裝打扮、四處漂泊使他的童年傷痕累

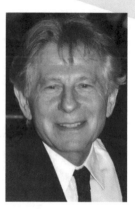

羅曼‧波蘭斯基
（圖片來源：Georges Biard）

累，言語無法描述苦難對幼小心靈造成的創傷，他憂鬱孤傲的眼神卻是最深刻嚴峻的抗議。

> 「無論我的人生或是我的作品究竟如何，我不曾妒嫉過他人，這就是我最大的滿足。」
> ——羅曼‧波蘭斯基

波蘭斯基13歲就開始登台表演，26歲從波蘭國立洛茲電影學院（National Film School in Łódź）導演系畢業後回到法國。與許多大導演一樣，他也喜歡在自己編導的電影裡跑龍套，波蘭斯基曾說：「如果時光倒轉，我更願意當個演員。」或許，演員融入角色時的種種內心理轉折和情緒宣洩，更適合他激烈緊張的性格。

　　1962年波蘭斯基的劇情長片處女作《水中之刃》（Nóz w wodzie）轟動影壇，這部影片只有三個演員，講述一個旅人和一對富有卻情感不睦夫婦的情感糾葛。這部電影中「邪惡之聲」非常微弱，倒是懸疑的劇情與黑色幽默給了觀眾不一樣的刺激與新的思考空間，他在「驚恐」節奏與層次上的大膽嘗試引發不少話題，該片因而獲得當年奧斯卡最佳外語片提名。

　　《冷血驚魂》（Repulsion，1965）是波蘭斯基在英國拍的片子，描寫一名患有精神疾病的修指甲女人，無法抗拒內心的邪惡力量終至殺死兩個男人的故事，是一部超現實主義的恐怖片，獲得當年柏林影展評委會特別獎與銀熊獎。吸血鬼電影《天師抓妖》（The Fearless Vampire Killers，1967）充滿諷刺意味，被認為是他的經典作品之一；波蘭斯基只花了21天就寫出《失嬰記》（Rosemary's Baby，1968）的腳本，這是他進軍好萊塢的第一部電影，票房告捷外還為他二度贏得奧斯卡提名。

　　1969年，真正的魔鬼之手伸向波蘭斯基的家庭：在他外出拍片期間，妻子莎朗・蒂（Sharon Marie Tate）和腹中八個月大的胎兒及四名友人，在家中慘遭犯罪集團入侵殺害，兇手的目標卻是已搬離這座房子的人。至親又一次被血淋淋摧殘，波蘭斯基好不容易安頓的心再一次被掏空；媒體卻在他最脆弱的時候披露他的風流韻事，有人甚至妄加揣測他與命案有關。這一切都令波蘭斯基對人和社會更為怨憎厭惡。

　　這樣的質疑與對大環境的不滿在1974年的《唐人街》（Chinatown）裡充分體現：那些以整個社會為犯罪對象的人，不但不會被關入監獄接受懲罰，還往往受到世人的褒獎和敬仰。社會的不公不義，讓人覺得不寒而慄也對現實徹底絕望，「你要殺人又不受懲罰，你就必須很有錢」是台詞也是他沉痛的吶喊；波蘭斯基毫無保留地撕碎了社會的不公，每一片碎屑都讓人們黯然無語。這部片子得到奧斯卡獎11項提名，同時得到「美國最佳犯罪電影之一」的肯定。

　　與現實世界的緊張關係，使波蘭斯基生活在虛弱和狂躁裡，1977年他爆發性醜聞，涉嫌性侵13歲少女，「一夜之間，從高尚公民淪為可恥無賴」。新作擱淺、資金遭撤、電影公司取消了合約，一連串的打擊紛沓而至，波蘭

斯基被迫於法院開庭宣判前16小時離開美國逃往巴黎。

　　混亂脫序的生活沒有打倒波蘭斯基，他始終記得莎朗‧蒂對托馬斯‧哈代（Thomas Hardy）經典名著《德伯家的黛絲》（Tess of the d'Urbervilles）的推崇，為紀念亡妻，1980年他推出《黛絲姑娘》（Tess），這部電影為他贏得三項奧斯卡金像獎、兩項金球獎和美國影評人協會最佳導演獎；女主角娜塔莎‧金斯基（Nastassja Kinski）一舉成為國際巨星。

　　電影中貧苦的農家姑娘黛絲遭主人家長子亞雷強暴並生下一子，無視眾人的指責與鄙視，她和孩子在艱困生活中相依為命，孩子卻不幸早逝。偶然機緣下黛絲與牧師的兒子克萊相愛，新婚之夜她向克萊講述自己的悲慘遭遇，卻遭到遺棄。丈夫遠走巴西加上父親病故，生活日益艱難，為了還債黛絲被迫與亞雷同居。克萊帶著悔恨歸來時，黛絲因極度痛苦而殺了亞雷後與丈夫一起逃亡。太陽升起之際警察出現了，黛絲被以殺人罪處死。弱者的尊嚴被隨意踐踏，冷漠無情的旁觀者卻只是落井下石，波蘭斯基又一次將自己對公平正義的質疑搬上了銀幕。

　　1992年的《鑰匙孔的愛》（Bitter Moon）是一部讓觀眾弗似乘坐雲霄飛車的懸疑驚悚片，愛的吸引、占有、瘋狂、虐待、厭倦、背叛、仇恨、報復、毀滅與死亡，一幕幕追趕觀眾的情緒，同時燃燒波蘭斯基心中的那團火。此片在德國上映後毀譽參半，真正得到救贖的可能是波蘭斯基躁動的心。

　　2002年波蘭斯基決意將波瀾人生投射在大銀幕上，造就一部部撼動人心的經典影片：《戰地琴人》（The Pianist，2002），勇奪坎城金棕櫚及奧斯卡最佳導演；《獵殺幽靈寫手》（The Ghost Writer，2010）擒下柏林銀熊獎最佳導演獎、凱撒電影獎最佳導演、歐洲電影獎最佳影片等多項大獎；2013年的《穿裘皮的維納斯》（La Vénus à la fourrure），更讓波蘭斯基捧回第四座凱撒電影獎最佳導演。

　　1989年與相差33歲艾曼紐‧塞涅（Emmanuelle Seigner）的婚姻，是波蘭斯基苦難生活中盛開的玫瑰。熱愛家庭的艾曼紐‧塞涅是一位法國演員、模特兒和歌手，他們臥室的牆上掛著艾曼紐‧塞涅十分喜愛的合照：她正在撕

毀波蘭斯基的傳記。照片上還寫著：「馴服波蘭斯基的女人。」

　　溫馨的家庭生活與天倫樂一點一滴溶化了他的激越與極端，取而代之的是寬恕和容忍，面對生活時，波蘭斯基顯得愈加坦然。有人問他是否想過上帝對他的不公，他回答：「當然想過。但這種感覺每個人都曾經歷。只因我是名人，所以備受注視。世上本無凡人，只要報紙願意發掘，每個人都有他不平凡的一面。」

　　2013年，羅宏・布杰侯（Laurent Bouzereau）執導的《羅曼波蘭斯基：戲如人生》（Roman Polanski: A Film Memoir），以紀錄片形式回顧波蘭斯基的人生。解開了影響他人生的關鍵密碼：廣播啟動他的夢幻，電影拓展他的世界，影展改變他的人生。

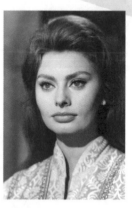

064 蘇菲亞・羅蘭
Sophia Loren（1934～）

　　蘇菲亞・羅蘭是義大利乃至世界影壇的常青樹，2000年英國一家媒體評選她為「20世紀最性感的女星」；1999年11月11日，一家時裝公司評選「20世紀最美麗的10個女人」，蘇菲亞・羅蘭名列第一。蘇菲亞・羅蘭在觀眾心目中的地位不言而喻。

蘇菲亞・羅蘭（圖片來源：Film Star Vintage）

　　1934年，蘇菲亞・羅蘭生於義大利羅馬，15歲時在一個義大利選美會上被著名製片人卡羅・龐帝（Carlo Ponti）發掘，開始在一些影片中擔任配角，逐漸顯露她出色的表演才華。因為是私生女，羅蘭從小就跟著母親辛苦卑微地活著，比她年長26歲的龐帝，如兄如父培植照護，一步步將她推向一代巨星的位置；她與龐帝不僅是事業上的最佳拍檔，後來步上紅毯成為終生伴侶。

> 「做自己最棒，不需改變太多；相信自己、認清自己、瞭解自己之後，自然就綻放自信。」
> ——蘇菲亞・羅蘭

　　18歲時她在義大利影片《阿依達》（Aida）中擔任女主角，次年演出《海底下的非洲》（Sous les mers d'Afrique，1953）因外型突出備受關注；這時曾四度獲得奧斯卡最佳外語片導演獎的維多里奧・狄西嘉邀請她演出喜劇《拿坡里的黃金》（L'Oro di Napoli，1954）中一個脾氣暴躁的姑娘，從此開始她紅透半邊天的演藝生涯。

　　1955年羅蘭在義大利導演索爾達蒂（Mario Soldati）執導的影片《河孃淚》（La donna del fiume）中擔綱，飾演一個極具野性美卻被男人拋棄的女子，影片大獲好評，也確立了她在義大利影壇的地位；羅蘭又陸續演出一些喜劇片並盡力拓展戲路，期望能朝演技派明星發展。1957年應美國影史上極受尊崇的導演史坦利‧克雷默（Stanley Kramer）之邀前往好萊塢發展，在《氣壯山河》（The Pride and the Passion，1957）、《愛琴海奪寶記》（Boy on a Dolphin，1957）、《榆樹下的慾望》（Desire Under the Elms，1958）裡都有出人意表的演出，羅蘭義大利女性時而狂野奔放、時而天真爛漫的魅力更是傾倒眾生。

　　1958年她在浪漫愛情喜劇《黑蘭花》（The Black Orchid）中飾演一位開花店的寡婦，隨即獲得義大利威尼斯影展最佳女演員獎，躍身國際影壇。1961年她在義大利影片《烽火母女情》（La ciociara）中真摯感人的演技，更獲得1961年美國奧斯卡獎和法國坎城影展雙料影后；次年再度以該片獲得英國電影學院（British Academy Film Awards）最佳女演員獎。

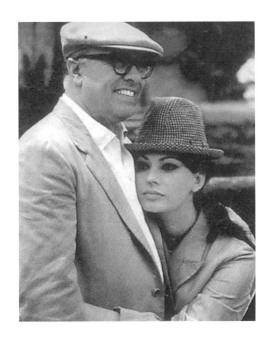

　　此後她在前衛派導演狄西嘉執導的多部影片中演出：四位大導演聯手合作的《三豔嬉春》（Boccaccio'70，1962）、《昨天、今天、明天》（Ieri, oggi, domani，1963）等，扮演各擁心事的悲劇和喜劇人物，深受觀眾喜愛。

　　1964年她在《義大利式結婚》（Matrimonio all'italiana）中演一個費盡心思勇敢追求真愛的女性，並以此片獲得莫斯

科影展最佳女主角獎，以及美國第21屆金球獎最受歡迎女演員獎。次年羅蘭以動作諜報片《爆破死亡谷》（Operation Crossbow，1965）獲得美國第22屆金球獎最受歡迎女演員獎，這是她連續兩年獲得這項殊榮。

此時屢獲國際大獎肯定的羅蘭已成為世界影壇熾手可熱的人物，她在喜劇大師卓別林自編自導的《香港女伯爵》（A Countess from Hong Kong，

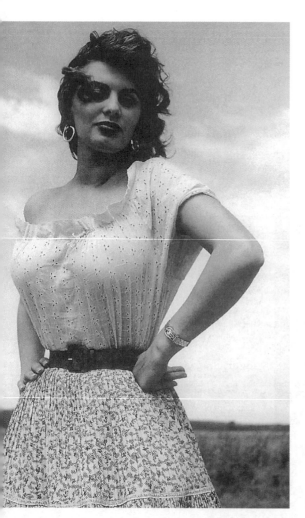

1967）飾演一位流亡到香港的俄國女伯爵，與影帝馬龍白蘭度同台飆戲；1970年她在蘇聯和義大利合作的影片《向日葵》（I Girasoli）中再度飾演為愛勇闖天涯的女主角，並於該年第26屆金球獎中，第三次獲得最受歡迎女演員獎。後來又演出狄西嘉執導的最後一部電影《旅情》（Il viaggio），獲得1974年西班牙聖賽巴斯提安影展（Festival Internacional de Cine de San Sebastián）最佳女演員獎。

1977年在加拿大和義大利合作的影片《特殊的一天》（Una giornata particolare）裡羅蘭塑造出電影史上的經典形象，這是一部她演藝生涯中意義重大的電影；同年，她第四度獲得34屆金球獎最受歡迎女演員獎的肯定。

這位縱橫國際影壇數十年的傳奇女星，1992年獲得奧斯卡終身成就獎的表彰並獲得「世界電影瑰寶

之一」的讚譽。1994年美國諷刺巴黎時裝界不為人知內幕的喜劇電影《雲裳風暴》（Prêt-à-Porter）中，60歲的羅蘭寶刀未老，表現優異令人激賞讚嘆。同年她又在柏林影展拿下終生成就獎，1998年再度獲得義大利威尼斯影展頒發的終身成就金獅獎，1999年更被美國電影學會選 百年來最偉大的女演員第21名。

2002年，當她在小兒子愛德華多‧龐帝（Edoardo Ponti）執導的《陌路天使》（Between Strangers）中演出時，這已經是她的第100部電影了。2009年還在美國百老匯歌舞電影《華麗年代》（Nine）客串演出；2011年她首次為迪士尼動畫《汽車總動員2》（Cars 2）獻聲配音；2013年78歲的羅蘭重返大螢幕，主演兒子愛德華多‧龐帝執導的第二部電影《人之聲》（La voce umana）。2014年配合她80歲大壽的慶祝活動，羅蘭出版了回憶錄《昨天、今天和明天：我的一生》（Yesterday, Today and Tomorrow: My Life），自述她從影以來的心路歷程，以及與同期演員和導演的人生交集故事。

現居瑞士日內瓦，享受家庭生活的蘇菲亞‧羅蘭，對於演藝事業依舊熱情不減，她為世界影壇寫下不朽的傳奇，她的性感和美麗是20世紀女人的典範。羅蘭說：「青春的源泉在於你的心靈、你的才華，以及你為自己及所愛的人帶來的生活創意。學會發掘這些寶藏，你就戰勝了年齡。」

065

泰奧・安哲羅普洛斯
Theo Angelopoulos（1935～2012）

2009年泰奧・安哲羅普洛斯在
雅典宣傳《時光灰燼》（圖片
來源：George Laoutaris）

安哲羅普洛斯這位與孤獨同在的電影詩人，終
其一生致力於透過電影傳達詩與哲學。

1935年，安哲羅普洛斯生於希臘雅典。二次
世界大戰時舉家遭受政治迫害，德軍占領期間父親
被判處死刑。內戰結束後1953年他在雅典大學修讀
法律，偶然在雅典電影院裡看了高達的《斷了氣》
便決定日後要去巴黎。1961年他進入巴黎索邦大學
（La Sorbonne），後轉往法國高級電影研究學院，
卻因與教授發生爭執自請退學。

> 「希臘人是在撫摸和親吻那些死石
> 頭中長大的。我一直努力把那些神
> 話從至高的位置拉入凡塵，用於表
> 現人民……。」
> ——泰奧・安哲羅普洛斯

1964年夏天，他從巴黎返
回雅典，當時國內形勢動盪，
軍警極力鎮壓左派。因與警察
發生衝突眼鏡被打碎，他決定
留在祖國。經朋友介紹開始為
左傾的《民主力量報》撰寫影
評，右派總統上台報紙被查
禁，他就與一幫希臘新浪潮導

演們合作，設法拍出逃過政治審查關卡的電影。他們的作品以全新題材、迥
異風格而被稱為「希臘新電影」。

　　眼看希臘軍政府阻礙「希臘新電影」進一步發展，許多導演逃往國外，安哲羅普洛斯卻選擇留下，他清楚知道自己的影像離不開希臘這塊土地，如同這塊土地在某種程度上離不開他一樣；於是他開始了生命中最活躍的創作時期。

　　繼短片《傳播》（Ekpombi，1968）和第一部長片《重構》（Anaparastasi，1970）後，他自1972年開始拍攝了被稱為「希臘近代史三部曲」的《36年的歲月》（Meres tou '36，1972）、《流浪藝人》（O thiasos，1974）和《獵人》（I kynighi-Oi Kynigoi，1977），試圖從三個不同的故事回顧1940至1970年間希臘歷經法西斯入侵、內戰與右翼軍政府主導的顛沛歲月。

　　1980年的《亞歷山大大帝》（O Megalexandros）獲得威尼斯電影節評審團特別獎；1983年拍了紀錄片《雅典，重返衛城》（Athenes）；緊接著他又拍攝了「沉默三部曲」：《塞瑟島之旅》（Voyage to Cythere，1984）、《養蜂人》（The Beekeeper，1986）和《霧中風景》（Landscape in the Mist，1988），其中《塞瑟島之旅》得到1984年坎城影展最佳劇本獎。

　　藉不同主題的「三部曲」傳達個人理念幾乎安哲羅普洛斯的另一種形象符碼，90年代他開拍了「巴爾幹三部曲」：《鸛鳥躑躅》（The Suspended Step of the Stork，1991）、《尤里西斯生命之旅》（Ulysses' Gaze，1995）和《永遠和一天》（Eternity and a Day，1998），其中《尤里西斯生命之旅》獲得1995年坎城影展評審團大獎；《永遠和一天》則得到1998年的金棕櫚獎。

　　安哲羅普洛斯在歐洲文明發源地，他的故鄉希臘找到了屬於自己的大理石。在數次周遊希臘的旅程中，他發掘了雅典幾乎被遺忘的神話、歷史、風俗和文學，決心以影像延續詩人荷馬以降的歷史，用底片釋放被困於大理石中的靈魂。

　　在這樣的思考背景下，安哲羅普洛斯的作品永遠為沉重的歷史內涵和深情的詠歎調填滿。《塞瑟島之旅》中因戰爭失去國籍的老人終於歸鄉卻人事全非，他只能和默默無言不顧一切陪在身邊的妻子站上一塊漂流於公海上的浮板，割斷繩索漂向未知之鄉……。在《霧中風景》裡，一對姐弟千辛萬苦踏上尋找生父的漫漫長路，一路上離奇的遭遇，既是命中註定也是土地的沉

重嘆息。他們不肯相信父親已不在人世的事實，發誓找到自己的根。邊境線上，他們搭上小船消失於霧氣漸濃的河面，淒厲槍聲之後，一切復歸於平靜和黑暗，霧中隱約的樹木，卻在遠處漸漸清晰……。

安哲羅普洛斯的鏡頭中充滿對故土的深情凝視。在他緩緩推動的畫面節奏裡，人們看到了他畢生追尋的三塊碑石：時間、生命、歷史。相同的場景、相似的人物、熟悉的氣息與旋律……安哲羅普洛斯的作品彷彿同一首曲子連綿不斷的展開和變奏。愛琴海、道路、雨、雪、霧、孩子、老人、詩歌、遠行、回歸……，他的作品是一條自希臘延展終於回歸希臘的漫漫長路。

早期影響安哲羅普洛斯的是日本重量級導演溝口健二，以及在電影美學上極有影響力的義大利現代主義導演安東尼奧尼，他電影風格中的長鏡頭和畫外空間的拓展，像是對二位大師的致敬。長鏡頭和遠景的運用，使他的作品表現了特定的意蘊：人物在風景中，風景被困於時間中。安哲羅普洛斯的鏡前風景

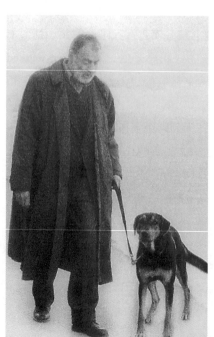

《永遠的一天》

和屏息凝視的沉默，是作品中不可或缺的「角色」。他的作品不斷印證著電影和土地間不可分割的關係。

古希臘歷史潛藏在鏡頭背後，安哲羅普洛斯在《重構》中敘述的故事，和古希臘悲劇《阿卡曼儂》（Agamemnon）緊密契合、超越變奏並融合為一。荷馬詩中遠征又返鄉的故事原型，則在他的作品中以不同形式一再重現。安哲羅普洛斯使電影獲得極大的自由，展現一場又一場的「眼中奇蹟」和視覺盛宴，例如《霧

中風景》裡，大雪不期然自天而降，街上行人雕塑般凝視蒼穹；或是一隻巨大的手部雕塑自寧靜的海面緩緩升空。以及《永遠的一天》裡往昔詩人與現實人物相遇——安哲羅普洛斯用鏡頭創造了超現實的時空：過去、現在、未來、自由、限制、邊界、可能與不可能，時間被從歷史和現實的大理石中解放。

安哲羅普洛斯的作品是史詩性的巨作是現代的希臘寓言，從凝視中的神跡和神祇可見一斑。在《流浪藝人》裡，他以一群巡迴演員的旅程講述一段希臘政治和歷史的進程：一批不知何來亦不知何往的巡迴藝人緩緩走過街頭，一排穿著黃色雨衣的騎士彷彿倒騎著車子穿過畫面……，時間掙脫了束縛和羈絆，一瞬即是永遠。「一切都停住了，時間也停住了，時間是什麼？祖父說，時間是孩子，一個在海灘嬉戲的孩子」，《永遠的一天》中安哲羅普洛斯為時間下了這樣的註解。

《永遠的一天》主人翁亞歷山大回到昔日故居，也是為了償還因時間對妻子欠下的債務，亞歷山大在夢境中問安娜：「明天能夠延續多久？」遠處飄來安娜略帶喜悅的嗓音：「一天，或是永恆。」安哲羅普洛斯特有的長鏡頭和空鏡頭，使大自然和人物都有了宗教祭祀般的肅穆凝重，《霧中風景》和《鸛鳥踟躕》中都不乏這種深情且永恆的凝視。對安哲羅普洛斯致力探索電影表現手法的衍生的種種嘗試，有人說：「忽視它，無疑意味著放棄電影。」

安哲羅普洛斯曾獲得威尼斯金獅獎、銀獅獎，坎城金棕櫚獎等國際獎項肯定，卻不能免除這位探索者和觀眾間的隔閡。安哲羅普洛斯被視為希臘英雄，他的名字甚至成為希臘旅遊業的文宣：「去看安哲羅普洛斯電影中藍天碧海的希臘，那裡有你永恆的夢！」安哲羅普洛斯卻不諱言：「希臘電影處境困難。計程車司機個個認得我，但我問他們是否看過我的電影，他們都說：『沒有！』」

安哲羅普洛斯的作品就是他的生命展示，從作品的序列可以清晰看到他的思考軌跡。《尤里西斯生命之旅》中，導演為了尋找傳說中希臘的第一捲電影膠片走遍全國，在時間來去中看到國家的盛衰，亦對自己的家庭和人生進行深刻的巡禮和審視。《尤里西斯生命之旅》長達三個多小時，卻只用了80多個鏡頭，只需一個鏡頭，他便能超越時空阻隔，審視希臘十多年的歷史。

　　德國當代導演溫德斯說：「你所說的話、所做的工作、所吃的食物、所穿的衣服、所看的影像、所過的生活，就是你生命的一部分。」安哲羅普洛斯緩慢展開的電影，就是他綿延伸展的人生，有時離開有時返回。

　　在《霧中風景》中，小男孩提出了「什麼是邊界？」的問題，在《鸛鳥踟躕》裡，馬斯楚安尼也問了相似的問題：「究竟要越過多少邊界，我們才能回到家？」安哲羅普洛斯說：「對我而言，找到一個地方讓我能跟自己跟環境和諧相處，那就是我的家。家不是一間房屋，不是一個國度。然而，這樣的地方並不存在。最後的答案是：當我回來，就是再出發的時候。」

　　1998年，安哲羅普洛斯以《永遠的一天》拿下坎城金棕櫚獎後，曾興起不再拍片的念頭，直到2004年意外接觸《希臘三部曲》的劇本，大受感動並湧現源源不覺得創作靈感，他決定重返影壇為《希臘三部曲》掌鏡。《希臘悲傷三部曲》分成三個獨立故事，《首部曲：悲傷草原》（The Weeping Meadow，2004）、《希二部曲：時光灰燼》（The Dust of Time，2008）、《三部曲：另一片海》（The Other Sea），訴說希臘百年來的滄桑史與人民的顛沛流離，這也是安哲羅普洛斯一生跨越文學、哲學和電影的藝術成就總結。

　　遺憾的是，安哲羅普洛斯在拍攝《希臘三部曲：另一片海》時意外遭到摩托車撞擊身亡，令人唏噓扼腕。這位創造無數絕美詩情意像的導演曾說：「每個人的死亡都有其必然，有其節奏，有其感覺。如果有幸選擇自己的死亡時辰，我願死在電影拍攝過程當中。」

　　2012年1月24日，安哲羅普洛斯逝世於希臘雅典，享年76歲。安哲羅普洛斯以其獨特的審美觀及對詩與哲學的探討，和奇士勞斯基（Krzysztof Kieslowski）、塔可夫斯基等導演們的作品，形成了遙遠又貼近的呼應，而他們似乎都在清醒時刻對人生的歸程有了平靜又堅定的決定。

伍迪・艾倫
Woody Allen（1935～）

焦慮、壓抑、矛盾、空虛、無奈，這些感受被伍迪・艾倫用誇張和神經質的自嘲逼到了死角，然後笑著彈射出來，生活在混亂中的人們被一一擊中。他說：「我們都在掙扎、在傷害別人，同時，永遠不明白我們為什麼不愛某人，也不明白我們為什麼要愛他們……我們只是用充滿幽默的手法展示劇情……可能笑聲是你能給人們的安慰，你會因此知足或安於現狀。」

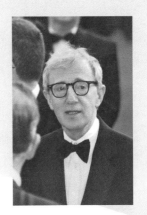

伍迪・艾倫出席2005年坎城影展。（圖片來源：Georges Biard）

這位出生在紐約布魯克林區的猶太人，本名艾倫・史都華・康尼斯柏格（Allan Stewart Konigsberg）。父親沒有固定職業，一家人經常四處遷移，生活的貧困與動盪使艾倫緊張而缺乏安全感，但家庭的溫暖卻養成他活潑好動的個性，足以與窘迫的生活抗衡。對於上學以外的一切，少年艾倫都感興趣，音樂、拳擊、滑稽表演無不在行，棒球尤其拿手，也因此得到了「伍迪」（木頭之意）的外號。

▶▶

「我最大的夢想就是成為一名悲劇作家，儘管我的電影喜劇色彩濃厚，但我卻更希望表現人性中悲觀和淒涼的一面。」
——伍迪・艾倫

中學畢業之後，伍迪曾在紐約大學和紐約市立學院讀過幾天書，但都被開除了。於是，他以伍迪・艾倫這個筆名投稿報紙上的笑話專欄，受到報社主編

的注意，後來連他編寫的短劇也得以在電台和電視台播出，並很受歡迎。

艾倫幫自己取名為「伍迪」，除了是少年時代的外號外，主要源自他對爵士樂手伍迪・赫曼（Woody Herman）的喜愛。值得一提的是伍迪・艾倫從60年代起就以爵士豎笛手登台，每週一晚上在紐約嘉麗酒店（Carlyle Hotel）的演奏生涯還持續了好一陣子。

60年代起，伍迪的名字就和電影緊緊相繫。他先是與克里夫・多納（Clive Donner）、約翰・休斯頓（John Huston）與赫伯特・羅斯（Herbert Ross）等知名導演合作，甚至還演出了《呆頭鵝》（Play It Again, Sam，1972）。1965年，伍迪編寫了第一部電影作品《風流紳士》（What's New, Pussycat），結果卻令他感到失望，於是決定今後自編自導一手包辦：1966年伍迪完成第一部執導的作品《野貓嬉春》（What's Up, Tiger Lily），《傻瓜入獄記》（Take the Money and Run，1969）、《香蕉》（Bananas，1971）和1972年從美國醫生大衛・魯賓（David Reuben）同名書籍取得靈感的《性愛寶典》（Everything You Always Wanted to Know About Sex），這部只有200萬美元預算的電影卻創下超過1800萬美元的票房收益，伍迪・艾倫已然成為好萊塢的「金字招牌」。

伍迪電影裡的主角多半是神經質的小知識份子、善良懦弱的倒楣蛋，因為善良，他們很容易付出情感也很容易上當；因為懦弱，他們總是退縮不前、抓不住機會，於是陰差陽錯、笑料百出。伍迪的早期影片呈現較濃重的百老匯風格，穿插其間的俏皮話也是一大特色，然而對當地俚俗文化一無所知的人，往往是一頭霧水。

《性愛寶典》被視為觀賞伍迪作品的入門教材。全片共七個小故事，伍迪以後現代手法執導該片，探討同性戀、性癖好等那個年代的禁忌性話題。影片第一段中伍迪飾演的小丑與父親靈魂對話時借用《哈姆雷特》的台詞，以及最後一段用科幻機械展現人類射精的過程，都被視為影史上最高超的創意。人們在觀看如此誇張談論性問題的電影時，完全被一則則不可思議的故事吸引，根本不會想到原著——一部同名的性心理學暢銷書。平日羞於談論

的性問題，竟然大張旗鼓地搬上了銀幕；難以啟齒的性癖好，竟然落落大方地向世人展示，唏噓之餘只能欽佩伍迪無敵的想像力和行動力。最隱諱私密的「悄悄話」被公開揭示，雖然心裡多少會覺得不適應，卻換來世俗壓力的釋放——原來還有許多人被同樣的問題困擾。

70年代後期，伍迪的作品日益成熟，風格也有所變化。在《安妮霍爾》（Annie Hall，1977）、《我心深處》（Interiors，1978）、《曼哈頓》（Manhattan，1979）和《漢娜姐妹》（Hannah and Her Sisters，1986）等電影中，除了伍迪一貫的幽默外，還能撫觸到內心深處的困惑、無奈與悲涼。人們被生活逼到無路可退時只能笑著面對，伍迪彷彿將攝影機架入人們的心靈，透過這樣的方式向他向來推崇的歐洲大師瑞典導演英格瑪‧柏格曼和義大利導演費德里柯‧費里尼致敬。

《安妮霍爾》囊括了第50屆奧斯卡金像獎的四項大獎，評論界認為這是伍迪最好的作品。透過回憶和對白交代伍迪的童年點滴，傳達他對藝術、愛情、人生的看法；充滿趣味的生活細節和兼具知性與感性的細膩對白，流露了伍迪對生活智慧的細緻關懷，快節奏的對話與濃濃的懷舊情緒，似乎又暗示著他與現實間的緊張關係，荒誕、焦慮、希望相互交織，在充滿矛盾的夾縫中，伍迪行走自如。即使運用了畫面分割、卡通、倒敘、意識流、幻想等等電影技巧，卻不顯得唐突，繁複的技巧正好呼應了他複雜縝密的思考。

《開羅紫玫瑰》（The Purple Rose of Cairo，1985）是他最滿意的一部電影。美國女演員米亞‧法羅（Mia Farrow）飾演的女主角西西莉亞，是一名平凡的家庭主婦，冀望在電影中逃避現實的痛苦。她和電影裡的男主角湯姆相戀，然而當湯姆走出銀幕，浪漫便觸及了現實的暗礁，現實又一次擊碎了西西莉亞的夢。最終一切都復歸原位——湯姆回到電影裡，西西莉亞仍坐在黑暗的戲院中。

逃避不能解決任何問題，只會將問題的泡沫越攪越多，伍迪對那些刻意美化現實、製造夢幻的電影，提出了質疑。電影彷彿是上了妝的小丑，誇張的面具演繹誇張的故事，面具與故事背後，卻是無奈的人生與慘澹嚴酷的現

實。以虛構故事長驅觀眾內心，寓意犀利而直接，正是「伍迪式的寓言」。

《那個時代》（Radio Days，1987）、《情懷九月天》（September，1987）、《大都會傳奇》（New York Stories，1989）、《影與霧》（Shadows and Fog，1991）、《賢伉儷》（Husbands and Wives，1992）、《曼哈頓神祕謀殺案》（Manhattan Murder Mystery，1993）、《百老匯上空的子彈》（Bullets Over Broadway，1994）、《人人都說我愛你》（Everybody Says I Love You，1996）、《甜蜜與卑微》（Sweet and Lowdown，1999）、《愛情魔咒》（The Curse of the Jade Scorpion，2001）……伍迪自成一套標準作業流程：平均花三個月完成劇本、三個月拍攝影片、三個月後製與宣傳、三個月稍事喘息，穩定地維持每年拍一部影片，更特別的是他向來不看上映後的作品：「劇本永遠不會完美，從下一部調整缺點就好了。」

伍迪曾說這輩子只會在紐約拍片，但2005年後他開展了系列城市之旅：由《愛情決勝點》（Match Point，2006）、《遇上塔羅牌情人》（Scoop，2007）、《命運決勝點》（Cassandra's Dream，2007）、《命中注定，遇見愛》（You Will Meet a Tall Dark Stranger，2010）構成的倫敦四部曲；《情遇巴賽隆納》（Vicky Cristina Barcelona，2008）、《午夜‧巴黎》（Midnight in Paris，2011）、《愛上羅馬》（To Rome With Love，2012）組成的歐陸三部曲。《紐約遇到愛》（Whatever Works，2009）、《藍色茉莉》（Blue Jasmine，2013）回到紐約；2014的《魔幻月光》（Magic in the Moonlight）再度前往法國取景。電影似乎成了伍迪‧艾倫的人生剪影，觀賞伍迪的電影好似翻閱他的生命故事。

這個集一切相互矛盾辭彙於一身的人，雖鬱鬱寡歡卻是個喜劇天才，看透世情卻對人性好奇。伍迪是出了名的「怪胎」：白天每兩小時量一次體溫，隨時了解自己的健康狀況；無論走到哪都帶著一些魚罐頭，因為他不吃任何別人碰過的食物；認為奧斯卡獎不過是「他們給你一個塑像，你把它拿回家，剩下還有什麼？」

《愛情決勝點》劇照（圖片來源：Alatele fr）

　　「我的作品，沒有一部會被世人記得。」執導超過40部電影的伍迪，1995年獲得威尼斯終生成就金獅獎、2002年獲得坎城終生成就金棕櫚獎、2014年獲得金球獎終身成就獎，儘管受到各種有形無形的肯定，他仍自認沒有拍出偉大的電影。伍迪一向與頒獎典禮保持距離，第一次出席影展是為了禮讚剛經歷911傷痛的紐約，他說：「我不必給予什麼，也不必接受什麼。我只想談一談紐約。」

　　2013年，羅伯·魏德（Robert B. Weide）執導的紀錄片《伍迪·艾倫：笑凹人生》（Woody Allen: A Documentary）中，伍迪在鏡頭前侃侃而談，回顧從喜劇演員變成導演的心路歷程，從中可一窺他不按牌理出牌的創作習性，換個視角了解這位爭議不斷的電影鬼才。

 067

小川紳介
おがわ しんすけ（1936～1992）

小川伸介

　　小川紳介是日本的紀錄片電影大師。

　　1936年生於東京，父親是小型製藥廠老闆。小川紳介在少年時期就十分喜愛看電影，經常跟著父親到電影院看卓別林的影片，這是他後來走上影壇的契機。

　　1955年小川紳介進入日本國學院大學政治經濟學系，這段時期他和同學一起成立了電影研究會，還拍攝過兩部黑白短片。1959年大學畢業後一直在日本電影界打拼，希望獲得獨立執導的機會和資格。期間他寫過一些劇本，做過幾位導演的副導演，在少數幾部片子中扮演過配角，也為企業拍過廣告，從工作中小川紳介發現自己對紀錄片情有獨鍾，便和幾個志同道合的朋友成立了電影運動的小團體「青之會」，專門研究紀錄片的拍攝。

▶▶

> 「我喜歡用10毫米鏡頭在人群中搜索。這就是我的電影語言，讓觀眾扎扎實實地貼在你拍攝的對象面前。」
>
> ——小川紳介

　　1966年，31歲的他拍攝了第一部紀錄片《青年之海·四個函授生的故事》（青年の海 四人の通信教育生たち），記錄了四個學生的生存和學習狀態，這部影片促成了「小川製作所」的誕生。從此他就走上紀錄片拍攝之路。

　　第二年他開始拍攝一生的代表作《三里塚》（さんりづか），記錄東京郊區

三里塚的農民為反對建設成田機場強占耕地而進行的抗爭。後來他乾脆把攝製組搬進三里塚，在那裡前後拍攝了11年，應該是拍攝時間最長的紀錄片了。《三里塚》系列紀錄片日後剪輯成16個小時七部影片，畫面相當撼動人心：當黑壓壓一片的軍警向成田村走過來時，他們前面的每棵樹上都綁著一個女人，每棵樹上都有一個孩子，軍警的任務是砍掉所有的樹，綁在樹上的女人和孩子，就是他們的敵人。拍攝這部影片時，他的攝影組成員多次被警察打傷。

這個系列影片中的《三里塚：第二道防線的人們》（三里塚 第二砦の人々）後來成為世界紀錄電影史的經典之作，1971年獲得萊比錫國際影展史登堡獎。德國電影史學家烏利希・格雷戈爾（Ulrich Gregor）說：「它的現實性，達到迄今為止一般紀錄片所無法達到的高度，具有古典武士戲劇的水準。

60年代，他還拍了《現認報告書・羽田鬥爭的記錄》（現認報告書 羽田鬥爭の記錄，1967），記錄60年代日本學生運動的激烈抗爭，他的攝影機一直置身事件現場，透過影像直接呈現，十分具有史料價值和藝術價值。70年代末期，他關注在日本本土文化和人文精神的相關題材，作品更具有文化深度與震懾力。

小川紳介認為紀錄片的第一要素是時間，「盡可能待在現場」是他的工作信條，因此不少影片的拍攝時間都在三、四年以上。如果和待在三里塚的11年相比，他後來待在牧野村的時間更長，一待就是15年，他熟悉了那裡所有的植物，對當地的水稻尤其瞭解，親自參與水稻種植、收成，完成了《牧野村千年物語》（1000年刻みの日時計牧野村物語，1987），定義這部紀錄片是一部關於水稻的史詩也不為過。他以十年磨一劍的精神仔細拍攝水稻，使它提升到民俗誌和生命宇宙觀的層次，成為記錄片電影史上的傑作。

1980年以後，他拍攝了紀錄片《古屋敷村》（ニッポン国 古屋敷村，1982），同樣是對日本農民的關注。古屋敷村現在只剩下幾戶人家了，只有一位燒炭人，小川紳介和他的夥伴在古屋敷村住下來，學習燒炭也為這個可能從日本消失的村落拍攝紀錄片。這部影片描述了古屋敷村的自然、歷史，以及人們的生活、心靈和語言。《古屋敷村》獲得1984年柏林電影節最佳紀

錄片評審團大獎。

　　小川拍攝《古屋敷村》時，也拍攝了村民摘柿子、製柿餅的古老傳統，但這約17小時的影片沒派上用場塵封在倉庫之中。直到小川紳介逝世後，遺孀白石洋子經過多年努力，終於克服資金、語言與人力等困難，請中國導演彭小蓮協助完成小川最後的遺願，紀錄片《滿山紅柿》（上山一柿と人とのゆきかい）於2011問世，距小川紳介去世已六年光景。

　　1992年小川紳介罹患癌症離世前曾拉住大島渚的手：「生命怎麼這麼短暫啊！」這兩位都是50年代末期掀起日本電影新浪潮的旗手，一位從紀錄片入手；一位則耕耘劇情片。

　　為實現拍攝紀錄片的理想，小川紳介一生都十分貧困，身後留下的遺產是21部紀錄片和一些攝影器材。

《古屋敷村》劇組和燒炭人

勞勃・瑞福
Charles Robert Redford（1937～）

日舞電影協會（Sundance Institute）每年一月底在美國猶他州帕克城（Park City）舉辦的日舞影展（Sundance Film Festival）是獨立製片業及獨立電影人極重要的精神支柱，近年來更成為好萊塢新銳導演躍進主流市場的跳板與片商物色新秀的「寶山」；1981年勞勃・瑞福創辦了這個協會，30幾年來發掘了許多優秀的電影人才和作品。2002年奧斯卡終身成就獎頒給了勞勃・瑞福，因為「身為演員、導演、製片，以及日舞影展創辦人，勞勃・瑞福啟發了全世界的電影新鮮人與獨立製片工作者！」

勞勃・瑞福（圖片來源：World Travel & Tourism Council）

　　勞勃・瑞福有「好萊塢永恆情人」的美譽，他不僅多集演員、導演和製片人於一身，在好萊塢馳騁幾十年，他英俊瀟灑、風流倜儻的迷人氣質至今仍是眾多女性夢寐以求的「理想情人」。

　　1937年勞勃・瑞福生於加州，父親是乳製品的供應商，母親是傳統的家庭主婦，少年時代的勞勃・瑞福桀驁不馴，喜歡體育運動、喜歡塗鴉，也喜歡惡作劇式的偷盜汽車零件。高中畢業後他藉著棒球獎學金進入科羅拉多大學，不知是否因為母親去世傷心苦悶酗酒肇事，他不僅遭到棒球隊開除還中途輟學。

「這裡不是我夢寐以求之地。在好萊塢成為明星與身為名人的日子，從沒有讓我目眩神迷，我注定不屬於此。」
　　　　　　　——勞勃・瑞福。

勞勃‧瑞福於《黑獄風雲》的宣傳海報（圖片來源：Jean-Bastien Prévots）

之後他開始學習繪畫，自己到一些大學的藝術科系旁聽，夢想成為巴黎的藝術家，他用油田打工賺來的錢赴巴黎藝術學院就讀，發現自己沒辦法成為藝術家又返回美國。

21歲時他在加州遇到了美麗少女蘿拉（Lola van Wagenen），他們很快就墜入愛河，結婚後兩人一起前往紐約發展。勞勃‧瑞福進入美國戲劇學院（American Academy Of Dramatic Arts West）攻讀表演課程並開始在百老匯一些戲劇中扮演配角。1962年25歲的他演出了第一部電影《獵戰》（War Hunt），同時參與電視劇演出。

眼看在百老匯發展未如預期，他帶著妻兒前往西班牙和希臘生活了好一段時間，無奈年屆30仍然沒有找到成功之路，於是他再度返回美國，在西部片《虎豹小霸王》（Butch Cassidy and the Sundance Kid，1969）中扮演「日舞小子」轟動一時，才真正開始了他的演藝事業。可能正因為這個角色對他意義非凡，日後才會以「日舞」為他創辦的電影學會命名。

1973年他以《刺激》（The Sting）獲得奧斯卡最佳男主角提名。1976年主演了以「水門事件」為背景的《大陰謀》（All the President's Men），1979年演出揭露美國大企業內幕的《突圍者》（The Electric Horseman）扮演一個牛仔式的英雄，還演了描述美國監獄黑暗面的《黑獄風雲》（Brubaker，1980）。這十餘年間他不斷地開拓自己的戲路，透過各種角色扮演磨練自己成為一個傑出的演技派演員。

1980年他執導描繪美國中產階級家庭解體過程的《凡夫俗子》（Ordinary People），獲得奧斯卡最佳導演獎和最佳影片獎，此時他開始進軍導演領域，

創辦了日舞電影協會和日舞影展。

　　1985年的《遠離非洲》（Out of Africa）堪稱當代愛情電影經典代表作，獲得奧斯卡最佳影片獎。90年代他導演了《大河戀》（A River Runs Through It，1992），這是一部鏡頭語言絕美的電影，一條靜靜流淌的大河見證了一對兄弟的成長與轉變。1998年他導演了《輕聲細語》（The Horse Whisperer），這是一部極富詩意的美國西部風格電影，駿馬和草原在他的鏡頭下令人心神嚮往，「勞勃・瑞福熱」再次風靡。2000年執導《重返榮耀》（The Legend of Bagger Vance），再度陳述面對摯愛死亡的艱難心路歷程。

　　電影事業不斷向前邁進，勞勃・瑞福的私生活卻始終不太順利，結婚一年多五個月大的兒子夭折了，1983年大女兒的男朋友突然死亡，1984年大女兒又遭遇車禍，1985年他因一夜情與妻子蘿拉27年的婚姻劃下句點。此後多年，他一直希望和蘿拉重修舊好卻始終未能如願。1994年他在兒子病床邊和蘿拉相見，再次試圖和解，蘿拉終究沒有點頭。後來，他與德國藝術家席碧琳・賽嘉絲（Sibylle Szaggars）相戀，兩人交往了13年後，2009年72歲的勞勃・瑞福和51歲的賽嘉在親友見證下舉行婚禮。

　　勞勃瑞福近十多年演出的作品，包括《間諜遊戲》（Spy Game，2001）、《叛將風雲》（The Last Castle，2001）、《美麗待續》（An Unfinished Life，2005）、《權力風暴》（Lions for Lambs，2007）、2012的《捍衛真相》（The Company You Keep，2012），最受矚目的莫過於2013年《怒海求生》（All Is Lost），勞勃・瑞福獨撐大局，演技出神入化，不愧是資深硬底子演員，獲得紐約影評人協會（The New York Film Critics Circle）最佳男主角獎肯定。2014年高齡76歲的勞勃・瑞福，仍舊保持旺盛活力，參與《美國隊長2：酷寒戰士》（Captain America: The Winter Soldier）的演出。

　　2014年勞勃・瑞福獲得美國林肯中心電影協會（Film Society of Lincoln Center）頒發的「卓別林獎」（Chaplin Award），表彰他在電影領域的貢獻。這位傾力支持美國獨立電影的「獨立影片教父」，將日舞影展設定成一個電影人的天堂，對電影的未來發展依然有許多夢想。

069 法蘭西斯‧福特‧柯波拉
Francis Ford Coppola（1939～）

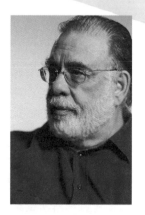

法蘭西斯‧福特‧柯波拉（圖片來源：FICG.mx）

　　這位眾所周知的影史經典《教父》（The Godfather，1972）導演，是義大利裔美國人，生於底特律一個藝術家庭：父親是音樂指揮家暨作曲家，母親是演員，女兒蘇菲亞‧柯波拉（Sofia Coppola）也是一位製作人，侄子尼可拉斯‧凱吉（Nicholas Cage）則是好萊塢倍受矚目的實力派演員。

　　小時候跟著為謀生計的父母四處搬遷，據說柯波拉和哥哥上過22所不同的學校。九歲時柯波拉得了小兒麻痺症，只得天天躺在床上，無事可做又悶得發慌，就在腦海中編織故事，或許這就是他日後成為導演這的遠因。

> 「我的下一部影片將是雄心勃勃無與倫比的。我正在工作、反覆修改，我已經沒有多少時間了。」
> ——柯波拉

　　他的父親似乎並不鼓勵孩子們的夢想，小時候哥哥曾說自己要當作家，爸爸卻說：「這很困難，因為這個家裡只有一個天才，那個人就是我。」柯波拉因此將夢想深深埋在心底，逕自默默努力。柯波拉後來就讀加州大學洛杉磯分校影視系並獲得電影碩士學位。畢業以後嚮往獨立拍片，開始和美國獨立電影製片人羅傑‧考曼（Roger Corman）一起製作低成本電影撰寫劇同時本，在好萊塢要想出人頭地，必

須經歷好幾年的學徒生涯，為給電影工作者一個可以自由揮灑創意的空間，1969年他與《星際大戰》（Star Wars）「金牌編導」喬治・盧卡斯一起創立「美國活動畫片工作室」（American Zoetrope），同時在好萊塢打雜直到1970年與人合作編寫的劇本《巴頓將軍》（Patton）獲得奧斯卡最佳劇本獎，他的電影夢才略見曙光。

1971年柯波拉拍片欠款，辦公室遭地方法院查封，迫於現實不得不接下派拉蒙公司《教父》的拍攝工作。他一直不喜歡馬里奧・普佐（Mario Puzo）的同名原著小說，卻得硬著頭皮拍攝《教父》第一集，結果這部電影不但佳評如潮還掀起黑幫電影新潮流，獲得1972年的奧斯卡最佳電影、最佳男主角及最佳改編劇本三項大獎，都是柯波拉始料未及的「榮耀」。

其實時至今日，柯波拉依然不喜歡《教父》，他抱怨：「我對它不感興趣，令我吃驚的是它竟那樣成功。當我打算從事別的事情時，它又把我拉進另一次輝煌。」畢竟票房等同鈔票機不可失，電影公司乘勝追擊立即讓他接拍《教父》第二集，1974年《教父2》不負期待獲得當年的奧斯卡最佳影片等七項大獎。

同一年他執導的《竊聽奇謀》（The Conversation）描述尼克森時代的故事，獲得了法國坎城金棕櫚獎及奧斯卡最佳攝影和最佳原創劇本獎。此時柯波拉已成為歐美影壇炙手可熱的人物，聲譽幾乎達到頂峰，他當代電影大師的地位就此底定。

即使《教父》獲得商業和藝術的雙重肯定及世界各地一致好評，柯波拉不但不以為意反而著手籌資拍攝他真正想拍的電影——改編自約瑟夫・康拉德（Joseph Conrad）小說《黑暗之心》（Heart of Darkness）的《現代啟示錄》（Apocalypse Now，1979），這部以越戰為背景的電影，拍攝期間遭遇天災及種種人為困擾，上映後又備受爭議，柯波拉甚至債台高築陷入財政危機，連「美國活動畫片工作室」都差點不保，直到獲得當年坎城影展金棕櫚獎時，柯波拉才算扳回一城。

1982年的《舊愛新歡》（One From The Heart）投資3000萬美元回收卻不到100萬美元；1983年後他陸續拍攝了《小教父》（The Outsiders，1983）、《棉花糖俱樂部》（The Cotton Club，1984）、《石花園》（Gardens of Stone，1987）、《塔克：其人其夢》（Tucker: The Man and His Dream，1988），這些影片既沒有藝術成就也談不上票房成績，始終沒有引起太大關注。為了完成自己想拍的電影，柯波拉負債累累還不惜將財產拿去抵押。面對這樣一個執著理想卻不時有如搭雲霄飛車般大起大落的牽手，他的妻子艾琳諾‧柯波拉（Eleanor Coppola）說：「他總是在鋼索上跳舞，我則拉著鋼索。」

「夢想屢屢失利」的柯波拉心灰意冷地離開了好萊塢，不順遂的事情卻接踵而至，1988年他的兒子車禍意外身亡；正當他深陷絕境時，《教父》再度成了他事業的燈塔。為了償還債務，1990年他為《教父3》再度執導演筒，儘管整體成績無法與前兩部相提並論，仍為柯波拉開啟了事業第二春。

1992年他又拍攝了《吸血鬼：真愛不死》（Bram Stoker's Dracula），描繪一個匈牙利吸血伯爵的故事，是一部極具娛樂價值的影片。1997年他根據約翰‧葛里遜（John Grisham）同名小說改編成電影《造雨人》（The Rainmaker），故事主角是一個為平民小百姓喉舌的年輕律師，該片也讓麥特‧戴蒙（Matt Damon）成為好萊塢一線明星。

2001年柯波拉運用現代電腦技術為《現代啟示錄》進行修訂補充，推出了202分鐘的加長版《現代啟示錄重生版》（Apocalypse Now Redux）。2007年，淡出電影圈轉而經營葡萄酒事業的柯波拉，以《第三朵玫瑰》（Youth Without Youth）重返大銀幕：他透過時空旅行探討生命的意義，創造了屬於柯波拉的電影語彙，日本知名作家村上龍（むらかみ　りゅう）說：「這是柯波拉的新高峰，一部用影像記敘文學的精湛作品。」

2010年柯波拉獲得奧斯卡終生成就獎之後他便積極投入獨立製片，嘗試電影的各種可能性，不管他的下一部作品為何，身為《教父》和《現代啟示錄》的導演，他已經是電影史上不容輕忽的神話與傳奇。

貝納多·貝托魯奇
Bernarto Bertolucci（1940～）

貝納多·貝托魯奇
（圖片來源：laurentius87）

　　為了追尋夢想，即使腳踝上繫著現實的繩索，貝托魯奇仍舊奮力奔馳；卻陷入無止境的夢境，夢中他對自己說：「我總會醒來。」

　　1940年3月16日，貝納多·貝托魯奇生於義大利北部城市帕爾馬（Parma），父親奧提立歐·貝托魯奇（Attilio Bertolucci）是義大利著名的詩人、作家和影評人。在文學氣氛濃重的環境中長大，貝托魯奇15歲就以詩集《對神祕的探求》（In Cerca del Mistero）獲得頗有威望的「維亞雷吉歐文學獎」（Premio Viareggio）。父親在藝文界的聲望對他來說無形中成了沈重的負擔與壓力，貝托魯奇決心將未來發展重心轉向電影，父親在影評圈的影響力剛剛好在起跑點上推了他一把。

「看電影，就是一群人在黑暗空間中共同分享一場夢。」
　　　　　　——貝納多·貝托魯奇

　　奧提立歐·貝托魯奇曾協助義大利導演帕索里尼出版他的首部著作，1961年帕索里尼拍攝《寄生蟲》（Accattone）時特別邀約貝托魯奇擔任助手，貝托魯奇也在他的贊助下加入了義大利共產黨，成為虔敬的馬克思主義信徒。

　　帕索里尼干脆利落直入主題的風格，被貝托魯奇演繹成躁動不安與搖擺不定。貝托魯奇的處女作懸疑謀殺片《死神》（La commare secca，1962），

是根據帕索里尼的劇本拍攝而成，描述發生在荒蕪郊區的一宗謀殺案，他以倒敘法反推案件的前因後果，隱約可見1950年黑澤明《羅生門》的影子。這部電影獲得眾多好評，時年22歲的貝托魯奇從此在電影界獨立行走。

1964年，24歲的貝托魯奇導演了轟動一時的《革命前夕》（Prima della rivoluzione）。帕爾馬青年法布里齊奧未留朋友過夜，他的朋友卻正巧死於當晚，使他十分內疚；身為共產黨員的他，不清楚自己在做什麼、為什麼而做，於是就什麼也不做，永遠處在「革命之前」；愛情上，他一樣模稜兩可，糾纏在自己的姨媽和未婚妻之間；故事的結局，主人翁決心回到現實，過著資產階級的平庸生活。父親、死亡、亂倫這樣的關鍵字，形成三股力量漸漸擰成了套在貝托魯奇腳踝上的那條繩索。

接下來的六年間，貝托魯奇陸續拍攝了紀錄片《石油之路》（La via del petrolio，1965），電影《搭檔》（The Partner，1968）、《蜘蛛的策略》（La strategia del ragno，1967）、《同流者》（Il conformist，1971）等片。《同流者》是貝托魯奇進軍國際影壇的傳奇之作，他為主角安排了精神錯亂的父親、同時納入同性戀、亂倫、死亡等議題，並採用暖色調與曲線豐富的場面和柔軟的質感，呈現人物的內心世界，主角在現實中夢遊般的表現，似乎是為了尋找一處逃避內心糾結的依靠。攝影師維多里歐・史托拉洛（Vittorio Storaro）以絕美的場面調度、構圖畫面、光影濾鏡，塑造了貝托魯奇式的黑色氛圍，成為電影史上的「攝影教科書」。

1972年《巴黎最後的探戈》（Ultimo tango a Parigi）像是朝天空開槍射擊——子彈呼嘯而過，彈殼優雅落地：年近五旬的美國作家保羅在妻子自殺後，茫然尋找出租房間之際，遇到即將結婚的喬娜，兩人開始一段激越狂暴的性關係。對生命一度絕望的保羅在這段關係中找到心的出口並希望與她結婚，兩人在咖啡舞廳狂舞後喬娜卻提出分手，保羅一路追著喬娜直到她家，喬娜取出父親的手槍擊斃保羅，口中還念念有詞：「我不認識他，他要強暴我……」。

　　一開始，久旱暴雨般瘋狂的做愛場景，不免令很多人詫異——導演究竟想要表達什麼？毫無頭緒的情節和分不清是反叛、逃離還是歸順的歷程後，男主角被女主角開槍打死，咆哮了一個多小時的保羅倒下。倒下前，他搖搖晃晃地走到陽臺上，把口香糖黏在欄杆下；倒下後，他像嬰兒般蜷成一團。這個總是強迫自己也強迫別人的人，似乎只有死亡才能獲致平靜安詳。他一直未能甚至不想走出童年，拒絕告訴喬娜自己的真實姓名，控制著喬娜和自己的同時，也將炸彈的引信放在喬娜手裡。

　　馬龍・白蘭度飾演保羅，賦予這個角色如假似真的生命，令觀眾分不清看到的究竟是保羅還是白蘭度自己。死亡之前是生命，愛情背後是毀滅，墮落之後有重生，起點與終點界線模糊，貝托魯奇以這部電影詮釋了佛洛伊德對生與死的看法——「『復舊的強迫性』是一種本能，最終目的是『恢復事物的早期狀態』。」

　　在拍攝了《1900》（Novecento，1976）、《月亮》（La Luna，1979）、《荒謬人的悲劇》（La tragedia di un uomo ridicolo，1981）之後，貝托魯奇以中國場景、中國人物、中國故事，混合西方的觀點與技術拍攝了《末代皇帝》（L'ultimo imperatore，1987），捧走了奧斯卡最佳影片、最佳導演、最佳改編劇本等九項大獎。

《末代皇帝》劇照

貝托魯奇藉中國最後一個封建皇帝的悲涼歷史，將中國這道氣勢恢弘又沉重的神祕大門在觀眾眼前緩步推開，滿足了西方人對神秘東方的好奇。儘管中國觀眾不滿西方觀點的偏頗，也引發「距離中國史觀太遠」的質疑，但旁觀者眼中迂腐無奈又充滿嘲諷意味的清末史觀，不僅發人省思還可從中捕捉到被忽視的部分。

《末代皇帝》之後貝托魯奇走入非洲沙漠，拍攝了《遮蔽的天空》（The Sheltering Sky，1990），改編自保羅‧鮑爾斯（Paul Bowles）的同名小說，描述一對結婚多年、熱情不再的夫妻經過一趟沙漠旅行，終於認清彼此間深厚的愛，然而滄桑之後卻是令人傷痛的結局。這部探索現代人心靈荒漠的電影裡，貝托魯奇以不可能幸福的愛情為題材，以壓抑和毀滅為出發點，告訴人們「相愛不見得就能幸福快樂，這不只很殘酷還可能會是一場悲劇。」

貝托魯奇不斷地把禮儀的界限往後移，1996年的《偷香》（Io ballo da sola）、2003年的《戲夢巴黎》（The Dreamers）、2012年的《我和你》（Io e Te）裡，鏡頭下的年輕人總是在迷惘中探索愛的真相追求愛的明證。貝托魯奇說：「我已經70幾歲了，仍對年輕人充滿好奇，並試著用鏡頭捕捉他們的活力與熱情。」

等待動盪不如促成它，然後在動盪中探索；人們看到貝托魯奇探險途中撒下的一顆顆小石子，在月亮下隱隱閃閃。這位在合約上總要簽上「貝納多‧貝托魯奇，義大利共產黨員」的導演，在2011年第64屆坎城電影節上獲頒終身成就獎。

阿巴斯·奇亞洛斯塔米
Abbas Kiarostami（1940～）

阿巴斯·奇亞洛斯塔米（圖片來源：Eye Steel Film）

　　阿巴斯其實只是他的名，伊朗有成千上萬的人叫「阿巴斯」，奇亞洛斯塔米才是他的姓，這是伊朗吉蘭省（Gilan Province）大人物的一個姓氏，人稱「擁有千匹馬的奇亞洛斯塔米」。墨鏡後的奇亞洛斯塔米生性孤僻沉默寡言，回憶兒時，他是這麼說：「從就讀小學一直到六年級，沒跟任何人說過話。」繪畫是他排遣寂寞和逃避現實的良方，也是醫生建議的治療方法。也許他和費里尼一樣罹患先天的天才病，窮畢生之力在藝術創新，只不過為了更成功地脫逃現實牢籠。

　　電影工業得以在禁忌重重的伊朗發展，可以說是個奇蹟。伊朗最高精神領袖何梅尼（Ruhollah Khomeini）抵制音樂和文學卻獨尊電影，他認為應當效法列寧，讓電影成為社會思想傳播的重要媒介，伊朗電影便在政治、宗教等多重禁忌檢查制度下得以生存。

> 「我更喜歡讓觀眾在戲院裡睡著的電影，這樣的電影體貼得讓你能好好打個盹，當你離開戲院時也無困擾。」
> ——阿巴斯·奇亞洛斯塔米

　　1940年，阿巴斯生於德黑蘭，大學在德黑蘭藝術學院主修繪畫和圖形設計。畢業後曾為交通局設計交通宣導海報，同時為兒童讀物畫插圖並拍廣告片和短片。

　　1969年伊朗「新浪潮電影」誕生，伊朗兒童和青年智力發展研究索聘請阿巴斯籌設電影學系，阿巴斯自此開始有機會製作電影。1970年，他完成首部抒情短片《麵包與小巷》（Nan va Koutcheh），描述一個小男孩拿著一條麵包回家，經過一條小巷時，四處遊蕩的小狗攔住了他的去路。小男孩一時不知所措，最終決定剝一塊麵包給小狗吃，小狗十分感激陪他一直走到家門口，接著又在那裡等待下一個受害者到來。

　　這部35毫米黑白膠片拍攝的十分鐘短片可說是阿巴斯日後作品風格的雛形：紀錄片的框架、即興表演和真實生活皆以最直接質樸的方式呈現，聚焦在對孩子、動物的親切關愛和細心聆聽，真情流露淺白動人……。阿巴斯日後在回顧他的電影《何處是我朋友的家》（Khane-ye doust kodjast?，1987）時娓娓道來：「20年前的畫面：一條街道、一條狗、一個孩子、一位老人與一條麵包，這一切重新出現在我20年後拍攝的影片裡。」

　　阿巴斯提出「用簡單方式拍電影」的理念，他刻意以紀錄片的手法拍故事，在謙謹寬柔的影像中表達對現實世界的尊重。他拒絕好萊塢大製作、快節奏、名演員的刻板模式，讓大自然中的風、樹、道路說話；讓孩子、老人、婦女等非職業演員說話，在這些「弱」力量的喃喃低語中仿弗聽到宗教和詩歌純淨的聲音。美國意像主義詩歌代表人物艾茲拉‧龐德（Ezra Pound）的詩歌這樣描述來自大自然的天籟：「不要說話／讓風說話／天堂就像一陣風。」

　　《何處是我朋友的家》描述一個孩子為了歸還同學的作業本，跑遍小村的曲折故事；與1991年的《春風吹又生》（Zendegi va digar hich）和1994年的《橄欖樹下的情人》（Zire darakhatan zeyton），被稱為阿巴斯的「地震三部曲」。這三部電影都以伊朗大地震為背景，在偏遠小村柯克爾附近拍攝，三部電影中人們都可以看到相似的橄欖樹林，那片橄欖樹林隨風舞動的裟裟聲都曾如河水般淅淅喘息；人們也可看到相同的一段曲折道路，主角們都曾在那段「之」字形的上坡路間行走。

　　阿巴斯鏡頭下看似簡單的畫面，卻激起觀眾的好奇，大全景安靜呈現及依隨生活節奏的散漫敘述，使人們體會到「阿巴斯的不確定原理」，讓對影

像麻木疲乏的觀眾重獲驚奇，人們不由得睜大眼睛靜心看著這安靜、樸素、平易的畫面背後到底隱藏了些什麼。

　　阿巴斯用紀錄式的影像，重新找回人們的想像力：「即使面對愛人，我仍然思念，即使身處現實，我仍然想像。」阿巴斯說：「我願意陳述空空蕩蕩，展示這種空空蕩蕩是需要勇氣的。我的勇氣來自於對觀眾的信任。」他認為觀眾才是完成影片的主人，「我的影片像是拼圖遊戲，我把它交到觀眾手中，等待他的指示。」觀看阿巴斯的影片，如同他邀請你與主角共同參與一段旅程，沿途風景印象，所見所思所想都因你而定。

　　他說：「我喜歡那種讓觀眾可以拓展想像力的電影，……在觀眾的自由想像中，主角有多少種相貌就是有多少種相貌。」阿巴斯把電影藝術提升到和文學等古老藝術同等高度，他希望觀眾可以透過電影重新展開無限的想像。對阿巴斯的影像好奇，使人們重新發現現實的神祕感，德國社會學家馬克斯‧韋伯（Max Weber）認為現代科技的發展造成人類精神的失落和幻滅，尤其是「神祕感」的失落。而在神祕波斯文化薰陶下的阿巴斯，使人們在單純影像中重溫了這種波斯圖案般未知的「神祕」。

　　阿巴斯對充滿神祕的世界專注凝視，影片中常有攝影機安靜不動的場面。《橄欖樹下的情人》結尾時男女主角在麥田奔跑的遠景已成為經典。阿巴斯說：「特寫並不意味著距離很近，大遠景也是一種特寫。」在阿巴斯的大遠景「特寫」中，人在自然關注之中，自然在風的關注之中，風來自天堂、來自神靈。他主張放棄傳統的特寫鏡頭改以連續場景讓觀眾看到完整的主體。他認為一般的特寫鏡頭總是主觀地剔除了現實中的其他元素，場面調度則讓觀眾主動選擇他們關注的事物。

　　阿巴斯的攝影機是沉默、安靜、善於等待的，他說：「當我們長久等待的某個人從遠處走來時，我們會一直看著他。因為他不是普通的路人，他對我們來說如此重要，以致於我們的目光不停地望著他，我不想讓這個鏡頭中斷……必須等待，肯花時間才能更完整地觀察和發現事物。」在阿巴斯的影片中，充滿這種對自然和人事的虔誠等待和莊嚴凝視。

　　阿巴斯的影片主角大都是孩子，固然是為了便於通過審查，也有阿巴斯個人的考量，他說：「《春風吹又生》中的孩子，是手中的指南針，是帶你去某個地方的導遊，他完整地保留著他的個性……對我來說，孩子就是還很小的成年人，我向孩子們學習了許多東西……孩子們對生活有自己的解釋……那就是單純地過日子。」

　　在老人、孩子、女人、阿富汗難民、年輕士兵、為生計所困的非職業演員等社會弱勢族群身上，阿巴斯讓人們聽到看到來自弱者的巨大心聲。在《何處是我朋友的家》中，人們可以感受到孩子面對成人世界的困惑、惶恐和無力，也體悟到老人被社會逐步拋棄時的悲涼和孤獨。會做木門窗的老人領著小孩去找同學的家，邊走邊自言自語：「我知道為什麼人們不再用木窗、木門，都改成鐵的了，因為鐵的可以用一輩子，但一輩子真的有那麼長嗎？」天色漸暗，老式門窗的木材鏤空部分透出細碎的光，彩色玻璃老門窗透出的光輝和小孩作業本裡夾著的一朵細小花枝，都使堅硬冰冷的現實有了溫度與暖意。阿巴斯紀錄式的影像，使單調冷冷的現實走向詩的抒情。阿巴斯說：「夢想要根植於現實。」

《像戀人一樣》宣傳海報（圖片來源：Eye Steel Film）

1990年的《大特寫》（Nema-ye Nazdik）中，阿巴斯描述一名男子出於對電影的熱愛且試圖改變自己窮困無望的生活，冒充電影導演行騙而入獄。在《春風吹又生》中又不斷讓老人提到《何處是我朋友的家》裡他參與表演的事，在1997年《櫻桃的滋味》（Ta'm-e gilass）片尾穿插導演本人的工作場景……；所有的套層結構，都是避免讓觀眾沉迷故事之中。阿巴斯說：「我反對玩弄感情，反對將感情當做人質。……當我們不再屈從於溫情主義，我們就能把握自己，把握周圍的世界。」他要給觀眾明確清醒的提示：你無非是在看電影。

啟用非職業演員、採擷自然聲頻和選擇道具，阿巴斯都力求貼近生活。但在敘述的過程中，他又刻意使某些段落、場景、對話以特定的方式不斷重複，在不厭其煩的一次次重複中，人們看到情感的細微差異和情節的艱難推進，透過層層剝落的意像和言語，細心的觀眾可以讀出自己的感動。在《橄欖樹下的情人》、《櫻桃的滋味》和《何處是我朋友的家》中，一段「之」字形上坡路上的三次奔跑，形成了「三部曲」相互關聯的樞紐，有人把它稱為同一塊大理石上的三重碑文。

阿巴斯的電影始終在曲折綿延的道路上進行，行進的道路如同影片所鋪陳的時間，人類的勞動在風景中留下痕跡，大路和小徑是活動的見證，人類的生活和歷史，也許只是一陣風、一陣雲煙，只是幻覺，阡陌小徑卻以真實而顯豁的存在，記錄人類曾經走過。英國評論家莫維（Laura Mulvey）曾把這些道路比擬為阿巴斯的影片本身，他認為阿巴斯的鏡頭使這些道路、路邊的橄欖樹因為自然不造作所以格外美麗，讓人們想起巴贊在義大利導演羅塞里尼電影中的歡樂，以及在發明電影放映機的法國盧米埃兄弟的畫面中，看到風吹樹葉的驚奇和欣喜。

阿巴斯把人們眼前的塵土清洗乾淨，人們似乎又找到視覺和世界樸素、親切、自然的親密關係。阿巴斯的電影在重重限制下誕生，讓人們重新思考第三世界的電影發展和藝術奧秘，任何限制都不該是藝術創造力衰竭的遁辭。

1999年阿巴斯又拍攝了《風帶著我來》（Bād mā rā khāhad bord），獲得當年威尼斯國際電影節評委會大獎。影片講述一群人從德黑蘭來到庫德人

居住的伊朗小鄉村，這些陌生人前往古老的公墓，村裡人以為他們在尋找寶藏，其實他們是尋找未來。他們像風一樣離開了村子，希望和未來也隨著風去到他方。

阿巴斯在歐洲獲得肯定後，伊朗政府卻開始禁止他的電影上映。2010年，阿巴斯遠離故鄉前往法國拍攝《愛情對白》（Copie conforme），2012年更前往日本拍攝《像戀人一樣》（ライク・サムワン・イン・ラブ），繼續以簡單樸實的手法，讓觀眾感受角色間緩慢流動的情緒。

阿巴斯·奇亞洛斯塔米彷彿是電影河流的逆行者，人們看到電影前所未有的形式，他以嶄新的鏡頭創造了塵封的經典，高達說：「電影始自格里菲斯，止於奇亞洛斯塔米。」黑澤明說：「很難找到確切的字眼評論奇亞洛斯塔米的影片，觀看就能理解，那是多麼了不起。薩吉亞·雷去世的時候我非常傷心。後來我看到奇亞洛斯塔米的電影，我認為上帝就是派這個人來接替薩吉亞·雷的。感謝上帝。」

阿巴斯也彷彿是好萊塢電影的解毒劑，他的《春風吹又生》和《大特寫》被列為「30部美國人不得不看的電影」之一。美國影評人理查·柯林斯（Richard Corliss）更說：「讓其他的電影騎著火箭你爭我趕去吧！奇亞洛斯塔米會找一處僻靜的所在，安靜傾聽一個人的心房，直到它停止跳動。」

李小龍
Bruce Jun Fan Lee（1940～1973）

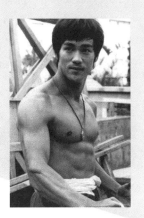

李小龍
（圖片來源：tonynetone）

　　舉凡提及電影人排名，李小龍從不曾缺席。李小龍只主演了幾部「功夫」電影，就讓英語辭典多了「功夫」（Kung fu）這個詞，是十分了不起的成就。這個生於美國舊金山的華裔青年，死的時候僅僅33歲，今天已經成為華語武俠電影的開山始祖。李小龍可說是1950年代開始的華人世界和華語電影崛起的先聲。

　　西方人從李小龍的電影中才知道中國武術的厲害，李安在2001年奧斯卡上獲獎的武俠電影《臥虎藏龍》，其實也是李小龍功夫片在西方的延伸。或許有人不同意這種看法，但這兩位都姓李的東方人都透過螢幕呈現了中國武術的非凡魅力。

> 「電影上的功夫是來看的，我的截拳道是來用的！」
> ——李小龍

　　李小龍的父親是著名香港粵劇丑生李海泉，他出生不久就隨著父母回到香港，在香港度過童年。自小在香港影視圈長大，小時候就是一個小霸王，兩個月大的時候，襁褓裡的李小龍已成為活道具，出現在1941年的《金門女》中。10歲便成為童星，曾演出《細路祥》、《人之初》和《人海孤鴻》。13歲時他在《人海孤鴻》裡扮演一個缺乏父愛的街頭不良少年，在學校和社會之間流

連，突顯出50年代香港的社會問題。

李小龍在中學時代偶然遇到了香港武術師、詠春拳傳人—葉問，從此踏上中國功夫之路，直到他自己創立了「截拳道」。中國武術發展幾千年，門派林立但大都脫離不了「舞蹈加技擊」的基本形式。詠春拳是中國南派拳法，特別講究實戰，李小龍在學習詠春拳的過程中領悟到許多技擊功法。少年時代他一邊在香港影視圈打滾，一邊學習中國武術南北各派別的拳法，打下深厚的武術基礎。李小龍張狂勇武的性格在那個時候就愈發外放，和人過招比武幾乎是家常便飯，他家附近也經常可以看見成群挑戰者等著找他較量。

1959年父母親就又將他送回美國舊金山，李小龍從小熱愛跳恰恰舞，還曾得到香港恰恰舞邀請賽冠軍，於是李小龍索性透過教恰恰舞謀生。之後他前往西雅圖華盛頓大學主修戲劇，輔修哲學、心理學，學習哲學與他後來創建「截拳道」有著密切關係，他巧妙結合哲學智慧和中國武術中的技擊，從而成為一代功夫之王和武術宗師。

在他的電影當中都可以看到他揮舞著雙節棍的雄姿及連環腿、寸拳等絕技，這些招牌武術都是李小龍日常練功時琢磨出來的。他的連環腿可以在空中連踢三腳相當驚人；寸拳是在距對手身體僅一寸時猛然發力，爆發力威猛可將對方完全擊倒。這幾招是截拳道的絕招，即使是他開武館教了那麼多學生，卻沒有多少人學到他的功夫精髓，許多人可以依樣畫葫蘆地舞兩下雙節棍，至於連環腿和寸拳，幾乎沒有人可以達到李小龍的境界和水準。

1962年李小龍大二時在校園停車場租了一個角落掛上「振藩國術館」招牌正式開館授徒，教授自己創建的「截拳道」，中國武術也在美國受到注意。李小龍認為中國武術博大精深，單是技擊就可以用最簡單直接的招數制勝，他的功夫向來也強調這點。當時有許多來自四面八方的挑戰者，無論是西洋拳擊、空手道、泰拳、摔跤、跆拳道高手，過招比武都成了李小龍的手下敗將，據說他只曾在和一個泰拳師傅交手時，不小心被對方踢中一腳。

1964年李小龍應邀出席加州長堤國際空手道錦標賽（Long Beach Karate Tournament）擔任表演佳賓，電視影集《蝙蝠俠》（Batman）製作人威廉・

多茲爾（William Dozier）對他的拳腳功夫頗為讚賞，邀請他前往好萊塢試鏡。1966年，李小龍與美國廣播公司簽訂了30集電視劇《青蜂俠》（The Green Hornet）的演出合約，演出配角「加藤」（Kato），讓不少美國人認識了他。日後他接任過幾部動作片的武術指導，在好萊塢逐漸打響知名度。

1967年7月9日李小龍在洛杉磯中國城的振藩國術館（Bruce Lee Martial Arts Studio）正式成立，主要傳授他自創的「截拳道」，這也是李小龍最後親自授徒的武館。

30歲時他放棄了美國的武館事業，應香港導演羅維之邀回到香港演出嘉禾影業公司製作的功夫片《唐山大兄》，在這部電影當中，他的刀槍棍劍、凌空飛腳及退敵嘯叫全套功夫眩人耳目，截拳道更是發揮得淋漓盡致，他的第一部功夫片即成為經典大片。300萬港幣的空前票房為剛成立的嘉禾電影打下一片天，「中國工夫」風靡全球，李小龍也成為身價不凡的國際武術巨星。

1972年，他又主演《精武門》、《猛龍過江》和隔年的《龍爭虎鬥》（Enter the Dragon），在《精武門》中，他凌空踢碎「華人與狗不得入內」的木牌，並首次將雙節棍搬上銀幕，片中「中國人不是病夫」，自此成為經典對白；他自編自導自演的《猛龍過江》再度打破香港有史以來的票房記錄，也是香港影史上第一部遠赴歐洲取景的影片，該片還曾入圍第十屆金馬獎最佳劇情片；之後好萊塢華納製片廠請他主演《龍爭虎鬥》，這也是李小龍第一次在好萊塢電影中擔任主角，這部電影中，李小龍發揮了中國傳統武術和截拳道華麗的一面，首次出現的少林齊眉棍、菲律賓短棍等絕技不僅滿堂喝彩，「李小龍瘋」帶來的票房與商機更是空前絕後。

1973年7月20日他在拍攝《死亡遊戲》時突發腦水腫死亡，確切死因仍眾說紛紜。李小龍生前希望華語工夫片可以打入國際市場，華人演員在西方製作的電影中擔任主角的理想，已由吳宇森、李安、成龍、周潤發、李連杰等人逐一實現。

克里斯多夫・奇士勞斯基
Krzysztof Kieślowski（1941～1996）

073

克里斯多夫・奇士勞斯基（圖片來源：Alberto Terrile）

克里斯多夫・奇士勞斯基透過對正義、死亡、自由、平等、愛等問題的關注，使人們重新恢復對「神秘」的知覺，感受到「溫暖」這個詞的涵義。奇士勞斯基說：「我唯一的優點是：我悲觀。」

1941年6月27日，奇士勞斯基生於波蘭華沙，1969年畢業於波蘭洛茲電影學院，畢業作品是名為《來自洛茲城》（Z miasta Łodzi）的記錄短片。此後他開始以紀錄片的形式「捕捉社會主義制度下，人們如何在生命中克盡其責地扮演自己」。他說：「當我拍紀錄片的時候，擁抱的是生命，接近的是真實人物、真實的生命掙扎，這驅使我更瞭解人的行為。」

▶▶

「對我而言，倘若電影果真具有任何意義，那便是讓人們身歷其境。」
——克里斯多夫・奇士勞斯基

紀錄片的風格和觀點對奇士勞斯基日後的創作有關鍵性的影響。《照片》（Zdjecie，1968）、《我曾是個兵》（Byłem żołnierzem，1970）、《工廠》（Fabryka，1971）、《磚匠》（Bricklayer，1973）、《初戀》（Pierwsza miłość，1974）、《履歷》（Życiorys，1975）、《醫院》（Szpital，1976）、《守夜者的觀點》（Z punktu widzenia nocnego portiere，1978）、《車站》（Dworzec，1981）

等一系列紀錄片，使奇士勞斯基與社會現況關係緊密，對波蘭人民生活的關注，形成他之後劇情片創作的主線，盡量「維持現狀」尊重人事物原生狀態則是他始終堅持的的「記錄」精神。

　　專注拍了十餘年紀錄片，奇士勞斯基對紀錄片有另一個層次的理解：「攝影機越接近目標，目標似乎越容易在攝影機前消失」；「紀錄片先天有一道難以逾越的限制，就是真實生活中，人們不會讓你拍到他們的眼淚，他們想哭的時候會把門關上」。他同時發現，在波蘭社會中暴露實情的記錄片會給被拍攝者帶來諸多麻煩。於是他開始將觸角轉向劇情片。

　　1975年他為電視臺攝製了電視劇《人員》（Personel，1975），獲得德國曼海姆電影節獎。1976年的劇情片《傷痕》（Blizna，1976）獲得莫斯科電影節大獎，奠定了他在波蘭電影界「道德焦慮電影」學派靈魂人物的地位。1981年拍攝的《盲打誤撞》（Przypadek，1981）描述偶發事件對個人命運的影響，此片在1981年波蘭頒布軍事法後遭到禁映，直到1987年才解禁。

　　《盲打誤撞》中奔跑中的年輕人特沃克，想要趕上準時開出的火車，影片分三段講述他趕車過程的可能遭遇：第一次，他抓住了正駛出月台的車廂手把上了車，在列車上遇到一位誠實的共產黨員，老革命的熱情感召使他成為革命的積極分子；第二種可能是他在追趕火車的過程中撞上了員警被捕後判刑勞改，與一位持不同政見的人相識，結果成為反黨反社會主義的壞分子；第三種可能是他沒有趕上火車，卻遇上自己班上一個女同學，他繼續完成學業，愛情自然萌生，過著平靜的家庭生活；最後他公出差時搭乘的飛機在空中爆炸，他在一團火球中結束了生命。

　　奇士勞斯基藉「偶然」推論出可能改變命運的元素，使人們對平淡無奇的日常事物恢復了「新鮮感」與「好奇心」。奇士勞斯基說：「每天我們都會遇到可以結束生命的選擇卻渾然不覺。我們從來不知道自己的命運究竟怎麼回事兒，也不知道未來有什麼樣的機遇在等待著我們。」偶發事件帶來的改變，始終是現在進行式，「無論發生在飛機上或床上」。奇士勞斯基對偶然事件和命運關係的探討，使人們開始換個角度思考生活，往往卻陷入迷

克里斯多夫於1993年拍攝
《藍白紅三部曲》的場景。
（圖片來源：devil probably）

惑，奇士勞斯基則不斷嘗試透過說故事為眾人解套。

　　《盲打誤撞》遭到禁映奇士勞斯基難免沮喪，此時他遇到最重要的合作夥伴—政治律師同時也是劇作家的皮斯維茲（Krzysztof Piesiewicz）。他們合作了《無休無止》（Bez końca，1984）的創作，奇士勞斯基的作品從此和道德、法律、公理、正義、罪罰、善惡等問題產生連結。

　　他和皮斯維茲再度合作了撼動歐洲文化界的電視系列片《十誡》（Dekalog，1988）。他們關注社會普遍存在的紊亂、矛盾和猶疑，人們生活在缺乏原則的模糊盲目中。「我們生活在一個艱難的時代，在波蘭任何事都是一片混亂，沒有人確切知道什麼是對、什麼是錯，甚至沒有人知道為什麼要活著，或許我們應該回頭去探求那些最簡單、最原始的生存原則。」於是他們找到了《十誡》。

　　宗教義理在奇士勞斯基的《十誡》中只是他對現代人崇拜的科學理性、人道主義、拜金主義、享樂原則、自由倫理、婚姻神聖、愛情自由、正義公理等諸多問題提出廣泛質疑的神聖舞台。「世界怎麼了？人心怎麼了？」才是他的核心問題。從對世界亂象的質疑，到對道德標準的審視和焦慮。奇士勞斯基說：「我相信每個人都有神祕的一面，藏在隱密不可告人的一隅。」

《十誡》揭發了這些隱密的角落，人類的道德困窘和智慧的軟弱無力被活生生攤開在陽光下。

《十誡》中的第五誡《殺誡》（Krótki film o zabijaniu，1988）和第六誡《情誡》（Krótki film o miłości，1989）格外受到關注，並被他拍成同名電影。《殺誡》獲得1987年坎城影展評委會獎、歐洲電影最佳影片獎；《情誡》獲得1989年西班牙聖賽巴斯提安國際影展評委會特別獎、波蘭影展金熊獎。

《殺誡》以流浪漢雅來克盲目殺人被判處死刑的經過，對「人道主義」和「社會暴行」提出批判：不論是犯罪殺人，或是以伸張正義之名判處死刑，都是對生命尊嚴的踐踏和蔑視。他對「殺人」的批駁使「人道主義困境」和「正義悖論」直觀呈現，故事中貫穿著奇士勞斯基的記錄片風格，又是一則偶然事件改變命運的故事。在濁綠濾色鏡遮擋下的現實，色調單調、陰森又骯髒，邁向死亡的各條線索邏輯則清晰、堅定而宿命。

《情誡》是一段絕望的少年愛情。托馬克利用高倍望遠鏡偷窺，和成年女子瑪格達建立單向的虛妄戀情，當托馬克終於有機會告訴瑪格達「我愛你」時，瑪格達冷酷地告訴他：「沒有愛情這回事。」托馬克割腕自殺被送進醫院，瑪格達回憶起自己青春時期對未來純潔圓滿愛情的期盼，此時她開始窺視並期待著托馬克。她似乎愛上了這個固執的孩子，她要告訴他：愛情是存在的。透過托馬克的望遠鏡，瑪格達彷彿看到了不可能到來的愛情：瑪格達傷心痛哭之時，有人在旁撫慰……；無從得到卻可以期待，無法到達卻可以凝視，無力拯救卻可以慰藉。

《十誡》系列影片中始終有一個「沉默的見證者」，這是一個形容枯槁的中年男子，總在主角命運轉折的當下出現，他彷彿知曉一切卻無法行動，只是用高深莫測的目光凝視這嘀噠瞬間：《殺誡》中雅來克在計程車上動了殺機時，沉默者以土地測量員的身分凝視著十字路口駛過的計程車；《情誡》中，瑪格達答應和托馬克一起喝咖啡時，興奮地拖著牛奶車飛奔的托瑪克，遇到了拖著行李緩步的沉默者……這個預知命運的沉默者串連了《十誡》的十部影片，冷凝的目光、宿命的氛圍，究竟來自上帝？還是作者？奇

士勞斯基的作品拋出一連串對未知的叩問。

1991年的《雙面薇若妮卡》（Podwójne życie Weroniki），波蘭和法國兩個名叫維若妮卡的女孩子，她們擁有同樣的面容、同樣的名字、同樣的美麗和善良，同樣喜愛音樂，同樣患有心臟病，像同一靈魂的兩種賦形。一天巴黎的薇若妮卡說：「世上還有一個人，我不知道她是誰，但我不孤獨了。」兩個薇若妮卡相互感應、相互映照，卻互不知道對方的存在。波蘭的薇若妮卡在聖歌詠唱中心臟病突發逝去，巴黎的薇若妮卡在那一刻感到莫名的憂傷，她說：「如同一場喪禮。」

這是一部「以女人觀點、她的感性、她的世界觀為經緯的女性電影」。奇士勞斯基說：「這是一部典型的女性電影，因為女人對事物的感覺比較清晰，有比較強烈的預感和直覺，她們也把這些東西看得比較重要。」這部強調直覺與心靈感應的電影，得到女性和對生命充滿期待年輕人的喜愛。

曾經在巴黎城郊一位15歲左右的女孩子認出了奇士勞斯基，走上前告訴他看了《雙面薇若妮卡》後她知道靈魂是存在的。奇士勞斯基的感想是：「能讓一位巴黎少女領悟靈魂真的存在，就值得了！」；柏林大街上，一位50歲左右的女人認出了他，拉著他的手哭起來，婦人與女兒雖然住在一起，但積怨形同陌路已有五、六年了。母女倆去看了《十誡》後，女兒吻了母親一下。奇士勞斯基說：「只為那一個吻、為那位母親，拍那部電影就值得了。」

1993年至1994年，奇士勞斯基拍攝了以法國國旗「藍、白、紅」三色命名的《藍白紅三部曲》（Trzy kolory），他提出三個疑問：人是否擁有真正的自由？人與人之間能真正平等嗎？一個人能真正關心別人嗎？三部電影藉各自獨立的故事傳遞一個共同主題：人生的寂寞和感情的困頓。《藍色情挑》（Trois couleurs: Bleu，1993）主角茱莉在一場車禍中失去了丈夫和女兒，她嘗試遺忘，與過去一切切斷聯繫，卻始終沒有獲得真正的自由。《白色情迷》（Trois couleurs: Blanc，1993）敘述旅居巴黎的波蘭髮型設計師卡羅和美麗而酷烈妻子間的情感故事，他在愛與現實的競賽中尋求「更平等」，但「平等」和「更平等」似乎都不曾到來。《紅色情深》（Trois couleurs: Rouge，1994）講述年輕大

學生兼職模特范倫堤娜和老法官的交往，充滿悲憫、寬恕的紅色無處不在，紅色背景中范倫堤娜哀戚的目光，和老法官專注於電視螢幕的凝視目光形成最終的守望。奇士勞斯基將象徵「自由」、「平等」、「博愛」的藍色、白色、紅色作為遠景，在每部片子中探討人們內在深層的矛盾與渴望。

生活往往是美好而殘破的碎片，奇士勞斯基說，他喜歡觀察生活中的碎片，喜歡在不知前因後果的情況下，拍下驚鴻一瞥的「生活」。生命美好卻難免悽楚的碎片，在《藍色情挑》、《白色情迷》、《紅色情深》中呈現出人性的光輝：。

三部電影都有一場在法院一閃而過的戲，三位主角在法院相遇；三部電影中都有一位老太太佝僂身軀，艱難地往垃圾筒裡塞瓶子，《藍色情挑》中的茱莉，因為沉緬於自己的痛苦而渾然不覺老嫗的存在；《白色情迷》中的卡羅，面對自己的荒唐命運時，對老太太面帶譏諷；《紅色情深》中的范倫堤娜則是走上前去幫老太太把瓶子塞進垃圾筒，剎時人們聽到了玻璃瓶落入筒底的破碎之聲……《紅色情深》的結尾，三部電影的主角在一場海難中被人救起，破碎的片斷於是有了連綴的可能。

奇士勞斯基把生活的碎片安放於混沌之中，讓命運的偶然為碎片的聚合再添神祕和溫暖。《紅色情深》中，一切問題似乎都有了溫暖的結果：那就是愛。愛是救贖之道，譬如以救生員的紅色服裝作為背景讓范倫堤娜的憂戚面容成為「生命中一口氣」的廣告圖案。

在無可迴避的現實面前，奇士勞斯基選擇了自己的態度和立場。他謙和、低調時常遲疑低迴，說自己只不過是一個地方性的導演；他選擇女性的目光，對驚鴻一瞥的碎片傾注關懷，溫柔撫慰撕裂的傷痕苦痛；他澀滯、猶豫、懷疑不斷與世界溝通；他用他的影像世界構築了現代世界的「神祕」，讓人在迷失中得到寬慰。《藍色情挑》、《白色情迷》、《紅色情深》三部電影都在淚水中結束，在淚水中人心得到救贖，生命重獲新綠。

在奇士勞斯基眼中，人生的機緣與際遇，一切都其來有自，只是人們通常不知道因果為何。奇士勞斯基的《紅色情深》令人開始思考：下一次的災

難中誰將獲救？在四分五裂的現實面前真愛是否可能到來？

　　拍完《紅色情深》後奇士勞斯基宣布不再拍片了，他累了，他說他要「靜靜地坐在凳子上，抽自己想抽的煙」。最終他在生命的倒數時光，還與老搭檔皮斯維茲合作拍攝《地獄》（piekło）、《煉獄》（Czyściec）與《天堂》（Niebiosa）的《神曲三部曲》，奇士勞斯基認為，《地獄》的拍攝地點應該選在好萊塢或是紐約。

　　1996年3月13日，奇士勞斯基和「薇若妮卡」一樣，因心臟病辭世。曾有人問他是否喜歡電影，奇士勞斯基面無表情地回答：「不。」

馬丁・史柯西斯
Martin Scorsese（1942～）

一個人和一座城市的關係能夠多親近？馬丁・史柯西斯和紐約的關係，會是個耐人尋味的答案。幾十年來，馬丁・史柯西斯殷殷不倦地解讀講述紐約故事，紐約幾乎是他所有重要電影的靈感來源，在他的眼裡紐約可能就是世界中心，除卻紐約，世界是根本不存在。

馬丁・史柯西斯（圖片來源：David Shankbone）

1995年美國許多媒體大肆慶祝電影誕生100周年，一家雜誌把馬丁・史柯西斯評選為「有史以來最好的十大導演之一」，馬丁・史柯西斯在電影史上的重要性已然不可小覷。

1942年，史柯西斯生於紐約皇后區一個義大利西西里移民家庭，父親是裁縫、母親是熨衣工。因為患有哮喘，小時

▶▶

「有一天，我會死在攝影機後面。」
——馬丁・史柯西斯

候病發時就被父母帶著上電影院看電影，或許那時就在心靈埋下了電影的種子。後來考上紐約大學電影學院，似乎就註定了他與電影的不解之緣。截至目前為止，他共執導了33部電影，參加演出的有50部。

1966年拿到電影碩士後，他先留在電影系任教，集編導演於一身的奧立佛・史東（Oilver Stone）就曾受教於他。1968年他拍攝了處女作《誰在敲我的門》（Who's That Knocking at My Door?），描述紐約義大利區一個小混混的生活和情感，這個題材日後不斷以各種風貌出現在他的作品中。

　　1973年的作品《窮街陋巷》（Mean Streets），也是以紐約義大利區幾個年輕人混亂迷茫的生活為主軸，史柯西斯式的風格就此定調。1974年他拍攝了女性主義為題材的《再見愛麗絲》（Alice Doesn't Live Here Anymore）。1976年的《計程車司機》（Taxi Driver）由勞勃·狄尼洛（Robert De Niro）主演，一個越戰歸來在紐約開計程車的司機，生活孤獨又充滿憤懣，揭露了越戰後遺症對美國人造成的心理創傷與無法彌補的陰影。獲得法國坎城影展金棕櫚大獎與美國影評人協會最佳導演獎，至今仍是美國電影史上的傑作。

　　1977年的《紐約，紐約》（New York, New York）是一個紐約樂手的愛情故事。1980年他拍攝了另一部代表作《蠻牛》（Raging Bull），是個拳王的奮鬥生涯，也是美國夢碎的寓言；勞勃·狄尼洛飾演拳王，獲得奧斯卡最佳男主角獎。

　　《喜劇之王》（The King of Comedy，1983）是個喜劇演員為了成名的種種瘋狂行為，是史柯西斯再度對美國夢提出的省思。1985年的喜劇片《下班後》（After Hours）又一次贏得法國坎城影展最佳導演獎。《金錢本色》（The Color of Money，1986）由兩大王牌保羅·紐曼（Paul Leonard Newman）和湯姆·克魯斯演出對手戲，保羅·紐曼將浪子行走江湖夠夠狠夠帥盜亦有道的精神詮釋得絲絲入扣，片中大規模的撞球場景也掀起了一股撞球熱。

　　1988年史柯西斯執導改編自希臘作家卡山札基（Nikos Kazantzakis）的同名小說《基督的最後誘惑》（The Last Temptation of Christ）引起軒然大波，教會認為這部影片太過污衊耶穌基督而十分惱火，舉行了大規模的抗議，但他仍因這部電影獲得奧斯卡最佳導演提名。1989年他和兩大導演伍迪·愛倫和柯波拉聯合執導了《大都會傳奇》（New York Stories），三位導演三段故事各自解讀紐約這個迷人城市魅惑和哀愁。

　　1990年的《四海好傢伙》（Goodfellas）以黑幫生活為舞台探討美國社會層出不窮的問題與其走其間各自對生命的渴求及盤算，成為90年代美國的最佳電影之一，史柯西斯得到威尼斯影展最佳導演銀獅獎等六個不同影展的導演獎肯定。次年他重拍1962年的同名電影犯罪驚悚片《恐怖角》（Cape Fear），懸疑復仇故事步步逼人。

1993年以美國1870年代上流社會為背景的古裝文藝片《純真年代》（The Age of Innocence），史柯西斯以溫柔細膩的手法帶領觀眾回歸舊時光，讓那些以為他只會在黑幫片和邊緣人物中打轉的人吃驚之餘也讚嘆不已。1995年的《賭國風雲》（Casino）也是描繪黑社會的拼搏格鬥與赤裸現實卻有情有義的兄弟情，是與《教父》旗鼓相當的作品。1999年的《穿梭鬼門關》（Bringing Out the Dead）充滿黑色幽默，呈現大都會黑暗墮落的一面，也再次讓觀眾感受紐約的絢爛和狂迷。

1997年美國電影學會頒發終身成就獎給史柯西斯；2010年他獲得金球獎終身成就獎得到「電影社會學家」的美譽。徘徊在歐洲現代主義電影和好萊塢風格間，史柯西斯創造了自己的電影語言和電影世界，是美國少數堅持「作家電影」的導演之一。

史柯西斯始終沒有停下腳步，繼續盡情地創造奇蹟揮灑夢想。2002年拍攝《紐約黑幫》（Gangs of New York）由李奧納多‧狄卡皮歐（Leonardo DiCaprio）主演，反映19世紀義大利人在美國的移民生活，獲得第60屆金球獎最佳導演獎。2004年他以最擅長的寫實手法拍攝《神鬼玩家》（The Aviator），忠實還原好萊塢的流金歲月與風流人物，奪下第62屆金球獎最佳影片。2006年的《神鬼無間》（The Departed）改編自香港導演劉偉強跟麥兆輝聯合執導的《無間道》，是波士頓黑幫恩怨情仇的血腥暴力劇情片，一舉奪下第64屆金球獎最佳導演和第79屆奧斯卡最佳電影與最佳導演獎，馬丁‧史柯西斯一圓得到奧斯卡最佳導演獎的願望。

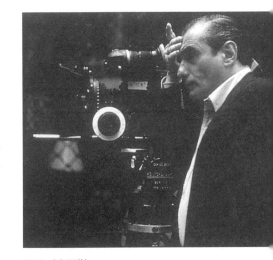

馬丁‧史柯西斯

2011年史柯西斯開拍《雨果的冒險》（Hugo），故事改編自布萊恩‧賽茲尼克（Brian Selznick）奇幻小說《雨果的祕密》（The Invention of Hugo Cabret），敘述法國孤兒雨果從父親死後留下的神祕筆記本和古舊機器人，發現了蘊藏其中的神奇魅力，這是他執導的第一部兒童電影也是第一部3D電影，更是向電影先驅法國製片與特效大師喬治‧梅里葉的致敬之作。該片再次獲得金球獎最佳導演獎。

2013年的黑色幽默傳記片《華爾街之狼》（The Wolf of Wall Street）是他第五度與李奧納多合作，改編自華爾街股票經紀人喬登‧貝爾福特（Jordan Belfort）的同名回憶錄。2014年他開始拍攝改編自日本作家遠藤周作（えんどうしゅうさく）的同名經典小說《沉默》（Silence），以17世紀日本鎖國時代實施禁教令，葡萄牙的耶穌會傳教士在長崎遭遇迫害的故事。

史柯西斯的電影元素廣納了紐約、黑幫、邊緣人、暴力等等，是他身為義大利裔紐約人對美國夢的解讀。與他多次合作的勞勃‧狄尼洛、李奧納多‧狄卡皮歐也形成好萊塢的「金三角」：傑出導演、演技之神和好萊塢金童。

史柯西斯結過五次婚，其中一任妻子還是大導演羅塞里尼和英格麗‧褒曼的女兒。他一生之的最愛應該還是電影，老搭檔勞勃‧狄尼洛曾說：「馬丁‧史柯西斯人生最大的遺憾，就是不能和電影結婚。」李奧納多眼中：「他是電影天才，也是有耐心的教師，他的名字定義了電影。」勞勃‧狄尼洛曾對史柯西斯開玩笑：「70年代，我們一起拍了20年的電影，未來20年，我們可以互相頒獎給對方。」迥異於享受半退休生活的狄尼諾，史柯西斯還在電影擂台上挑戰無限綿延值得期待的未來。

凱薩琳・丹妮芙
Catherine Deneuve（1943～）

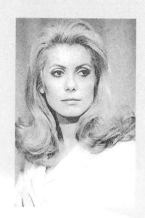

凱薩琳・丹妮芙

影齡跨越半世紀，擁有「法國永遠第一美人」之稱的凱薩琳・丹妮芙1995年被選為具民族代表性的法國女性，並依據她的臉型翻修1989年為紀念法國大革命200周年塑建的「法國自由女神瑪麗安」。1997年英國權威電影雜誌《帝國》（Empire）評選她為20世紀最偉大的100位演員之一，對於當時54歲的丹妮芙來說，這是她演藝生涯中最大的褒揚；冷豔華美的氣質還為她贏得「歐洲第一夫人」的尊稱，是備受全球推崇的演技派明星。

1943年凱薩琳・丹妮芙出生於巴黎的演藝世家，在雙親的薰陶與耳濡目染下，她13歲就參與《中學女生》（Les collegiennes，1957）演出，就此開始了她斑斕燦然的電影生涯。

接下來數年她陸續接演許多不同類型的配角，1964年19歲的丹妮芙在歌舞片《秋水伊人》（Les Parapluies de Cherbourg）中擔綱，飾演一個甜美純

> 「我一點都不會想成為時下的年輕女演員，因為她們不能活出自我，每個人都像是芭比娃娃，全都一模一樣。」
> ——凱薩琳・丹妮芙

真的16歲少女和一個年輕技工相愛，但迫於現實不得不分手的愛情悲劇，丹妮芙的演藝才華光芒畢露，這部電影獲得坎城影展金棕櫚獎，也奠定了她的大明星地位。

次年她演出羅曼·波蘭斯基導演的驚悚片《反撥》（Répulsion），探討一個精神分裂症患者瘋狂癲頹的心理狀態，丹妮芙的表演十分到位完美詮釋了主角複雜脫序的精神世界。1966年西班牙導演路易斯·布紐爾的《青樓怨婦》（Belle de Jour），丹妮芙演一個年輕貌美卻不滿現狀的醫生太太，為尋找刺激在私娼兼差賣淫；既是優雅端莊的貴婦又是淫蕩墮落的娼婦，雙重角色雙重生活撼動人心，獲得威尼斯影展最佳影片金獅獎。

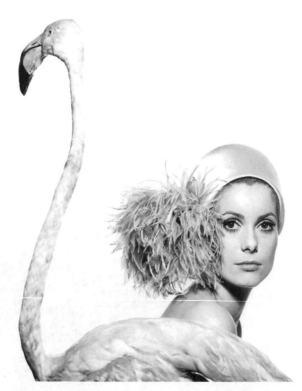

凱薩琳·丹妮芙在1968年一月份的《Vogue》雜誌（David Bailey攝影）

凱薩琳‧丹妮芙

接下來她和姐姐弗朗索瓦‧朵列（Francoise Dorleac）聯袂演出青春愛情浪漫歌舞片《柳媚花嬌》（Les Demoiselles De Rochefort，1967）；拍完這部電影後，弗朗索瓦卻在尼斯車禍身亡，對丹妮芙的打擊非常大。

丹妮芙在銀幕上非凡表現，美國製片商紛紛找她合作，她與20世紀福斯公司簽定三年合約，可惜好萊塢未能掌握丹妮芙華貴、浪漫、沉著、冷豔的多樣化特質，盡讓她演一些笨拙無從發揮的角色，合約到期後丹妮芙立即返回歐洲，她認為歐洲才是她安身立命的地方。事實證明她後來演出的重要影片和獲得的重要獎項，幾乎全部來自歐洲。

1970年她擔任《驢皮公主》（Peaud'Ane）的女主角，這是一部古裝童話風格的幽默諷刺喜劇，丹妮芙的表演十分出色；1976年的《愛能否重來》（Si c'était à refaire）確立了她善於詮釋複雜心理的演技派形象。

1980年她演出法國導演楚浮的《最後地下鐵》（Le Dernier Metro），描述德國軍隊占領巴黎時男演員和劇場女經理的愛情故事，在沉重緩慢感傷的氛圍中，丹妮芙精彩演繹出藝術、時代與人生聚散無常的衝擊。在楚浮的鏡頭下，丹妮芙絲毫不虛飾歲月痕跡，從容展現真實的自己，散發女性成熟自信的迷人特質。這部電影在1981年法國凱薩電影獎（César du cinema）中獲得最佳影片、最佳女主角等十項大獎。

1984年她在《音樂與對白》（Paroles et musique）和《沙崗堡》（Fort Saganne）中擔綱演出；1986年在好萊塢商業片《犯罪現場》（Scene of the Crime）中扮演雌雄同體的吸血鬼，獲得不少讚揚。1992年她演出史詩電影《印度支那》（Indochine）女主角，這部影片講述一個法國女人在越南養女

和戀人間錯綜複雜的關係，可說是法國殖民越南時代的一曲哀歌，揭開了越南的歷史創傷。丹妮芙獲得奧斯卡最佳女主角獎提名，同時在1993年獲得美國奧斯卡最佳外語片獎和金球獎最佳外語片獎。

1998年，丹妮芙在法國新銳導演妮可・賈西亞（Nicole Garcia）的影片《五克拉愛情》（Place Vendome）中扮演一個頹廢大膽的角色，將她卓然不群的演藝天份揮灑得淋漓盡致；她因此獲得威尼斯影展最佳女主角獎。2000年她在丹麥導演拉斯・馮・提爾（Lars von Trier）執導的《在黑暗中漫舞》（Dancer in the Dark）中擔任配角，這部影片涉及東歐移民在美國的悲慘生活，美國影評界不表認同，但丹妮芙爐火純青的演技仍為電影增色不少。

2002年在法國導演法蘭索瓦・奧桑（François Ozon）的喜劇懸疑歌舞電影《八美圖》（8 Femmes）裡，丹妮芙飾演一位高雅得體的美麗母親並與多位法國女星同台飆戲。2011年在導演克里斯多福・歐諾黑（Christophe Honore）的《最愛小情歌》（The Beloved）裡，丹妮芙與親生女兒齊雅拉・馬斯楚安尼（Chiara Mastroianni）飾演一對迷人的母女檔，精彩詮釋兩代女性面對愛情時的掙扎與抉擇。

2013年，年近七十的丹妮芙演出艾曼紐・貝考（Emmanuelle Bercot）執導的《她的搖擺上路》（Elle s'en va），是為這位法國長青影后量身打造的劇本，徹底顛覆年齡對女性的緊箍咒，女人永遠要活得精彩活出自我。2014年，丹妮芙母女再度攜手，演出導演班諾・賈克（Benoît Jacquot）執導的《三心一意》（Three Hearts），講述二女一男牽絲攀藤的法式浪漫愛情故事。

丹妮芙的電影作品已超過百部，她仍勇於挑戰各種角色各種戲路，儘管年逾古稀依然不斷精進尋求突破。這位縱橫法國影壇曾獲頒坎城影展終身成就獎的傑出女演員說：「我和電影一起長大，它是我生活的全部。」

勞勃‧狄尼洛
Robert De Niro（1943～）

勞勃‧狄尼洛（圖片來源：
David Shankbone）

　　歐美娛樂調查公司20世紀末的民意調查出爐——勞勃‧狄尼洛為「20世紀最偉大的十個演員」之首，在此之前他已經享有「戲王之王」的美譽。

　　對當時還不到60歲的勞勃‧狄尼洛來說，即使影迷們以「最偉大的演員」作為對他電影人生的百分百肯定，他全然沒有退休計劃，而是精力充沛地不斷向前行，每年都有新作品問世。

　　1943年勞勃‧狄尼洛生於紐約義大利區一個藝術世家，父母親啟發了他的表演天賦。他認為學校教育太過浪費時間，少年時代就開始以表演為業，十歲時他在舞臺劇《綠野仙蹤》（The Wizard of Oz）裡扮演一頭膽小的獅子，16歲在戲劇《熊》（The Bear）中首次演出；20歲登上大螢幕，參與《婚禮》（The Wedding Party）的演出。

　　1973年他在《戰鼓輕敲》（Bang the Drum Slowly）中飾演因染病而身手遲鈍的球員，獲得紐約影評人協會最佳男配角獎，算是真正嶄露頭角，

「演戲是一種最廉價的方式，讓你去做平常不敢做的事。」
—— 勞勃‧狄尼洛

同年又在馬丁‧史柯西斯的《窮街陋巷》（Mean Streets）中扮演一名在街頭遊蕩的混混，得到國家影評人協會（The National Society of Film Critics）最佳男配角獎。直到1974年參與柯波拉導演《教父2》的演出奪下奧斯卡最佳男配角獎，

才一舉成名成為真正的演技派大將。狄尼洛在《窮街陋巷》中表現不俗,加上他曾拒絕在《教父》裡擔任一個小配角,柯波拉才選擇他在《教父2》中扮演年輕時代的教父。

傑出演員背後必然有一個傑出導演,對狄尼洛來說,這個「貴人」就是馬丁·史柯西斯。《窮街陋巷》開啟了兩人的合作關係,《計程車司機》(Taxi Driver)中狄尼洛扮演一個退伍的越戰士兵,這個角色具有撼動人心的悲劇性力量,讓狄尼洛在影史留名,據說行刺當時甫上任美國總統雷根的瘋狂罪犯就是受到他精湛詮釋「計程車司機」苦悶鬱結的啟發才有此驚世之舉。

馬丁·史柯西斯無疑是勞勃·狄尼洛最理想的合作夥伴,他們隨後又合作了《蠻牛》(Raging Bull,1980),在這部狄尼洛執意要推出的電影中,他扮演一個年老的拳擊手,為戲增胖27公斤的強悍形象至今令影迷難以忘懷,他因此榮登奧斯卡影帝寶座,《蠻牛》也被公認為70年代以來最好的電影之一。70年代狄尼洛還在馬丁·史柯西斯導演的音樂片《紐約,紐約》(New York, New York,1977)中飾演一個薩克斯風好手,與女主角展開不斷爭吵的愛情故事,充滿人生的困惑與無奈,迥異於輕快明亮的好萊塢歌舞片。

1978年在麥可·西米諾(Michael Cimino)執導的《越戰獵鹿人》(The Deer Hunter)中,狄尼洛再次扮演退伍的越戰老兵,他與這個悲劇角色合而為一的演出令人讚嘆低迴,一場「俄羅斯轉盤」的戲中,狄尼洛舉著只裝一發子彈的左輪手槍,對準自己腦袋連續扣動扳機的鏡頭也成為電影史上的經典畫面。

80年代開始,狄尼洛雖然片約不斷,成績卻都不如《教父2》、《越戰獵鹿人》、《蠻牛》那樣令人叫絕。這段時間狄尼洛極力拓展自己戲路,嘗試各式各樣的角色,磨練自己成為了一個真正的硬裡子演技派明星。在馬丁·史柯西斯導演的《喜劇之王》(The King of Comedy,1983)中,他扮演一個為了成功而綁架自己的偶像明星;在布萊恩·狄帕瑪(Brian de Palma)導演的《鐵面無私》(The Untouchables,1987)中,再次扮演惡名昭彰、虛榮冷酷的黑幫老大;在馬汀·布列斯特(Martin Brest)執導的《午夜狂奔》

（Midnight Run，1988）中化身為一個專抓嫌疑犯收受佣金的退休警探，為了獎金去追捕黑幫老大。

　　這個時期狄尼洛的代表作是《四海兄弟》（Once upon a time in America，1984），這是一部以經濟大恐慌為背景，描寫兄弟友誼、忠誠與背叛等人性衝突的紐約黑幫電影，他的表現依然沒有超越《教父2》。

　　進入90年代，狄尼洛進入了另一演藝高峰，與馬丁・史柯西斯合作主演了經典黑幫電影《四海好傢伙》（Goodfellas，1990）和《賭國風雲》（Casino，1995），狄尼洛的演技幾乎達到了爐火純青之境，獲得影評與觀眾一致讚揚。在史柯西斯重拍經典《恐怖角》（Cape Fear，1991）中飾演一個被關了13年的強暴犯，出獄之後尋找當年陷害他的律師，展開一連串的復仇計畫。為了飾演這個低俗變態的角色，狄尼洛不僅鍛鍊出更精壯的肌肉，還想辦法將牙齒整得歪亂，塑造出令人不寒而慄的形象。

　　1990年他在潘妮・馬歇爾（Penny Marshall）執導的《睡人》（Awakenings）中，飾演一個沉睡30年後醒來的牧師，細膩深刻地詮釋生命的悲喜。1997年在巴瑞・李文森（Barry Levinson）的政治諷刺片《桃色風雲搖尾狗》（Wag the Dog），狄尼洛化身白宮危機處理專家，發動一場虛擬戰爭試圖幫總統解圍。1998年在約翰・法蘭克海默（John Frankenheimer）動作片《冷血悍將》（Ronin）中演國際傭兵使盡全力在爾虞我詐間完成任務。在迥然不同的電影類型中，狄尼洛皆有出色不俗的表現。

　　繼《桃色風雲搖擺狗》後狄尼洛開始挑戰喜劇演出，1999年的《老大靠邊閃》（Analyze This），飾演一個親眼目睹兄弟死於非命而罹患憂鬱症的黑幫老大，上一秒威嚴粗暴下一分鐘又脆弱落淚，逗趣演出令人發噱。同年在《老大慢半拍》（Flawless）裡成為一名意外中風的警探，跟著向變裝皇后學習學唱歌復健，在嗆辣爭吵中笑料百出。2002年《老大靠邊閃2：歪打正著》（Analyze That）中成了一個想洗心革面的黑幫老大，無奈黑道不允許，只好拉著倒楣的心理醫生一起展開充滿反諷又笑料不斷的大逃亡。

　　接著勞勃・狄尼洛和曾獲艾美獎最佳喜劇演員的班・史提勒（Benjamin

Edward Stiller）繼續搞笑，攜手演出一對永遠看不對眼的岳父和女婿，2000年的《門當父不對》（Meet the Parents）、2004年的《門當父不對2：親家路窄》（Meet The Fockers）與2010年的《門當父不對之我才是老大》（Little Fockers），展開一連串令人噴飯的逗趣交鋒。

狄尼洛不斷挑戰各種喜劇角色，2013年在運動喜劇片《進擊的大佬》（Grudge Match）與席維斯·史特龍（Sylvester Gardenzio Stallone）聯手，敘述兩個退役的拳擊手決定重返拳擊擂台一較高下。2013年，在《賭城大丈夫》（Last Vegas）中，與麥克·道格拉斯（Michael Douglas）、摩根·費里曼（Morgan Freeman）、凱文·克萊（Kevin Kline）一塊兒引爆笑點，四位超級熟男為了重溫青春熱血，展開一段瘋狂的賭城之旅。

喜劇之外狄尼洛仍未忘情拿手的劇情片，2000年與小古巴·古丁（Cuba Gooding Jr.）在《怒海潛將》（Men of Honor）裡一起詮釋美國海軍首位非洲裔潛水士官長卡爾·布拉西爾（Carl Brashear）的真實故事。2002年在《疑雲重重》（City by the Sea）中詮釋一個認真負責、作風嚴謹的紐約警探，沒想到親生兒子卻因涉入謀殺案被通緝，張力十足的父子親情令人鼻酸。2011年，在動作片《特種精英》（Killer Elite）裡演出傑森·史塔森（Jason Statham）特種部隊的老戰友。

狄尼洛與艾爾·帕西諾（Alfredo James Pacino）兩位並駕齊驅的影帝各有無數代表作，兩人在《教父2》中首度同台，卻沒有任何對手戲，直到1995年兩人在警匪片《烈火悍將》（Heat）中一正一邪互相較勁，同場對戲卻僅僅幾分鐘。近半世紀之後，2008年兩人打破王不見王的傳說，聯手演出喬恩·安富利（Jon Avnet）執導的犯罪驚悚電影《世紀交鋒》（Righteous Kill），兩人飾演搭檔多年的資深警探卻在退休前接手調查連續謀殺案。2014年在馬丁·史柯西斯的撮合下，兩人在新片《愛爾蘭人》（The Irishman）中再演對手戲，讓影迷期盼不已。

演而優則導，1993年狄尼洛首次執導並主演自傳性電影《四海情深》（A Bronx Tale），藉以回顧自己的童年與家庭。電影中，他扮演一個青春期男孩的父親，是個富有正義感、擔心兒子誤入歧途的公車司機，而一心嚮往黑道生活的男孩，卻意外和街區黑幫老大發展出父子般的忘年友情。這是一個遭遇成長困惑的孩子，面對兩個截然不同父親感人至深的成長題材電影。2006年他推出第二部執導並演出的作品《特務風雲：中情局誕生秘辛》（The Good Shepherd），以美國對外政策和情報故事為題材，演出CIA特務回顧中情局爾虞我詐的成立內幕，以及美俄冷戰期間情報員為達成任務而賠上的慘烈代價。

2011年第68屆金球獎終身成就獎頒給了勞勃・狄尼洛，向來嚴肅擺酷的狄尼洛，十足冷面笑將地致詞：「剛才在台下，看到自己40多年來拍的片子濃縮成三分鐘短片，我心想，老天呀，除了賣座片我什麼都沒拍！」超過半世紀的演藝生涯，勞勃・狄尼洛為這個時代塑造了許多永不褪色的經典形象。

喬治‧盧卡斯

George Walton Lucas（1944～）

077

喬治‧盧卡斯（圖片來源：
Neon Tommy）

身為《星際大戰》（Star Wars）的創造者，喬治‧盧卡斯一生努力的目標是：「只要你能夠想像出來，你就可以透過電影看到。」他幾乎完全做到這一點了。

1944年喬治‧盧卡斯生於美國加州莫德斯托（Modesto），父親是開文具店，祖父則是木匠，盧卡斯小時候的夢想是當一名賽車手。十歲時，父親買回一台電視機，他開始從電視畫面上獲得對世界的認知，而電視畫面也開啟了他想像的能力。

中學畢業時，天天沉迷於追求風馳電掣的快感，一場與死神擦身而過的車禍，完全扭轉了他的人生目標，他放棄了成為賽車手的夢想，決定「在有限的人生，做些有意義的事」。為了謀生，他送過報紙、做過短期的馬路清潔員、當過攝影助理，並準備潛心學習寫作。他走

「夢想始於劇本，而終於電影。」
——喬治‧盧卡斯

上電影之路的契機，是朋友家的一台八釐米攝影機，他發現攝影機可以製造出虛幻的世界，可以承載他的全部幻想，於是萌生了對電影的興趣。之後，考入加州大學的電影系，學習電影導演和拍攝。

1967年大學期間盧卡斯前往華納兄弟製片公司實習，獲得與導演柯波

拉一起工作的機會，並在日後成為莫逆之交。畢業之後，他與柯波拉毅然決然離開好萊塢，前往舊金山合租倉庫成立工作室，成為不受約束可以自由發揮的獨立製片。在柯波拉鼓勵與協助之下，他將學生時期的實驗之作《THX 1138 4EB》（EB意即「地球誕生」）擴充並改名為《THX 1138》，這部科幻片成為盧卡斯躍上大銀幕的先聲之作。然而，這部電影實驗色彩過於濃厚，給人怪異、深奧、抽象的印象，並未受到電影公司與觀眾的青睞。

　　心灰意冷的盧卡斯接受柯波拉的建議，開始撰寫溫馨、較有幽默感的劇本，1973年，推出帶有青春與懷舊氣息的《美國風情畫》（American Graffiti），這部投資78萬美元的青春校園電影，卻締造了一億五千萬美元的票房佳績，成為當時最有影響力的影片之一。而盧卡斯也因此鹹魚大翻身，獲得了繼續拍攝電影的資金，從此走上獨立製作的導演生涯。

　　1973年至1977年，他一直在創作籌備《星際大戰》的電影，但當時沒有一家製片公司對他的科幻電影感興趣，在史蒂芬・史匹柏的幫助下，福斯公司才決定投資800萬美元，讓他拍攝根本不被看好的《星際大戰》。然而，電影發行權屬於福斯，他無法獲取影片的利潤，只擁有拍攝續集的權利與週邊產品的版權。換句話說，如果這是一部糟糕的失敗電影，那他就幾乎沒有任何酬勞了。

　　1977年，盧卡斯的自信之作《星際大戰》上映後，以突破性的視覺效果、震撼的環繞音效，開啟了電影的新時代。這部電影不僅席捲全美，甚至在世界造成一股旋風，打破了世界票房紀錄，還囊括了七項奧斯卡金像獎，更賺取了高達三億美元的利潤，而盧卡斯就分得了兩億美元的周邊商品版權費，為日後發展奠定了雄厚的基礎。

　　從此，盧卡斯一躍成為好萊塢傳奇與風雲人物，不再仰人鼻息、受人擺布，信心滿滿的專心製作《星際大戰》系列。1980年，《星際大戰五部曲：帝國大反擊》（Star Wars Episode V: The Empire Strikes Back）再次橫掃票房，並獲得53屆奧斯卡的兩項技術大獎。1981年，《星際大戰》系列的最初一集，更名為《星際大戰四部曲：曙光乍現》（Star Wars Episode IV: A New

Hope），重新上映。1983年，他編寫的《星際大戰六部曲：絕地大反攻》（Star Wars Episode VI: Return of the Jedi）接著問世，毫無疑問的，盧卡斯引領電影進入了科幻新時代。

90年代，盧卡斯為了拍攝《星際大戰》系列電影，成立了光影魔幻工業特效公司（Industrial Light & Magic），將電腦科技引進電影產業，在過去40年，為難以計數的電影提供視覺特效，儼然成為電影魔術的代名詞。1997年，《星際大戰》問世20周年之際，他推出了經過數位修復的特別版，增添了一些過於礙於技術無法呈現的場景與視覺效果，創造了四億美元的收益。

在強而有力的科技後盾支持下，1994年盧卡斯就開始著手策劃《星際大戰》的前傳，1999年，《星際大戰首部曲：威脅潛伏》（Star Wars Episode I: The Phantom Menace）上映，再次掀起《星際大戰》熱潮。2002年，《星際大戰二部曲：複製人全面進攻》問世；2005年，《星際大戰三部曲：西斯大帝的復仇》（Star Wars Episode III: Revenge of the Sith），滿足了人們對於科幻的想像。

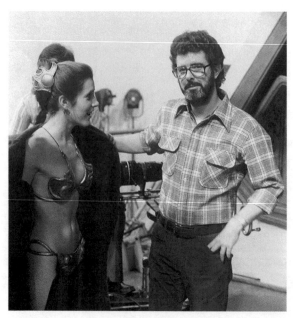

喬治．盧卡斯與飾演莉亞公主的嘉莉．費雪（Carrie Fisher）（圖片來源：Sal Ami）

　　除了科幻電影，由盧卡斯擔任監製、史蒂芬・史匹柏擔任導演的《印第安那・瓊斯》（Indiana Jones）系列電影，敘述一名考古學家勇闖險境的故事，也是部部膾炙人口。1981年，推出《法櫃奇兵》（Raiders of the Lost Ark），1984年推出《魔宮傳奇》（Indiana Jones and the Temple of Doom），1989年推出《聖戰奇兵》（Indiana Jones and the Last Crusade），屢創佳績，睽違九年之後，在2008年再度推出《印地安納瓊斯：水晶骷髏王國》（Indiana Jones and the Kingdom of the Crystal Skull），讓考古學家重新踏上探險征途。

　　盧卡斯的電影故事總是充滿傳奇，他的成功過程也是一則傳奇，2012年，他更將公司賣給迪士尼影業，並將大部分所得捐出，再添一頁傳奇。同時，宣布不再參與好萊塢電影製作，也不再參與盧卡斯影業公司的運作，而籌畫中的第七部《星際大戰》與第五部《法櫃奇兵》，則交由迪士尼完成。

　　2015年，由華特迪士尼影業、盧卡斯影業和壞機器人製片公司共同製作的《星際大戰七部曲：原力覺醒》（Star Wars Episode VII: The Force Awakens），上映之後獲得廣大迴響，並選為美國電影協會「十大佳片」之一。盧卡斯曾經說過：「我對《星際大戰》唯一後悔的地方在於，我從來沒辦法真正觀賞它——當星艦穿越大銀幕而來時，我始終不能感受到那份震撼。」這次，宣告退休的他，或許可以享受當觀眾的樂趣，品嘗自己過去20多年，透過非凡的想像力、結合高科技技術，將科幻片推上藝術巔峰和想像邊界的成果。

彼得・威爾

Peter Lindsay Weir（1944～）

彼得・威爾（圖片來源：Piotr Drabik）

　　說起澳洲當代電影復興的旗手，非彼得・威爾莫屬。1944年，生於澳洲雪梨，18歲進入雪梨大學（University of Sydney）學習法律和藝術，但沒有完成學業就離開學校繼承父業經營房地產。幾年後前往歐洲旅行碰巧看見電影拍攝，毅然決定投身電影工作，一開始擔任攝影助理和美術人員，並且著手學習編劇，展開了他的電影生涯。

　　澳洲地廣人稀，電影人成名後大都留在歐美發展，他們的電影作品甚至看不出澳洲的社會和人文風情，讓人們從銀幕上看到澳洲的獨特性格與社會實況是彼得・威爾作品的一大特色。1971年他執導了處女作《三人行》（Three To Go），初露鋒芒。

> 「拍電影像是一場馬拉松，一段時間之後就會進入狀態了。」
> ——彼得・威爾

　　彼得・威爾從西方邊陲進入美國，在好萊塢發出不同聲音，對西方價值提出反思和質疑，在影史上的重要性不容輕忽。《吃掉巴黎的車》（The Cars That Ate Paris，1974）、《蚊子海岸》（The Mosquito Coast，1986）、《春風化雨》（Dead Poets Society，1989）和《楚門的世界》（The Truman Show，1998）都是膾炙人口餘韻無窮的作品。

　　《吃掉巴黎的車》引起電影界注意，人們才將目光轉移到南半球第二大國澳洲。這個恐怖故事的背景不是法國巴黎，而是澳洲一個名為「巴黎」的小鎮；主角是個從高速公路災禍中牟利的人。這部電影不僅讓人看到澳洲開闊空曠荒涼的地貌，也突顯出環境對生活其間人們的心理影響，威爾融合了西部片、科幻片和喜劇片不同形態與層次的元素，展現了澳洲獨特的文化風貌。

《春風化雨》宣傳海報（圖片來源：jdxyw）

　　1975年《吊人岩的野餐》（Picnic at Hanging Rock）描述一所女子學校的學生在一次郊外野餐中發生意想不到的悲劇。這部電影受到佛洛伊德的影響，暗示接受英國傳統保守教育女學生長期的性壓抑，而這種複雜的情境與心理變化在澳洲這塊充滿野性的土地上卻不斷發酵變得更加不安分。

　　《終浪》（The Last Wave，1977）有如一則寓言，探討文明的存亡對土地的衝擊，極富魔幻色彩、充滿緊繃焦慮。《加里波底》（Gallipoli，1981）以英國殖民統治澳洲時期為背景，展現了澳洲與澳洲人有形無形的孤寂荒漠。該片獲澳洲影視藝術學院獎（AACTA）最佳導演。

　　1985年威爾拍攝了好萊塢風格的《證人》（Witness），敘述一名母親帶著小孩出遠門探親，卻意外成為兇殺案的證人，負責調查的警探遭到追殺，負傷隨著母子回到純樸鄉間避難治療。善於詮釋文化差異的威爾，以此片獲得奧斯卡最佳導演提名。隔年根據美國作家保羅‧魯索（Paul Theroux）同名小說改編的《蚊子海岸》，描述一個充滿理想主義的發明家，生活在美國中部一個小村莊的故事，最後這個發明家陰暗的性格毀了自己。

　　1989年已經前往好萊塢拍片的威爾拍攝了令人難忘的《春風化雨》，羅賓‧威廉斯（Robin Williams）飾演一個教學方法獨特的中學老師，把學生引導到創意思考的同時，也遭到保守勢力圍剿，雖以悲劇收尾卻透露了教育方針的新希望；這部電影同時得到奧斯卡與金球獎最佳導演提名。

　　1990年愛情輕喜劇《綠卡》（Green Card），描述初到美國的男主角為了美國綠卡、女主角為了租下附有溫室的房子，兩人協議結婚並發展出愛情。威爾以外國人的角度觀察始終存在也多所爭議的美國社會現象，這部電影票房長紅，他的關注視野也更加開闊。

　　1998年的《楚門的世界》對人類進入媒體時代的反思引起轟動。楚門一直生活在24小時拍攝他的攝影棚裡，生活裡出現的人都是演員，包括所有他依靠和信賴的親人。威爾對影視媒體，尤其是電視時代的墮落，進行毫不留情的批判。這樣的驚人構思與批判視角，在好萊塢內幾乎不曾出現。

　　2003年《怒海爭鋒：極地征伐》（Master and Commander: The Far Side of the World）以海權爭霸、戰爭頻仍的19世紀初為背景，描述英國船艦與法國船艦在汪洋大海不斷纏鬥，帶領觀眾進入一個翔實卻又與現實疏離的歷史時空。在戰爭冒險片的包裝下，透過船艦上的人事物訴說命運存亡、人性價值、道德觀點與對生命價值的追尋。

　　2010年《自由之路》（The Way Back）改編自波蘭軍官斯拉夫默‧拉維茲（Slavomir Rawicz）半口述回憶錄《漫漫長路：追尋自由的真實故事》（The Long Walk: The True Story of a Trek to Freedom），描述一群戰犯從西伯利亞集中營逃脫，踏上地勢險峻、阻礙重重的萬里荒路，逃往印度終獲自由。

　　焦慮異常的精神狀態、誇張的動作反應、可怕的夢境等等非典型的情境尋常出現在威爾的電影中，從澳洲出發，彼得‧威爾對西方的既定的價值觀做了擲地有聲的分析和提醒。

尼基塔‧米亥科夫
Nikita Sergeyevich Mikhalkov（1945～）

尼基塔‧米亥科夫出席1987年威尼斯影展。（圖片來源：Wikimedia Commons）

　　尼基塔‧米亥科夫的作品充滿濃烈的俄式人道主義關懷，1967年以來被公認為俄國最負盛名的導演。

　　1945年10月21日，尼基塔‧米亥科夫生於莫斯科，成長於一個聲名顯赫的文學藝術世家，濃厚藝術氛圍為米亥科夫未來的藝術之路奠定良好基礎。他的外曾祖父瓦西里‧蘇里科夫（Vasily Ivanovich Surikov）是19世紀俄羅斯畫壇巨匠，外祖父彼得‧康查洛夫斯基（Pyotr Konchalovsky）是20世紀初俄羅斯著名畫家，父親謝爾蓋‧米亥科夫（Sergei Mikhalkov）是知名的兒童文學作家，母親納塔莉婭‧康查洛夫斯卡婭（Natalya Konchalovskaya）是作家、詩人兼翻譯家，哥哥安德烈‧康查洛夫斯基（Andrei Konchalovsky）也是一位電影導演。出身於這樣一個對俄羅斯文化深具影響力的家族，米亥科夫的文化理想，自然是試圖恢復舊俄羅斯時代高貴和理想主義濃厚的氣氛，蘇聯時代最具影響力的電影人塔爾科夫斯基去世後他被認定為俄羅斯電影文化最重要的代表。

「我發現無法為一部電影準備一個完整的藍本，一部分原因是，我無法確定自己想做的是否正確；另一部分原因是，電影永遠是有生命的。」
　　　　　　── 尼基塔‧米亥科夫

　　米亥科夫從小對表演抱有濃厚興趣，14歲時哥哥安德烈拍攝電影學院作業時，準備拍一個女人離去的鏡頭，女演員臨時缺席，靈機一動讓米亥科夫穿著大衣與高跟鞋行走，充當女人背影。從此他開始參加哥哥同學們的聚會，聆聽這群剛剛踏入電影世界的年輕人高談闊論，同時下定決心成為一名演員。18歲便背著家人考上莫斯科史楚金戲劇學校（Shchukin Theatre School），卻因違反不准學生拍片的規定遭到退學，這個事件讓他更肯定自己進軍電影界的夢想，很快又考進莫斯科國立電影大學導演系。

　　1970年即將畢業時他拍攝了《戰後平靜的一天》（Quiet Day at War's End），此時他這張深獲蘇聯人喜愛的臉孔，已經在螢幕上出現十年之久。他在哥哥康查洛夫斯基的電影《貴族之家》（Home of the Gentry，1969）、俄羅斯「喜劇教父」埃利達爾・梁贊諾夫（Eldar Ryazanov）導演的影片《兩個人的車站》（A Railway Station for Two，1982）中擔任主角，深深擄獲觀眾的心。

　　1974年，29歲的米亥科夫第一次執導的電影是《敵中有我，我中有敵》（At Home among Strangers, Strangers at home），以1920年俄國內戰為背景，描述肅反人員從西伯利亞押送黃金到莫斯科的歷程，混合西部、驚險、偵探等元素，節奏強烈、頗具娛樂效果，在影片結構和拍攝技巧上都引起廣泛關注。

　　1976年他拍攝《愛情的奴隸》（Slave of Love），同樣取材於蘇聯紅軍和白軍戰鬥的國內戰爭時期，在戰爭的殘酷考驗中一對戀人的愛情同樣面臨考驗。這部電影採取劇中劇的形式，米亥科夫因此獲得德黑蘭電影節（Teheran International Film Festival）最佳導演獎。

　　1977年，他根據契訶夫未完成的作品《沒有父親》改編拍成《失琴聲》（An unfinished piece for mechanical piano），描繪沙皇時代上流社會的樣貌，在內戰爆即將爆發前夕，這些舊制度的受益者和守護者，卻只能惶惶不可終地過日，米亥科夫用諷刺與幽默的鏡頭，把契科夫的諷刺精神發揮得淋漓盡致，呈現了一個時代的縮影。這部影片顯現出他卓越的導演才能，不僅挑起話題廣受矚目還獲得西班牙聖薩巴斯提安電影節（Festival Internacional de Cine de San Sebastián）最佳影片金貝殼獎。

在蘇聯影壇發展得十分順利。1977年的《歐布羅莫夫》（Oblomov），是對俄國舊文化的審視，濃厚的俄羅斯氛圍再次得到西方青睞，獲得美國影評人協會最佳外語片獎。1978年的《五個夜晚》（Five Evenings），描述第二次世界大戰期間的愛情故事，全片充滿懷舊氣氛與淡淡感傷。同年他還在哥哥的史詩片《西伯利亞敘事曲》（Sibiriada）中演出。米亥科夫認為善惡交鋒和現實揭露才是當代應有的藝術標誌，因此他接連拍攝了以幽默方式探討親情的喜劇《家庭關係》（Rodnya，1981），以及透過離異夫妻剖析人性的《如果沒有目擊者》（Without Witness，1983）。

1987年，米亥科夫的另一代表作《黑眼睛》（Dark Eyes），根據契訶夫《帶狗的女人》（The Lady with the Dog）改編而成，義大利演員馬塞羅・馬斯楚安尼（Marcello Mastroianni）扮演一個建築師，向一個俄羅斯旅客講述自己的愛情經歷與此行的目的，對方也說了一個令他驚訝萬分的故事。馬塞羅・馬斯楚安尼以精湛的演技奪下第40屆坎城影展最佳男演員獎，同時提名當年奧斯卡最佳男演員獎。

1991年他以詩般的鏡頭拍攝《蒙古精神》（Urga），描繪一個俄羅斯人在中國內蒙地區的生活，大自然在他的鏡頭中生動鮮活，淳樸的民風令人心生嚮往，獲得了威尼斯影展金獅獎及奧斯卡最佳外語片提名，同時還獲得俄羅斯國家電影獎。這部電影涉及俄羅斯人和蒙古人的困惑與聯繫，蒙古人曾經統治俄羅斯長達270年，面對這個講求速度的商業時代，這兩個在浩瀚土地上生活的民族各有各的困惑。

之後米亥科夫放慢了電影創作的腳步，1993年推出兩部紀錄片：《回憶契訶夫》（Vspominaya Chekhova）與《安娜成長篇》（Anna: From Six Till Eighteen），《安娜成長篇》連續拍攝了12年，記錄女兒六歲至18歲間每次生日對「你最愛什麼？在想什麼？最害怕什麼？討厭什麼？」這四個問題的回答。米亥科夫用影像記錄安娜的成長，又融入了時事片段，13年間政治風雲的變幻歷歷可見，試圖呈現歷史對個人的影響。

　　1994年的《烈日灼身》（Burnt by the Sun），描述一個蘇聯師長戰後返回景色如畫的家鄉，但是妻子過去的追求者克格勒已成為特務，想盡辦法將師長變成肅反對象，最後師長被抓走並槍殺。這部以史達林時代為背景的電影中，美麗的俄羅斯土地和俄羅斯民族的歷史悲劇形成強烈反差，如詩如畫的鏡頭和悲劇性結局，同樣給人強烈震撼。米亥科夫以一般人的生活為引，反映出蘇聯沉痛歷史對個人的巨大影響。

　　《烈日灼身》是米亥科夫電影藝術上的輝煌標記，不僅獲得坎城影展評審團大獎，更奪下奧斯卡最佳外語片，讓將奧斯卡視為「成功里程碑」的米亥科夫，在頒獎典禮上激動地將小女兒高舉到頭頂，留下感人至深的一幕。

　　1998年米亥科夫籌集大筆資金完成融合商業與藝術的愛情史詩巨作《西伯利亞的理髮師》（The Barber of Siberia），以舊俄時代為背景波瀾壯闊的跨國愛情故事：1885年，一個前往莫斯科的美國寡婦認識了俄羅斯軍校學生安德烈・托爾斯泰，他們相知相惜展開歷久彌新的愛情故事。時代的悲劇讓安德烈・托爾斯泰被流放到西伯利亞，美國女人千辛萬苦養大他們的兒子，並且歷經周折前往西伯利亞找尋托爾斯泰，想告訴他這個消息，卻仍然與他擦肩而過，這對戀人終究無法偕老。

　　米亥科夫透過鏡頭再次深情地撫觸如詩如畫的俄羅斯大地，影片充滿了幽默和活力，體現了米亥科夫對美學的理想追求與執著。這部電影汲取了美國商業片的技巧，將俄羅斯傳統文化與電影藝術推向國際，米亥科夫的電影，既不是個人獨白也不是好萊塢贗品，而是立足民族、放眼國際的商業與藝術結晶，卻在組國遭到無情抨擊，令人不勝唏噓。

　　2007年，米亥科夫重拍好萊塢導演薛尼・盧梅（Sidney Lumet）1957年舊作《十二怒漢》（12 Angry Men），以精準又優雅的鏡頭、戲劇張力極強的表演與饒富象徵意味的剪接，賦予這部作品嶄新的風貌，獲得威尼斯影展榮譽金獅獎及奧斯卡最佳外語片提名。

　　2010年《烈日灼身2：出走》（Burnt by the Sun 2: Exodus）延續舊作《烈日灼身》描述父親與女兒的分離與親情可貴，親自飾演父親的米亥科夫說：「這

不是一部戰爭片，而是以可怕戰爭與史達林主義為背景的愛情片。」他不諱言受到史匹柏的《搶救雷恩大兵》（Saving Private Ryan）啟發，才會拍攝這部從俄國觀點出發的二次大戰電影，一方面向二戰的盟軍致意，一方面取得二戰歷史的文化詮釋主導權，希望藉此喚醒世人對這場戰爭的另類記憶。

米亥科夫是大俄羅斯民族主義者，認為俄羅斯應該恢復舊俄羅斯時期的高貴歷史與文化傳統，近年來他在俄羅斯政壇上也相當活躍，他的理想是用溫和改革和制憲，找回俄羅斯昔日榮光。

文・溫德斯
Wim Wenders（1945～）

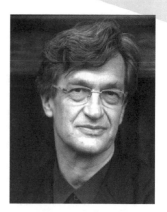

文・溫德斯（圖片來源：九间）

　　曾有人說如果把新德國電影比喻成一個人，溫德斯就是這個人的眼睛，是一雙自歐洲向美洲大陸眺望的眼睛，從中延展出無窮無盡的道路。

　　1945年，溫德斯生於德國萊茵河畔的杜塞道夫（Düsseldorf），全名是恩斯特・威廉・「文」・溫德斯（Ernst Wilhelm "Wim" Wenders），來自母親姓氏的「文」（Wim）源於荷蘭語，出生登記時遭到當地政府拒絕，只好以發音相似的名字「威廉」（Wilhelm）做為出生證明與護照上的名字。當時正值二次大戰結束，德國無條件投降美國派兵進駐西德，美國大兵帶來的美國文化，對溫德斯的童年有深遠影響，這個極度害羞內向的少年，開始對搖滾樂和美國電影萌生興趣，逐漸放棄從事神職的想法，對電影這門藝術產生了無比熱情。

「每一張照片都可以是電影的第一個鏡頭。」
—— 文・溫德斯

　　溫德斯曾攻讀醫學和哲學並在巴黎學習繪畫，報考巴黎高等國立電影學院失敗後，窩在巴黎電影資料館裡觀摩大量影片，對電影世界著迷不已。1970年拍了第一部實驗性的偵探片《夏日遊記》（Summer in the City），這是「一個犯罪故事的歷史，影片中的囚犯因懼怕往昔而逃跑。」此外，他

還拍攝了非劇情片、不求表意的《守門員的焦慮》（Die Angst des Tormanns beim Elfmeter，1972），這部改變自彼得‧漢得克（Peter Handke）同名小說的電影，引起影評人的注意。而1973年改編自霍桑同名小說的《紅字》（The Scarlet Letter）他自己不甚滿意，卻為他贏得了相當的聲譽。

　　1974年的《愛麗絲漫遊城市》（Alice in den Sticei）、1975年的《歧路》（Falsche Bewegung）、1976年的《公路之王》（m Lauf der Zeit），三部歐洲風格的公路電影，被稱為溫德斯的「旅行三部曲」。他發現了公路的遼闊再一次證明「道路帶來命運」的核心題材，美國並沒有改變他內向、憂鬱、深情的內涵，溫德斯的「公路電影導演」形象自此確立。

　　《公路之王》是三部曲的代表作，兩個孤獨內向又企盼女人陪伴的男人，乘著貨車在東西德邊境上展開漫長旅行，旅程終了之際他們理解到生命必須承載一切憂歡悲喜。這是一部寧靜抒情的作品，傳統的戲劇結構幾乎不存在，從中可以窺見小津安二郎對他的影響。（溫德斯非常景仰小津安二郎，曾於1985年前往東京拍攝紀錄片《尋找小津》（東京画），向心目中的東方大師致敬。溫德斯透過自我探索，在歐洲和美洲、東方和西方之間搭建一座座橋樑，形成獨特的「溫德斯風」電影語言。

　　1977年的《美國朋友》（Der Amerikanische Freund），又是一部歐洲風格的公路片，在德國文化和美國文化相互拉鋸間，揭露好萊塢和美國品味居於主導地位的態勢，國際影壇也開始注意到溫德斯的存在。1982年他應柯波拉之邀到美國執導改編自達許‧漢密特（Samuel Dashiell Hammett）的小說。《神探漢密特》（Hammett），但在理念上與柯波拉互有抵觸，使這部作品坎坷多磨，他還把在拍攝此片時遇到的問題間接記錄在《事物狀態》（Stand der Dinge，1982）裡，以紀錄片的手法敘述一位以自己為原型的電影冒險家故事。這部帶有自傳色彩的電影，探討了歐洲和美國在電影文化上的差異，勇奪1982年威尼斯影展金獅獎，是溫德斯首度獲得國際大獎的肯定。

　　1983年的《巴黎德州》（Paris, Texas）是集溫德斯早期作品大成的歐式公路電影，雖然置身美國德州這塊荒涼貧瘠之地，主題卻縈繞在澳洲和東方的素雅

質樸,男主角孤獨的身影彷彿就是溫德斯自我的縮影。溫德斯說:「希望藉這部節奏緩慢、略顯憂傷的電影釋放自己在美國受到的精神創傷。」

《巴黎德州》被稱為是溫德斯「美國化傾向的高峰」,電影所呈現的藝術風格,顯現了透過藝術與世界交流對話的雄心壯志。遷移旅行是溫德斯尋常安排的情節,公路、汽車、火車、飛機、輪船是他作品中影像主軸,人的孤獨、人與人之間的隔閡,是他一再運用的主題,他將對小津安二郎的敬佩之情,化為自己的電影語彙:平靜、舒緩、沉鬱、內斂,保留場景原型不加剪輯,幾乎完全摒棄了蒙太奇的敘事手法。

溫德斯以小心緩慢的步伐,虔敬地跟隨在現實之後,只是觀察、只是呈現,不強加干涉不妄下評斷,他不願讓有血有肉的現實受到蒙太奇過於鋒利的切削和改變。也許正因如此,人們才把溫德斯喻為「新德國電影的眼睛」,和小津安二郎一樣,在含蓄蘊藉的目光中,溫柔冷靜地看待世界。

繼1985年《尋找小津》之後,1987年他拍攝了《慾望之翼》（Der Himmel üimm Berlin）,他說:「我在美國待了一段時間後回到柏林,準備在這兒尋根,尋找德國民族的根,在柏林成立了自己的電影公司——公路電影製片公司;柏林這座城市有非常獨特的歷史:它的過去、現在和未來。」這部電影透過柏林城中兩位天使的目光串聯起德國的一段歷史,天使因為對塵世的愛,意欲放棄永恆卻乏味的天使生活,到柏林紅塵中重新體味古希臘的哲語:「認識你自己!」

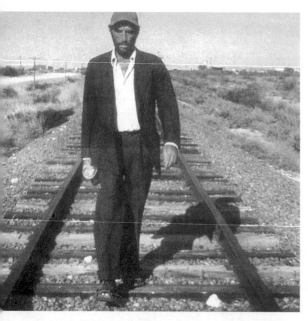

《巴黎德州》（1983）

1987年拍片當下，柏林圍牆還沒有拆除，天使成為和平使者，說出了溫德斯對和平的期待。兩年後柏林圍牆倒下，人人都可以像天使般在邊界自由行走，這部影片具有記錄史實的特殊意義。片尾字幕：獻給過去所有的天使們，特別是小津安二郎。

1989年溫德斯拍攝了《城市時裝速記》（Aufzeichnungen zu Kleidern und Städten），這是日本設計師山本耀司的紀錄片，1991年《直到世界末日》（Bis ans Ende der Welt）、1993

《百萬大飯店》電影原聲帶封面（圖片來源：media.digest）

年《咫尺天涯》（In weiter Ferne, so nah!）是《慾望之翼》續集、1994年《里斯本的故事》（Lisbon Story）是《事物狀態》續集，1995年他協助安東尼奧尼拍攝了《雲端上的情與慾》（Jenseits der Wolken），在四個關於愛和理想的短篇故事中，人們幾乎無法分辨哪些是安東尼奧尼的光芒，哪些是溫德斯的氣息。

1997年他拍攝了《終結暴力》（The End of Violence），這是一部希區考克式的懸疑電影，反思暴力卻沒有暴力畫面。他始終秉持的信條：「不能用暴力反暴力。對此，導演們要負起責任。」所以溫德斯的眼睛不願沾上額頭上流下的鮮血。1999年他再度嘗試紀錄片，拍攝了《樂士浮生錄》（Buena Vista Social Club），記述古巴國寶級爵士樂手的悠遠生平，並融入古巴與美國糾結的愛恨情仇。

2000年的《百萬大飯店》（The Million Dollar Hotel）敘述住在大飯店裡的三教九流所發生的各種光怪陸離故事，以慌亂矛盾呈現人性的複雜曲折與人類面對未來的恐懼，隱約可以感受到導演對迎接新世紀的無力感與反覆自省。

　　2001到2003年間，溫德斯在馬丁・史柯西斯監製的「藍調百年之旅」（The Blues）系列影集中拍攝了《黑暗的靈魂》（The Soul of A Man）。2002年，溫德斯編導了短片集《十分鐘前》（Ten Minutes Older）的其中一段〈時間賽跑〉（Twelve Miles to Trona），同年，還拍攝了《科隆頌詩》（Ode to Cologne: A Rock 'N' Roll Film），記錄科隆一個以方言演唱搖滾樂團的故事。

　　2004年溫德斯以《豐饒之地》（Land of Plenty）揭露了美國的貧窮和偏執問題，2005年拍攝了融合公路電影、後現代西部片、家庭故事的劇情片《別來敲門》（Don't Come Knocking）。2008年以《帕勒摩獵影》（Palermo Shooting）宣告結束美國電影生涯回歸歐洲土地。2011年拍攝德國知名舞蹈家碧娜・鮑許（Pina Bausch）的3D紀錄片《碧娜鮑許》（Pina），第三度獲得奧斯卡獎提名。2014年溫德斯跨越國界與巴西著名攝影藝術家薩爾加多（Sebastiao Salgado）的兒子朱利安諾（Juliano Ribeiro Salgado）共同執導《薩爾加多的凝視》（The Salt of the Earth），追尋傳奇攝影大師薩爾加多的攝影足跡，將平面作品與人生故事轉化為動態影像，再度入圍奧斯卡最佳紀錄片。

　　對於不同文化議題充滿興趣的溫德斯，擅於以不同地域為素材在電影世界裡開展流浪生涯。這是一場沒有終點的流浪，溫德斯說：「旅行，是活化靈魂的唯一途徑。」

　　在商業訴求與完成自我間求取平衡是現代導演的一大考驗與難題。溫德斯在坎城影展上以「我拍個人電影，不是私人電影。」自許，他收集了許多著名導演的悲觀聲明，然後嚴肅地總結：「電影已死。」

雷納‧華納‧法斯賓達
Rainer Werner Fassbinder（1945～1982）

雷納‧華納‧法斯賓達（圖片來源：Festival de Cine Africano - FCAT）

電影之於法斯賓達，如同滴在他生命蠟燭上的火油，相互凝視終於焚毀，他37年的短暫生命隨之燃燒成燼。

1945年5月31日，法斯賓達生於德國巴伐利亞。父親是醫生、母親是兼職翻譯，妓女們經常到他父親座落在風化區旁的診所進行例行檢查，空氣中到處瀰漫與性有關的怪異氣氛，缺乏父母關愛使他孤獨內向。五歲時父母離異，他由母親撫養，八歲那年母親和一個18歲的少年同居，這個少年以父親的身分對小法斯賓達盡職盡責。在心智尚未成熟的童年，法斯賓達幾乎經歷了人世間一切畸形的情感，「在陰沉的巴伐利亞天空下，一切看來如同地獄中扭曲晃動的倒影。」

▶▶

對於法斯賓達辭世，德國人遺憾地說：「我們的心臟死了。」

寄宿學校開始法斯賓達一個人的生活，與母親間的愛恨糾纏，則是終其一生的死結。15歲時法斯賓達離開母親到了父親那裡，在科隆的父親被吊銷了醫師執照，協助父親收租之餘，法斯賓達開始出賣靈肉。為了自我保護不再被拋棄，他習慣在被拒絕之前先

《愛比死更冷》劇照

拒絕別人，養成獨立和桀驁不馴的性格。他身邊的女人說：「他一生都不知道怎樣愛自己。」

交錯糾結的經歷在法斯賓達內心留下什麼樣的印記已無從細究，然而內心掩飾得再好，外在形貌還是無所遁形，自卑的法斯賓達越長越不討人喜歡：「他的身軀柔軟無比，你幾乎會以為他根本沒有骨頭；他的雙腿雖然十分健壯，但看起來就像是超大嬰兒的小腿一般；他喜怒無常，甚至洗澡時都會亂發脾氣，這使得他更像是個小嬰兒。陽光總是無法把他曬黑，他的皮膚是那樣的蒼白病態，有著透明的質感，甚至沒有一根汗毛……；他的骨架細小纖弱，臀部相當大，即使在小腹尚未凸起的時候，已經給人一種圓滾滾的印象了。」

母親對他極為冷淡，為了工作而沒有時間做飯，法斯賓達則把母親給他吃飯的錢拿去看電影。在電影中，他找到了心之嚮往的世界，遇到了熊熊燃

燒的火苗。1964年法斯賓達進入慕尼黑一家戲劇學校學習表演，同時觀摩大量影片，為他日後的創作積累了相當豐厚的糧草。為了生活，他在色情酒吧幫同居的女人拉客賣淫，據說他早期的幾個劇本就是女友接客時，他在對門的酒吧裡完成的。

　　60年代初德國政府停止電影的經濟保險，業界激烈競爭造成許多影業公司倒閉。1962年，來自慕尼黑的導演們在第八屆國際電影節上宣示要「創新德國電影」，德國影業大轉型已箭在絃上。影評人曾將「新德國電影」比喻成一個人：溫德斯是眼睛，亞歷山大‧克魯格（Alexabder Kluge）是頭部，沃克‧施隆多夫（Volker Schoendorff）是四肢，韋納‧荷索（Werner Herzog）是意志，而法斯賓達則是心臟；他被譽為「德國電影神童」、「德國的巴爾札克」，國際評論界還把法斯賓達對於70年代德國新電影的貢獻與高達對法國電影和帕索里尼對義大利電影的貢獻相提並論。

　　1965年他拍了短片《城市流浪漢》（Der Stadtstreicher），第二年接著拍《小混亂》（Das kleine Chaos）。1967年他成立「反戲劇劇團」投入舞臺工作，取法瑞典著名歌劇與電影導演柏格曼的攝製小組，這個團體正可以完全支應低成本高效率的電影製作，也使得他能在14年從影時間裡拍攝25部劇情片、14部電視影集和西部紀錄片。

　　1968年法斯賓達帶領十餘名「反戲劇劇團」成員開始了瘋狂的電影創作，兩年拍了11部電影、電視。1969年法斯賓達更展現超人的精力和魔鬼般的創造力，舞臺劇從腳本到執導一手包辦，一年之內編導、演出四部電影：4月時只花 24個工作天就完成《愛比死更冷》（Liebe ist kälter als der Tod）；8月用了九天完成《外籍工人》（Katzelmacher）；《瘟疫之神》（Götter der Pest）僅僅35個工作天；12月花了13天完成《R先生為什麼會抓狂？》（Warum läuft Herr R. Amok?）……他既是導演，又是編劇、製片、演員、攝影、剪輯、作曲，電影全面占據了法斯賓達的生命。

《愛比死更冷》是法斯賓達自編、自導、自演的作品，融合好萊塢商業片的愛情、黑幫等元素描述現代青年內心的徬徨不安。《外籍勞工》赤裸揭示外籍工人的生活，敘述「外來人不僅得在陌生土地上忍受孤寂的侵蝕，還得對抗來自群體的偏見和敵意」。曾有記者評論：「看過《外籍勞工》後可以斷言法斯賓達是個真正的天才，原創精神讓他得以不斷拓展新天地。」《外籍勞工》為法斯賓達贏得德國電影獎最佳藝術成就等五項大獎與65萬馬克的獎金，他因此有足夠資本開拍下一部電影。

1970年法斯賓達完成一部舞臺劇、四部電影和三部電視片，《當心聖妓》（Warnung vor einer heiligen Nutte）是他自傳性的作品。彷彿高速行駛的列車，法斯賓達一直在和命運賽跑，為了趕在抵達終點前完成更多創作，他從不曾停止思考，此片成為他自我審視、自我反思的轉捩點，他反省之前的作品：「它們太過於個人化，太過於陽春白雪……今後應該更尊重觀眾。」

法斯賓達轉向了「好萊塢」，他把好萊塢劇情片的成功特質結合自己獨創的實驗元素，以更貼近大眾的語言描繪他眼中的德國現況，使得他的作品能夠走出學院，創造出「德國式的好萊塢風格」。

1971年的《四季商人》（Händler der vier Jahreszeiten）正是受到在美國發展的德國電影導演道格拉斯·瑟克（Douglas Sirk）的啟發，描述德國50年代「經濟奇蹟」期間一個水果小販不幸的一生。法斯賓達走出個人的框架，以好萊塢劇情片的敘事手法肩負起了一個藝術家的社會責任。該片取材自他的家庭生活，第一次出現同性戀議題，僅用了11個工作天。

1972年他用十天拍完了《佩特拉的傷心淚》（Die bitteren Tränen der Petra von Kant），同年還完成《野蠻遊戲》（Wildwechsel）、《八小時不是一天》（Acht Stunden sind kein Tag）和《不來梅的自由》（Bremer Freiheit）等三部作品。1973年拍攝了《恐懼蝕人心》（Angst essen Seele au）和《瑪莎》（Martha）等七部作品，法斯賓達在《恐懼蝕人心》中飾演老少戀情中的老婦人的兒子，這個角色可說是複製他的童年經驗，瑟克稱之為法斯賓達「最好、最美」的影片之一。

《霧港水手》宣傳海報（圖片來源：K.oa Nguyen）

1975年拍攝了《屈絲特婆婆上天堂》（Mutter Küsters Fahrt zum Himmel）和《恐懼中的恐懼》（Angst vor der Angst），1976年拍攝了《中國輪盤》（Chinesisches Roulette）等三部片子，1977年拍攝根據納博科夫（Vladimir Vladimirovich Nabokov）小說改編的《絕望》（Despair-Eine Reise ins Licht）等三部作品，1978年拍攝《德國之秋》（Deutschland im Herbst）、《瑪麗・布朗的婚姻》（Die Ehe der Maria Braun）和《一年十三個月》（In einem Jahr mit 13 Monden）。

《瑪麗・布朗的婚姻》中法斯賓達以女性視角講述瑪麗・布朗身追求幸福卻一生坎坷的種種經歷：瑪麗・布朗一生都致力於與男人建立平等關係，但無論婚姻、財富和辛勞都沒有為她帶來真正的愛情，男人們一個個離她而去，身邊的男人把她視為財產交易。影片結尾，瑪麗走向廚房打開煤氣點了一支煙，接著又劃燃一根火柴，房子在瞬間轟隆巨響的爆炸中付之一炬，身邊的男人和瑪麗一同消逝於大火中。

伴隨著瀰漫硝煙，銀幕上出現了聯邦德國歷屆總理的頭像，法斯賓達以女人的一生，暗喻一段歷史──「痛苦有時比戰爭還殘酷，愛情有時比死亡更冷酷」的主題。瑪麗擁有一切，卻留不住一個男人甚或愛情，法斯賓達以好萊塢式層層推進的戲劇高潮，反映主角的悲劇結局與人們對無情歷史的絕望。

1979年拍攝了《第三代》（Die dritte Generation），1980年完成14集電視劇《柏林亞歷山大廣場》（Berlin Alexanderplatz）。1981年拍攝以戰爭為背景的《莉莉・瑪蓮》（Lili Marleen）講述女歌手維莉的愛情遭遇，也是一部從女性視角出發的作品。該片將一曲《莉莉・瑪蓮》發揮到極致，空曠戰場上的歌聲撫慰戰士們的心靈，歌聲中反覆出現槍林彈雨的場面，戰爭漫長、生命短暫、歌聲永恆。法斯賓達以影像詮釋歌曲，戰爭結束愛情消失，當維莉終於又找到愛人之際，愛人卻已有婚約，維莉只能孤伶走向未來……。

　　法斯賓達接受採訪時說：「如果生命允許，我希望拍攝兩部反映德國不同時期的影片：描寫第三帝國的是《莉莉·瑪蓮》，但不是最後一個……我在尋找自己在祖國歷史中的位置，我為什麼是個德國人？」法斯賓達試圖將個人創作和國家歷史緊緊相連，人們也許可以看到他積極走出自己早年陰影的渴望。

　　1982年他拍攝了改編自尚·惹內（Jean Genet）小說的同志電影《霧港水手》（Querelle），片中「與魔鬼結盟」的讖語也成為法斯賓達的絕唱。

　　法斯賓達被稱為世界電影史上的「奧林匹克鐵人」，強烈的工作慾望幾乎填滿他的生活。為了保持對創作的熱情，他酗酒吸毒，常常連續工作不分晝夜，睡上24個小時再繼續工作。旁人提醒他適時休息時，他總說：「我不睡覺，除非我死了。」

　　1982年6月10日清晨4點50分，法斯賓達在慕尼黑的公寓內過世。他的嘴裡銜著未抽完的香菸，旁邊是電影劇本《羅莎·盧森堡》（Rosa Luxemburg）的手稿。

082

威廉‧奧利佛‧史東
William Oliver Stone（1946～）

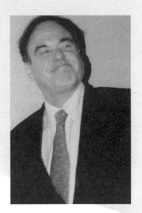

威廉‧奧利佛‧史東（圖片來源：Stefan Servos）

　　奧利佛‧史東是個讓美國某些政客既厭煩又痛恨的傢伙，因為他的電影總是和美國政府過不去，不停揭他們瘡疤，並且在影片裡嚴厲批評剖析美國，凡此種種都讓那些不喜歡他的人提到這號人物就咬牙切齒。他的電影《七月四日誕生》（Born on the Fourth of July，1989）裡他借主角之口說：「我愛美國，可是我操這個美國政府！」使他成為全美最具爭議性的人物。

　　奧利佛‧史東出身於紐約華爾街一個成功的商人家庭，曾在空軍服役的父親是個嚴肅刻板的人，想不到兒子會成為美國最著名的導演之一。少年史東曾將醋倒進蘇格蘭威士忌中，激怒了循規蹈矩的父親，也掀開了史東的叛逆序幕。生長在保守的家庭使奧利佛‧史東的少年時代深受壓抑，或許強烈的反叛和嘲弄情緒才會大量充斥在他日後的電影裡。

「藝術家有權憑他的良知道德詮釋與再解釋當代歷史事件。」
　　　　　　　——奧利佛‧史東

　　參加越戰徹底改變了奧利佛‧史東的世界觀，也成為電影構思的主要源泉，他曾說：「越戰對我的導演生涯影響最大。我過去曾經想當作家，但一置身越南就明白寫作是不可能的事了，遇到的每件事都是如此強烈震撼，必須留下證據。於是，我著手拍攝。」

1981年他導演了處女作《手》（The Hand），這部驚悚片並沒有引起廣泛的關注，直到1986年描述一個美國記者在屠殺和戰亂橫行的薩爾瓦多採訪經歷的《薩爾瓦多》（Salvador），闡明他反戰和反暴力的立場，史東的作品始獲好評。

《前進高棉》（Platoon，1986）是以越戰為主軸，至今仍為人津津樂道的美國電影，也是史東的「越戰反思三部曲」第一部，引起美國上下巨大爭議並獲得奧斯卡最佳影片和最佳導演獎。1987年的《華爾街》（Wall Street），分析美國經濟核心地帶華爾街的爾虞我詐與人性考驗；1988年的作品《脫口秀》（Talk Radio），敘述一個電台節目主持人深陷於工作夥伴和狂熱聽眾構成的危險殺機當中，根據真人真事改編對當下Call-in節目為創造收視率，不惜嘩眾取寵甚至揭人隱私的亂象，提出強而有力的批駁。

1989年的「越戰反思三部曲」第二部《七月四日誕生》是他的創作高峰，據說史東準備了十年才拍攝完成，該片獲得了奧斯卡最佳導演獎的肯定。接著，他又拍攝了《門》（The Doors，1991）和《誰殺了甘迺迪》（J.F.K.，1991）。「該抗議時默不作聲是懦夫。」史東在史詩大片《誰殺了甘迺迪》中，重新探究甘迺迪被刺殺的原因和背後可能的陰謀，暗示美國中、央情報局與甘迺迪的死亡脫不了關係，再度引發人們對政府的不信任，這是一部出色的實驗電影，運鏡取景、史料解讀和故事結構都有令人折服的表現。1993年他完成了「越戰反思三部曲」第三部《天與地》（Heaven and Earth），再次清理越戰遺留的傷痕記憶。

隔年的《閃靈殺手》（Natural Born Killers）可謂驚世駭俗之作，史東對暴力的反思和渲染、批判和描繪，對媒體的無情譏諷，使這部電影至今仍是常被討論的類型電影，他也因而背上渲染歌頌暴力的惡名；另一方面，認為它忠實呈現美國實質狀態的評價也所在多有。該片的另一突破是把家庭錄影、紀錄片、喜劇和劇情片的元素融匯於一體，在拍攝技巧和藝術形式上有多面向的探索，是典型的後現代風格黑色電影。此片是他執導生涯第二高峰，與「越戰反思三部曲」併列他的代表作，也是美國近三十年來最好的影

威廉・奧利佛・史東／William Oliver Stone

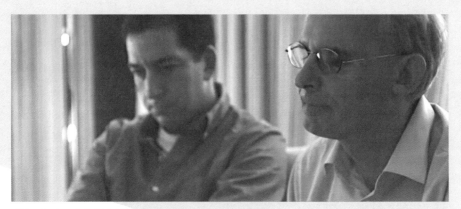

《第四公民》預告片截圖（圖片來源：Laura Poitras／Praxis Films）

片。這部電影也引發巨大爭議並涉及官司，訴訟方甚至要求取消史東的導演資格，他們出示大量文件企圖證明這部影片有誘導殺人的動機，官司打到了最高法院，後來因為調查證據不足遭駁回。

電影是否能使一個人變成殺人狂？他回答：「如果孩子被檔案夾弄傷了手你能說文件夾違法嗎？美國每年都有不下17個孩子打橄欖球喪生，你能說橄欖球違法嗎？電梯意外發生了，你能去告電梯嗎？」

1995年的《白宮風暴》（Nixon）是對美國尼克森總統的深刻批判，也是他對歷史的大膽破壞與重新建構；為了拍這部電影，他甚至透支300萬美元。「右翼說我是魔鬼，左翼說我是道德家，那麼我是什麼？」他說：「很簡單，你們希望我是什麼魔鬼，我就是什麼魔鬼。」

1997年的黑色電影《上錯驚魂路》（U-Turn），一個人偶然來到一處偏僻小鎮，卻掉入危機四伏的陷阱，人性深處的黑暗讓人不寒而慄。1999年的《挑戰星期天》（Any Given Sunday），是一個橄欖球教練不斷挑戰自我的故事。

史東曾在2001年說自己還有一個心願未了，為此沉澱多年且準備了大量筆記，他說那是收山之作，「從此離開這裡，去他媽的，我已經老到一輩子都在拍電影。」2004年磅礴問世的《亞歷山大帝》（Alexander）評價兩極，

被認為實在不具收山之作的分量。

史東果然沒有停下腳步，繼續拍攝不同題材的電影；2006年《世貿中心》（World Trade Center），取材自911紐約世貿中心攻擊事件的真人真事；2008年拍攝傳記電影《喬治‧布希之叱吒風雲》（W.），從批判與嘲諷的角度審視布希的從政之路；2010年商戰電影《華爾街：金錢萬歲》（Wall Street: Money Never Sleeps）則是《華爾街》的續集，以2008年全球金融風暴為背景；2012年暴力犯罪驚悚電影《野蠻告白》（Savages）是一個充滿謊言、背叛與毒品的失控故事；2013年越戰電影《粉紅鎮》（Pinkville），以震驚世界的「1968年越南美萊村屠殺事件」（My Lai massacre）為題材，讓人重新省思戰爭的意義與不義。

史東對改變歷史的政治人物始終情有獨鍾，2015年拍攝他最擅長的傳記電影《史諾登》（Snowden），改編自奧斯卡最佳記錄電影《第四公民》（Citizenfour，2014），講述CIA洩密雇員史諾登的叛逃過程，他說：「這是我們這個時代最偉大的故事之一，對我也是一次真正的挑戰。」

奧利佛‧史東堪稱是操作政治電影的能手。總是「以非傳統的角度看待人與事」，不僅是好萊塢「最左派」的導演更是「反美」陣營的頭號旗手，他的言行、他的電影，「反政府」早已不是新聞。他曾經充滿挑釁地說：「別人拍戲我拍人生經歷，我見過的暴力比你多，你真的想談暴力嗎？好，那就實實在在地談吧！」他每次出手爭議總是如影隨行，然而別人眼中的譁眾取寵卻是他的救贖之道。

史蒂芬・史匹柏
Steven Spielberg（1947～）

083

在「好萊塢最有權勢的人」排行榜中，史匹柏好幾次名列榜首。儘管這個排行榜難逃八卦炒作之嫌，卻也突顯了史匹柏舉足輕重的地位，在神奇的電影國度中，他公認是近30年最有影響力、最偉大的導演。

1947年12月18日，史蒂芬・史匹柏生於美國俄亥俄州辛辛那提市一個猶太家庭，小時候非常喜歡迪士尼動畫片，青少年時代就常拿著家用攝影機拍攝居家生活或和朋友一起拍攝冒險記錄。12歲時以名為《最後槍戰》（The Last Gunfight）的影片獲得童子軍攝影

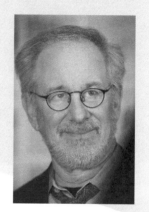

史蒂芬・史匹柏（圖片來源：Gerald Geronimo）

勳章；13歲拍了一部40分鐘的戰爭電影《無處容身》（Escape to Nowhere）再次獲獎；16歲自編自導第一部獨立製作電影《火光》（Firelight），父親將這部科幻冒險電影拿到電影院放映，一天收入500美元。他早慧的電影天才至此昭然若揭。

中學畢業後他進入加州州立大學長灘分校（California State University, Long Beach）電影製作藝術系，在大學攝影室擔

▶▶

「12歲我就立志要成為電影導演。這不單只是夢想，我清晰地構思這個夢想，最後終於如願以償。」
　　　　——史蒂芬・史匹柏

任臨時實習生，並完成了第一部正式上映的電影《安培林》（Amblin），這部公路電影深獲環球製片廠青睞，1969年史匹柏決定放棄大學學業，與環球影業公

司簽定合約,開始職業導演生涯。

　　他陸續執導一些電視影集,獲得許多好評,1971年終於等到自己執導的第一部完整電視劇《神探可倫坡》(Columbo: Murder by the Book)。同年導演的電視電影《飛輪喋血》(Duel)是一部恐怖片,描述一個開轎車的人被一輛卡車追蹤的故事,片中的卡車司機一直沒有露出臉來。這部影片的劇情懸疑緊湊、音效突出,獲得法國阿瓦利茲(Avoriaz)電影節大獎和義大利羅馬電影節(Festival Internazionale del Film di Roma)導演獎。2002年他才取得加州州立大學電影工程學碩士學位。

　　1974年的《橫衝直撞大逃亡》(The Sugarland Express)算是他執導的第一部劇情長片,講述一對犯罪夫妻利用警車營救孩子的故事。他在片中大量運用電腦和攝影新技術,儘管票房慘淡卻獲得評論界高度讚揚及1974年法國坎城影展最佳編劇獎。

　　1975年,這位每每讓人嘖嘖稱奇的新銳導演在監製的鼓勵下坐上《大白鯊》(Jaws)的導演椅,這部令觀眾不斷驚聲尖叫、坐立難安的驚險恐怖片,成功刷新票房記錄,獲得奧斯卡最佳剪輯獎、最佳原創劇本獎和最佳音效獎等三項大獎,奠定了史匹柏在好萊塢的地位。

　　《大白鯊》的威力不僅讓史匹柏家喻戶曉,更重要的是他從此掌握了拍片主導權,接連拒絕了《大白鯊2》(Jaws 2,1978)、《金剛》(King Kong,2005)與《超人》(Superman,1978)的執導邀約後,1977年他拍攝了科幻片《第三類接觸》(Close Encounters of the Third

《航站情緣》宣傳海報(圖片來源:Gisela Giardino)

Kind），運用精彩的特效呈現地球人和外星人接觸的故事。這部結合科幻、人性與靈異議題的電影，一上映就成為輿論焦點與票房贏家，同時獲得奧斯卡的兩項技術大獎。

1979年他執導了《1941》，內容是珍珠港事件後洛杉磯突然大停電，整個城市陷入瘋狂恐慌狀態，結合了卡通、漫畫和黑色幽默，拿戰爭開了個玩笑，卻成為他最失敗的作品。

1981年他開始與喬治‧盧卡斯合作拍攝《法櫃奇兵》（Raiders of the Lost Ark），主角印第安納‧瓊斯是一個性格粗獷的冒險家。這是一系列冒險動作片，1984和1989年又拍了第二集和第三集。

1982年他重回科幻領域執導了《E.T.外星人》（E.T. the Extra-Terrestrial），描述一個地球兒童拯救一個落難地球的外星人，兩個不同星球的個體成為莫逆之交，地球小朋友雖然滿心不捨，還是努力幫助外星人離開地球、重返家園，這部投資1,000萬美元的兒童科幻電影，締造了七億美元的票房，史匹柏再度創造了票房神話。

1985年他根據美國黑人女作家愛麗絲‧沃克（Alice Walker）的作品改編執導了《紫色姐妹花》（The Color Purple）以30年代美國南方一個黑人婦女悲慘的一生為主軸，間接探討種族與性別歧視等尖銳議題，當時獲得奧斯卡11項大獎提名，也贏得評論界對史匹柏轉型成功的讚許，諷刺的是該片不僅沒有在奧斯卡獲得任何獎項，票房也慘遭滑鐵盧。

1987年他根據英國作家巴拉德（James Graham Ballard）的半自傳性小說改編執導了《太陽帝國》（Empire of the Sun），講述二戰時期一個與家人住在上海的英國小孩被日軍俘虜後關入日本集中營的所見所聞，史匹柏認為這是他對戰爭殘酷與失落純真的受難兒童最深刻的關懷，同樣獲得評論界的溢美之詞和多項奧斯卡提名，票房卻仍舊慘淡。1989年的《直到永遠》（Always）是一部充滿溫馨氣氛的浪漫愛情喜劇，票房依然欲振乏力，評論則是好壞參半。

1990年他執導了《虎克船長》（Hook），中年彼得‧潘重回夢幻島與虎克船長決鬥的故事，然而眾星雲集的大卡司並沒有獲得預期迴響。1993年他根據麥可‧克萊頓（Michael Crichton）的小說執導了史前恐龍大舉入侵人類世界的科幻片《侏羅紀公園》（Jurassic Park），一掃陰霾創下當時全球電影票房最高紀錄，相關產品全球轟動，「恐龍熱」讓史匹柏再次站上事業高峰。同年他導演的《辛德勒名單》（Schindler's List）描寫德國商人拯救猶太人的感人故事，終於為他贏得奧斯卡最佳影片和最佳導演等七項大獎。

1994年他和好萊塢幾個娛樂業巨頭聯手成立新的製片公司——夢工廠（DreamWorks），開始投資拍攝他感興趣的題材。《美國心玫瑰情》（American Beauty）和《神鬼戰士》（Gladiator）都獲得奧斯卡最佳影片獎，夢工廠也成為好萊塢銳不可擋的新勢力。

1997年史匹柏拍攝了《侏羅紀公園2：失落的世界》（The Lost World: Jurassic Park），儘管褒貶不一，票房卻再創新高。1998年執導的《搶救雷恩大兵》（Saving Private Ryan），講述二戰時期美國陸軍上尉米勒帶領一個小分隊到和德作戰前線拯救士兵雷恩的故事，獲得奧斯卡最佳導演獎。2001年他根據已故導演庫柏力克的構思，執導了《A.I.人工智慧》（A. I. Artificial Intelligence），探討未來世紀當人工智慧可與人類智能相抗衡時，該如何重新定義生命和愛，票房成功評價卻毀譽參半。

2002年根據1960年代著名詐欺犯法蘭克‧威廉‧艾巴內爾（Frank William Abagnale, Jr.）的經歷改編拍攝了《神鬼交鋒》（Catch Me If You Can），同年還拍了以菲利普‧狄克（Philip K. Dick）短篇科幻小說為雛形的《關鍵報告》（Minority Report），一個可以預測犯罪並在壞人犯罪前逮捕他們，帶給觀眾全新的科幻視野。2004年的《航站情緣》（The Terminal）是一個東歐人踏上美國土地之前，因祖國政府慘遭政變，無法入境又不能回國，被迫滯留甘迺迪國際機場的種種遭遇。

2005年的《世界大戰》（War of The Worlds），根據19世紀科幻小說家赫伯特‧喬治‧威爾斯（Herbert George Wells）的同名作品改編而成，人類

為保護家人，盡全力與外星人對抗的科幻片，為他贏得當年奧斯卡最佳特效獎。同年他還拍攝了《慕尼黑》（Munich），根據加拿大記者喬治‧瓊納斯（George Jonas）的著作《復仇：以色列隊反恐隊的真實故事》（Vengeance: The True Story of an Israeli Counter-Terrorist Team）改編而成，講述1972年慕尼黑奧運會上發生的慕尼黑慘案，即黑色九月屠殺以色列運動員事件及後續的復仇行動。

2011年的《戰馬》（War Horse）根據英國暢銷青少年小說改編而成，是繼《辛德勒名單》與《搶救雷恩大兵》後的戰爭第三部曲。同年還拍攝了史匹柏的第一部動畫電影《丁丁歷險記：獨角獸號的秘密》（The Adventures of Tintin），被評為「本世紀最成功的真人動畫」並獲得第69屆金球獎最佳動畫的肯定。

2012年以美國南北戰爭為背景拍攝傳記電影《林肯》（Lincoln），敘述林肯堅持廢除奴隸制度的轉折，及遇刺身亡前最後四個月的心路歷程。2013年推出20週年紀念版《3D侏羅紀公園》（Jurassic Park 3D）。2015年推出冷戰時期美國律師詹姆斯‧杜諾萬（James Donovan）為讓因墜機被蘇聯囚禁的飛行員獲釋而捲入兩國諜報漩渦的真人真事《間諜橋》（Bridge of Spies），影評人一致認為史匹柏賦予間諜驚悚片全新生命，票房也相當亮眼。

史蒂芬‧史匹柏聲稱自己是受到驚悚大師希區考克和英國史詩導演大衛‧連的影響。他所拍攝的電影屢創票房奇蹟，不僅讓人們驚喜連連，也主導了美國高科技與科幻電影的未來。

北野武

ビート たけし（1947～）

北野武（圖片來源：antjeverena）

　　日本的色情相聲演員竟能轉型成為傑出的電影導演？對北野武來說，其實是順理成章的事。除了相聲演員外，他還是電視節目主持人、體育評論員、電影演員和報紙專欄作家，出版過55本書，包括《小武君、有！》（たけしくん、ハイ！）的自傳，是日本娛樂界當之無愧的奇葩才子。

　　1947年，北野武生於東京都北部足立區，從小就是個魯莽的小子。中學時代美術成績不錯，日後他還在電影中用了自己的繪畫作品。1966年就讀日本明治大學機械系卻中途退學；1970年起以開計程車維生，因出言不遜被打了一頓趕出公司。1973年與兼子清搭檔演出對口相聲，開始活躍於電視及廣播界，表演時的辛辣語言和黑色幽默廣受歡迎，於是成為日本80年代的靈魂人物。1981年第一次以演員身分在日本名導演大島渚的《俘虜》（戰場のメリークリスマス）中演出二戰時期日軍戰俘營的軍官。

　　他從1989年開始導演電影，無論是在日本、還是全世界，現在都已經是不容忽視的大師級導演。如果不是這些年拍攝的電影，他充其量也就是日本一個受大眾歡迎的娛

「面對世界，只要有想法就該大聲喊出來。如果要周圍的人配合，就要讓對方無言以對按照你說的去做。為此必須練就『說壞話的技術』。」
　　　　　　　　——北野武

樂明星，在世界電影舞台上完全看不到他，但是近二十年以來，他為日本電影走出一條全新的道路，成為日本新電影的旗手。

單純演戲無法滿足他對電影的想法，1989年執導了渲染暴力同時又批判暴力的《凶暴之男》（その男、凶暴につき），講述一個員警以暴制暴與冷血殺手對決最終走向悲劇的故事。這部影片中塑造了他後來反覆運用的北野武風格和主題，該片囊括當年日本電影獎的最佳影片、最佳導演、最佳男主角及新秀獎。1990年他拍攝了《3-4×10月》，講述一個棒球手為了獲得肯定不惜與黑幫決鬥，最後只能悲壯地同歸於盡，再次展現北野武的暴力美學風格。這是他第一部獨立編劇的作品，獲得日本電影導演協會新人獎。

《那年夏天，寧靜的海》（あの夏、いちばん かな海，1991），描述一對喜歡衝浪的聽障戀人的愛情故事，觀眾因而得以一窺北野武浪漫深情的一面。1993年的《奏鳴曲》（ソナチネ）仍以黑幫分子的生活為基調，最後主

角在等候情人的公路邊自殺身亡，該片延續了他一貫的暴力美學，北野武在國際影壇也日受矚目。

1995年的《性愛狂想曲》（みんな～やってるか！）是一部黑色幽默喜劇，講述一個男人為了追女人，想出的種種奇招及其可笑荒唐的一生，終於他被一個博士變成蒼蠅人，最後被機械蒼蠅拍打死在一堆糞便上。1996年他導演的《恣在少年》（キッズ リターン）是一部令人難忘的電影，描述兩個一般人眼中「問題少年」的成長經歷，既詩意抒情又透露淡淡感傷的敘述風格和懷舊基調，使影片在雲淡風輕中迴盪著成長的青澀無奈，是日版的《湯姆歷險記》（The Adventures of Tom Sawyer），也是他的半自傳電影。

1997年的《花火》（はなび）是他導演生涯的高峰，失業員警為生活所迫，向黑幫借貸終至對決的悲劇故事，北野武鋪陳主角凝重的心路歷程、技法洗鍊，在同袍情誼、親情和暴力死亡的交替中，北野武又一次超越侷限、開展新局，該片獲得義大利威尼斯影展金獅獎。

對工作與人生，北野武向來有自己的節奏：完成警匪追逐的暴力類型電影後，他慣常選擇溫馨暖融的題材。1999年《菊次郎的夏天》（菊次郎の夏）正是《花火》之後的清新小品，講述閱歷豐富的老混混幫助一個小孩尋找母親的溫情故事。下一部影片自然又回到他擅長的主題，2000年的《四海兄弟》（ブラザー）依然延伸他的暴力美學，外冷內熱的黑社會故事，以美國社會為背景更具戲劇張力。

2003年，他將日本歷史上著名的盲俠搬上銀幕，推出《盲俠座頭市》（ざといち），獲得第60屆威尼斯影展銀獅獎。2004年北野武主演崔洋一的《血與骨》（血と骨），敘述一個暴君的一生浮沈。2005到2008年間，北野武陸續推出剖析創作歷程的「自我反思三部曲」《當北野武遇上北野武》（タケシズ，2005）、《導演萬歲！》（監督 ばんざい！，2007）和《阿基里斯與龜》（アキレスと亀，2008）。2010年《極惡非道》（アウトレイジ）再度挑戰暴力題材，大量激烈格鬥及拷問場面與冷調卻深情兄弟情義，再次讓日本觀眾大呼過癮，票房捷報並於2012推出續集《極惡非道2》（アウトレ

イジ ビヨンド），再現北野武風格的暴力美學。

北野武的暴力美學與日本的傳統武士道精神有一定程度的聯結，現代版的「北野武士精神」自成一格，也更能切中現代人內在的孤寂。他導演的每一部影片，自己幾乎都參與演出，而且大都擔任主角。他臉部的神經麻痺問題，反而形成獨特的北野武冷面風格。從小就叛逆的北野武，經常語出驚人：「我不為日本自豪，因為二次大戰以後，日本所有的東西包括憲法都是從美國進口的，已經不是日本了，如果有一天我成為日本元首，我會馬上對美國宣戰。」

然而電影《四海兄弟》中，向美國黑幫宣戰的日本人仍舊慘死在美國黑幫的衝鋒槍掃射之下。他是否透過電影解答了自己的狂言？

侯孝賢
Hsiao-hsien Hou（1947～）

侯孝賢（圖片來源：JJ Georges）

侯孝賢是一個富有東方底蘊的導演；他以詩意的長鏡頭和誠實質樸的電影語言，為電影開闢出一片新天地。侯孝賢的作品不僅有他在影像藝術上的實績功勳，也蘊含著電影藝術未來發展的諸多可能。豐厚的素材和簡潔的畫面使他的作品乍看好似缺乏電影技巧，放下成見、專注品味，才能從中理解他對東方文化與藝術的崇敬尊重，有人說：「在侯孝賢謙和的電影畫面中，似乎總有微風在流動。」無疑是對侯孝賢作品的絕佳詮釋。

「我覺得總有一天電影應該拍成這個樣子：平易，非常簡單，所有的人都能看。但是看得深的可以看得很深、很深。」

——侯孝賢

1947年侯孝賢生於廣東梅縣，1948年舉家遷往臺灣，初、高中時父母相繼去世，對他心思縝密、沈默寡言的性格養成不無影響；從小就對武俠小說和皮影戲充滿興趣，服兵役期間看電影成了他休假時最重要的「養分補給」，看了英國電影《十字路口》（Up the Junction，1968）後，他立志用十年時間進入電影圈。衡量主客觀條件後，侯孝賢認為投入幕後工作是最佳選擇，退役後他考入第一志願國立藝術專科學校電影科，獲得對電影的「重新認識，感覺那是另一種語言」。

　　侯孝賢1973年正式踏入電影界並擔任李行導演《心有千千結》的場記，邊累積經驗邊勾畫自己的電影夢，他執導第一部電影作品《就是溜溜的她》是1981年的春節賀歲片，票房破千萬。1983年《風櫃來的人》寫實性較高，已略具侯孝賢風格。據說他從《沈從文自傳》中吸收作者看待事物的方法，以「冷眼看生死」的寬容與悲傷，體現少年成長時期的徬徨、苦悶和煩惱。這部電影透過安靜荒僻的澎湖小鎮風櫃與大都市喧鬧繁華、人心向利的對比，少年成長的憂傷與農業文明走向城市化的惆悵靜靜流淌，奠定他充滿東方情味的關注視角和淡遠淒清的影像格調。

　　1984年《冬冬的假期》是小學剛畢業的台北男孩冬冬眼中的鄉間印象。風中的遊戲、溪中的裸泳，導演「天人合一」的概念在散淡的節奏裡若隱若現。1985年的《童年往事》也是以成長經驗為主軸，阿孝的生活經歷幾乎是侯孝賢的童年寫真，少年人的視角、淡遠的構圖與散文化的結構，侯孝賢以他的方式說自己的故事，獲得當年金馬獎最佳原著劇本。

　　1986年的《戀戀風塵》是少年戀情的哀傷之歌。大遠景中的自然景色，成為侯孝賢作品中參與、見證情節的角色。長鏡頭、大遠景、從容和諧的人生觀，是侯孝賢和日本導演小津安二郎近似之處，他也因而有「台灣小津安二郎」的稱號。大遠景中的景物是青春傷逝的見證者，得知心愛女友嫁做他人的消息，鏡頭以緩慢的速度帶入暮色中的樹林，長達數分鐘的空鏡無疑是侯孝賢作品背後的深情。

九份因《悲情城市》的取景而帶動觀光。（圖片來源：Jude Lee）

　　1987年的《尼羅河的女兒》侯孝賢暫時擱置了鄉間題材，轉向描寫都市少年的成長歷程，檢討沉淪、腐敗80年代的都市亂象及行走其中少年的空虛、悲觀和無奈也是侯孝賢悲天憫人的哀歎。

　　侯孝賢的作品滿溢的是詩情，長期合作夥伴作家朱天文這樣評價侯孝賢和他的電影：「侯孝賢基本上是個抒情詩人而不是說故事的人，他的電影特質也在於此，是抒情的，而非敘事和戲劇……吸引侯孝賢走進內容的東西，與其說是事件，不如說是畫面的魅力，他傾向於氣氛和個性，對說故事沒有興趣。」

　　曾經，人們對這種「東方情調」和自然舒緩的節奏沒有心理準備。人們走進電影院是為了觀看刺激的故事、新鮮的事物，侯孝賢的電影自然遭到票房拒絕，戲稱「侯孝賢就是票房的毒藥」者大有人在。

　　1989年的《悲情城市》是侯孝賢的經典之作，他巧妙選取了聾啞人林文清作為台灣「二二八事件」前後歷史的默默觀察者，影片透過林家幾代的命運遭遇，講述從日據時代到國民黨執政期間台灣歷經政權轉換、文化及人民身份認同等重大議題。電影裡林文清和寬美的愛情故事是大時代背景下的重要前景，為了和林文清交流，寬美不得不用紙筆書寫，字幕式旁白不僅呈現文字的雅致醇厚，也有默片時代的特殊氛圍。

　　鏡頭固定不動或緩慢移動，貼切表達林文清的內心世界。客觀冷靜的畫面，需要觀眾自己去取捨、思考、發現，林文清和寬美及小孩一家三口，在火車月台上淒然站定的靜止畫面，平緩卻蘊涵張力的情感更令人動容。侯孝賢說：「我拍《悲情城市》並非要揭舊瘡疤，而是我認為如果我們要明白自己從何處來、要到何處去，必須面對自己和自己的歷史。電影並非只關注二二八事件，但我認為有些事必須面對和解決。此事禁忌太久，我覺得有拍攝電影的必要。」

　　在影片的歷史描述中，寬美平和安詳的日記獨白，出現林文清淡如流水的眉目笑容，所有的仇恨殺戮都被安靜的攝影機寬容記錄。既使在被遣返的日本女子靜子與寬美的情誼中，也體現博大的寬容與諒解：這些都是在一個艱難時代中偶然相遇的平凡人，如果彼此間有過什麼傷害的話，也只是為了求生存。導演的人道主義理想貫穿其中：人和人應該相愛，不應該相互殘殺，一部分人

無權奴役另一部分人；故事背後蘊藏的儒釋道思想，成為故事的另一股龐大支撐力。這部電影創下前所未有的票房，也獲得1989年威尼斯影展大獎，可說是侯孝賢最豐富飽滿的作品，其歷史視野之宏闊、情感抒寫之細膩，達到相當的藝術水準。有人說：「一個人看跟沒看過《悲情城市》，是兩種不同的人生。」

1993年的《戲夢人生》講述歷史的記憶者、見證人——李天祿複雜曲折的一生。透過這位國寶級「布袋戲」藝人的一生，侯孝賢用攝影機還原了鄉土的台灣，揭開「布袋戲」的歷史遭遇和李天祿的人生境遇。這部影片仍俱有歷史蒼茫宏闊的大背景，兼具紀錄片和劇情片的特質，在似真似幻的氛圍中導演帶領人們歷經三個時空：一個是以故事情節為主的敘事時空；一個是李天祿現身說法的回憶時空；另一個則是「戲中戲」的戲曲時空。三個時空交叉轉換，構成李天祿的一生。

1995年的《好男好女》和1998年的《海上花》中，侯孝賢的攝影機鏡頭開始移動，對比觀眾熟悉的「遠觀」，他有新的詮釋：「電影需要近距離觀察。」

2001年的《珈琲時光》是一部紀念日本導演小津安二郎100年誕辰的日語電影。2005年《最好的時光》講述了三個時代三段愛情故事，被認為是侯孝賢創作歷程的總回顧。2006年他應奧塞美術館之邀，前往法國巴黎拍攝《紅氣球之旅》（Le Voyage du Ballon Rouge），由法國巨星茱麗葉・畢諾許（Juliette Binoche）飾演「一個瀕臨崩潰的女人」，全片透過東方人的視野與人際交往，勾勒出一個充滿藝術氣息法國家庭的生活瑣碎與喜怒哀樂。法國人引以為傲的塞納河、聖母院、奧塞美術館、蒙馬特等著名地標，則隨著具有多重象徵意義的紅氣球翩然映入觀眾眼中。

之後，侯孝賢為武俠片《聶隱娘》磨劍數年，並於2015年展現這部全新風格的作品，該片入圍第52屆金馬獎11項提名，獲得最佳劇情、導演、攝影、造形設計、音效等五項大獎侯孝賢的電影為東方文化找到了影像化的立足點，他說：「我覺得，總有一天電影應該拍成這個樣子：平易，非常簡單，所有的人都能看。但是，看得深的可以看得很深，很深。」

張藝謀

086

Yi-mou Zhang（1950～）

張藝謀到底是電影大師，還是卓越的藝術匠人，其實無法定論，但這位1980年代崛起的中國導演，已經被載入世界電影史中。他的電影生涯仍是現在進行式，近三十年的時間，他吸引了世界的目光，為東西方的觀眾

張藝謀（左一）在2010年出席《山楂樹之戀》首映會（圖片來源：Injeongwon）

提供審視中國的影像範本，中國因而再度成為西方人眼中的東方奇觀，同時得以重新定位認知自己的文化。

1950年，張藝謀生於中國陝西省西安市，中學畢業後在西安一家紡織工廠當工人。1978年，28歲的他以遠遠超過入學年齡的身分破格錄取進入北京電影學院攝影系，1982年畢業後被分配到廣西電影製片廠任攝影師。

「電影是一座橋樑，將不同民族和語言的人們聯繫在一起，大家在電影中找到相同的情感。」
——張藝謀

1984年，他在張軍釗執導的《一個和八個》擔任攝影，拍出抗戰時期發生在日本侵略者和掉隊的八路傷兵之間的對抗，以大膽構圖與獨特的鏡頭設計，獲得中國電影優秀攝影獎，從此走上電影之路。

次年他在陳凱歌導演的《黃土地》擔任攝影，講述中國北方黃土高原上人們艱苦求生存，以大塊寫意與大塊寫實的風格，開創中國電影嶄新的形

式與語彙，獲得極大的迴響，張藝謀獲得第五屆中國電影金雞獎最佳攝影獎及法國南特影展（Three Continents Festival）、美國夏威夷影展（Hawaii International Film Festival）最佳攝影獎。

1986年他又在陳凱歌執導的《大閱兵》中擔任攝影，以開闊的視野、強烈的色彩、宏大的構圖呈現群體力量與民族精神，獲得加拿大蒙特婁影展（Montreal World Film Festival）評審團特別獎。這一年，他借調到西安電影製片廠擔任導演，次年在吳天明執導的《老井》中擔任男主角，扮演一個帶領大家在缺水山地挖井的年輕人，塑造了中華民族頑強求生的形象，獲得東京國際影展（Tokyo International Film Festival）最佳男主角獎和評審團特別獎。

拍攝於1987年的《紅高粱》是張藝謀親自掌鏡的第一部電影，根據作家莫言的同名小說改編，以濃烈的色彩、豪放的風格與鮮明的中國特色，浪漫而殘酷地描繪日本侵略中國造成的傷害，融合敘事與抒情、寫實與寫意，奪下中國電影金雞獎與百花獎最佳故事片獎，並獲得柏林影展最佳影片金熊獎與雪梨影展電影評論獎。從此張藝謀聲名鵲起，在電影界贏得一席之地，這部影片也造就國際級影星鞏俐，兩人就此展開長期合作關係。

1989年以反恐為題材的動作驚險片《代號美洲豹》是一部平庸的失敗之作，1990年受到傳統封建思想壓抑的情慾故事《菊豆》再次轟動世界影壇，獲得坎城影展布紐爾獎以及奧斯卡最佳外語片獎提名。張藝謀繼續用他攝影師的獨特目光，組構足以象徵中國的畫面，1991年根據蘇童小說《妻妾成群》改編而成的《大紅燈籠高高掛》是對傳統中國家族腐朽生活的批判，再次以鮮明講究的光影、色彩和構圖，充滿詩意與文化氣息的象徵，令西方觀眾震驚、著迷，獲得威尼斯影展銀獅獎及奧斯卡最佳外語片提名。

次年的《秋菊打官司》講述一個當代中國農村婦女為了丈夫而和政府打官司的故事，描繪農村婦女法律意識的覺醒和背後的文化衝突。張藝謀一改以往風格，採紀實、偷拍、非職業演員的半紀錄片手法，真實反映當代中國農村樣貌，獲得威尼斯影展金獅獎及國內外多項大獎。

1994年根據作家余華同名小說改編的《活著》，以男主角一生為緯，反映一代中國人的命運，透過黑色幽默的手法，在嬉笑怒罵中對中國社會進行諷刺與批判，獲得坎城影展評審團大獎及多項世界電影節的獎項，是張藝謀重要的藝術里程碑。

1995年《搖啊搖，搖到外婆橋》從一個小孩子的眼光反映30年代上海幫派鬥爭的人心險惡與情感糾葛，雖是稍嫌平淡之作，依然獲得坎城影展最佳技術大獎和奧斯卡攝影獎提名，同時被美國《電影》（Cinema）雜誌評選為1995年世界10部最佳電影之一。同年張藝謀在加拿大蒙特婁影展上被評為世界十大傑出電影導演，並獲得夏威夷影展終身成就獎。1995年、1996年連續兩年被美國《娛樂週刊》（Entertainment Weekly）評選為當代世界20個大導演之一。

1996年他導演以城市為題材的《有話好好說》，然而這部都市輕喜劇並沒有獲得張藝謀期待中的嘉許。此後他還導演在北京紫禁城演出的義大利歌劇《杜蘭朵》，儘管評價相當兩極卻顯現了他多方位的才能。

1999年的兩部電影《一個都不能少》和《我的父親母親》，前者似乎受到伊朗電影的啟發，全部採用非職業演員，講述一個山村裡的小學代課老師尋找失學的學生，獲得1999年威尼斯影展金獅獎和中國電影金雞獎；後者是MTV風格的散文式電影，改編自鮑十小說《紀念》，透過回憶重溫一段父母輩的愛情故事，為了使冰冷的現實與美好的回憶形成反差，他刻意以黑白畫面表現現實、彩色畫面表現回憶，全片真摯寫實生動美好。

2000年他推出取材自莫言小說《師傅愈來愈幽默》的《幸福時光》，然而這部影片似乎顯現出張藝謀藝術水準不如預期穩定，是他最失敗的作品。此後他為北京市政府拍攝了2008年奧運會《新北京・新奧運》，這部只有幾分鐘的宣傳片，成功突顯了中國文化的特徵和中國人的熱情。

2001年5月他執導了芭蕾舞劇《大紅燈籠高高掛》，顯現他對舞台藝術的鍾愛和自信。2001年8月他開始拍攝武俠片《英雄》，敘述荊軻刺秦王前的俠義故事，雖然在創作上積極尋求突破，以充滿美感的形式處理打鬥場面，形象塑造、敘事手法卻乏善可陳。評論界對這部武俠商業片毀多於譽，但票房

依舊亮麗並獲得國內外多項大獎。

2004年他執導了第二部武俠片《十面埋伏》，延續《英雄》的唯美鏡頭、精彩武打場面外，更多了蕩氣迴腸的愛情故事，該片評價跟《英雄》類似──中國毀譽參半，國際好評連連。2005年美國《時代》周刊評選2004年全球十大最佳電影，將《英雄》和《十面埋伏》並列為第一名。

2006年執導了《滿城盡帶黃金甲》，改編自曹禺代表作《雷雨》，以華麗炫目的色彩與場景，敘述宮廷裡的權力鬥爭、愛恨糾葛。有趣的是，在中國的評價褒貶不一，票房卻「一票難求」；國際上得到一面倒的稱許喝采，票房表現卻不盡理想。同年，張藝謀接下2008年北京奧運會開閉幕式總導演的重任，為此「息影」三年全心全力投入準備工作，以「同一個世界、同一個夢想」為主題完美達成任務。

2009年導演了喜劇片《三槍拍案驚奇》，改編自柯恩兄弟（Joel and Ethan Coen）的《血迷宮》（Blood Simple），將廚房料理轉為雜耍技藝的通俗趣味，是張藝謀後奧運時代的首部電影作品。2010年美國耶魯大學頒給張藝謀藝術學榮譽博士，認為他的電影生動反映變化中的中國，以獨到而深刻的觀點剖析中國社會，並成功執導了2008年北京奧運會的開幕式和閉幕式。

2010年的文藝愛情片《山楂樹之戀》，一方面描寫純情之戀、一方面探索青春的可能。2011年導演了以戰爭為題材的《金陵十三釵》，改編自嚴歌苓的同名小說，以南京大屠殺為背景，閃現人性光輝的故事。評價同樣相當兩極，有人認為太過扭曲人性、矯揉做作，不過是一部用商業包裝歷史的電影，當然也有人認為這是張藝謀十年來最成功的電影。

2013年的文藝片《歸來》，改編自嚴歌苓小說《陸犯焉識》，講述文革時期歸鄉的故事，評價依然兩極、票房依然亮眼、獲獎無數，張藝謀坦言：「這是一部跟過去的自己唱反調的歸真電影」。導演史蒂芬‧史匹柏為此大受震撼、感動落淚，認為《歸來》是這個世代最有深度的電影；導演李安從中看到人的壓抑與自由，認為《歸來》是一部平靜、切實、細緻、內斂的存在主義電影；作家莫言認為故事老套、陳舊，卻演出人世間最真誠的感情，

是一部難得、嚴肅、直指人心的好電影。

2015年張藝謀拍攝好萊塢魔幻動作電影《長城》，全片以英文發音，張藝謀說：「為了這部電影，我已經準備很久，這是我拍電影三十年來第一次和好萊塢合作，也是一次全新的嘗試。」

中國電影面臨時代困惑時，張藝謀注入了藝術的創新、文化的顛覆，成功將中國電影推向高峰並吸引世界的關注目光；中國電影市場面臨萎縮窘境，他又以大膽的實踐、廣闊的胸襟，帶領中國電影踏上商業探索之路。熱愛電影的張藝謀，穿梭在藝術與商業之間，無論讚賞或批判，他始終以旁觀者的姿態，冷靜專注籌備下一部令人驚豔之作。

羅賓‧威廉斯
Robin Williams（1951～2014）

087

羅賓‧威廉斯是美國當代最偉大的喜劇演員之一，曾經贏得奧斯卡金像獎、金球獎、美國演員工會獎、葛萊美獎等殊榮。演出之外也曾為多部電影擔任過配音工作。

父親勞勃‧威廉斯（Robert Williams）是福特汽車公司美國中西部地區高階管理人員，母親蘿拉（Laura McLaurin）則是來自紐奧良的模特兒，他有兩個同父異母的兄弟：陶德與麥洛林。其實羅賓‧威廉斯家世不錯，他母親的曾曾祖父曾經擔任過密西西比州的參議員暨州長。羅賓‧威廉斯有著英格蘭、威爾斯、蘇格蘭、愛爾蘭、德國與法國的多重血統。

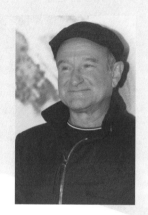

羅賓‧威廉斯在雪梨出席《快樂腳2》首映會（圖片來源：Eva Rinaldi）

他從小在底特律北方的布隆菲爾德山市長大，之後搬到加州讀高中。大學先在克萊蒙特男子學院就讀，後來拿到全額獎學金前往以表演藝術聞名的茱莉亞學院（The Juilliard School）戲劇系求學。

▶▶

「他是喜劇銀河中最閃亮的一顆星。」
——比利‧克里斯托

多年來威廉斯都有「喜劇泰斗」的封號，他卻形容自己是個安靜的孩子，一直到參與高中的戲劇演出為止，他都不曾克服自己的羞怯。1973年威廉斯被50年代極富影響力的製片及演員約翰‧豪斯曼（John Houseman）接受，成為僅僅二名可以進入進階課程的學生之一；另一名學生是威廉斯相交數十

年的摯友，因飾演超人而聞名全球的克里斯多夫·李維（Christopher Reeve，1952～2004），當時威廉斯還只是一名新生。

　　1995年5月李維因墜馬而癱瘓。當時李維在醫院接受治療，得知自己未來可能將全身癱瘓，心情極度低落，最終李維只剩下頸部以上和一根腳趾頭能動。事發一個星期之後，好友威廉斯現身醫院，帶著一頂藍色帽子、穿上鮮黃色的醫師袍、戴起外科手術口罩、以一口俄羅斯腔英語扮成瘋瘋癲癲的醫師，來到李維的病床前為他「看病」。當羅賓威廉斯脫下口罩後，李維忍不住笑了出來，這也是他這麼多天以來第一次開懷大笑。

　　李維受傷後身體每況愈下，威廉斯始終陪伴在他身邊。2004年10月李維因心臟病去世，隔年威廉斯在領取金球獎終身成就獎時，特別將這個獎獻給了克里斯多夫·李維。

　　威廉斯在大學期間就已展現他的喜劇天分。舞台上的威廉斯反應快、聯想力強、觀察力敏銳，模仿知名人物更是他的拿手絕活，學生時代的演出經驗也逐漸養成他獨特的表演風格。由於曾經在紐約街頭表演，他深知人們喜歡什麼樣的話題，加上他的興趣廣泛，會溜冰、熱愛表演、關心環保、研究跑車、反對戰爭……他熱愛即興演出，各種興趣都可以成為他表演時自由發揮的喜劇橋段。他曾經說：喜劇表演是他用來對抗挫折的方式，藉此逃避現實中的煩惱，同時在不同的角色扮演中，尋找問題的解答。

　　威廉斯在1970年代晚期到1980年代早期，曾經酗酒並染上古柯鹼毒癮，不過他後來成功地戒癮。他曾經自我解嘲地說：「上帝用古柯鹼警告你賺了太多錢」。威廉斯曾是喜劇演員約翰·貝魯西（John Belushi）的親密好友，他認為貝魯西吸食過量古柯鹼與海洛因致死，而兒子的誕生是他戒掉毒癮的關鍵，他說：「這算是及時的警訊嗎？我想是吧！而且很關鍵。」最後還補上一句：「當然陪審團對我也有幫助。」

　　威廉斯的第一次婚姻娶了瓦樂莉·瓦拉迪（Valerie Velardi），兩人於1978年結婚育有一子，婚後六年因捲入婚外情，1988年和瓦拉迪離婚。

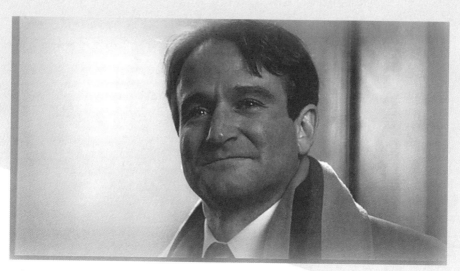

羅賓・威廉斯在《春風化雨》中飾演深受學生愛戴的老師（圖片來源：Pabs D）

隔年，他與電影《善意的謊言》（Jakob the Liar，1999）、《心靈點滴》（Patch Adams，1998）和《窈窕奶爸》（Mrs. Doubtfire，1993）的製片人瑪莎・賈希絲（Marsha Garces，也是他兒子的褓姆）結婚，婚後育有兩名小孩，分別為女兒薩爾達・瑞（Zelda Rae）和兒子寇迪・亞倫（Cody Alan），由於威廉斯在1987年就迷上薩爾達傳說的線上遊戲，還曾經為任天堂3DS專用軟體《薩爾達傳說：時之笛3D》（The Legend of Zelda: Ocarina of Time 3D）代言歐洲廣告，所以二個孩子的名字分別來自電玩遊戲角色《薩爾達傳說》的系列女主角薩爾達公主和《街頭快打》（Final-Fight）系列的角色寇迪（Cody）。2008年瑪莎以看法分歧、無法共同生活為由，向舊金山法院提出離婚申請，要求結束長達十九年的婚姻。

2011年威廉斯在美國加州與設計師蘇珊・施耐德結婚，這是他的第三段婚姻，但不到三年他就自殺身亡。

1987年的《早安越南》（Good Morning, Vietnam）可算是威廉斯的成名作，在這之前他已經演出過七部電影。這部電影一上映就大獲好評，創下

一周票房打破一百萬美元的佳績，最終票房更創下一億二千三百九十萬美元的亮眼成績，在當時可謂空前轟動。這也是威廉斯第一次被提名奧斯卡金像獎，這部美國戰爭喜劇片背景設定在1965年的西貢，由米奇‧馬科維茲（Mitch Markowitz）編劇、巴瑞‧李文森（Barry Levinson）執導。劇中以詼諧的方式詮釋越南戰爭並諷刺當時的新聞審查制度。威廉斯飾演一位美軍電台的主持人，因為主持風格風趣受到士兵喜愛，卻被長官視為眼中釘。《早安越南》已被列入美國電影學會百年百大喜劇電影之一，電影原聲帶在美國也已成為白金唱片。

　　威廉斯演過許多令人難忘的電影：1989年扮演孜孜不倦、誨人不倦的高中老師的《春風化雨》（Dead Poets Society），這部電影被提名角逐奧斯卡最佳男主角獎、英國電影學院獎最佳男主角、金球獎最佳戲劇類電影男主角獎；1990年飾演《虎克船長》（Hook）中的彼得潘及《睡人》（Awakenings）；1991年榮獲金球獎最佳音樂及喜劇類電影男主角獎，並被提名奧斯卡最佳男主角獎的《奇幻城市》（The Fisher King）；1993年榮獲金球獎最佳音樂及喜劇類電影男主角的《窈窕奶爸》（Mrs. Doubtfire）；1995年演出至今仍是許多人童年回憶的《野蠻遊戲》（Jumanji）；1996年榮獲奧斯卡金像獎最佳男配角獎的《心靈捕手》（Good Will Hunting）；1997年的幽默喜劇《飛天法寶》（Flubber）；1998年討論真愛能超越生死疆界，亙古不渝的《美夢成真》（What Dreams May Come）；2001年為《A.I.人工智慧》中的虛擬人物「Dr. Know」配音；2006年的《博物館驚魂夜》（Night at the Museum）、2009年的《博物館驚魂夜2》（Night at The Museum II: Battle of the Smithsonian），以及2014年成為遺作的《博物館驚魂夜3》（Night at the Museum: Secret of the Tomb）。

　　2015年，Apple iPad Air的電視廣告（Absolutely Anything），以威廉斯的聲音重現電影《春風化雨》中的經典詩句。

喜劇演員向來都是各憑本事，但自1986年以來，羅賓‧威廉斯、比利‧克里斯托（Billy Crystal）和琥碧‧戈柏（Whoopi Goldberg）三位好萊塢的喜劇泰斗，共同在美國有線頻道HBO主持電視慈善節目「喜劇救濟」（Comic Relief），20多年來為街友募得超過8,000萬美元的善款。

2014年8月11日，威廉斯於加州自家寓所自盡，享年63歲。他的媒體公關巴克斯包姆（Mara Buxbaum）指出，多年來威廉斯深受憂鬱症所苦，威廉斯的妻子施奈德（Susan Schneider）更悲痛的表示，他除了長期對抗抑鬱與焦慮症外，更患上早期帕金森氏症。

羅賓‧威廉斯驟逝，讓影劇界痛失一位美好的演員與溫暖的朋友。美國總統歐巴馬表示：「羅賓‧威廉斯曾經是士兵、醫生、精靈、保母、總統、教授、小飛俠……，羅賓‧威廉斯是獨一無二的天才演員，終其一生感動無數人的心靈。」

2014年，第66屆艾美獎頒獎典禮特別向這位即使在天堂仍笑看人間的喜劇泰斗致敬，好友比利‧克里斯托稱他是：「喜劇銀河中最閃亮的一顆星」。

088

佩德羅‧阿莫多瓦‧卡瓦耶羅

Pedro Almodóvar Caballero（1951～）

佩德羅‧阿莫多瓦‧卡瓦耶羅
（圖片來源：T Wei）

　　從奇幻另類的西班牙導演，變成風格鮮明、最具號召力的國際電影大師，這條背負許多異樣眼光的路，阿莫多瓦走了二十年。這一路走來關於他作品的爭議從沒少過，他曾經坦然表示：「我所有的電影都有鮮明的自我色彩，我指的是情感，不是故事。」收納所有毀譽，阿莫多瓦仍以濃郁鮮豔的色彩、誇張的戲劇衝突、錯綜的敘事風格，讓人們看見自己的真實處境與赤裸慾望，他既喧嘩又細膩的風格，在昏暗沉悶的歐洲影壇樹起一面豔麗奪目的旗幟。

「電影就像一扇夢幻之窗，我很確定從中看到的世界，比我生活的世界更有趣。」
　　　　　　——佩卓‧阿莫多瓦

　　1951年，阿莫多瓦生於西班牙的荒僻小鎮，那是一個充滿低下階層的貧民窟，瀰漫著極端男尊女卑、宗教至上的傳統氛圍。少年時期專制的教會學校生活，讓阿莫多瓦成為一個叛逆的藝術家，並刻意在作品中關注女性、社會邊緣或中下階層，同時對宗教信仰高度質疑。他說：「我的作品是對生命的無痛悼念，對故鄉的深情追憶。」

　　面對教會學校的刻板生活，少年阿莫多瓦總能從電影中得到安慰，12歲就下定決心要成為電影導演。1969年離開故鄉前往馬德里發展，經過長時間

摸索與學習，1980年根據自己為科幻雜誌編寫的故事，執導了處女作《烈女們》（Pepi, Luci, Bom and Other Girls on the Heap），性自由高張的劇情在當時西班牙社會激起不小的漣漪。

1983年他拍攝了《修女夜難熬》（Entre tinieblas），一個因為男朋友吸食毒品死亡而逃到修道院的女人，卻發現修道院修女驚世駭俗的行為：她們養了一隻老虎作為寵物，而修道院院長是個吸毒的女同志，甚至還有人靠寫色情小說賺錢。阿莫多瓦以尖銳的目光、戲謔的手法，讓這個駭人聽聞的荒誕故事熱鬧生動充滿喜劇氣氛。

1984年他執導了《我造了什麼孽》（Qué he hecho yo para merecer esto?），描繪一個被丈夫當成洩慾工具的女人，經歷了自我意識覺醒和夢想挫敗。相隔一年，他又拍攝《鬥牛士》（Matador），描述一個有戀屍僻的退休鬥牛士遇上一個癡迷於性愛間刺殺男人的女律師，在一個日全蝕的日子裡，在性愛高潮中互相殺害對方，走向看似浪漫卻又極度病態的極樂世界。這部以黑色幽默描寫性與慾望的電影，是阿莫多瓦成功刻畫非理性愛欲的力作。

1987年他拍攝了自傳意味濃厚的《慾望法則》（La ley del deseo），講述一個同性戀導演被影迷追逐，最後幾乎毀滅的故事，阿莫多瓦再次深入探討人類複雜的情欲。第二年他又拍攝了《瀕臨崩潰邊緣的女人》（Mujeres al norde de un ataque de nervios），一個女人和男朋友攤牌的同時，又得躲避男朋友精神失常妻子的騷擾，在過程中卻出現了更多女人。這部通俗卻一針見血的喜劇，為阿莫多瓦贏得許多國際電影節的獎項。

1990年他拍攝了《綑著你，困著我》（Átame!），講述一個年輕人綁架了自己喜歡的色情電影明星，兩個人卻萌發了真實感人的愛情。1991年的《情迷高跟鞋》（Tacones lejanos），電視台女主持播報完一則兇殺新聞後，竟然對著鏡頭說自己就是殺人兇手，原來女主播為了與母親一爭高下而嫁給母親的舊情人，卻又失手殺了丈夫，引出這對既親近又疏離的母女圍繞於一個男人的複雜愛恨情仇。1993年他推出了《愛慾情狂》（Kika），充滿戲劇性的矛盾衝突，性愛、謀殺、背叛一應俱全，怪異諷刺的敘事風格，隱含阿

莫多瓦對現實的批判與嘲弄，片中的性侵場面也引起熱烈的道德爭論。

1995年，拍攝了《窗邊上的玫瑰》（La flor de mi secreto），一改過去離奇和對情欲的怪異刻畫，描繪暢銷愛情小說家面對自己真實人生的尷尬：丈夫不再愛她，還和自己的閨中密友勾搭上。天生細膩敏感的阿莫多瓦總以最鮮明的形象，刻畫勾勒出女主角的心靈轉折與重生過程。1997年他推出了《顫抖的慾望》（Carne trémula），講述三男兩女錯綜複雜的情慾關係，揉合警察、政治、西班牙的歷史等元素，以女性的思維刻畫男性的感情世界，預示了阿莫多瓦思想與技巧的轉變，被公認為他最好的作品之一。

1999年他執導了《我的母親》（Todo sobre mi madre），親眼目睹兒子被車撞死的母親，為了完成兒子想念父親的心願決定尋找前夫，卻發現兒子的父親已經成為變性人，她深受打擊面臨崩潰邊緣；此後這位痛失兒子的母親遇到形形色色、各種境遇的女人，才理解到幾乎每個人都承受著感情的煎熬和命運的捉弄。這部電影沉鬱憂傷的風格讓人難忘，也讓人看到一種女人堅韌的力量，可以治癒傷痛、化解悲哀，該片獲得奧斯卡與金球獎最佳外語片的肯定。

2002年他拍攝了《悄悄告訴她》（Hable con ella），描述兩個不同典型、不同愛情觀的男人，碰巧都在醫院照顧重病女友，進而「同病相憐」發展出一段真摯的友誼。這部令人瞠目結舌、撼動人心的哀傷故事，阿莫多瓦收起光怪陸離，以無比溫柔的凝視讓作品充滿人性的善美，獲得奧斯卡最佳原創劇本獎與金球獎最佳外語片的肯定。2004年，阿莫多瓦在《壞教慾》（La mala educación）裡，用抽絲剝繭的方式探索了記憶的虛實，並以「戲中戲」的手法呈現虛構的劇本、幻想的情節和真實人生的對話。

2006年，阿莫多瓦以兒時聽聞的三姑六婆八卦，改編成《玩美女人》（Volver），描述女人間勇敢面對家庭、死亡和男人傷害的悲喜通俗劇，讓人在通俗到不能再通俗的恩怨情仇裡，看到一朵生命力旺盛的的小花。2009年他以更深沉的思考、更嚴謹的結構，在《破碎的擁抱》（Los abrazos rotos）裡述說令人悲傷又帶點離奇、懸疑的愛情故事，一對不為世俗法則所容許的戀人，最後走向毀滅的曲折悲劇。

　　2011年他拍攝了《切膚慾謀》（La piel que habito），改編自法國小說家提爾希‧容凱（Thierry Jonquet）的《狼蛛》（Mygale），描述一位整形外科醫生發現女兒不幸遭到強暴，於是以他最擅長的整形手術，對傷害女兒的罪犯進行一場離奇、詭譎、愛慾交錯的驚悚復仇，帶領人們穿透身體髮膚這副皮囊，直視靈魂深處的蒙蔽與欺瞞。2013年，阿莫多瓦以暗喻式的黑色幽默，在《飛常性奮！》（Los amantes pasajeros）裡，講述一群前往墨西哥市的飛機乘客在面對死亡危機下的最大膽表白，是一部瘋狂的性喜劇。

　　阿莫多瓦認為希區考克對自己影響最大，他說：「就我個人而言，我靈感的最主要的來源，無疑是希區考克。」他深信電影可以學，卻完全不能教，「導演是一種個人經驗，應該自己去發現電影語言，並透過這種語言發現自我。」有一次他在美國大學演講，發現他說的與學校教授的完全不同，「他們以為我要講述各種我已經深思熟慮的規則，其實規則要麼太多、要麼太少，即使打破所有的規則，仍能拍攝出好電影。」

　　有一次，他拍攝同一個場景的三個鏡頭，卻相隔近一年，於是鏡頭中的女主角在開始時是短髮，下一個鏡頭半長不短，第三個鏡頭她已經是一頭長髮。「有趣的是從來沒有任何人向我指出這一點，這讓我明白只要影片講述某種有趣的事情，所有人都不會在乎技術上的失誤。所以對於想拍電影的人，我的忠告是：去拍吧，即使你不知道該從何著手。」

089

詹姆斯・卡麥隆
James Cameron（1954～）

詹姆斯・卡麥隆（圖片來源：Steve Jurvetson）

　　詹姆斯・卡麥隆是20世紀末美國最引人注目的電影導演，是好萊塢的電影特技大師，也是目前電影票房史上無人能及的賣座保證。1954年，他生於加拿大安大略省，父親是電子工程師、母親是藝術家。從小性格叛逆，曾經離家出走，為了謀生，當過卡車司機、伐木工人，期間他還畫畫、寫科幻小說。14歲時受庫柏力克（Stanley Kubrick）《2001年：漫遊太空》（2001: A Space Odyssey，1968）震撼啟發，自己利用八釐米攝影機拍攝短片，從此與科幻及電影緣定一生。

「我覺得做的更好不是什麼錯誤，對電影工作來說更是如此。」
——詹姆斯・卡麥隆

　　卡麥隆一直很清楚自己的路，後來考上美國加州大學物理學系，19歲時觀看盧卡斯的《星際大戰》後，確立了未來拍電影的方向。大學畢業後找不到進入電影圈的途徑，於是靠各種雜活零工賺錢糊口，同時利用大部分時間研究科技與電影的種種可能性，並勤寫充滿想像力的奇幻故事劇本。

　　機會總是留給目標堅定的人，1984年卡麥隆碰到一位製片人，對他《魔鬼終結者》（The Terminator）的劇本十分感興趣，他以一美元的代價賣出，

條件是讓自己執導這部影片。這部科幻片中，卡麥隆運用了獨特的特技和顛覆傳統動作性極強的影像效果，投資六百多萬美元，單在美國就賺了近四千萬美元票房收入。

　　1986他自編自導了科幻片《異形2》（Aliens），描繪地球人和太空怪物在一個軍事基地搏鬥，特技和視覺效果令全球科幻迷為之瘋狂，獲得奧斯卡兩項技術大獎。1989年他又自編自導了科幻片《無底洞》（The Abyss），敘述科學家在大海中和水中智慧生物交流的故事，他運用了大量電腦合成的畫面，不僅是電影特技的創舉，也影響了此後電影的水下拍攝技法。

　　1991年他再度推出科幻片《魔鬼終結者2》（Terminator 2: Judgment Day）美國票房即超過兩億美元。阿諾・史瓦辛格（Arnold Schwarzenegger）扮演的「魔鬼終結者」，敵人進階成為一個會變形、消融的液體金屬人，特效運用達到空前水準，許多電腦特效電影紛紛出籠，一時之間龍捲風、各種怪物、火山噴發、隕石災難等令觀眾目不暇給的科幻動作片陸續登上大螢幕，創風氣之先的領頭羊就是詹姆斯・卡麥隆。

　　《魔鬼終結者2》讓導演們對電影的未來充滿信心，因為電腦技術似乎可以做出任何人們想看的東西，這部影片的視覺刺激和影響是前所未有的，也是電影發展史上一個重要的註記，標示著「在好萊塢技術至上的理念下，電影已經無所不能」。1993年卡麥隆成立了特效製作公司「數位領域」（Digital Domain），和盧卡斯的「光魔產業」、史蒂芬・史匹柏的「夢工廠」並駕齊驅，成為好萊塢引領電影風尚的招牌，創造了許多膾炙人口的電影特效，直到2012才宣告破產倒閉。

　　1994年他拍攝了驚險間諜片《魔鬼大帝：真實謊言》（True Lie），這部電影在特技表現和畫面切割上再度給予觀眾極大的刺激和滿足，他融匯了卡通片、驚悚片、諜報片和喜劇的元素，製造了十分精彩逗趣的視覺饗宴。

　　此後幾年時間裡，他把精力都投入《鐵達尼號》（Titanic），這部災難片投資不匪，拍攝難度更甚以往，1997年上映後在全球掀起影史票房空前狂潮，人們爭相前往電影院觀看這部災難愛情片，為這部電影流下的淚水，幾

乎淹沒了電影院。這部電影投資高達兩億美元，賺回來的淨利卻讓幾個忐忑不安的投資製片廠轉憂為喜，票房和周邊商品都刷新記錄；1998年奧斯卡獎頒獎典禮上更獲得最佳影片等11項大獎，獲獎數量平了1959年威廉・惠勒（William Wyler）執導《賓漢》（Ben-Hur）的記錄。

卡麥隆對劇本的選擇十分苛刻，對影片投資金額要求也趨近天價，加上《鐵達尼號》耗費了他很多精力，1998年後合作計畫都半途而廢。但他也沒有讓自己閒下來，擔任起科幻電視劇《黑天使》（Dark Angel）的製作人。這是一齣七集、14個小時的電視劇，描寫2020年地球遭遇核災後的故事，他將它當成一部電影影集拍攝。此外他還沿著麥哲倫的路線航行，拍攝了三部深海紀錄片。

2009年，卡麥隆醞釀了15年之久的《阿凡達》（Avatar），終於突破技術呈現他想像中的場景與效果，以創新的3D視野和立體視覺在電影製片技術立下新的里程碑。在這部電影講述人類前往潘朵拉星球開採珍稀礦物，卻威脅到當地部落納美人生存的故事，全球票房超過20億美元，成為有史以來票房最高的電影，一舉拿下金球獎劇情類最佳影片和最佳導演兩項大獎。隨著首部曲的成功，卡麥隆繼續同步拍攝續集三部曲，預計分別於2017、2018、2019年上映。

詹姆斯・卡麥隆是好萊塢的電影特技大師。他得益於好萊塢技術至上的潮流，甚至推動了這個潮流，但也曾經歷被這個潮流淹沒的危機。從不認輸的柯麥隆總以正向態度面對險境，他說：「沒有失敗這回事，但我們一定要接受失敗的可能。在藝術、探險的領域中，任何重要的創意突破都是冒著風險完成，你必須願意承擔風險。」對於年輕導演，卡麥隆提出的忠告是：「千萬別自我設限，務必要相信自己，勇於冒險。」

柯恩兄弟

Joel Coen（1954～）
Ethan Coen（1957～）

柯恩兄弟（圖片來源：Rita Molnár）

　　喬爾・柯恩和伊森・柯恩向來以獨特風格和好萊塢保持適當距離，他們創造的「另類風格」影響著美國獨立電影革命的新導演昆汀・塔倫蒂諾（Quentin Tarantino）、超現實主義導演大衛・林區（David Lynch）等對好萊塢俗豔風格心懷不滿的年輕人。他們以低成本減輕電影背負的經濟與票房雙重壓力，得以在內容上投入更多心力。他們的作品集殘酷、荒誕、幽默和反諷於一體，具有鮮明的「柯恩兄弟式」品牌特徵，冷靜而特異的世界觀點改變人們的觀察思考方式。美國影星尼可拉斯・凱吉曾說：「和這兩兄弟合作，好像置身天堂。」

　　兄弟二人都蓄著落腮鬍，眼鏡底下是難以猜度的目光。哥哥喬爾・柯恩生於1954年，弟弟伊森・柯恩生於1957年，父親是經濟學家、母親是藝術史學家，兩人的童年在明尼蘇達州度過，直到念大學

「謝謝大家讓我們像孩子一樣，可以在我們的角落玩沙堆」
——喬爾・柯恩

才離開家鄉。哥哥學電影、弟弟學哲學，他們一起編寫劇本、一起欣賞電影、一起收養孩子，哥哥執導演筒，弟弟擔任製片，手足知情牢牢嵌進他們敘述嚴密、邏輯環扣的劇本中，兩兄弟在電影工作上鋼筋鐵骨般的聯手互補、無往不

利。經常可以聽到他們在拍片現場講著外人無法聽懂的笑話，他們呈現給觀眾的作品，或許只是兩人祕密辭彙中的一小部分，這部分當然也閃著刀的冷酷、劍的寒光。

他們自稱是「電視嬰兒」，自小迷戀電視和美國作家詹姆斯・凱恩（James Mallahan Cain）的小說，對戲劇有特殊熱愛的兩人，將從小熟悉的電視文化和好萊塢風格變成隨手拈來的諷刺笑料和故事原點，這些素材也為他們的創作提供了反向思考的借鑑，他們常以此為基礎，創造顛覆性的話題。刁鑽古怪靈光乍現，卻不無慧點巧思成了柯恩兄弟的整體風格，他們不斷和現實較勁，發想更離奇、更古怪、更荒誕不經的情境與橋段。

1984年，柯恩兄弟一起編劇並執導第一部電影《血迷宮》（Blood Simple），電影名稱雖可直譯為「簡單的血案」，情節卻懸疑、複雜得讓人拍案驚奇：一個骯髒的酒吧老闆，僱用私家偵探殺死他的妻子和她的情人。一場單純的婚外情，卻在一連串的巧遇、計謀和誤會之下引發連環殺戮。每個當事人都知道案情的一部分，只有觀眾才是全知者。柯恩兄弟以怪異的謀殺、奇詭的邏輯與偶然及意外遙相呼應，劇中人物的手被刀尖釘在窗戶上的鏡頭，暴露柯恩兄弟視角的冷酷，而敘事陡然轉折的力度，似乎模仿槍彈出膛、擊石飛濺的彈道軌跡。柯恩兄弟因此被稱為「希區考克的接班人」，但他們的電影風格又比希區考克更多了幾分黑色的殘忍和冷酷。

德州的曠野之地在他們紀錄片風格的運鏡中顯得荒涼、寂寞，無法逃避的宿命以無形的壓力咄咄逼人。這樣的荒涼、這樣的曠野、這樣的血案，也許只有他們兄弟二人才敢攜手穿越。

1987年的《撫養亞利桑那》（Raising Arizona）和1990年的《黑幫龍虎鬥》（Miller's Crossing），柯恩兄弟強化了他們的誇張詭異的風格。人類撐著可憐的肉體，在極端處境中瘋狂喘氣，加上刻意誇大的痛苦吶喊，使柯恩兄弟的作品再次擊中人們靈魂深處的尖叫。超現實的運鏡方式給觀眾一次又一次視覺震撼——柯恩兄弟觀察事物的方式，是從世界的腳踝開始。

　　1991年的《巴頓芬克》（Barton Fink），透過一位虔誠而怯懦的紐約劇作家，表現人類敏感脆弱心靈面對荒誕窘境時的種種可能，黑色幽默、離奇情節、酒醉般的線索、魔幻主義的手法、絢爛得近乎誇張的視覺效果⋯⋯。柯恩兄弟借此片解釋了夢魘、神祕、抽象和荒誕，同時嘲諷揶揄了商業掛帥的好萊塢，獲得坎城影展的最佳影片金棕櫚獎。影片結尾時，定格的沙灘女郎鏡頭，和巴頓芬克先前在旅館裡看到的畫面重疊為一，宿命的主題不動聲色地傳達，驚悚的寒意再次自腳踝竄起。（類似的場景，也出現在奇士勞斯基《紅色情深》的結尾，然而，同樣的鏡頭一者備感溫暖；一者令人不寒而慄，效果完全相反。）《紐約時報》評論此片有著「華麗的敘事風格」。

　　繼1994年的喜劇片《金錢帝國》（The Hudsucker Proxy）後，他們於1996年拍攝了犯罪驚悚片《冰血暴》（Fargo），依據1987年發生在明尼蘇達州的一起真實案件改編而成。故事發生地點是他們度過童年的地方，這部電影也可以說是一次回鄉之旅。明尼蘇達州的漫天風雪，單純、荒涼而肅穆的背景，人們特有的成長環境和說話節奏⋯⋯，許多深情的片段，隱含兄弟二人深刻的童年印象。這部劇情簡單的電影，雖然充滿暴力血腥，卻處處顯現了悲憫和溫暖，讓觀眾覺得這樸實敘事的背後，一定還潛藏著某些深情的東西。

　　身負巨債的車商傑瑞，為了還債竟雇用殺手綁架自己的妻子，以便從岳父那裡詐取巨額財產，但冷血殺手卻在計劃之外不斷殺戮，直至血流成河⋯⋯由柯恩兄弟親自操刀剪輯，他們再次展現了融合喜劇和恐怖、荒誕和暴力的能力。廣大無邊的雪地中，相對渺小的人類為金錢殺戮，太陽緩緩升起景象更顯蒼茫，掃雪人清理路上的厚重積雪的同時，殺手正費力地把同夥的一隻小腿往碎肉機裡送。飾演身懷六甲女警長瑪姬的法蘭西絲・麥多曼（Frances McDormand）在戲外是喬爾・柯恩的妻子，她以從容鎮定的神態力抗所有不善之徒。瑪姬有孕在身是弱勢女性，兇殘的暴力卻終於屈服於柔弱的母性力量上。片尾瑪姬低聲自語：「為區區小錢殺這麼多人，值得嗎？生命遠比它重要，究竟為了什麼？」這是柯恩兄弟暴力背後的聖母之音，也是他們挑戰暴力並超越暴力的獨特片之處，他們正是美國明尼蘇達這塊冰封大地上一抹暖融。

2000年他們又拍出了《霹靂高手》（O Brother, Where Art Thou?），柯恩兄弟聲稱這部片是改編自荷馬史詩《奧德賽》（Odýsseia），主角之一就叫「尤里西斯」，古希臘特洛伊英雄的漫漫回鄉路，卻被柯恩兄弟改寫成為美國大蕭條時期三個逃犯的亡命之路。他們腳帶鐐銬叮叮噹噹一路狂奔，在漫長的逃亡途中，發現美國已由農業社會被迫進入了混亂的現代社會。預言占卜的盲人、獨眼巨人、蛇魔女誘惑的歌聲、故鄉綺色佳……荷馬史詩中的情節對應出現在30年代的美國，繼喬伊絲的《尤里西斯》後，《奧德賽》有了柯恩兄弟的美國影像版。

一路上的坎坷遭遇終於帶來安詳的結局，他們即將被處以絞刑的時候，「尤里西斯」的祈禱帶來一場救命洪水；發電站積蓄的大水淹沒了追擊者，他們在漫漫大水中走向美好祥和，終於他們看到了盲眼預言者說過的景象：「儘管一路坎坷，但幸運福分緊隨，你們將看到草屋上站著一頭牛。」洪水中的屋頂上果真有一頭安靜的老牛怔怔望著洪水。從《冰雪暴》的漫天大雪到此時的彌望洪水，柯恩兄弟在《巴頓芬克》結尾處暫時掛起的靜止畫幅，終因宗教得到救贖。暴力在優雅的敘述中軟化，冷酷在變體中得到浸潤。

2001年柯恩兄弟執導黑色驚悚喜劇《隱形特務》（The Man Who Wasn't There），以20世紀40年代後期美國加州為背景，敘述主角理髮師面對妻子紅杏出牆，決定強忍怒火利用機會好好勒索妻子的情夫，拓展自己的乾洗業務，該片獲得坎城電影節最佳導演獎。2003年愛情喜劇《真情假愛》（Intolerable Cruelty），敘述一個狡詐多端的律師幫富翁打贏離婚官司，精明的富翁前妻決定向律師展開報復，兩個人相互吸引又相互算計，愛情卻在彼此試探間悄悄萌發。

2004年柯恩兄弟將1950年代經典喜劇翻拍成《師奶殺手》（The Ladykillers），由演技派巨星湯姆·漢克（Tom Hanks）飾演一個表面上風度翩翩的博士，骨子裡卻是不折不口的強盜，帶領一群手下準備洗劫賭場，卻不幸遇上全世界最難纏的女人，整得他們人仰馬翻。儘管該片負評不斷，仍獲得坎城影展評審團獎的肯定。2007年他們拍攝了嶄新風格的時裝西部片

《險路勿近》（No Country for Old Men），改編自美國小說家戈馬克・麥卡錫（Cormac McCarthy）的同名小說，描述1980年代的德州西部，因為邪惡入侵了平靜城鎮引發一場貓捉老鼠的追殺行動，獲得奧斯卡金像獎最佳影片、最佳改編劇本、最佳男配角和最佳導演獎。

2008年他們再度推出喜劇《即刻毀滅》（Burn After Reading），敘述一個健身教練，撿到中央情報局被革職人員的回憶錄，卻發展成出賣國防情報與勒索交易的荒唐情節。柯恩兄弟以誇張情節與表演，嘲諷美國文化的惡質愚蠢，儘管褒貶不一，在眾多好萊塢明星跨刀加持下，票房成績依然亮眼。2009年他們以童年印象為基礎，拍攝了「溫柔而黑暗」的喜劇《正經好人》（A Serious Man），描述一名猶太男子事業與家庭一起走下坡，使他不得不對信仰產生疑問的故事。

2010年他們重新詮釋1969年約翰・韋恩（John Wayne）主演的《大地驚雷》（True Grit），改編自查爾斯・波帝斯（Charles Portis）同名小說的《真實的勇氣》（True Grit），描述14歲少女為報殺父之仇與兩位警官一起進入危機四伏的印地安蠻荒區追捕兇手。2013年他們拍攝傳記電影《醉鄉民謠》（Inside Llewyn Davis），以美國民謠運動重要人物戴夫・范・容克（Dave Van Ronk）為主角，以他逝世後出版的回憶錄《麥克道格爾街的市長》（The Mayor of MacDougal Street）為藍本，講述一個失意民謠歌手的坎坷經歷，該片獲得坎城影展評審團大獎。

柯恩兄弟的敘事充滿高度自覺的反戲劇色彩，荒誕的主題、似是而非的線索都在確鑿的細節上落實，他們一邊質疑、一邊相信，一邊苦笑、一邊敬畏。柯恩兄弟以異軍突起的姿態立足好萊塢和獨立電影間，他們的電影既不是商業產物，也不是曲高和寡的藝術，他們時而荒誕、冷僻間或穿插黑色幽默，時而誇張、瘋狂又不時揉合喜劇的歡樂氛圍，「柯恩兄弟風」在好萊塢自成一個不容小覷的王國。

李安
Ang Lee（1954～）

091

李安（圖片來源：diginmag）

　　奧斯卡最佳外語片獎設立七十多年來，2001年首次頒給華裔導演李安，和這個獎項擦身而過兩次後，終於如願以償以《臥虎藏龍》獲此殊榮，李安也因此成為最具未來價值的傑出導演。在此之前，他還獲得美國影迷投票選出來的「最不容錯過的導演」稱號。

　　1954年10月23日李安生於台灣，1973年進入國立藝專（即今日的國立臺灣藝術大學），1975年製作了一部八釐米短片《星期六下午的懶散》；1978年移民美國，1980年取得伊利諾州立大學戲劇系學士學位，後來繼續深造1984年取得紐約大學電影製作碩士學位。1982年研究所期間他拍攝了一部學生作品《陰涼湖畔》（Shades of the Lake），獲得新聞局金穗獎最佳劇情短片獎，雖是一個小獎項，對李安卻是極大的激勵。1985年他的畢業論文作品《分界線》（Fine Line）是一部43分鐘的劇情片，再度獲得金穗獎最佳導演和最佳影片，並獲得紐約大學沃瑟曼獎最佳導演獎及最佳影片獎，後來也曾在公共電視網及亞美影展上放映。從這些他學生時代的練筆之作，不難窺見他在電影藝術上的才華。

> ▶▶
>
> 「電影就是我的生命，每部電影都幫助我了解自己。」
> ——李安

　　1991年李安自編自導的《推手》是他的「父親三部曲」第一部，描述移

民美國的台灣老人與兒子、兒媳婦間的中西文化衝突，李安處理兩代之間與親情議題的獨特視角廣受矚目，該片獲得新聞局最佳劇本甄選與亞太影展最佳影片獎，同時得到金馬獎九項提名並獲選為柏林影展的「觀摩影片」，可以說是出師告捷。

1993年推出的《囍宴》是「父親三部曲」第二部，仍舊探討儒家傳統遇見西方文化的矛盾衝突，並從理解包容角度涉入同志題材，使可能的悲劇化為喜劇收場，獲得奧斯卡最佳外語片提名與柏林影展金熊獎和金馬獎最佳影片、最佳導演等五項大獎。次年，他執導了三部曲的最後一部《飲食男女》，每個周末等待三位女兒回家吃飯的退休廚師，面臨的家庭問題與兩代衝突。李安運用烹飪哲學將情感與飲食文化結合，兼及時代變遷下的親子代溝與兩性價值觀的更迭，獲得奧斯卡最佳外語片提名，也是坎城影展首部成為開幕影片的台灣電影。

1995年他執導了改編自珍‧奧斯汀（Jane Austen）的同名小說《理性與感性》（Sense and Sensibility），由英國劇作家與女演員艾瑪‧湯普森（Emma Thompson）編寫劇本並擔綱演出，敘述19世紀兩位英國女孩的情愛糾結。李安克服文化差異，不僅拍出了保守年代傳統英國文化矜持固執的氛圍，還兼顧了藝術價值和票房需求，專業影評更得到壓倒性的好評，並獲得1995年英國電影學院獎11項提名與奧斯卡獎七項提名，最後奪下最佳原著改編劇本獎。

1997年拍攝的《冰風暴》（The Ice Storm）以美國60年代新舊社會價值觀衝突對家庭與個人的影響為背景，描繪美國康乃狄克州一個小鎮上幾個中產階級家庭的悲劇，比美國本土導演審視那段歷史的電影出色得多，雖是不折不扣的傑作卻沒有獲得重要獎項，可賀的是票房仍舊讓製片與出資人深表滿意。

1999年他拍攝了《與魔鬼共騎》（Ride With The Devil），以美國南北戰爭時期為背景，場面宏大的戰爭鏡頭和兒女情長的愛情故事，打破以往白描南北戰爭的老舊手法，以幾個年輕人為幸福生活而努力不懈的故事為主軸，但是西方人尤其是美國人，對非白裔者拍攝自己歷史的電影，態度顯然十分保守，這部電影非但沒受到關注票房亦是慘敗。

2000年，李安推出足足準備五年改編自中國小說家王度盧武俠小說系列「鐵鶴五部」第四部《臥虎藏龍》的中國武俠片，從一把寶劍帶出一段恩怨情仇，並穿插江湖俠義與兒女深情，中國武術的博大精深經由李安的詮釋更見浩瀚。雖然有人說《臥虎藏龍》是拍給西方人看的，但在華語市場亦是大滿貫。李安以含蓄緩慢的節奏、精緻細膩的武俠動作及深厚的人文底蘊，充滿「寫意式」的寫實主義，為武俠片開拓了新天地。

這部投資僅僅僅1500萬美元的電影，集結台灣、中國、美國、香港等地的演員與幕後製作人員，共同打造了一個東方的傳奇神話，橫掃全球電影票房，還一舉奪下奧斯卡最佳外語片獎等四項大獎，為投資人足足賺取了五倍的收益。《臥虎藏龍》創下的紀錄，不僅留在人們的記憶中，在世界電影歷史上也寫下了光榮記錄。

2003年，他執導了超級英雄電影《綠巨人浩克》（The Hulk），改編自美國漫畫，融合動畫與漫畫分鏡方式，以象徵性的科幻手法描寫人性與科技的衝突，同時探討李安自來擅長的父子情。2005年，他嘗試拍攝了低成本低姿態的獨立電影《斷背山》（Brokeback Mountain），改編自美國女作家安妮・普露（Annie Proulx）的同名短篇小說，牧場青年與牛仔於1963年相識於懷俄明州的斷背山，兩人發展出革命情誼與親密關係，徹底解放禁錮的同性情感與身體，儘管當時社會不認可同性戀情，依然無法阻擋兩人對幸福生活的嚮往，這段苦樂參半的同性情感，再度見證了永恆不變的愛情力量。

《斷背山》橫掃國際各大獎項，在威尼斯影展奪得金獅獎，在洛杉磯贏得金球獎最佳導演與最佳電影，在加州贏得獨立精神獎的最佳導演與最佳劇情片，並贏得奧斯卡最佳導演、最佳改編劇本與最佳電影配樂等三項大獎，李安成為第一個獲得奧斯卡最佳導演的華人。

2007年，李安重拾東方題材拍攝了《色，戒》（Lust, Caution），改編自華人作家張愛玲的同名短篇小說，描述中國抗戰時期女大學生王佳芝施展美人計，欲刺殺汪精衛身邊的特務頭目易先生，少女情懷卻動了真情助易先生逃過一劫，最後面對了無法承受卻必須承受的悲劇。電影中大膽的性愛鏡

頭，引發色情與藝術界限的爭議，在亞洲掀起一股熱潮，西方的票房不如預期，仍奪下威尼斯影展最佳導演與金馬獎最佳導演等大獎。

2009年他拍攝了《胡士托風波》（Taking Woodstock），當年五月在坎城影展舉行世界首映，根據胡士托音樂節（The Woodstock Music & Art Fair）創辦人艾略特・泰柏（Elliot Tiber）的回憶錄《Taking Woodstock: A True Story of a Riot, a Concert, and a Life》改編而成，帶領人們重返凡事都有無限可能的年代，經歷一次歡樂的時空旅行。

2012年李安執導了3D電影《少年Pi的奇幻漂流》（Life of Pi），改編自加拿大作家楊・馬特爾（Yann Martel）的魔幻現實同名小說，描述一名遭遇船難大難不死的印度少年在海洋漂流期間與一頭令人生畏的孟加拉虎，建立了令人驚奇又意外的關係，同時經歷一段史詩般的冒險與發現之旅。這部在漂流中遇見生命真諦的電影，刷新李安電影的票房紀錄，入選美國《時代》雜誌年度十大佳片以及美國電影協會年度十大佳片，並贏得奧斯卡金像獎最佳導演、攝影、配樂和視覺效果等大獎，是李安繼《斷背山》之後，得到的第二座奧斯卡最佳導演獎的肯定。

這兩年李安正在籌拍拳王阿里的傳記《拳魂》與戰爭諷刺作品《半場無戰事》。站在東方與西方文化的交叉點上，深厚的中國文化蘊底與西方文化薰陶讓李安的電影具有獨特視角和開闊視野，在只有西方電影東移的時代裡，他一次又一次讓東方人的思想精髓打動西方觀眾。李安讓電影藝術和商業操作完美接軌，正在電影路上不斷創造亮點與奇蹟的他，已經贏得影史上千千萬萬個「讚」。

《少年Pi的奇幻漂流》宣傳海報（圖片來源：RawPlus）

艾米爾・庫斯杜力卡

Emir Kusturica（1954～）

092

　　艾米爾・庫斯杜力卡用魔幻般的想像，把笑與淚、美與醜、邪與正等激流飛湍般複雜的情境整合為孤憤的詩情。他的作品總是充滿難解的矛盾衝突，國族、宗教、政治的複雜羈絆，猶如黑鐵般沉重，使荒謬現實更添離奇、失序世界更添瘋狂、奇異夢境更添怪趣，滑稽和悲情、現實與魔幻既撕裂又交融。庫斯杜力卡說：「我在這樣一個國家出生，希望、歡笑和生活歡愉比世上任何地方都更強勁有力，邪惡也是如此，因此你不是行惡，就是受害。」

艾米爾・庫斯杜力卡（圖片來源：Festival Internacional de Cine en Guadalajara）

　　1954年11月24日，庫斯杜力卡生於南斯拉夫的塞拉耶佛，充滿火藥味與複雜宗教的城市歷史，使他對動盪和飄泊格外敏銳。在布拉格表演藝術學院（Academy of Performing Arts in Pragu）就讀期間，他的電影《格爾尼卡》（Guernica）在學生電影節上獲獎。1981年他將南斯拉夫詩人的長詩《你還記得杜莉・貝爾嗎？》（Do You Remember Dolly Bell?）拍成電影，表現60年代初南斯拉夫小家庭如何面對西方搖滾文化的衝擊，影片獲威尼斯影展金獅獎。

> 「每次一開始我都想拍喜劇，但總是不如所願，最後都拍成了悲劇。」
> ——艾米爾・庫斯杜力卡

　　1985年的《爸爸出差時》（When Father Was Away on Business）是由長詩

改編而成，透過孩子的目光，看到人們在政治陰影下的驚恐生活狀態，獲得坎城影展金棕櫚獎。50年代狄托（Josip Broz Tito）政權下的南斯拉夫，一些人被莫名奇妙地派去「出差」，從此再無音信，這種神祕的消失和「人間蒸發」，讓六歲的小男孩馬利卡感到詫異和恐懼，直到有一天，他的爸爸也要「出差」了……。人們在足球、酒精和愛欲間沉醉尋樂，逃避無力扭轉的現實，政治的諷喻和事實的殘酷，構成沈重的作品。

1989年的《流浪者之歌》（Time of the Gypsies）講述吉普賽人的文化、愛情和生活；熱情奔放、愛恨分明、無所拘束地流浪於鄉村與城市之間的吉普賽人，在貧窮而動盪的生活中依然用心構築愛情和夢想。吉普賽聚居區，年輕人佩勒愛上了鄰家姑娘艾絲卻因遭人欺騙誤會了艾絲，當佩勒發現事實真相，艾絲已不在人世，失去一切的佩勒拔槍射殺了仇人，自己也中彈倒在遠去的列車上。熱烈混亂的場景中，命運無情和生命歡歌同台角力，辛酸的人生、絕望的現實、哀傷的曲調、絕美的音樂。主角佩勒歷經生死磨難，回到故鄉的小酒館縱酒狂飲，小店裡的歌手唱道：「媽媽，一列黑色火車在黑色黎明回來了。」

取材自東歐民間音樂的旋律中，展現畫家布勒哲爾（Bruegel Pieter the Elder）、夏卡爾（Marc Chagall）般奇幻瑰麗的影像風格：艾絲難產時瀕死的身軀飄浮在空中，身穿婚紗的新娘徐徐飛過婚宴餐桌……。電影結尾，佩勒被槍擊中，倒在一列遠去的火車上，象徵吉普賽人的宿命：即使是死亡，也是一段遠行流浪。電影中有喧鬧翻天的鼓樂歡慶，有狂歌熱舞的嘶吼喧鬧，但這熱烈場景傳達的卻是深入骨髓的悲傷和淒涼。純真和詩情，藉熱鬧和魔幻而生經現實無奈而滅。這部電影獲得義大利羅塞里尼國際影展大獎，庫斯杜力卡則獲得1989年坎城影展最佳導演獎。

1993年的荒誕喜劇《夢遊亞利桑納》（Arizona Dream）是庫斯杜力卡在美國完成的第一部英文片，講述都市青年艾克斯在神奇誘惑力的牽引下回到故鄉亞利桑納，那夢境般的魔幻現實、人生的悲歡離合、夢想的追尋與失落、愛情的盲目與消逝讓艾克斯經驗到成長的代價，一如電影中愛斯基摩人

說的：「成長就像湖裡的比目魚，必須犧牲一邊眼睛換得成熟。」庫斯杜力卡跨越夢與現實的界線，讓喜劇風格和超現實氣氛貫穿全片，嘗試講述南斯拉夫以外的故事，不變的主題仍是人與土地的不可分割的關係。

黑色史詩電影《地下社會》（Podzemlje），獲得1995年坎城影展金棕櫚獎。這部電影是南斯拉夫1941年到1995年半世紀的歷史，從德國法西斯占領時期到狄托時代，再到南斯拉夫共和國解體的90年代，馬可、黑仔、娜塔莉、伊凡、動物園裡的黑猩猩宋妮……瘋狂的人們活在瘋狂的土地上，他們狂歡濫飲、遊戲人生。在發瘋與勇敢、欺騙與忠誠、情欲與事業、人與動物交織的變奏中，黑潮洶湧、濁浪排空。在瘋狂的音樂〈莉莉瑪蓮〉（Lili Marleen，一首在二次大戰兩方陣營中廣為流傳的德語歌曲）中纏繞糾葛，歷史車輪滾滾向前……。

馬可為了得到娜塔莉撒了一個漫天大謊，觀眾則在庫斯杜力卡更大、更清醒、更瘋狂的謊言中，看到土地的辛酸無奈及無奈背後的慘笑。電影中反覆出現的經典對白是馬可對娜塔莉起誓：「哦，我從不撒謊！」娜塔莉陶醉又傷心地嫵媚回答：「哦，親愛的，你撒謊撒得多麼漂亮！」

無恥與正義交織、謊言與愛情膠合、荒誕與現實交錯、感動與絕望融合……。對人性冷峻的不信任和不信任中的狂歡沉醉，以及對現實極度缺乏安全感，一刻也不停歇的狂亂節奏，向人們傳達著來自一塊飽受蹂躪土地的孤憤。這是在沉重血腥的現實面前，翩然起舞的黑天鵝之歌，奇蹟、荒誕和瘋狂演出，只為暫時逃離無望的現實。馬可、黑仔、娜塔莉三個主角無視道德，唯有順水推舟見風使舵才能在不同世道如魚得水。

當現實變成流氓頭子時，個人只有盲目同流才能苟活，庫斯杜力卡說：「我們斯拉夫人不需要道德。」飾演馬可的南斯拉夫演員米基‧馬諾洛維克（Miki Manojlovic）說：「我所演的這個角色，描繪了一個涵蓋巴爾幹半島全部歷史的混合體，一個集美麗、邪惡與毀滅於一體的混合物；描繪了近半個世紀，不，還不止這些，我是在描繪我們自己的靈魂。」

　　庫斯杜力卡的電影中，每每存在一個觀察者，他們默默見證一切：看到恐懼步步逼近，看到人和動物一起狂奔……。在《你還記得杜莉・貝爾嗎？》和《爸爸出差時》裡是目光清純的孩子；在《地下社會》中是始終和黑猩猩在一起的結巴伊凡。伊凡從瘋人院出來遇上了軍車，司機問道：「你去哪裡？」，伊凡認真回答：「南斯拉夫」司機大笑地說：「地球上已經沒有南斯拉夫了！」伊凡呆滯的目光，是詩人庫斯杜力卡的鄉愁。

　　《地下社會》結尾處，結巴伊凡突然正色面向鏡頭，彷彿詩哲從混沌中脫身清醒：「感謝陽光給予我們糧食，感謝土地給予我們記憶，讓我們有高大的煙囪讓鸛鳥做巢，讓我們有寬闊的門窗招呼客人，讓我們對孩子們講起：從前，有一個國家——叫做南斯拉夫……」土地轟然與大陸分離，飄在水中的樂土上，人們載歌載舞，飄向遠方……寬恕與救贖的光輝，在歇斯底里之後降臨。

　　1998年庫斯杜力卡又以吉普賽人為題材，拍攝了《黑貓，白貓》（Black Cat, White Cat），試圖呈現吉普賽人歡愉又憂鬱的獨特氣質，他說：「我想表達對所有自然事物的熱情和仰慕，現在我重返生活，關注日常的色彩與光影，摒棄了所謂拍攝策略。吉普賽人懂得享受愛情，崇拜日常生活的每個瞬間，他們的激情與活力在整部影片中迸發。」這部電影讓庫斯杜力卡捧得威尼斯銀獅獎，當影片在連綿節奏中以「Happy End」字幕結束，參與影展的觀眾更以持續20分鐘的熱烈掌聲表示敬意。

　　2000年庫斯杜力卡和法國女星茱麗葉・畢諾許（Juliette Binoche）合演《雪地裡的情人》（The Widow of Saint-Pierre）是一個死刑犯生死回轉的曲折經歷。法國導演帕特利斯勒孔特（Patrice Leconte）僅憑庫斯杜力卡的一張照片，便拍板決定邀請他演出。第一次當演員的庫斯杜力卡說：「歷經犯罪到處決的過程，死刑犯可能已經變成另一個人，這是我一向感興趣的主題，也許有一天我也會以這種主題拍一部電影。」庫斯杜力卡對於自己民族赤裸呈現，引起一些人的不滿，毀譽幾乎旗鼓相當，有些勢力還試圖對他進行人身迫害。重重壓力之下他被迫遠離家鄉漂泊巴黎。離開南斯拉夫的庫斯杜力

卡，也許已經變成「另外一個人」。

2001年，他拍攝了紀錄片《巴爾幹龐克》（Super 8 Stories），記錄對象是他擔任吉他手的無煙地帶樂團（No Smoking Orchestra），影片從2000年樂隊瘋狂成功的歐洲巡迴演出開始，穿插演唱會、樂手訪談、樂團排練與後台閒談的鏡頭，敘述了樂團的心路歷程、樂手的成長故事，他們追尋南斯拉夫的音樂根源，嘗試建構屬於自己的音樂風格，融合了巴爾幹的狂野、瘋顛、悲苦與喜悅，形成一股獨特的搖滾勢力。

2004年，在塞爾維亞搭建整個木頭村（Drvengrad）拍攝而成的《生命是個奇蹟》（Life Is A Miracle），以塞爾維亞和波士尼亞戰爭為背景，透過一段塞爾維亞人與回教徒在戰火中萌芽的愛情，描述戰爭造成人與人間的仇恨、無奈與離散，宛如戰爭版的「羅密歐與茱麗葉」。庫斯杜力卡以充滿戲劇張力的誇張情節、荒謬可笑的人物行徑、酣暢繽紛的場面調度，在嬉笑荒誕間動見歷史悲情，在奇幻異想間尋找困境出路，流露了豐沛無比的生命力。

2007年他拍攝了充滿超現實元素的《請對我承諾》（Promise Me This），描述為了一圓爺爺心願的村莊少年，把牛帶到城市賣掉，回程還要帶回一個新娘，以延續家族血脈。庫斯杜力卡以一貫的諷喻風格，在無厘頭的歡樂劇情中夾雜對人性的戲謔諷刺，誇張而認真的主配角們，一個個堅守「承諾」的道德價值，笑料百出的電影因而多了些人性光輝。

2008年以世紀球王頭號粉絲自居的庫斯杜力卡拍攝紀錄片《馬拉度納：庫斯杜力卡球迷日記》（Maradona by Kusturica），紀錄馬拉度納的內心世界，馬拉度納曾公開表示：「只有庫斯杜力卡的電影才是我的電影。唯有他能穿透我心，捕捉到我真實的人生歷程，無論是光榮的時刻，或是衰敗的片段。」

庫斯杜力卡擅長以奇異的影像、荒誕的劇情，帶領人們從魔幻裡窺見真實，他那充滿預言與童話元素的電影，可以說是一種理想的投射，或許唯有在自己創造的電影桃花源中，才能稍稍遠離國家分裂的苦悶夢魘。

湯姆・漢克
Tom Hanks（1955～　）

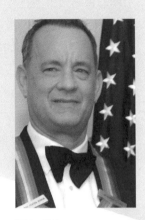

湯姆・漢克

　　選擇了湯姆・漢克，意味著另一個湯姆——湯姆・克魯斯在本書中落選。或許湯姆・漢克遠不如湯姆・克魯斯英俊，又比湯姆・克魯斯憨厚，他卻擁有真正美國人的色彩與特質，他舉手投足都是戲的深刻演技，更令人印象深刻、難以忘懷。換句話說，湯姆・漢克似乎比湯姆・克魯斯更能代表20世紀的美國人。

　　童年時代的湯姆・漢克，經常跟著擔任廚師的父親到處奔波，高中時代他開始在學校的戲劇社中演出。1978年大學只念了一半便輟學全心投入演藝事業，隨即與大學同學珊曼莎・路易斯（Samantha Lewes）結婚，直到1987年離婚；1988年和參與《志願者》（Volunteers，1985）演出相識同為演員的麗塔・威爾森（Rita Wilson）結為連理。

　　1979年湯姆・漢克正式踏入電影世界，在《他知道你孤獨》（He Knows You're Alone，1980）中獲得一個小配角，之後曾在電視影集與連續劇中演出。直到1984年在奇幻愛情喜

> ▶▶
> 「如果在這世界上非有個職業不可，做個高身價的電影明星還不錯。」
> ——湯姆・漢克

劇《美人魚》（Splash）才以精湛演技展露頭角，他扮演一個與美人魚談戀愛的傻小子，他喜感十足的演出風格令人發噱和同情。之後他又接連拍了喜

劇片《光棍俱樂部》（Bachelor Party，1984）、《穿一隻紅鞋的男人》（The Man with One Red Shoe，1985）、《對頭冤家》（Nothing in Common，1986）、《錢坑》（The Money Pit，1986）等，才逐漸成為觀眾心目中演技可期的喜劇明星。

1988年他在《飛進未來》（Big）扮演一個許願變成大人的13歲男孩，隔天果然變成一個35歲的男人，在毫無心理準備的情況下必須面對成年人的世界，為了養活自己進入玩具公司工作，由於個性天真開朗又童心未泯，成功幫助公司走出困境也漸漸習慣了大人的生活，最後他再度許願回到純真無憂的童年。這部電影滿足了小孩對成人世界的好奇，也滿足了成人對返回童真的渴望，還將已闖出了點名號的湯姆‧漢克送進了好萊塢巨星的行列，入圍奧斯卡最佳男主角提名。

90年代以後，他的演技有了很大的轉變，朝著演技派發展的野心也日趨成熟，1990年的《走夜路的男人》（The Bonfire of the Vanities）、1992年的《紅粉聯盟》（A League of Their Own）、1993年的《西雅圖夜未眠》（Sleepless in Seattle），分別擔任不同性格的主角，在《西雅圖夜未眠》中雖然主人翁性情樂觀頗具喜劇色彩，他真情流露的成熟演技依然讓許多觀眾隨之落淚為他動容，甚至成為很多女粉絲心目中的「Mr. Right」。

同年年他在探討愛滋病患人權的《費城》（Philadelphia）中扮演了一個飽受愛滋病折磨的同性戀律師，憑著堅強的毅力與捍衛尊嚴的鬥志，為自己打贏了一場工作權的官司。他以精湛的演技細膩刻畫人物內心轉折，成功鼓舞現實生活中的愛滋病患，並獲得了奧斯卡及金球獎雙料最佳男主角獎。

1994年他又挑戰全新的角色，在《阿甘正傳》（Forrest Gump）中扮演智商只有75、有點憨傻的阿甘，憑著堅強毅力、誠實忠厚，成為家喻戶曉的傳奇人物。湯姆‧漢克以素來的喜感和憨厚特質，成功詮釋這個角色表現令人激賞，他再次登上奧斯卡影帝寶座，成為第一位連續兩屆獲得奧斯卡最佳男主角獎的演員。

《搶救雷恩大兵》劇照

1995年他演出太空史詩片《阿波羅13號》（Apollo 13），描述美國一次失敗的太空探索任務，幾個太空人突破種種困難重返地球，表現人類追求生存與探索未來的勇氣，扣人心弦創下了五億美元的超級票房記錄。1998年他在史蒂芬‧史匹柏執導的《搶救雷恩大兵》中飾演主角米勒上尉，奉命帶領一個戰鬥小組前往二戰前線拯救大兵雷恩。這部電影其實是美國主流意識形態的產物，是美國政府的絕佳宣傳片，只是被巧妙包裝成賺人熱淚的戰爭救援故事，湯姆‧漢克內斂的演技無疑為這部影片增色不少。

1999年他在《綠色奇蹟》（The Green Mile）中扮演看守死牢的獄警保羅。某天關進一個身材魁武的黑人死囚約翰，朝夕相處後保羅發現這個高大黑人性情純真溫和，還是個懷有特異能力的善良之人，不禁懷疑他是否真的犯下殺人案。湯姆‧漢克以沉穩的演技成功詮釋外表冷酷、內心溫暖的獄警角，是一部反思美國黑人和白人對立的感人之作。

2000年他主演了災難劇情片現代魯賓遜的故事《浩劫重生》（Cast Away），一個美國聯邦快遞公司的主管，意外墜機流落到與世隔絕的荒島，一個人伴著排球在無人孤島生活了四年，歷經千辛萬苦重新回到真實社會卻早已人事全非，然而危機就是轉機，嶄新的旅程即將開始。湯姆‧漢克主導約全片三分之二的獨角戲，票房勢如破竹他也奪下當年的金球獎戲劇類最佳男主角獎。

　　2002年他在犯罪驚悚片《非法正義》（Road To Perdition）中飾演一名讓人聞之色變的職業殺手，妻小慘遭黑道殺害，帶著倖存的長子走上復仇之路。有別於以往溫暖陽光的形象，湯姆‧漢克以強勁的憤怒與渲染力，傳達出深沉的孤寂與無奈，不僅票房成績亮麗也獲得影評高度讚譽。同年他在史蒂芬‧史匹柏執導的《神鬼交鋒》（Catch Me If You Can）裡詮釋一位對天才詐欺犯循循善誘的警探。

　　2004年他在柯恩兄弟執導的《快閃殺手》裡扮演一位看似紳士的犯罪集團首腦；在史蒂芬‧史匹柏執導的《航站情緣》（The Terminal）裡詮釋一位不幸滯留美國機場的東歐人；在勞勃‧辛密克斯（Robert Zemeckis）執導的《北極特快車》（The Polar Express）中一人分飾爸爸、列車長等五個角色，展開一場奇幻的北極冒險之旅。不論哪種角色或配音，湯姆‧漢克都信手捻來，連聲音表情都讓人嘖嘖稱奇。

　　2006年在改編自丹‧布朗（Dan Brown）同名暢銷小說的《達文西密碼》（The da Vinci Code）裡飾演美國宗教符號學教授羅伯‧蘭登，協助調查一宗謀殺案卻意外解開一個千年謎團。2009年同樣改編自丹‧布朗同名小說的《天使與魔鬼》（Angels & Demons）裡，再度飾演羅伯‧蘭登，在梵蒂岡經歷一場信仰、宗教與科學的戰爭，深刻詮釋羅伯‧蘭登努力求新知與理性的一面。

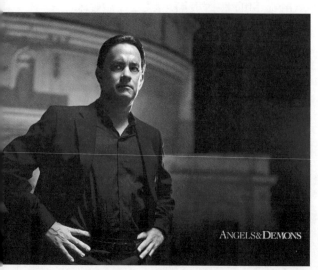

湯姆‧漢克在《天使與魔鬼》中飾演的羅伯‧蘭登教授（圖片來源：chirinecarlao）

2008年在諷刺喜劇《超級魔幻師》（The Great Buck Howard）裡與兒子柯林・漢克（Colin Hanks）攜手演出，飾演一位蠻橫的父親。2011年在自編自導的浪漫喜劇《愛情速可達》（Larry Crowne）裡詮釋一個失意男子遇上一個對生活失去熱情的女子，交織出一段深刻戀情。2012年在科幻史詩電影《雲圖》（Cloud Atlas）裡穿越時空跨越種族，詮釋六個獨立卻又環環相扣的故事。

2013年在改編自真人真事的犯罪劇情片《怒海劫》（Captain Phillips）裡飾演遭索馬利亞海盜綁架的理察・菲利浦船長，湯姆・漢克以無懈可擊、絲絲入扣的演技融入角色，精彩演繹與海盜幹旋的過程及劫後餘生的複雜情緒。2013年在《大夢想家》（Saving Mr. Banks）裡飾演華特・迪士尼（Walt Disney），描述當年迪士尼將經典作品《歡樂滿人間》（Mary Poppins）搬上大螢幕的辛苦歷程。2015年湯姆・漢克四度與史蒂芬・史匹柏合作，在柯恩兄弟改編冷戰時期美國律師詹姆斯・多諾萬（James Donovan）真人真事的《間諜橋》（Bridge of Spies）裡，扮演靈魂人物詹姆斯・多諾萬。

1988年以來湯姆・漢克一直是票房保證，2006年還以「連續推出最多部北美票房收入突破一億美元的影星」風光名列金氏世界紀錄。無庸置疑的是，他所塑造的阿甘、同性戀律師、米勒上尉、太空人、獄警、現代魯賓遜、符號學家、船長等等銀幕形象，已經使他成為當代最傑出的演員。

2001年，45歲的湯姆・漢克獲得美國電影學院頒發的終身成就獎，表彰他對電影事業的傑出貢獻，是美國電影學院30週年終身成就獎的最年輕得主，負責評選這項大獎的美國電影學會理事會主席霍華德・斯金格（Howard Stringer）讚揚湯姆・漢克是「新一代美國電影明星的表率」。

傳統上多半認定導演是電影的絕對至高點，其實傑出的演員才能創造電影神話；湯姆・漢克的面孔，儼然是當代電影的化身，角色轉換間他馬不停蹄地預約更具挑戰性與爆發點的未來，「湯姆・漢克要超越湯姆・漢克」是他始終如一的標竿。

094

拉斯・馮・提爾
Lars von Trier（1956～）

拉斯・馮・提爾

　　「我害怕生活中的一切，除了拍電影。」家庭背景複雜以致成年後對諸多事物充滿恐懼的拉斯・馮・提爾是當代最富原創性的導演之一，作品風格詭譎之外兼具實驗性，邪惡深沉是他電影的一貫基調。這位生於丹麥的導演，1979年進入丹麥國家電影學校（National Film School of Denmark），1983年畢業後開始拍攝奠定他影壇地位的驚悚系列「歐洲三部曲」。

　　1984年首部曲《犯罪份子》（Element of Crime）一反歐洲所崇尚的自然主義，以令人瞠目結舌的電影語言與影像風格拍出電影史上最冷異的黑色電影，獲得了坎城影展技術獎；1987年二部曲《瘟疫》（Epidemic）借紀錄片拍攝手法，行解構電影之實，虛構電影與真實紀錄片既交錯又環環相扣，令觀眾陷入歇斯底里的夢魘；1991年最後一部《歐洲特快車》（Europa），以令人讚嘆的實驗性手法及幽黯奇

「電影像鞋裡的石子，雖然磨腳卻可以使你的腳不麻木。」
　　　　　　——拉斯・馮・提爾

幻的氛圍，對美國和歐洲展開強力批判，全片以黑白為主穿插彩色畫面，入圍1991年坎城影展金棕櫚獎，最後獲得評審團獎等三項大獎。

1995年他和丹麥導演湯瑪斯・凡提柏格（Thomas Vinterberg）、克里斯汀・萊文（Kristian Levring）、索倫・克拉雅布克森（Søren Kragh-Jacobsen）共同簽署「逗馬宣言」（Dogme 95），企圖還原電影藝術的本質，側重故事的情節發展，不以技術取勝。這個宣言一開始還被當成笑話，現在已然成為電影新浪潮的重要信條。

「逗馬宣言」是一種明明白白的規則、一種純潔的誓約，讓電影以原始姿態回歸到它在1960年的模樣。電影快死了，因為它太過倚重甚且濫用技巧包裝。當愚弄觀眾成為生產者的終極目標時，電影人應該為此自豪嗎？這就是電影誕生100年所帶給我們的嗎？從來沒有過的情況出現了，虛假和膚淺得到全面讚揚，導致電影呈現前所未有的貧瘠。」拉斯・馮・提爾和志同道合的導演們，在電影界投下了「電影十誡」或稱「純潔的誓言」這枚震撼彈：

1. 必須實地實景拍攝，不可以搭佈景和使用道具。如果必須使用道具，則必須選擇這個道具會出現的地方拍攝。

2. 影像和聲音不能分開錄製，不可以加入額外的音響效果，除非拍攝時音樂正在播放。

3. 必須採用手持攝影，晃動是被允許的。

4. 必須使用彩色。不能製造特殊的燈光效果，如果現場太暗、曝光不足，可以在攝影機上加補光燈。

5. 不可以使用任何濾鏡。

6. 不可以有膚淺、虛假的場面，如謀殺等。

7. 故事必須發生在現代的環境，不可以有時空上的錯置。

8. 不可以拍攝類型電影。

9. 電影規格必須是3.5釐米。

10. 導演不可以署名，名字不可以出現在片頭和片尾。

「逗馬宣言」完全反對電影技術主義，他認為在好萊塢技術至上的洪流中，電影藝術已經變成白癡藝術亡。觀看好萊塢的電影，任何人都可以輕易推斷後續情節發展，「這個宣言是電影藝術家為了反對電影白癡化所做的努力，希望帶領當代電影走出一片新天地」。

拉斯・馮・提爾提倡「純潔的誓言」，是為了「挽救瀕臨死亡的電影藝術，找回電影失去的純真」。他認為今日電影已經被過多的包裝手段傷害，掩蓋了電影的原始元素：故事和角色。他聲稱按照「逗馬宣言」拍攝的電影經過確認，即頒發「認證書」。

1995年母親病逝前告訴他，撫養他長大的不是他的親生父親，後來他找到了親生父親卻被拒於千里之外，頓失身分認同的拉斯・馮・提爾開始拍攝以極端方式表現愛與犧牲的「良心三部曲」，奠定了影壇大師的地位。

1996年首部曲《破浪而出》（Breaking the Waves）探討因愛而導致的人類困境及由此受到的罪與罰，儘管沒有完全遵守「電影十誡」拍攝規則，仍是一部少見的傑作；1998年二部曲《白癡》（The Idiot）完全依照「逗馬宣言」的規則拍攝，他只花了四天時間撰寫劇本，並用手提攝影機拍了六個星期就完成，描繪偽裝成智力障礙的年輕人，四處騙吃騙喝之後，如何面對迎面而來的各種壓力，探討「所謂自由及自由的界定」。

業界原本將「逗馬宣言」看作是個笑柄，因為一切規則無疑是自縛手腳，當拉斯・馮・提爾導演的《破浪》和《白癡》在坎城影展屢獲大獎後，「逗馬宣言」開始受到重視，義大利電影導演貝托魯奇甚至說：「這簡直就是電影的明天。」

2000年拉斯・馮・提爾完成了《在黑暗中漫舞》（Dancer in the Dark），是「良心三部曲」最終曲，講述一個從捷克移民美國的單親母親，努力積蓄薪水以治療兒子即將失明的雙眼，在歌舞陪伴下勇敢面對窘迫的生活，卻意外失手殺了偷竊她辛苦積蓄身為員警的鄰居，就此跌入更黑的深淵。這部電影可說是歌舞片的復活，它以一個東歐赴美移民的悲劇解構了美國神話，獲得坎城影展金棕櫚獎及多個國際影展大獎，似乎也證明了「逗馬宣言」的存在價值。

2003開始他接連執導「新命運三部曲」的首部曲《厄夜變奏曲》（Dogville）與二部曲《命運變奏曲》（Manderlay，2005），以實驗性十足的拍攝風格，對美國社會與人性進行批判。拉斯‧馮‧提爾希望「新命運三部曲」能成為媲美「教父」的經典電影，然而原本規劃可能以喜劇收尾的最終曲《華府變奏曲》（Washington），卻遲遲未見開拍。

2006年他一改晦澀風格，在實驗性喜劇《老闆我最大》（The Boss of It All）裡以荒謬、諷刺的手法、簡潔明亮的畫面，諷喻職場怪現象。拉斯‧馮‧提爾大膽嘗試將主控權交給電腦，透過電腦與攝影機的連結，隨機選取拍攝角度和錄音方向，產生不規則、重複、中斷等不可預料的效果，相當程度呼應了劇情的不合理與荒謬性。

2009他推出了備受爭議的《撒旦的情與慾》（Antichrist），描述一對痛失兒子的夫妻，避居山林卻無法抵擋自然中的惡劣情勢，邪惡終究戰勝了一切。他以糾結而灰暗的影像、白光與綠光打造的冷冽色調，反映出女主角內心的悲傷和恐懼，以及父權為主導的家庭結構逐步崩解。曾受憂鬱症纏身的拉斯‧馮‧提爾透過這部電影進行自我療癒，討論內心難以名狀的混亂危機，並展現自己對黑暗世界的極致想像。

2011年拉斯‧馮‧提爾以末日為題的科幻片《驚悚末日》（Melancholia），描述一對個性迥異的姐妹在末日來臨前如何面對生命的終點。電影以如歌的浪漫與詩意及行星可能撞地球兩種極端情境切割人們對現實的美好想像與無法掌控的恐懼，兼及探討抑鬱症與世界末日。2013年他推出情慾作品《性愛成癮的女人》（Nymphomaniac）上、下兩集，與《撒旦的情與慾》和《驚悚末日》合稱「抑鬱三部曲」，藉由主角大相逕庭的人生歷程，展開對性議題的思辯。

一部電影完全實現「逗馬宣言」是相當困難的，即使是《在黑暗中漫舞》也沒有完全按照電影十誡拍攝。「逗馬宣言」裡存在一個矛盾：完全遵循「電影十誡」的產物不也成為新的類型電影嗎？這可能是拉斯‧馮‧提爾都無法回答的問題。換個開闊的角度思考，拉斯‧馮‧提爾與他的夥伴們曾經提出並落實的電影十誡，無非是為電影走入新天地播下的善美種子。

王家衛
Kar-Wai Wong（1958～）

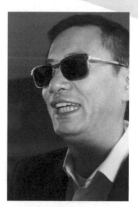

王家衛（圖片來源：Karen Seto／司徒嘉蘭）

　　1958年7月17日，王家衛出生於上海，五歲時隨家人前往香港。他對文學極感興趣，中國的魯迅、施蟄存、穆時英，法國的巴爾札克（Honoré de Balzac），日本的村上春樹（むらかみはるき）與川端康成（かわばた やすなり），阿根廷的馬努葉・普易（Manuel Puig）等作家的作品，伴他度過少年時光，領略文學甘列醇美。

　　1980年他放棄修學兩年的香港理工學院美術設計系，進入香港電視廣播有限公司第一期編導訓練班，著名媒體人甘國亮發掘他深厚的文學根底，邀約參與創作，王家衛一路與戲劇及電影結緣至今。

▶▶

> 「電影世界只有一種語言，就是以心傳心。」
> ──王家衛

　　1983年至1987年間他在編劇上的才華開枝散葉並綻放出一朵朵小花，《彩雲曲》、《空心大少爺》、《伊人再見》、《最後勝利》、《義蓋雲天》、《江湖龍虎鬥》、《猛鬼差館》等電影劇本都是他的作品，譚家明導演的《最後勝利》曾獲第七屆香港電影金像獎最佳編劇獎提名；《義蓋雲天》、《江湖龍虎鬥》、《猛鬼差館》三部影片，王家衛還親自擔任監製。

　　1988年已故香港影人鄧光榮資助王家衛開拍他的第一部電影《旺角卡門》，根據一則新聞報導改編而成，描寫兩個少年受黑幫指使殺人的案件，對電影懷抱熱情的王家衛一出手就搏得眾人喝采，他啟用剛剛在電影界嶄露頭角的劉德華、張學友和張曼玉出任主角，獲得第八屆香港電影金像獎最佳美術指導獎，並被香港影評人選為1988年「十大華語片」之一，。

《春光乍現》的男主角張國榮（左）與梁朝偉（右）。（圖片來源：Caspy2003）

　　為了拍出電影的厚度與濃醇，王家衛與古惑仔結為朋友，深入瞭解他們的生活。透過這部電影讓局外人看到黑幫人物身為「人」的酸甜苦辣；看到了他們對生命無法掌握的黯然。王家衛對於愛情的探索也由此片開始，「因為我很瞭解自己，我不能對你承諾什麼」的無奈表白，是他給美麗愛情潑的第一盆冷水，「王氏風格」也由此起步。

　　1990年王家衛捧出《阿飛正傳》，這部費時兩年、耗資近三千萬港幣的電影，奪下第28屆金馬獎包括最佳導演在內的六項大獎、第十屆香港電影金像獎五項大獎及第36屆亞太影展四項大獎，被列為1990年「十大華語片」之一。

　　全片以人物心理、情緒的起伏連綴承接：一個孤兒受縛於身世之謎與養母互相折磨，成為自我放逐的情場浪子；儘管前往異鄉尋找到親生母親，母親卻不願意承認，最後命喪異鄉。其實，阿飛尋找生母的過程，正是回歸前香港人對歷史的追溯，對根、對親情、對生命的探尋歷程，片中60年代迷失茫然的年輕一代，影射香港人面對即將回歸的焦慮與困惑——對過去無法定位、對未來無所適從。

　　阿飛彷彿拼命向前別無選擇的時間，他不願被束縛、不願承擔責任，兩個愛她的女人終被拒於千里之外，他像無根漂泊的極樂鳥，生命隨落地而終結。女人的依賴成為束縛，女人的溫柔成為罪過，阿飛因為極度缺乏愛而失去了愛的能力。這是王家衛關於愛情的又一偈語，他運用「間離效果」，以

優美、迷幻、懷舊的構圖隔開電影與觀眾的心理距離,在這個空間裡觀眾可以冷靜地思考,是王家衛奠定個人風格的優美之作,票房卻未如預期。

四年後,王家衛憑《重慶森林》再次捧走了第31屆金馬獎和第14屆香港金像獎的眾多獎項,並登上1994年的「十大華語片」。這部電影以最簡單的工具、最自然的實景與燈光,以及近似紀錄片和音樂錄影帶的拍攝手法,由「重慶大廈」和「午夜特快」兩個感性小品組成,二者間看似獨立又微妙聯繫,故事輕快有趣、節奏起伏跳躍,使得人們願意相信孤獨、失落只是暫時,輕鬆、快樂的未來正在等待著他們。雖然人人都困於自己的感情世界都有溝通理解的困惑,但未知的將來或許是一張笑臉,王家衛讓人們稍稍鬆了口氣,恢復對世間情的期待與信心。

1994年王家衛又推出一部打破傳統武俠模式的《東邪西毒》,愛情受挫後每個人都設法逃避,唯有洪七公坦誠面對自我與人生:「不想被人拒絕的

《一代宗師》宣傳海報(圖片來源:Wolf Gang)

最好方法,便是先拒絕別人」、「你知道喝酒跟喝水的分別嗎?酒,越喝越暖;水,越喝越寒」,成了許多人感情受挫後的解藥。這部電影與《重慶森林》幾乎橫掃1994年金馬獎、香港金像獎等眾多獎項,王家衛成為當年港臺影壇的大贏家。

1995年的《墮落天使》本是《重慶森林》的第三個故事,受限於篇幅才獨立拍成一部電影。承襲王家衛的一貫風格,每一個畫面都讓人覺得有什麼特殊含義,每一段對白都得細細回味。這部電影中五個年輕男女獨處時像孩子般,同時

拒絕與人溝通，反映香港都會人際關係的疏離。故事發生在雨夜，黑白與彩色影像交錯、粗微粒顯影效果、畫面切割及超廣角鏡頭拍攝等技巧大量使用，微妙傳達人與人若即若離的情緒，年輕人對前途的憂慮與希望交互摻雜，香甜中帶有苦澀、期盼中帶有惆悵。父子親情的描摹又暖融中讓人鼻酸，這段溫馨故事在觀眾心頭上呵了一口熱氣。《墮落天使》毫不客氣地拿下許多大獎，包括第一屆由香港影評人協會主辦的香港電影金紫荊獎最佳攝影、最佳創意、最佳女配角獎及1995年加拿大多倫多影展城市媒體獎第三名。

1997年香港回歸前夕，王家衛在阿根廷首都布宜諾斯艾利斯拍攝了男人間愛情為主軸的《春光乍現》。冷暖色調交替暗喻愛情的波瀾起伏，賭氣、爭吵、猜忌後無數次「重新開始」，與異性間的愛情沒什麼不同，主角夢想一種相濡以沫的愛情，哪怕是「發著高燒、裹著毯子為愛人作飯」也覺得快樂充實，為了愛，哪怕是一連串的追尋、失落、再追尋⋯⋯。影評人認為該片展現了香港人在過度時期尋找歷史、文化、身分定位的整體心態；這部電影獲得第50屆坎城影展最佳導演獎。

2000年的《花樣年華》以1962年的香港為背景，奢華掩飾著空虛，熱情的背後是世故。一個有婦之夫和一個有夫之婦分別遭到背叛後，產生了壓抑又止乎禮的情愫，曖昧感傷的煙霧中一段若有似無的愛情隨風而至，「我們不會跟他們一樣的」，單薄自虐式的報復，宣判愛情的死刑。或許，花兒就盛開在那一瞬？

經過五年斷斷續續的拍攝，2004年王家衛推出了《2046》，被認為是《花樣年華》及《阿飛正傳》的續集。故事描述一個回到香港的作家，因緣際會搬進東方酒店的2047號房，開始動筆撰寫一部名為《2046》的小說，重新面對內心塵封已久的過去。王家衛式的符號與劇情，難解卻又讓人捨不得放下，入圍坎城影展正式競賽片。同年，王家衛受義大利導演安東尼奧尼之邀，與史蒂芬・史匹柏合拍三段式情慾電影《愛神》（Eros）中的《手》（Hand），以年輕裁縫與當紅交際花的愛與欲，拍出肌理豐富、情感澎湃卻又令人心痛的情欲電影。

　　2013年王家衛再推武俠傳奇《一代宗師》，以唯美的影像、詩般的對白，透過詠春拳大師葉問的人生故事，讓人們重新看到中國傳統武術的價值。這部電影囊括了香港金像獎的最佳導演、最佳電影等12個獎項，成為有史以來最大贏家。2014年他重新剪輯再推出更明快的《一代宗師3D》，以在北美上映的版本為基礎進行大幅調整，比原版更緊湊明快，讓人彷彿步入民國初年的武林世界。

　　有人盛讚王家衛的電影是行雲流水的中國畫；也有人批評他的電影是提不起來的豆腐渣，但有一點可以肯定：這位被稱為香港「後新電影」的代表人物，透過影像呈現現實深掘人性，就算是數年磨一劍，也永保新鮮，不過賞味期。

提姆・波頓
Tim Burton（1959～ ）

提姆・波頓是個巫師般的美國電影導演，活躍於當代的影片創造者中，沒有哪一個人像提姆・波頓那樣，擅長以古怪離奇的黑色影像風格講故事。他以獨特荒誕的想像力征服人們，為電影挹注一股既新鮮又引人入勝的活力。

21世紀的好萊塢，保持「作家電影」獨特的創造力和個性愈發困難，因為出資人對「曲高和寡」的賠錢電影早已失去耐心與信心，「作家電影」也幾乎成

提姆・波頓（圖片來源：Gage Skidmore）

為好萊塢的笑柄。提姆・波頓就是少數既能保有自己鮮明的創造力又能賺回大把鈔票的奇人之一。

1959年，提姆・波頓生於有「世界媒體之都」稱號的加州柏本克（Burbank），童年生活的地方距離好萊塢

「每個人心中都有個悲慘的自己。」
——提姆・波頓

幾個大製片廠很近，這也許是他後來走向影視業的一個決定性因素。17歲，他進入加州藝術學院學習迪士尼的動畫繪畫技術；當時，迪士尼的動畫師大都從這個學院招募，不久後波頓也成為迪士尼的動畫繪畫師，1979年參與動畫片《狐狸與獵狗》（The Fox and the Hound）的繪製。他非常不喜歡刻板僵硬與生產線般的動畫繪製工作，但當時似乎別無選擇，他不得不如此工作了整整十年。這期間他打下十分堅實的繪畫基礎，獨立完成一些影片的人物造

《狐狸與獵狗》電影原聲帶光碟封面（圖片來源：Carol VanHook）

型和各種細節，這也是他奇思妙想的萌芽階段，後來他影片裡的一些人物造型，在當時他為動畫片設計的草圖中，都可以找到原始的設計圖樣。

　　細數他的作品：《陰間大法師》（Beetlejuice，1988）、《蝙蝠俠》（Batman，1989）、《剪刀手愛德華》（Edward Scissorhands，1990）、《蝙蝠俠大顯神威》（Batman Returns，1992）、《耶誕夜驚魂》（The Nightmare Before Christmas，1993）、《艾德‧伍德》（Ed Wood，1994）、《星戰毀滅者》（Mars Attacks，1996）、《斷頭谷》（Sleepy Hollow，1999）、《決戰猩球》（Planet of The Apes，2001）等等，每部都有令人難以忘懷的角色，正是這些荒誕古怪的主人翁造型，突顯了他的卓然不群。

　　《陰間大法師》裡那個不是來驅趕魔鬼，而是驅趕阻撓魔鬼的人，造型令人毛骨悚然；《蝙蝠俠》和《蝙蝠俠大顯神威》裡的蝙蝠俠造型，是很

多卡通片模仿的對象。《剪刀手愛德華》裡的剪刀手愛德華竟然有一雙關鍵時刻可以變成剪刀的手，既能為人們修剪花園又可以替人理髮；《星戰毀滅者》裡古怪可笑的火星人十分暴躁醜惡，是最難看的火星人造型，所幸他們害怕搖滾樂，聽到搖滾樂就大腦爆炸而亡。

至於《斷頭谷》裡的無頭騎士和烏雲般沉悶恐怖的氛圍，與《決戰猩球》裡的人猿，這些稀奇古怪的形象和故事，為人們帶來了想像的狂歡與對未知世界的敬畏。波頓就是這些怪物與異象的製造者，帶給人們搭配了神話、科幻和恐怖的視覺震撼。

他的童年在十分封閉的環境中度過，少年時代過著不合群的生活，於是他有大量的時間沉浸在幻想當中。他喜歡看兩片連映的下午場電影，其中很多科幻和童話的細節深深吸引了他，例如盤子裡有顆會說話的頭顱，多年以後這些細節也出現在他的電影中。與其說波頓建構了一個惡夢般的世界，不如說他的電影其實都是童年惡夢的延續。

2003年的《大智若魚》（Big Fish）以一個小孩的口吻敘述爸爸傳奇的一生，讓豐沛的想像力與殘酷的現實相抗衡。2005年，一口氣推出《巧克力冒險工廠》（Charlie And The Chocolate Factory）與《地獄新娘》（Corpse Bride），透過荒誕怪異的畫面呈現溫馨平實的內心世界。2007年以充滿黑色血腥的《瘋狂理髮師》（Sweeney Todd: The Demon Barber of Fleet Street）闡述人心險峻難捉摸的黑暗面。2010年採用真人演出3D數位模式拍製的《魔境夢遊》（Alice in Wonderland），是《愛麗絲夢遊仙境》原著故事的延續，講述19歲的愛麗絲重返魔鏡的經歷。2012年，集吸血鬼、女巫、狼人等怪物元素的喜劇恐怖電影《黑影家族》（Dark Shadows），以一貫的詼諧陰冷風格講述吸血鬼的故事。

《魔境夢遊》劇照（圖片來源：cea＋）

　　2012年波頓重拍28年前的黑白短片《科學怪犬》（Frankenweenie），以嶄新的3D黑白動畫，描述小孩與死而復生的狗搞得純樸小鎮天下大亂的故事，是詭異又溫馨的黑色喜劇。2014年根據真實事件改編的《大眼睛》（Big Eyes），有別於以往的奇幻詭譎，回歸戲劇本質。

　　波頓選擇的電影題材都有一些古怪與一貫的陰沉灰暗，主角也幾乎都是與社會格格不入的人，內心暗藏著別人無法分擔的孤獨。波頓的解釋是：「我總感覺大多數的怪物都被誤會了，他們大都擁有一顆比人類更敏感的心。」波頓的電影風格獨特、氣氛陰沈，卻總讓人印象深刻念念難忘，是好萊塢商業氛圍中難能可貴的珍寶。

　　想像力是藝術作品的真正生命力，一個藝術家的獨特之處即在於他過人的想像力。提姆‧波頓始終保有旺盛且極其古怪的想像力，即便娛樂元素過於強烈驚駭，也不會撼動他在影壇上的獨特貢獻。

盧・貝松
Luc Besson（1959～）

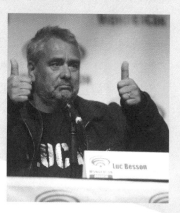

盧・貝松（圖片來源：Gage Skidmore）

　　天才型導演盧・貝松為在藝術與商業間尋求平衡，不斷大膽嘗試各種可能。在天平的兩端踟躕猶疑，試圖拓展一條既能逐夢又能永續的道路，是許多現代藝術家共同的挑戰。

　　1959年3月18日，盧・貝松生於巴黎，父母是潛水教練，幼時住在地中海附近，與水分享呼吸與秘密的童年生活讓他喜歡上了大海。十歲時第一次在水面上見到海豚，他毫不猶豫地跳進水裡與海豚嬉戲共遊；為了聰明惹人愛的海豚，他立志成為海洋生態專家，但17歲時一次潛水意外，卻讓他再也不能潛水，不得不告別鍾情的水底世界。

　　厭惡學校枯燥無味的課程，電影成為盧・貝松逃脫煩悶的天堂。19歲那年他前往美國洛杉磯學習三個月的電影製作課程，開始拍攝一些試驗短片。盧・貝松從最基礎的工作做起，期間當過接

▶▶

「只要在我電影裡出現的，都是明星。」

——盧・貝松

線生、佈景人員、助理剪輯，終於在70年代末成為助理導演。

　　1983年他與人合寫電影劇本《最後決戰》（Le Dernier Combat），這是盧・貝松的處女作。他以三法郎拍成這部黑白、寬銀幕的無聲科幻片，該片不僅多次獲獎，還為他贏得一紙導演合約，他也一度被奉為法國年輕導演的

開路先鋒。盧‧貝松以此證明即使沒有受過電影教育、沒有充裕資金，依舊可以拍出與眾不同的電影，

　　1985年的《地下鐵》（Subway）和1988年的《碧海藍天》（Le Grand Bleu）為盧‧貝松贏得世界性的聲譽。不管是地下鐵或大海深處，盧‧貝松在封閉空間裡用鏡頭探索特殊環境裡的特殊人生，使得作品帶有夢境色彩。

　　《地下鐵》聚焦在巴黎的地底下，主角弗萊德一闖入地下鐵這個封閉獨立的世界，立刻萌生如魚得水的自在感，滑板小子、鼓手藝人等社會邊緣人都出現在這獨立幽冥的地下世界，都活在此時此刻，過去一概曖昧不明。地下鐵的世界和地面上的世界，形成意味深遠的對比抗衡，搖滾樂貫穿是盧‧貝松作品又一特色。驚險、警匪、音樂、愛情，讓盧‧貝松的《地下鐵》幻化成一個變形、混亂、虛幻的夢境。

　　這部電影使盧‧貝松陷入財務困境，為能繼續拍片，他戮力探求藝術追求與商業成功的平衡點。1988年的《碧海藍天》盧‧貝松傾注了兒時的潛水夢及對海豚的喜愛和迷戀，重現兒時心嚮往之的海洋光影與海洋生命；這是關於兩個潛水夫在競爭中體會人生真諦的故事。熱愛大海的主角，一心想與大海為伍，儘管年少時父親在潛水意外中被大海吞噬，大海之愛一如往昔，卻在愛情敲門時面臨抉擇……。

　　片中的壯闊海景和主角的天真浪漫，令許多影迷心醉神迷、淚流滿面，重複觀看十遍以上的影迷，為數不少。海與母親在法語的發音相同，對多數法國人而言，大海與母親有著好近又好遠的聯結；人類借助影像，從暗黑的電影院潛入湛藍深海，彷彿回到母親的溫暖子宮，再次歷經生命起始。

　　這部電影在坎城影展遭致影評界嚴厲質疑，年輕觀眾們卻對這部藍色調電影嚮往神馳。「BBC」在法國影壇指的是三位喜愛藍色的法國導演：貝內克斯（Beinex）、貝松（Besson）、卡霍（Carax），他們分別在《巴黎野玫瑰》（Betty Blue）、《壞痞子》（Bad Blood）和《碧海藍天》裡，對湛藍色彩有無比深情的描繪。深藍色的大海總能撫慰受傷的心，人們在母親懷中得到溫暖慰藉與重新出發的活力。

1990年的《霹靂煞》（Nikita）仍探究沉重的內心世界。妮基塔從殺手被國家機器訓練成特務，妮基塔在無形的囚禁中行進看不見自由的曙光，卻在片尾執行任務時得以脫身奔向自由。盧‧貝松以一個女性的遭遇暗喻社會國家機器對人們的蓄意傷害；片中如影隨形的非洲叢林鼓聲，也許正是他對所謂「自由」的另一種呼喊。

1991年的《亞特蘭提斯》（Atlantis）沒有演員、只有旁白，徹底聚焦在海底日出與日落間的神奇變化。大海和生活其中的生物是主角，「海底的一天」蘊含「內心」、「旋律」、「悸動」、「靈魂」、「黑暗」、「心靈」、「溫柔」，卻以「愛」和「恨」畫下句點。這是一部純粹視覺享受的電影，沒有劇本沒有對白，只有畫面和音效，純粹極致的視聽饗宴，仍是盧‧貝松對大海母親的獻禮。

1994年的《終極追殺令》（The Professional）結合了好萊塢式的影音效果、動感衝擊力與法國式的壓抑和沉思目光，是以法國人角度拍攝的好萊塢作品，也是他的第一部美國電影。盧‧貝松還被冠上令他不悅的稱謂：「歐洲的史蒂芬‧史匹柏」。片中小女孩的出色演出正反映了喧嘩時代的叛逆特質，據說當時法國每七個人就有一個看過此片。

《終極追殺令》的故事發生在紐約大都會，義大利來的萊昂是孤獨的雇傭殺手，他封閉、簡單的殺手生活如同農民務農、工人做工般制式，因此自稱為「清潔工」。為了拯救一個面臨殺戮的小女孩打開了的心房，一個渴望從善的殺手和一個渴望復仇的小女孩從此相遇，相依為命在社會為他們設定的狹窄過道中機警穿行，直到有一天員警到來，萊昂讓小女孩脫身逃離，自己和員警同歸火海。電影中殺手萊昂那盆隨身攜帶並時常擦拭葉子的綠色植物及「記住，永遠不要殺婦女和孩子」的對白都令人動容，盧‧貝松式的「溫暖」讓美國影迷對他有不一樣的期待。

1997年他拍攝了時空設定在2259年紐約的幻想題材《第五元素》（The Fifth Element），原始構想來自他16歲撰寫的小說：具有外星人基因的克隆人莉露在逃生時遇到一個計程車司機，莉露和司機一起參與了異形和人類邪

惡對抗的戰鬥，在拯救地球的關鍵時刻，莉露發出了「地球究竟值不值得拯救」的疑問。這部超前衛的電影，號稱是電影史上特技花費最高的影片，動員了相當多歐洲電影特技工作者，票房收入也使法國最大的高蒙電影公司獲得可觀的利潤。盧·貝松卻在法國影評界付出極大代價，他被批判是向好萊塢投降的負面典型，甚至有「要布列松，不要盧·貝松」的說法。

1999年他推出《盧貝松之聖女貞德》（Jeanne d'Arc），這大概是世界電影史上第41個聖女貞德的形象。盧·貝松在導演手記中這樣寫：「貞德是我們的先祖，在她的信念和純真之間捕捉到的東西，又在她的時代失去，正像我們在自己的時代所失去的一樣。難道人類的思想必得沿著如此曲折道路，才能發現隱藏在邪惡背後的善良嗎？」字裡行間流露出他對所處時代的困惑和不解。

當時盧·貝松曾公開宣稱：「我一生只拍十部片子，然後就過自己的日子去了。」《盧貝松之聖女貞德》是他第八部作品，然而打著盧貝松名號的電影卻持續攻佔大螢幕，他繼續以監製或編劇的身分在電影世界裡運籌帷幄，其中最為著名的是《終極殺陣》（Taxi，2000）、《玩命快遞》（The Transporter，2002）、《即刻救援》（Taken，2008）等系列電影。

2005年他執導了第九部電影《天使A》（Angel-A），這部黑白奇幻電影，以抽象詼諧卻簡單感人的方式，詮釋失落的心靈如何重新接受自我。2006年第十部電影《亞瑟的奇幻王國：毫髮人的冒險》（Arthur and the Invisibles）是一部3D奇幻冒險動畫電影，以一貫的盧式環扣緊密節奏敘述一個關於家族危機與少年冒險的故事，為人們營造了一個想像力鮮活的冒險夢境。或許難捨對電影的熱情，「亞瑟的奇幻世界」也一部接一部拍成了系列電影，2009《亞瑟的奇幻王

《碧海藍天》劇照（圖片來源：Alatele fr）

《露西》劇照（圖片來源：BagoGames）

國2：馬塔殺的復仇》（Arthur and the Revenge of Maltazard），2010《亞瑟的奇幻王國3：跨界對決》（Arthur 3: The War of the Two Worlds）。

　　盧‧貝松嘴巴上說：「我累了，坐在觀眾席上看電影才是最享福的事。」卻未放下對電影的執著與創作。2010年，在冒險動作電影《神鬼驚奇：古生物復活》（The Extraordinary Adventures of Adèle Blanc-Sec）中，打造了一個盧氏奇幻異想風格的女英雄。2011年執導諾貝爾和平獎得主翁山蘇姬的傳記電影《以愛之名：翁山蘇姬》（The Lady），呈現以動盪時代為背景的偉大情愛。2014年盧‧貝松在法國與台灣取景，拍攝了充滿哲學意涵、評價兩極的科幻動作片《露西》（Lucy）。

　　盧‧貝將巧妙結合夢幻與現實，時而低迴、時而熱鬧，創造出一部部任幻想與沈思並駕馳騁的大眾化電影，破除了法國電影法國導演曲高和寡的迷思與偏見。

昆汀·塔倫堤諾

098

Quentin Tarantino（1963～）

昆汀·塔倫堤諾（圖片來源：Global Panorama）

透過詭異情節和喋喋不休的對話呈現黑社會的日常生活和奇人百態，有人說：「昆汀就是黑社會他爸！」

1963年昆汀·塔倫堤諾生於美國田納西州，出生時父母都非常年輕：父親20歲是法律系學生，母親16歲正在讀護士學校，這對年輕的父母是電影愛好者，父親還曾一度有志投身演藝圈。年輕的老爹擷取了畢·雷諾斯（Burt Reynolds）在《槍之煙火》（Gunsmoke，1953）中的角色名字「昆汀」，為兒子命名。兩歲那年舉家搬往洛杉磯，昆汀在電影薰陶下長大。

畢業後昆汀在曼哈頓一家名為「錄影檔案館」的錄影帶出租店工作，趁工作之便常和一幫狐群狗黨看電影，拿片中情節尋開心。1986年昆汀和他上表演訓練班的朋友們共同拍攝了短片《我好朋友的生日》（My Best Friend's Birthday）最後無疾而終。後來他創作了兩部電影劇本：《絕命大煞星》（True Romance，1993）和《閃靈殺手》（Natural Born Killers，1994）。

> ▶▶
>
> 「手上沒錢卻想拍電影，是你最好的電影學校。」
>
> ——昆汀·塔倫堤諾

1991年，昆汀拿到出售《絕命大煞星》所得的五萬美金開始籌拍自己的第三部劇本《霸道橫行》（Reservoir Dogs，1992）。礙於資金有限，起初他

昆汀在為《黑色追緝令》的
演員解說劇本

打算將《霸道橫行》拍成16釐米黑白片的超低成本電影，並自己親自上陣演出，因受到當紅影星哈維·凱托（Harvey Keitel）的欣賞並參與演出才取得120萬美元拍攝資金。1992年在日舞影展首映，昆汀·塔倫堤諾及其暴力美學風格引起關注，人們開始注意這個有著奇怪而可愛的翹下巴、整日在片中喋喋不休的年輕人。

　　《霸道橫行》描寫幾個互不相識的男人為了完成一件寶石搶劫案攜手同謀，他們彼此約定不談私事，只以「白」、「粉」、「橙」等代號互稱。未料出師不利陷入了混亂陣局，黑幫種種血腥、可笑、殘酷又帶有一絲人情味的內幕點滴，在昆汀喋喋不休的鏡頭下娓娓陳述。「橙」先生的血弄得小汽車座位、玻璃上和倉庫裡四處都是，昆汀把「橙」先生的血如番茄醬般塗滿了全片。片中沒有好人、壞人之分，沒有成功、失敗之別，誰也不知道昆汀講述這樣一個故事寓意何在？誰也不知道無法收拾的血腥場面，下一步該怎麼辦？誰也沒有料到嘎然而止的結尾會以那樣的方式、在那樣的時刻到來。一陣槍聲後字幕升起，節奏怪誕的說唱音樂隨之而來……。昆汀不動聲色地用片斷敘述的拼湊方法，把一個緊張、殘忍、顫慄、血腥的故事，用一種怪異、可笑而又可憐的方式鋪陳，赤裸裸的暴力、赤裸裸的怪異、赤裸裸的昆汀，這部專賣暴力的經典犯罪電影被英國電影雜誌《帝國》評為「史上最偉大的獨立電影」。

　　1994年奧利佛・史東拍攝了由昆汀編劇的《閃靈殺手》，這部殺人血腥絕對暴力卻娛樂效果十足的影片，使好萊塢不得不注意起這位「危險」的年輕人。這一年昆汀自編自導充斥著髒話、暴力，採非線性敘事不時穿插流行語彙且笑點頻頻熱鬧滾滾的《黑色追緝令》（Pulp Fiction），在坎城影展擊敗了奇士勞斯基的《紅色情深》（Three Colors: Red）、米亥科夫的《烈日灼身》（Burnt By The Sun）和張藝謀的《紅高粱》，奪下金棕櫚獎。《黑色追緝令》共賺得一億美元利潤，是投資成本的十倍，有形無形的影響更是令人

《黑色追緝令》劇照（圖片來源：22860）

咋舌：主要人物的服飾和髮型成為街頭青年的時尚，瘋狂的影迷甚至組成相似的宗教組織，以示對昆汀的崇拜和對影片的喜愛。

　　《黑色追緝令》是一部另類黑幫片，既沒有傳統的槍戰追殺也沒有大場面調度與快速剪輯，仍以昆汀喋喋不休的對話風格貫串，沉悶絮叨的背後是昆汀的奇思妙想。以現代敘事學風格陳述三個看似突兀獨立的故事，整體看來竟是個完整的「圓」。「電影頑童」昆汀在拉丁風音樂的節奏中給當代文學大師們上了一通俗的敘述技法課，並在胡鬧亂整的背後暗藏深意。

　　這部電影1995年在移師北京舉辦的「日舞影展」中放映，有人稱讚這才是「21世紀的電影」，也有人說看不懂奇奇怪怪的片斷式講述，那些死了的人怎麼又復活了。

昆汀的三段故事講述法為電影帶來視覺衝擊，人們發現視覺上「不可能中的可能」，看到現實世界中一連串事件間的必然關聯，體會到暴力發生是無止境的輪迴，現實世界其實是立體的，許多事在不同層面同時發生，時間的鏈條被昆汀拆散又重組，每個事件都是上一事件的延續，也是下一事件的「因」，行走世間即無法逃脫因果循環。

昆汀在《黑色追緝令》中也深刻地探討「突發事件可以改變命運」的哲學思維：三個故事中，美婭吸毒過量、瑪莎和布奇巧遇、餐館的搶劫事故等，都是意料外的偶發事件，這些事件卻粗暴地扭變了主角的命運。

生命中長久醞釀積累的幸福，暴力瞬間就能達到目的，人生中需要一世呵護珍惜的東西，暴力瞬間就將它粉碎擊毀……暴力，是起於急不可耐的怯懦，還是源於當機立斷的勇敢？昆汀式的「胡鬧」，引發人們對於時間、人生、命運的思考，有人說，昆汀把「淺薄」的後現代拍成了「史詩」。

昆汀曾是錄影帶出租店的店員，當然明白低層生活中一成不變的無奈與無望。暴力則是無力或無法正當改變自己命運者，對命運勇敢的反擊，然而倚仗暴力勢必將被暴力裏挾的毀滅力量傷害。電影中的暴力，是現代人對沉悶庸碌生活的否定和假想，昆汀冷靜殘酷的剖析，則讓人們從暴力背後看到暴力參與者的荒唐和悲涼。

昆汀的童年就在母親為了擺脫這種無望難耐的生活氣氛中，借助電影稍稍喘口氣，暫時逃離現實。昆汀開口閉口盡是吳宇森、王家衛這些香港導演的電影，馬丁‧史柯西斯的《計程車司機》、高達的《斷了氣》是他十分喜愛的影片，片中黑幫人物荒唐、可憐、憂傷地活著，在昆汀心中烙下深深印記。

1995年，昆汀參加了勞勃‧羅里葛茲（Robert Rodriguez）執導、安東尼奧‧班德拉斯（Antonio Banderas）主演的動作片《英雄不流淚》（Desperado），昆汀以口若懸河的敘述才能在酒保面前完美講述一個如何在啤酒店裡解褲撒尿而又贏得酒錢的故事，故事中場昆汀被人用短手槍在太陽穴一槍擊斃。

　　1996年昆汀將自己早年的劇本《惡夜追殺令》（From Dusk Till Dawn）搬上銀幕，1997年又拍了《黑色終結令》（Jackie Brown）。昆汀低成本、獨立製作獲致成功的法則，啟發了後來英國的《猜火車》（Trainspotting，1996）、德國的《羅拉快跑》（Run, Lola, Run，1998）等一系列獨立影片。

　　2003年與2004年昆汀推出向東方武術致敬之作《追殺比爾》（Kill Bill Volume 1）與《追殺比爾2：愛的大逃殺》（Kill Bill Volume 2），盡情揮灑中國武術、日本演歌、武士道、日本動漫等東方元素，在東西方都造成熱門話題。原預計2014年拍攝《追殺比爾3》，經過時間的沈澱，昆汀認為比爾的故事應該已經結束了，因而作罷。

　　之後，昆汀以看似暴力的殺戮氣息，呈現愛與關懷的人性本質，2009年的《惡棍特工》（Inglourious Basterds）讓殺無赦的特工們順利解決納粹頭子性命，2012年的《決殺令》（Django Unchained）則讓重獲自由的黑奴與德國賞金獵人攜手，從邪惡農場主人手中解救妻子。

　　2015年昆汀準備推出血淋淋的西部電影《憎惡八蛟龍》（The Hateful Eight）並構思下一部科幻電影，意圖挑戰電影史上的科幻經典《變形邪魔》（Invasion of the Body Snatchers，1978）。

　　成名後昆汀仍然過著簡樸生活，沒有名車、豪宅，沒有保鏢如影隨形，他捐了一大筆錢給加州大學電影檔案館，每年都親自籌辦影展，為影迷同好放映那些被人遺忘的好電影。「影迷」昆汀依舊熱愛電影，或許他深知金錢和知名度對人生的粗暴與干涉，他發現了暴力、研究了暴力、瞭解了暴力，而小心翼翼避開這巨大蠻橫的力量，坦然自在走自己的路。

《決殺令》劇照（圖片來源：Frank Black Noir）

鞏俐
Li Gong（1965～）

鞏俐

鞏俐是中國最早揚名國際影壇的世界級巨星，她那張東方人的美麗面龐，使西方人為之傾倒。1999年坎城影展影評人評選鞏俐為20世紀最美麗的女明星之一，她也曾經上過美國《時代》週刊封面，當時是中國電影演員在世界上獲得的最高榮耀。

1965年，鞏俐生於中國山東省濟南市，父母親都是公務員。從小就顯露表演才華，天生麗質和父母朋友鼓勵下1985年考上北京中央戲劇學院表演系。一進學校，機會就向她招手；據說導演張藝謀1987年以拋硬幣的方式，在兩個演員中選擇了鞏俐擔任《紅高粱》的女主角。這部電影改編自作家莫言的同名小說，講述日本侵略中國時，發生在山東一個釀酒小村子裡的抗日故事，獲得柏林影展金熊獎，比利時、澳洲、摩洛哥、古巴、辛巴威等各國影展都有獲獎記錄，從此鞏俐在海內外名聲大噪。

《紅高粱》中鞏俐扮演一個30至40年代的中國北方姑娘，清新潑辣又俏麗動人，是一個全新的中國女性形象。從此，她開始了與張事業上的合作及愛情上的糾葛。1988年張藝謀執導的反劫機

> ▶▶
> 「女主角可以找別人，但我一定是最好的！」
> ──鞏俐

動作片《代號美洲豹》裡，鞏俐飾演恐怖組織組長的護士女友，以出色的演技獲得中國電影百花獎最佳女配角獎，是這部電影獲得的唯一獎項。

　　1989年她和張藝謀在香港導演程小東執導的《秦俑》裡，攜手演繹一段跨越時空的戀情，獲得柏林影展的娛樂榮譽獎，並入圍香港電影金像獎最佳女主角提名。1990年她演出張藝謀執導，改編自作家劉恆小說《伏羲伏羲》的《菊豆》，講述中國北方一個封建家族的故事，鞏俐將無視傳統禮教、勇敢追尋情欲的菊豆，詮釋得入木三分，獲得美國奧斯卡最佳外語片提名。次年，她在張藝謀的《大紅燈籠高高掛》中再度扮演受中國封建傳統迫害的女性，獲得義大利威尼斯影展銀獅獎和義大利大衛獎的最佳外語片女主角提名。

　　真正將鞏俐推向演藝高峰的是1992年張藝謀執導的《秋菊打官司》，鞏俐飾演一個為了受冤屈的丈夫挺身和政府打官司的農村婦女，片中鞏俐的形象和演技都有重大突破，她的演技打動了東西方觀眾，不僅獲得中國金雞獎與百花獎最佳女主角，也獲得威尼斯影展最佳女演員，這是中國演員首次奪下國際大獎。

鞏俐與安蒂・麥道威爾（Andie MacDowell）出席1998年坎城影展。（圖片來源：Georges Biard）

　　1994年她在張藝謀執導的《活著》中，飾演一個富農子弟的妻子，這部改編自余華同名小說的電影，講述中國動盪時代一個家庭如何卑微無奈地活著，獲得法國坎城影展評審團大獎。次年，她又演出張藝謀執導的《搖啊搖，搖到外婆橋》，飾演30年代上海灘的歌舞皇后，電影拍攝結束後，鞏俐和張藝謀的感情也走到盡頭分道揚鑣。1996年鞏俐和香港煙草商黃和祥結婚，直到2010兩人宣告離婚。

　　鞏俐和其他導演也有不錯的合作關係，演出導演陳凱歌的《霸王別姬》（1993）、《風月》（1996）和《荊軻刺秦王》（1998），前者還拿下法國坎城影展的金棕櫚獎；在導演李少紅的《畫魂》（1994）中，她飾演妓女從良的女畫家潘玉良。她也與香港導演合作，在《唐伯虎點秋香》（1993）、《天龍八部》（1994）、《西楚霸王》（1994）電影中，挑戰詮釋形象各異的角色，不斷磨練演技並積極拓展戲路。

　　1997年，鞏俐獲邀擔任第50屆德國柏林影展評審團主席，成為首次擔任這個職位的華人。這一年，她進軍好萊塢在美國華裔導演王穎的《情人盒子》（Chinese Box）中扮演一個從中國前往香港經營舞廳的女老闆。這部戲卻讓她淪為裝飾性的花瓶，以致日後好萊塢的邀約都是泛泛角色，「裝飾性的角色，根本不需要我表演什麼。我要找的是非我莫屬的角色。」鞏俐拒絕了好萊塢的邀約，決定暫時休息，蓄積能量。

　　1999年，鞏俐在孫周執導的《漂亮媽媽》裡扮演一個辛勤撫育聾啞孩子的單親媽媽，獲得金雞獎與百花獎雙料最佳女主角。2001年在孫周執導的《周漁的火車》裡扮演一個在兩個城市間不斷追求幸福愛情的女人。2003年接拍香港導演王家衛《愛神》與《2046》，不管是《愛神》中60年代香港當紅的交際花，還是《2046》裡美麗神祕的賭后，鞏俐皆以爐火純青的演技賦予角色鮮活形象。

　　2005年鞏俐再度與好萊塢接軌，在勞勃‧馬歇爾（Rob Marshall）執導的《藝伎回憶錄》（Memoirs of a Geisha）裡飾演一個敢愛敢恨的過氣藝伎，重新以演技在好萊塢立足。隔年，在好萊塢動作片《邁阿密風雲》（Miami Vice）裡飾演一個受過西方教育的古巴華僑兼精明幹練、風情萬種的毒梟情人，演技再度受到國際肯定。

　　2006年與老搭檔張藝謀合作《滿城盡帶黃金甲》，飾演受父權壓迫聯合王子謀反的皇后，成熟演技收放自如，令一別十年的張藝謀刮目相看，演藝事業再攀高峰。之後再度接拍好萊塢電影，2007年的《人魔崛起》（Hannibal Rising）與2010年的《上海》（Shanghai）。2014年鞏俐再與張藝謀攜手，在

《歸來》裡飾演受時代牽引而失憶的女人，以20年的等待苦盼夫婿歸來，內斂成熟的演技撼動人心。目前鞏俐正投入香港導演鄭保瑞的3D魔幻電影《西遊記之孫悟空三打白骨精》，飾演白骨精一角，這是她的首部3D動作電影，她說：「這一切對我來說都是新鮮而好奇的。」她希望在充滿魔幻色彩的電影裡，詮釋出一個具有女王風範的妖精。

　　活躍於國際舞臺的鞏俐，具有一定程度的國際知名度與影響力。1997年鞏俐獲邀擔任坎城影展評審委員；1998年獲得法國政府頒發的「藝術及文學勳章」第二等「軍官勳位」；2000年聯合國教科文組織在巴黎頒給她「促進和平藝術家」的頭銜，聯合國糧食組織也宣佈鞏俐為「糧食愛心大使」。2000年開始，她先後擔任了柏林影展、威尼斯影展、東京國際影展評審團主席；2010年再獲法國政府頒發「藝術及文學勳章」最高等的「司令勳位」。

　　鞏俐在西方人心目中是「今日中國文化的象徵，代表東方美的永恆標準。」儼然是中國電影藝術的代表人物之一。

蘇菲・瑪索
Sophie Marceau（1966～）

蘇菲・瑪索（圖片來源：Ivan Bessedin）

　　票選歐洲美女，非法國莫屬，在法國影星碧姬・芭杜、伊莎貝・艾珍妮（Isabelle Adjani）和蘇菲・瑪索間選出美麗佳人，人們通常不必太費思量就選擇了蘇菲・瑪索，原因很簡單，碧姬・芭杜離現代人太遠；伊莎貝・艾珍妮已經退隱，蘇菲・瑪索則活躍影壇超過30年且持續前行。「真實可愛不是遙不可及，是蘇菲・瑪索最難得的特質。」她因而擁有「法國最漂亮性感女人」的稱譽。

　　這個生於巴黎的女人，兼備西方的性感、東方的神秘，既妖嬈又浪漫，更重要的是演什麼像什麼，是眾多導演喜歡合作的實力派演員。蘇菲小時候的願望其實是當一名特殊兒童教育輔導教師。她的父親是卡車司機，母親是零售店員，不算富裕的一家人住在巴黎郊區。1980年，14歲的蘇菲偶然接觸模特星探公司舉辦的海選大會，成為法國導演克勞德・比諾多（Claude Pinoteau）青春電影《第一次接觸》（La Boum）的女主角，清純自然與青春魅力讓她一夕成名成為法國影壇的亮麗新星。兩年後16歲的蘇菲又主演了《再一次接觸》（La Boum 2，1982），再度獲得熱烈

> 「每演一部新片，就好像接受一次心理治療，差別在於別人做心理治療要付錢給醫生，我做心理治療，卻是別人付錢給我。」
> ——蘇菲・瑪索

迴響，隨之而來的法國金像獎最佳女主角獎和凱撒獎「最有希望新人獎」，確立了她在法國影壇玉女偶像的地位。

1984年蘇菲演出兩部愛情電影《沙崗堡》（Fort Saganne）和《最後一次接觸》（Joyeuses Pâques）。隔年，應波蘭導演安德列‧祖拉斯基（Andrzej Zulawski）之邀演出《狂野的愛》（L'amour braque）擺脫青春玉女的侷限。為了追隨這位風格另類的導演，蘇菲想盡辦法籌了100萬法郎買回與經紀公司的合約為愛走天涯；這段不受法國人祝福的異國戀情維持了16年。

成年後的蘇菲開始嘗試各種不同類型的角色，先後拍攝了《心動的感覺》（L'etudiante，1988）、《雪琳娘》（Chouans!，1988）、《我的夜晚比你的白天更美》（Mes nuits sont plus belles que vos jours，1989）、《來自巴黎的女孩》（Pacific Palisades，1990）、《藍色樂章》（La Note bleue，1991）等電影，其中《我的夜晚比你的白天更美》和《藍色樂章》是蘇菲與安德列合作的電影。蘇菲用心詮釋各種角色演技愈見嫻熟，成為一個嫵媚性感光芒四射的女人。

1993年蘇菲在浪漫電影《留住有情人》（Fanfan）中飾演活潑開放獨立自主的舞蹈演員芳芳，一個從未經歷愛情驚濤駭浪的男子為了永遠不涉及情慾地追求芬芳，想盡辦法住在芳芳隔壁並透過一面特殊的玻璃窺視芳芳的一切。

蘇菲‧瑪索（圖片來源：andrey Iunin）

她扮演的芳芳美麗動人清純性感，渾身散發青春活力，美好形象深入人心。1994年她在《豪情玫瑰》（La Fille de d' Artagnan）裡扮演剛毅果決的女劍客，為了拯救法王路易十四潛入羅浮宮，精彩真實的打鬥贏得許多好評。

1995年是她生命中重要的一年，她執導了自己撰寫的第一部八分鐘短片，還參加了法國坎城影展。這一年，她還生下了與安德列愛的結晶；在義大利國寶級導演

安東尼奧尼和溫德斯聯合導演的《在雲端上的情與慾》（Beyond the Clouds，1995）中擔任要角佳評如潮。同年她開始向海外發展，在梅爾‧吉勃遜（Mel Gibson）導演後來獲得奧斯卡最佳影片的《英雄本色》（Braveheart）中扮演蘇格蘭起義領袖華萊士的情人，表演細膩含蓄動人，不僅成為最受好萊塢歡迎的法國女星，還以高貴優雅的氣質征服了全世界。

　　1997年蘇菲接連主演了三部頗具影響力的電影：在英國導演伯納‧羅斯（Bernard Rose）的文藝愛情電影《浮生一世情》（Anna Karenina）裡扮演俄國作家托爾斯泰筆下的安娜‧卡列尼娜，詮釋安娜追求愛情與救贖的掙扎絲絲入扣令人悸動；在法國導演維拉‧貝蒙（Vera Belmont）執導的《路易十四的情婦》（Marquise）裡扮演靠誘人身材、性感舞蹈迷倒男人的豔舞女郎，周旋在法國劇作家莫里哀與拉辛間，試圖以女性魅力擠身上流宮廷社會成為路易十四的情人。蘇菲迷人風采與精湛演技讓這位狂野不羈的歌舞女郎活靈活現；在英國導演威廉‧尼爾森（William Nicholson）執導的《曾經深愛過》（Firelight）裡扮演剛毅倔強的家庭教師，為償父債賣身給英國貴族查理並為他生下女兒，離開後卻止不住股股思念，終在強烈情感召喚下一家三口走上幸福之路，蘇菲以略帶憂鬱的倔強氣質將熟女之美揮灑得淋漓盡致。

　　1999年，她在007系列電影《縱橫天下》（The World Is Not Enough）裡扮演石油鉅子的唯一繼承人，是個渴望掌握全世界的貪婪野心家，周旋於詹姆斯‧龐德與恐怖分子間。在這部世界知名、不容差池的諜報片中，蘇菲展現了成熟冷豔的一面，成功地為自己迎來事業的另一次高峰。

　　2000年蘇菲與安德列第四度合作，在為她量身打造的浪漫愛情電影《情慾寫真》（La fidélité）裡扮演一位熱愛攝影的攝影師，陷入三角戀情中最讓人難以自拔的性與愛糾葛中，安德列說：「希望透過蘇菲嫵媚動人的演技忠實傳達女人的愛與欲」。之後蘇菲於2001年出版了半自傳體小說《說謊的女人》（Telling Lies）；2002年執導的處女作《當愛變成習慣》（Parlez-Moi D'amour）獲得蒙特婁影展最佳導演獎。

　　之後她接連演出了2001年的《惡靈魔咒》（Belphégor- Le fantôme du Louvre）、2005年的《色計》（Anthony Zimmer）、2007年的《魅影追擊》（La Disparue De Deauville）、2008年的《諜網女特務》（Female Agents）與《巴黎LOL：我的青春我的媽》（Laughing Out Loud）、2009年的《對換冤家》（Changing Sides）等等，蘇菲的電影事業穩定發展人氣依舊，美中不足的是少了撼動全球影壇的階段性代表作。

　　2011年她在法國導演楊·森姆爾（Yann Samuell）的《給未來的我》（L'Age de Raison）裡飾演一個日理萬機的女強人，40歲生日時意外收到七歲的她寫給自己的信，因而重新找回自我，並引領人們漫遊於幻想與現實交錯的繽紛世界。2014年，在電影《性愛診療室》（Sex, Love & Therapy）裡飾演性愛成癮的放蕩女，展現單身都會女性對愛情、情慾、婚姻進退取捨間的矛盾；這位集撫媚、美麗、個性、自信於一身的天才演員，無疑是理性與感性的完美結合，即使演技已臻爐火純青依然不斷探尋新的可能：「我比過去更渴望前進，對我來說，明天更重要。」

　　現實生活中，蘇菲反對一切形式的暴力，少女時代養的貓遭獵人射殺，愛犬也被偷之後，蘇菲就不再原諒殘害動物的人，為此她曾參加抗議吉倫特區打獵季在普羅旺斯鬥牛季的示威遊行。性格坦率任性的蘇菲，說話往往不留情面：在她眼中，勞勃·狄尼諾是「長相有趣的小男人」；關於布魯斯·威利（Bruce Willis）她說：「我根本就不會轉頭看他一眼。」和法國總統密特朗（François Mitterrand）共同進餐時，蘇菲毫不顧忌地痛斥深受密特朗喜歡的玻璃金字塔：「那個東西真瘋狂，就像墨汁染成的汙點。」

　　談到人生的核心價值，直率做自己的蘇菲·瑪索毫不保留地說：「我喜歡做演員當導演，但我的生活不只有電影。」或許就是這般真性情讓她成為法國人「永遠的摯愛」。

國家圖書館出版品預行編目（CIP）資料

非懂不可的100位電影大咖！不懂，別說你
愛看電影 / 許汝紘作. – 初版. -- 臺北市：華滋
出版；信實文化行銷, 2016.05
　　面；　公分. --（What's Art）
ISBN 978-986-5767-55-6（平裝）

1. 電影導演　2.演員　3. 傳記　4. 電影史

987.31　　　　　　　　　　　　104002354

What's Art

非懂不可的100位電影大咖！不懂，別說你愛看電影

作　　　者	許汝紘
封面設計	黃聖文
總　編　輯	許汝紘
特約編輯	莊富雅、徐以瑜、徐以瑾
美術編輯	楊詠棠
編　　　輯	黃淑芬
執行企劃	劉文賢
發　　　行	許麗雪
總　　　監	黃可家
出　　　版	信實文化行銷有限公司
地　　　址	台北市松山區南京東路5段64號8樓之1
電　　　話	（02）2749-1282
傳　　　真	（02）3393-0564
網　　　站	www.cultuspeak.com
讀者信箱	service@cultuspeak.com
劃撥帳號	50040687 信實文化行銷有限公司
印　　　刷	威鯨科技有限公司
總　經　銷	高見文化行銷股份有限公司
地　　　址	新北市樹林區佳園路二段70-1號
電　　　話	（02）2668-9005
香港總經銷	聯合出版有限公司
地　　　址	香港北角英皇道75-83號聯合出版大廈26樓
電　　　話	（852）2503-2111

2016 年 5 月 初版
定價：新台幣 480 元

更多書籍介紹、活動訊息，請上網搜尋　拾筆客　🔍

如有缺頁、裝訂錯誤，請寄回本公司調換